日本の文様

文様

TRADITIONAL JAPANESE
PATTERNS AND MOTIFS

はじめに

　人間は本性からして白い壁や何もない空間のなかでは落ちつくことができず、その白壁や空間を美しく装飾することを考えた。原始の時代には、心にわき起こる怖れや不安を呪術的な祈りを込め、絵やかたちによって沈めようとしたことが文様のはじまりでもある。脈々と続く文様の流れは常に私たちの生活のなかにあり、時代のなかで多種多様の文様が生み出されてきた。

　文様は大陸からの文化の影響とともに伝えられたものも多いが、平安時代の有職文様のように遣唐使廃止により、それまで隋・唐から伝えられていた文様が、唐風を脱して和風に味つけしなおされたものもある。平安貴族の美意識が生み出した日本の文様の原形である。

　私たちの文化はいつの時代も海外からの影響のなかにある。いったんはそのままとりいれながらもさらに独自な手を加え、日本独自の文化として定着させてきた。文様においても、日本人の感性のフィルターに濾されたものだけが残り、感性に適合しないものは自然と消滅していったのである。

　私たちのもっている感性は平安時代に育まれて以来、生活文化の基底をつくりあげた室町時代へ、さらに桃山・江戸時代へと、一貫して日本の意匠のなかに流れている美意識である。それは日本人のもつ自然に対する独特な感受性と、仏教の無常観からうまれた風土によって培われたものである。日本の気候風土は余情ゆたかな自然をかもし出し、めぐる季節の美しさに感動を覚える。そして自然と一体になろうとするのが日本人の美意識であり、ここに紹介する文様の世界に凝縮されている。

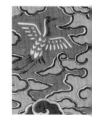

　本書では日本の伝統的な文様を、植物・動物・天象・器物などの自然の形象からなるものと、幾何学・様式・吉祥なかたちなど、象徴的で抽象的な文様に分けて紹介する。

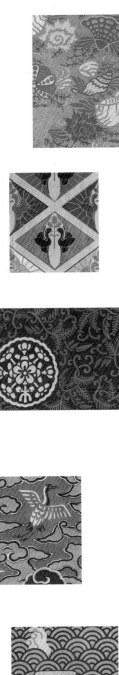

INTRODUCTION

The human impulse to add decoration to white walls and plain spaces seems to be instinctual. But besides satisfying our aesthetic proclivities, many paintings and decorative designs are charged with deeper meanings, as prayers and incantations to ward off our fears. That yearning both for beauty and for supernatural protection is the origin of the design motifs that, evolving over the centuries, now enrich our lives.

In Japan's case, many motifs in use today originated in mainland Asia and reached Japan through the introduction of Buddhism and the emulation of Chinese culture, starting in the sixth century. At first, motifs were used in almost exactly the same form in which they reached Japan from Sui and Tang dynasty China. Then Japan's decision to stop sending emissaries to China at the end of the ninth century, during in the Heian period, created the opportunity to adapt them to Japanese tastes. That process of creative quotation and refinement produced, for instance, yusoku patterns based on Heian courtly decorations, the starting point for design motifs that embody the aesthetics of Heian aristocrats.

The aesthetic sensibilities formed in Japan during the Heian period (794-1195) continued to evolve through the Muromachi period, when the foundations for today's Japanese lifestyles were laid. They then continued to develop through the early modern Momoyama and Edo periods (1568-1868). Both the Japanese sense of the seasons and the Buddhist awareness of the evanescence of human life have contributed to that aesthetic. Japan's climate and geography support a rich natural environment, with delightful seasonal changes, and appreciating natural beauty and feeling at one with nature are core elements in Japanese aesthetics. We find them crystallized in the design motifs introduced in this book.

The traditional motifs presented in this book are organized in terms of designs derived from natural forms (plants, animals, natural phenomena, man-made objects) and more abstract, symbolic designs (geometric, stylized, and auspicious motifs). Whether realistic or abstract, they offer a host of inspiring designs and an insight into a long-sustained, living tradition at the core of Japanese culture.

目次 CONTENTS

iii. 自然現象の文様
MOTIFS FROM NATURAL PHENOMENA...89

iv. 器物の文様
MAN-MADE OBJECTS AS MOTIFS...103

※本書に掲載した文様のピクトは紋章を基本にして制作しています。
そのため一部ピクトのない文様もありますのでご了承願います。

植物の文様

i

BOTANICAL MOTIFS

植物文様は四季折々の草花をいとおしむ日本人がもっている感性を、文様というかたちで生活の中に取り入れ、育んできた文様である。古いものでは正倉院裂にさまざまな唐花文や唐草文がみられるが、これら奈良時代の植物文様は中国からの影響を強く受けていた。平安時代に入ると、それまでの唐風から脱して和風を帯びた、絵画的な植物文様や写実的なものが多く生まれ、身近にある植物が主題となった。牡丹・菊・松・梅・秋草・竹・楓・桐などが主なもので、さらに百合・桜・杜若・蔦・桔梗など新しい種類が植物文様に使われるようになった。染織、蒔絵、陶磁器をはじめ、櫛、簪、鐔などの小物にいたるまで細やかに愛情を込めて描かれている。

These botanical motifs reflect the Japanese passion for flowers and plants associated with the seasons, which has led to their incorporation as decorative elements in all aspects of life. The earliest examples, such as the many floral arabesques and stylized flowers found in fabrics from the eighth century in the Shosoin treasure house in Nara, show the strong influence of Chinese designs. In the Heian period, as contact with China declined, Japanese artists and craftsmen created more painterly and realistic botanical designs, based on the familiar plants found around them.

「薄浅葱縮緬地杜若八橋
模様染縫小袖」(部分)

「江戸名所百人美女　霞ヶ関」(部分) 歌川豊国・
歌川国久　安政4年 (1857) 国立国会図書館蔵
One Hundred Beauties Set in Scenic Spots of
Edo, Kasumigaseki, Utagawa Toyokuni, Utagawa
Kunihisa, 1857, National Diet Library

梅文

うめもん
PLUM BLOSSOM

向う梅

梅文は梅の花を写実的に図案化した「梅花文」と、丸い五弁花を幾何学的に配列した「梅鉢文」に分けられる。梅花文には、蕊のある「向う梅」「横見梅」、蕊のない「表梅」「裏梅」「光琳梅」などがあり、他に「八重」「捻じ」などと多彩である。梅鉢文には軸のある「剣梅鉢」「割梅鉢」、軸のない「星梅鉢」「裏梅鉢」などがある。琳派が梅のモチーフの傑作を多く残し、尾形光琳の「紅白梅図屏風」、弟・乾山の茶碗、水指し、皿などに梅の文様が見られる。酒井抱一も梅の古木を立木文様風に描いた小袖が残っている。早春に芳しい香をはなって咲く梅の高潔さは、常緑の松、雪に堪える竹とともに「歳寒三友」と呼ばれ、縁起を重んじる江戸時代の人々に好まれた。

The Plum Blossom design occurs in both the stylized, geometrical umebachi version and the more realistic Korin version, named after the Edo-period artist Ogata Korin. The plum blossom is one of the elements of the "three friends of winter," the others being pine and bamboo.

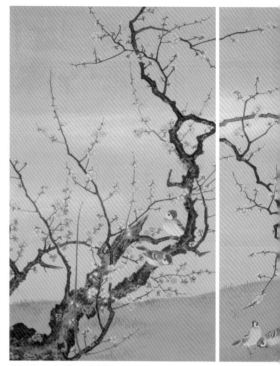

「四季花鳥」（部分）土佐光清　安政 2 年（1855）宮内庁京都事務所蔵
Four Seasons Flowers and Birds, Tosa Mitsukiyo, 1855, Imperial Household Agency Kyouto Office

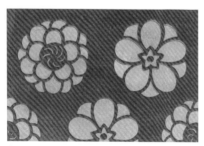

「八重梅」『求古図譜』織文之部より
天保 11 年（1840）国立国会図書館蔵
Yae-ume; Plum Blossom Pattern, 1840, National Diet Library

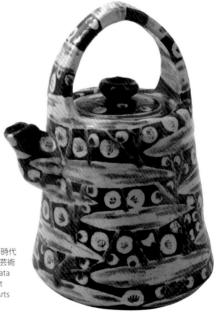

「色絵槍梅文水指」尾形乾山　江戸時代中期（18 世紀）京都市立芸術大学芸術資料館蔵　Spear Plum Pattern, Ogata Kenzan, 18th century, University Art Museum, Kyoto City University of Arts

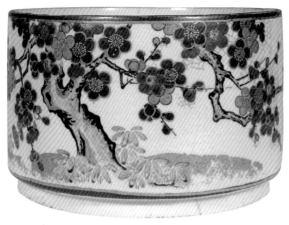

「色絵梅花図平水指」
野々村仁清
江戸時代（17世紀）
石川県立美術館蔵
Fresh-water Container,
Plum blossoms, Overglaze
enameles, Nonomura
Ninsei, 17th century,
Ishikawa Prefectural
Museum of Art

「白綸子地梅樹光琳模様小袖」
江戸時代（18世紀）奈良県立美術館蔵
Kosode with the Korin Plum Trees
in embroidery, 18th century, Nara
Prefecture Museum of Art

「油屋お染」歌川国芳
国立国会図書館蔵
Osome, who is the character
of Kabuki, Utagawa Kuniyoshi,
National Diet Library

9

桜文

さくらもん
CHERRY BLOSSOM

香入中桜

桜は古くから愛好され、その花の咲く様子を見て、その年の穀物の実りを占った。平安時代には宮廷の桜花の宴、醍醐寺などの桜会、また紫宸殿前庭にある左近の桜をめでる宴があり盛行した。桜は歌や物語、倭絵にと取り上げられ、花といえば梅に代わって桜のこととして定着していった。政治の実権が公家から武家に移った鎌倉時代には、武具の意匠に愛用され、小桜の花を染めた染革で小桜縅の鎧や兜がつくられ、室町時代には蒔絵や刀の鐔などにも桜の文様が用いられた。紋章には「八重桜」「山桜」「大和桜」「九重桜」「枝桜」などがある。京都の平野神社や奈良の吉野神社などは桜を神紋としている。

In times past, the vigor of the cherry blossoms was used to forecast the rice harvest. Heian-period cherry blossom parties were held in the imperial palace precincts and other elite locations. Celebrated in poem, prose, and painting, the cherry blossom replaced the plum as the synonym for "flower."

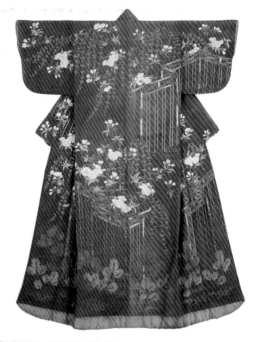

「紅縮緬地垣に柳桜若松文様打掛」
（部分）江戸時代（19世紀）
奈良県立美術館蔵
Design of Fence, Willows, Cherrys and Pines in Embroidery on Red Crepe Ground, 19th century, Nara Prefecture Museum of Art

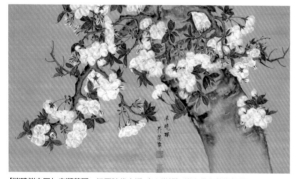

「端暁桜之図」広瀬花隠　江戸時代末期（19世紀）熊本県立美術館蔵
Cherry Tree Blooming in the Dawn, Hirose Kain, 19th century, Kumamoto Prefectural Museum of Art

「染錦桜楼閣文宝珠鈕蓋付壺」
江戸時代中期（18世紀）愛知県陶磁美術館蔵
Covered Jar, Hoju (sacred jewel) Shaped Knob, Cherry Tree and Palace Design, Overglaze enamels, 18th century, Aichi Prefectural Ceramic Museum

牡丹文

ぼたんもん
PEONY

葉付き牡丹

牡丹の原産地は中国で、漢代に薬用として用いられ、わが国への伝来は平安時代の前期頃と思わる。宮廷や寺院で主に観賞用として栽培された。中国では牡丹を「花王」「百花王」「神花」「富貴花」と呼び、富貴の象徴とした。この考えを受け継いだ平安貴族は牡丹を美と権力の象徴とし、百獣の王である獅子と組み合わせた「牡丹に獅子」の文様は、鎌倉・室町時代に武将の甲冑などに好んで用いられた。また「牡丹に蝶」の文様は、室町時代の蒔絵手箱や綾小袖、江戸時代の陶磁器や染織の文様として美術工芸の世界で用いられた。室町時代には、元・明から輸入された名物裂のなかに牡丹の文様が多く、牡丹唐草の文様の名品もみられる。

Peonies were cultivated for their beauty in temples and at the imperial court. In China, the peony symbolized wealth and rank. To Heian nobles, it symbolized beauty and power. A combination peony and Chinese lion pattern was a popular choice for generals' armor in the Kamakura and Muromachi periods.

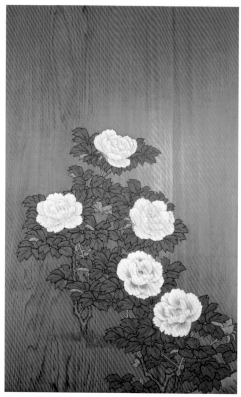

「牡丹二白鵤」（部分）磯野華堂　宮内庁京都事務所蔵
Japanese Grosbeak and Peony, Isono Kado, Imperial Household Agency Kyoto Office

「牡丹銀象嵌鐙」
銘 尾州知多住政重
室町時代　馬の博物館蔵
A Pair of Peony Silver Inlay Stirrup, Jyu Masashige, Muromachi period, The Equine Museum of Japan

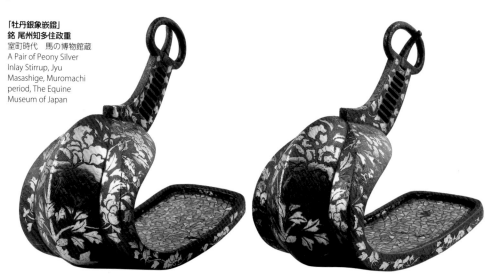

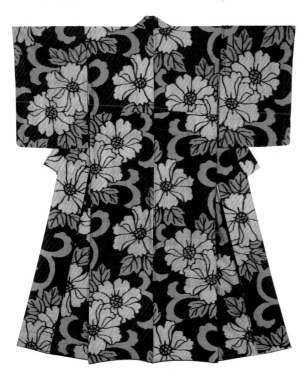

「濃紫地牡丹唐草模様銘仙着物」
大正〜昭和時代初期
須坂クラシック美術館蔵
Meisen Silk Cloth with Peony
and Arabesque Pattern on
Deep Purple Ground, Taisho-
Showa era initial, Suzaka Classic
Museum

「牡丹」『求古図譜』織文之部より
天保 11 年（1840）国立国会図書館蔵
Botan : Peony Pattern, 1840, National
Diet Library

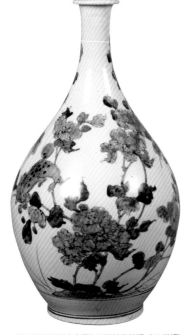

「染付牡丹獅子文大瓶」江戸時代前期（17 世紀）
愛知県陶磁美術館蔵　Bottle, Peony and Lion
Design, Blue Underglaze, 17th century, Aichi
Prefectural Ceramic Museum

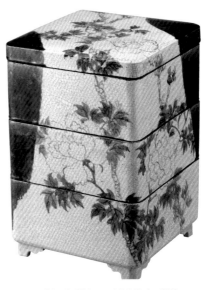

「牡丹文重箱」江戸時代後期（19 世紀）
愛知県陶磁美術館蔵　Tired Boxes, Peony
Design, Blue Underglaze, 19th century,
Aichi Prefectural Ceramic Museum

丁子文

ちょうじもん
CLOVE

丸違い丁字

フトモモ科の常緑高木で、モルッカ諸島原産で、東南アジアやアフリカなどで栽培される。果実は紡錘形で長さ2センチメートルくらい。つぼみを乾燥させたものを丁子、あるいは丁香という。古来、有名な香料の一つで、日本では正倉院御物に見られる。丁子文はかたちが面白いのと、高貴な珍木を喜ぶ気持ちから実をかたどった図柄である。

Clove tree buds have long been dried and used for their fragrance. Examples can even be found in the eighth-century Sho-soin treasure house in Nara.

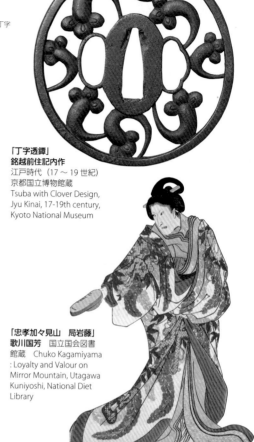

「丁字透鐔」
銘越前住記内作
江戸時代（17〜19世紀）
京都国立博物館蔵
Tsuba with Clover Design,
Jyu Kinai, 17-19th century,
Kyoto National Museum

「忠孝加々見山　局岩藤」
歌川国芳　国立国会図書
館蔵　Chuko Kagamiyama
: Loyalty and Valour on
Mirror Mountain, Utagawa
Kuniyoshi, National Diet
Library

藤文

ふじもん
WISTERIA

下り藤

マメ科の蔓性落葉木本で、平安時代の貴族に観賞用として好まれ、藤見の宴も盛んに行なわれた。藤原氏全盛の象徴として藤がもてはやされ、公家装束には藤の丸文がつけられた。室町時代の辻が花染や、藤の花や蔓を写実的に描いた野々村仁清の「藤花文茶壺」は有名である。紋章でも優美で装飾性が強く、二つの花房が両側から垂れ下がった、「下り藤」が多い。

Heian nobles admired these beautiful vines and often held wisteria-viewing parties. Wisteria symbolized the Fujiwara ("wisteria plain") clan at its peak, and a circular wisteria motif often decorated nobles' clothing.

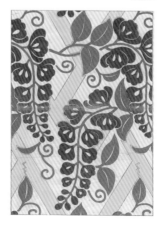

「藤」『求古図譜』織文之部より
天保11年（1840）
国立国会図書館蔵
Fuji : Wisteria Pattern, 1840,
National Diet Library

土筆文

つくしもん
HORSETAIL

土筆

トクサ科のシダ植物である杉菜の地下茎から出た胞子茎で、杉菜について生えることから「付く子」、土を突いて出てくることから「突く子」、そのかたちが毛筆に似ているのでこの名がある。春の訪れを告げる身近な植物で、道端や土手に生えている。かたちが愛らしく親しみやすいところから文様として用いられる。

The sprout of the field horsetail, a type of fern, has earned its Japanese name, tsukushi, for its resemblance to the tip of a writing brush and its English name for its resemblance to a horse's tail.

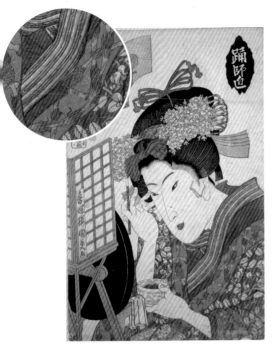

「当世美人合 踊師匠」 歌川国貞　国立国会図書館蔵
Tôsei bijin awase; The Series Contest of Present-day Beauties,
Dance Teacher, Utagawa Kunisada, National Diet Library

チューリップ文

ちゅーりっぷもん
TULIP

チューリップ

　ユリ科の球根植物で、中央アジアから地中海沿岸に野生していたものを原種とし、オランダなどで改良され観賞用に広く栽培されている。日本には文久年間（1861〜64）にヨーロッパを経て輸入されたといわれる。赤、白、黄、紫、黒褐色、八重咲きなどさまざまな種類がある。大正時代のモダンな着物の文様として異国風な趣がある。

Bred for increasingly beautiful flowers in the Netherlands, the tulip has become widely cultivated as an ornamental flower. It was introduced to Japan from Europe in the 1860s.

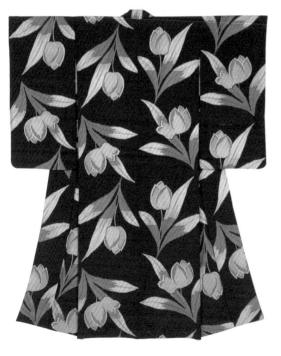

「赤地チューリップ模様変り織銘仙着物」
大正〜昭和時代初期　須坂クラシック美術館蔵
Meisen Silk Cloth with Tulip Pattern on Deep
Purple Ground, Taisho-Showa era initial, Suzaka
Classic Museum

桐文

きりもん
PAULOWNIA

五七桐

ゴマノハグサ科の落葉高木で、原産地は中国といわれる。野生のものはほとんどなく大部分が栽培されている。中国の伝説に、すぐれた帝王が現れるときに姿を見せるという鳳凰の棲むのが、桐の木であるといわれる。この瑞祥思想から意匠化されたのが、天皇の袍の文様の「桐竹鳳凰文」である。桐文様は高貴なものとされ、天皇の黄櫨染に用いられる。鎌倉時代に後鳥羽上皇により皇室の紋章とされたといわれる。花の数によって「五七の桐」「五三の桐」と呼ばれる。桐文は臣下に下賜されたが、豊臣秀吉の「五三の桐」の太閤紋は有名である。秀吉夫妻を祀る京都東山の高台寺の蒔絵には桐が好んで用いられた。

Chinese legend says a phoenix in a paulownia tree would show itself when an outstanding emperor appeared. The auspicious paulownia, bamboo, and phoenix motif is thus used in Japan on the emperor's ho, a formal robe. The distinguished paulownia motif is used on the emperor's korosen no goho, a yellow-dyed robe for the most formal occasions.

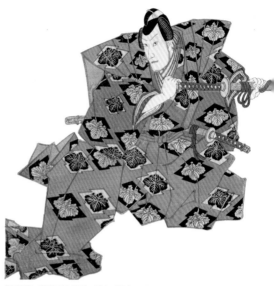

「東錦絵　其昔室町御所に重忠が琴責乃明断」歌川豊国
国立国会図書館蔵　Azuma Nishiki-e」Utagawa
Toyokuni, National Diet Library

「桐竹」『求古図譜』織文之部より
天保 11 年（1840）国立国会図書館蔵
Kiri Take : Bamboo and Paulownia Pattern,
1840, National Diet Library

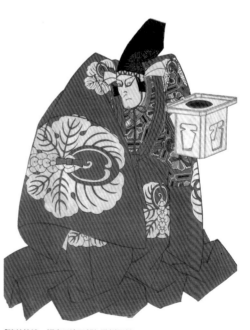

「猿若錦繪　坂東三津五郎」歌川国芳
江戸時代後期　国立国会図書館蔵
Saruwaka Nishikie : Kabuki Actor Bandou
Mitsugorou, Late Edo period, National Diet Library

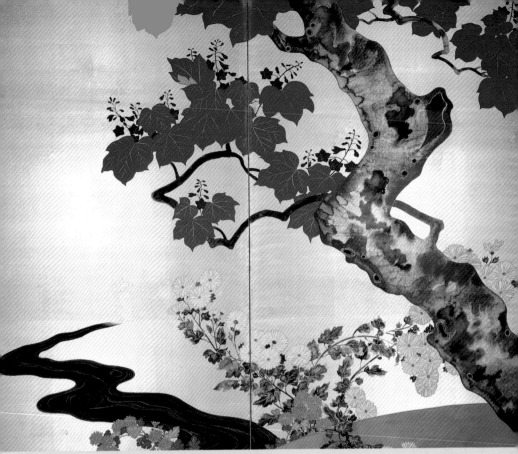

「桐菊流水図屏風」右隻　酒井道一　江戸〜明治時代　板橋区立美術館蔵
Chrysanthemum and Paulownia with Water Flowing, Sakai Doitsu, Edo-Meiji period, Itabashi Art Museum

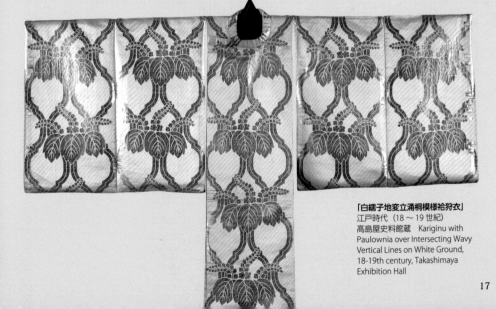

「白繻子地変立涌桐模様袷狩衣」
江戸時代（18〜19世紀）
髙島屋史料館蔵　Kariginu with
Paulownia over Intersecting Wavy
Vertical Lines on White Ground,
18-19th century, Takashimaya
Exhibition Hall

柳文

やなぎもん
WILLOW

枝垂柳

　柳は邪気を払う呪力を持つ植物として、古くから信仰の対象となり、日本では境界の目印として町外れや村境に植えられた。種類は非常に多いが、なかでも枝垂柳と猫柳が好まれ、枝垂柳が文様として多く用いられる。文様は柳の木や枝、葉などをかたどったもので、「柳に蹴鞠」「雪持ち柳」のほか、梅や桜などとの取り合わせや、動物と組み合わせた「柳に燕」「柳に鷺」、観世水に柳を流したもの、文字を配したものなど多様な意匠がある。

The willow tree, believed to have the magical power to cast out evil, has long been an object of worship. Of its many varieties, weeping willows and pussy willows are particularly popular. The weeping willow is also often used as a design motif.

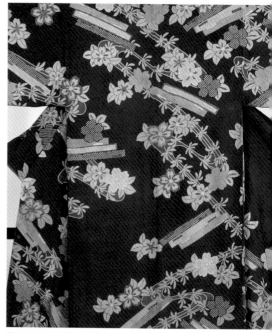

「萌葱縮緬地柳桜筏文様小袖」（部分）江戸時代（18世紀）
奈良県立美術館蔵　Kosode Dress, Design of Willow and Cherry Blossoms and Raft in Dyeing and Embroidery on Green Crepe Ground, 18th century, Nara Prefecture Museum of Art

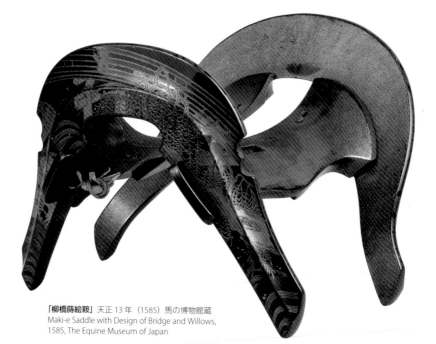

「柳橋蒔絵鞍」天正13年（1585）馬の博物館蔵
Maki-e Saddle with Design of Bridge and Willows, 1585, The Equine Museum of Japan

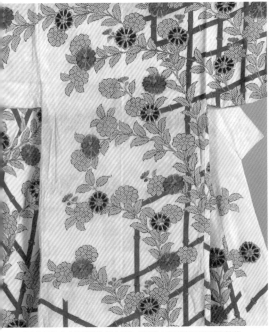

山吹文

やまぶきもん
KERRIA JAPONICA

向う山吹

バラ科の落葉低木で、黄色の3〜4セン
チメートルの五弁花をつける。八重咲きにな
る品種を八重山吹といい、これには果実はで
きない。平安時代に橘諸兄が現在の京都府
綴喜郡の井手の里に閑居したとき、玉川の水
辺に咲く山吹を愛しこれを意匠化して家紋と
した。万葉集に詠まれ、源氏物語にも記されて
いるが、文様として用いられたものは少ない。
古鏡の鏡裏の文様に用いられ、平安時代には
小鳥との組み合わせで鋳込まれた。

When Tachibana no Moroe, a Heian-pe-
riod imperial prince and poet, went to
live in seclusion in Ide-no-sato, Tsuzuki,
near the capital, he was entranced by the
flowers of the Kerria japonica along the
riverside and made a stylized version of
them his family crest.

「白縮緬地山吹籬模様染縫小袖」（部分）国立歴史民俗博物館蔵
Kosode with Design of Yamabuki Magaki in Embroidery on White
Crepe Ground, National Museum of Japanese History

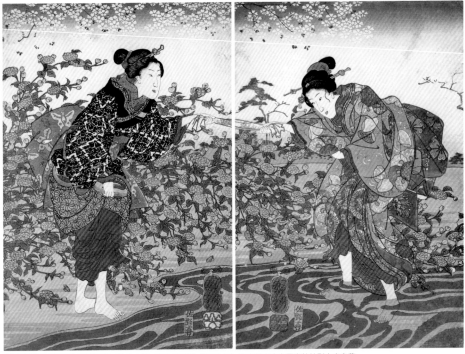

「山城国井出の玉川」歌川国芳　弘化4年〜嘉永元年頃（1847-48）東京都立中央図書館特別文庫室蔵
Ide no Tamagawa, Utagawa Kuniyoshi, 1847-48, Tokyo Metropolitan Library

躑躅文

つつじもん
AZALEA

躑躅

ツツジ科ツツジ属の植物の総称で、春から夏にかけ華やかに咲き続ける花木である。枝先に小柄のある先が五裂した漏斗状の花が数個集まって咲く。北半球の温帯などに広く分布して約500種あり、ヤマツツジ、ミツバツツジ、レンゲツツジなど日本には約50種が自生する。花を大胆に散りばめたモダンな意匠が多い。

This flowering shrub blooms from spring to summer. The azalea's vividly colored flowers, each consisting of five funnel-shaped petals, grow in clusters at the tips of its branches.

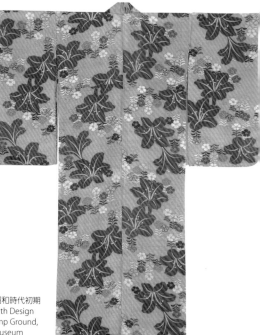

「浅葱麻地躑躅に撫子模様単衣」大正～昭和時代初期
須坂クラシック美術館蔵　Hitoe Dress with Design
of Pink and Azalea on Turquoise Blue Hemp Ground,
Taisho-Showa era initial, Suzaka Classic Museum

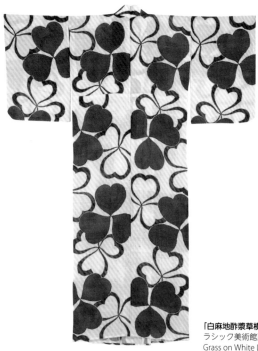

酢漿草文

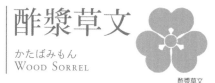

かたばみもん
WOOD SORREL

酢漿草文

カタバミ科の多年草で、各地の庭や道端などに生える。茎は地をはい、多数の小枝を出す。葉は長柄をもち三枚の小葉からなる複葉である。均整のとれた葉の曲線は美しく、文様化されて紋章となり、旗指物の類につけたり、衣類の文様にされた。家紋には花や実をつけたもの、さらに引両、千鳥、生竹などと組み合わせたものもある。

The complex leaves of the wood sorrel each consist of three leaflets on a long stem. The lovely, balanced curves of these trefoil leaves made them ideal for turning into stylized design motifs.

「白麻地酢漿草模様単衣」大正～昭和時代初期　須坂クラシック美術館蔵　Hitoe Dress with Design of Sorrel Grass on White Linen Ground, Taisho-Showa era initial, Suzaka Classic Museum

柏文

かしわもん
OAK LEAF

三つ柏

　ブナ科の落葉高木で、日本各地の山野に自生し、また庭木とされることも多い。その大きな葉は古代には筍と呼ばれた食皿として利用され、端午の節句に食べる柏餅でなじみ深い。古代より神事用の神木として尊ばれ、伊勢神宮、熱田神宮、吉備津神社、宗像神社の大宮司家をはじめ、多くの神職の家紋となった。柏紋は「三つ柏」と「抱き柏」が最も多い。三つ柏は七福神の一つである恵比寿様を祀る恵比寿神社がこの紋を用いている。

The large leaves of this variety of oak, Quercus dentata, were used in ancient times for serving food and are familiar today as the wrapping for a Children's Day sweet. The oak has long been regarded as a sacred tree and is used in Shinto festivals.

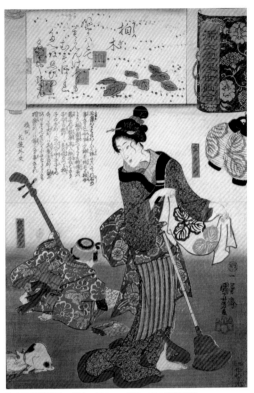

「源氏雲浮世画合　柏木　三かつ・娘おつう」歌川国芳
国立国会図書館蔵　Genjigumo Ukiyo Eawase, Utagawa Kuniyoshi, National Diet Library

合歓木文

ねむのきもん
SILK TREE

合歓木

　マメ科の落葉高木で、本州、四国、九州の山野の日当たりのよい所に生え、庭木にもされる。葉は小さな葉が数十枚並んでつき、夜になると小葉が手を合わせたように閉じて垂れ下がる。逆に花は夏の夕方になると淡紅色のたっぷりとしたブラシ状の20個ほどの頭花をつけ、紅色の長い雄蕊が傘状に広がる。

These trees, which grow wild in Japan and are also cultivated in gardens, have leaves consisting of twenty or thirty leaflets in two rows. The leaflets close at night, bowing downward.

「紺絹縮地飛雀水辺合歓花杜若撫子文様単衣」（部分）
明治時代（19世紀）奈良県立美術館蔵　Hitoe Dress with Design of Flying Sparrows on the Shore, Silktree, Iris, and Pinks in Embroidery on Blue Crepe Ground, 19th century, Nara Prefecture Museum of Art

紫陽花文

あじさいもん
HYDRANGEA

紫陽花

ユキノシタ科の落葉低木で、額紫陽花を母
種とする園芸品種である。大きな楕円形の葉
は対生し四弁花が集まって夏に球状の花序を
つける。花の豪華さが喜ばれ、平安時代から
観賞花とされた。江戸時代の清水焼や九谷焼
の金襴手文様に見られ、仁阿弥道八などが
作品に描いた。

Hydrangeas have been cultivated as orna-
mental flowers since the Heian period. In
the Edo period, their flowers decorated
Kiyomizu and Kutani polychrome over-
glaze ceramics with gold decor.

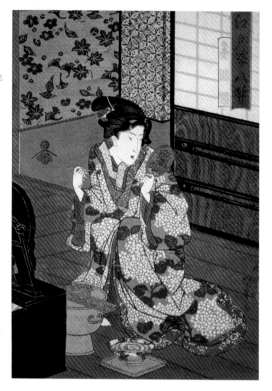

「江戸姿八契」歌川国貞
国立国会図書館蔵
Edo Sugata Wa Kei,
Utagawa Kunisada,
National Diet Library

「藍綸子地紫陽花模様染縫小袖」（部分）

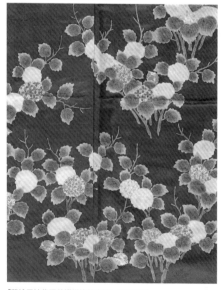

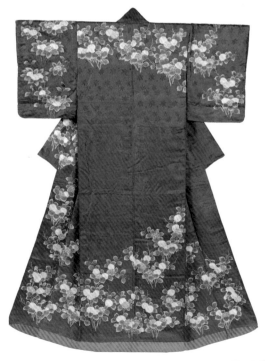

「藍綸子地紫陽花模様染縫小袖」江戸時代
国立歴史民俗博物館蔵　Kosode with Design of Hydrangea
in Embroidery on Marine Blue Figured Satin Ground, Edo
period, National Museum of Japanese History

棕櫚文

しゅろもん
WINDMILL PALM

棕櫚

ヤシ科の常緑高木で、南九州地方が原産地で観賞用に暖地で栽培される。古名を「すろのき」という。『枕草子』にある「すがたなけれど　すろの木からめきて」は庭に植えた棕櫚の葉が風にそよぐさまを描写したものである。枝がなくまっすぐ伸びた幹は俗に「シュロの毛」と呼ばれる古い皮で覆われている。葉は幹の頂上に出て傘のように円形に広がり、長い柄をもつ堅い葉が数本つく。この葉が扇形で天狗の羽団扇（はうちわ）のようで面白い。

These palm trees put out fronds in a circle atop their trunks. The stiff fronds, which have long stems, grow in a fan shape that recalls the feather fans of Japan's long-nosed goblins or tengu.

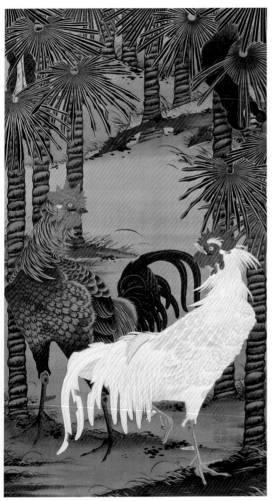

「棕櫚雄鶏図」伊藤若冲
宮内庁三の丸尚蔵館蔵
Colorful Realm of Living Beings, Roosters and Hemp Palms, Ito Jakuchu, The Museum of the Imperial Collections, Sannnomaru Shozokan

「色絵染付棕櫚葉文皿」
江戸時代中期 (17 〜 18 世紀)
愛知県陶磁美術館蔵
Dishes with Design of Hemp Palms, Overglaze Enamels and Underglaze Blue, 17 -18th century, Aichi Prefectural Ceramic Museum

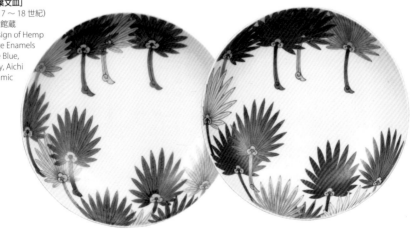

23

杜若文

かきつばたもん
RABBIT-EAR IRIS

立ち杜若

アヤメ科の多年草で、日本各地の池沼や水辺の湿地に生える。「いずれアヤメかカキツバタ」という言葉は、どちらも美しくて優劣がつけがたいとの意であるが、実際に似ていて混同する。杜若は水辺の湿地に育ち、葉の幅は広い。三河の国八つ橋（愛知県知立市八橋）は杜若の名所で、『伊勢物語』ではこの地を旅した在原業平が都に残した妻を偲んで歌を詠んでいる。杜若の五文字を句頭において詠んだことから、八橋が歌枕となった。

These iris, which grow in wetlands by rivers and lakes, have broad leaves. Yatsuhashi in the province of Mikawa (now Yatsuhashi, Chiryu, Aichi Prefecture) has long been famed for its rabbit-ear iris. In The Tales of Ise, Arihara no Narihira, visiting there, composes a poem to his wive back in the capital.

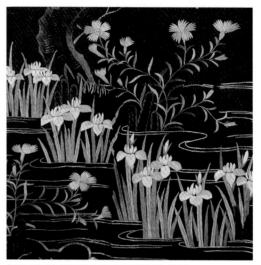

「紺絹縮地飛雀水辺合歓花杜若撫子文様単衣」（部分）
明治時代（19世紀）奈良県立美術館蔵
Hitoe Dress with Design of flying Sparrows on the Shore, Silk Tree, Iris, and Pinks in Embroidery on Blue Crepe Ground, 19th century, Nara Prefecture Museum of Art

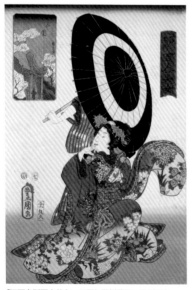

「江戸名所百人美女　三囲」歌川豊国・歌川国久
安政4年（1857）東京都立中央図書館特別文庫室蔵
One Hundred Beauties Set in Scenic Spots of Edo, Mimeguri, Utagawa Toyokuni, Utagawa Kunihisa, 1857, Tokyo Metropolitan Library

「薄浅葱縮緬地杜若八橋模様染縫小袖」（部分）江戸時代 国立歴史民俗博物館蔵　Kosode with Design of Yatsuhashi to Iris on Light Turquoise Blue Crepe Ground, Edo period, National Museum of Japanese History

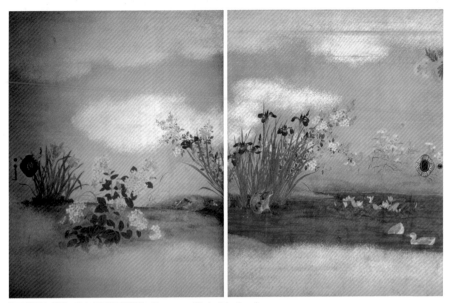

「四季花鳥」岸岱　宮内庁京都事務所蔵　Flowers and Birds of the Four Seasons, Gan Tai, Imperial Household Agency Kyoto Office

「白天鵞絨地霰菖蒲文肉入鎗筥迫」江戸時代　国立歴史民俗博物館蔵
Hakoseko with Design of Iris in Embroidery on White Velvet, Edo period, National Museum of Japanese History

菖蒲文
しょうぶもん
JAPANESE IRIS

菖蒲

「大願成就有ケ滝縞　勢州五瀬之屋」歌川国芳　国立国会図書館蔵
Taigan Jouju Arigatakishima, Utagawa Kuniyosi, National Diet Library

　サトイモ科の多年草で池のそばなどに群生し、初夏に黄色の細花が密集した太い穂を出す。葉は剣のかたちで香気が強く、邪気を払うとされた。五月五日の端午の節句には魔除けとして軒や車にさし、酒にひたしたり、湯に入れたり、種々の儀に用いられる。また根茎は漢方で健胃薬にする。菖蒲を文様としたものは沖縄の紅型染に多い。渦巻水を配したものや鶴を遊ばせたもの、蛇籠と流水とのものなどさまざまで、いずれも美しい意匠である。

These Japanese iris have yellow flowers, sword-shaped leaves and a strong scent; they are believed to cast out evil. Their leaves are hung from the eaves on May 5, Children's Day, to repel evil spirits. Japanese iris motifs are particularly common in Okinawa's bingata dyed textiles.

蓮華文

れんげもん
LOTUS FLOWERS

中輪に蓮の花

スイレン科の水生の多年草で、蓮華は蓮の花のこと。夏になると水上に花茎を伸ばし、紅や淡紅、白色などの大きな花が開く。中国では泥水の中から美しい花を咲かせることから純粋性の象徴とされ、文様は仏像や寺院の装飾として用いられた。また仏教に関係がない一般の文様としては、桃山時代の辻が花染、室町時代の蓮文様蒔絵の箱がある。

In China, the lotus, whose beautiful flowers bloom from muddy waters, are a symbol of purity. The lotus blossom motif is widely used to decorate statues of the Buddha and Buddhist temples.

「山村廃寺出土 軒瓦」
白鳳時代（7世紀後半）
神戸市立博物館蔵
Roof Tile of Round Shape with Lotus Design, Late 7th century, Kobe City Museum

「蓮華文」『求古図譜』織文之部より
天保11年（1840）国立国会図書館蔵
Renkamon : Lotus Pattern, 1840, National Diet Library

沢瀉文

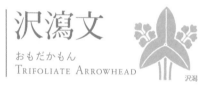

おもだかもん
TRIFOLIATE ARROWHEAD

沢瀉

オモダカ科の多年草で池や沼に自生する。葉は矢尻形で葉脈が盛り上がっていることから面高と呼ばれる。夏、葉の間から花茎をのばし白い三弁の可憐な花をつける。文様に用いられるのは酢漿草と同じくかたちが単純なためで、貴族の牛車や武具に使われた。また勝ち草ともいわれ、戦陣における縁起をかつぐため、武将にも好まれ武具や衣裳に用いられた。

In the summer, lovely three-petaled white flowers emerge from the leaves of this aquatic plant. The motif based on is, like that of the wood sorrel, quite simple in form and was used on nobles' oxcarts and warriors' armor and weapons.

「絵唐津沢瀉蛇籠文大皿」桃山時代（17世紀初頭）愛知県陶磁美術館蔵
Large Dish with Design of Omodaka and Basket Filled with Stones, Early 17th century, Aichi Prefectural Ceramic Museum

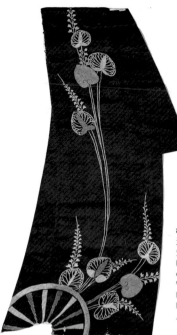

「紺綸子地水車河骨
模様絞小袖屛風裂」
江戸時代　国立歴
史民俗博物館蔵
Kosode with Design
of Kouhone and
Waterheel on Navy
Blue Figured Satin,
National Museum of
Japanese History

河骨文

こうほねもん
YELLOW WATER LILY

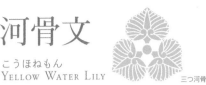

三つ河骨

小川や池沼に生えるスイレン科の多年草で、葉は長さ約30センチメートルの長楕円形。夏に花柄を水上に出し、黄色の花びら状の萼をもつ花を一個つける。白骨のような根茎のかたちから名前がついた。江戸時代の友禅染や型染によく見かける。家紋には「三つ河骨」「三つ蔓河骨の丸」「三つ割蔓河骨」「割河骨」などがある。

The sturdy flower stalks of these plants, often found in streams and ponds, emerge in summer, each crowned with flower with a calyx in the form of yellow petals. Its Japanese name, kohone, "river bone," refers to its robust talks.

「白綸地鶴亀芹忍草模様縫小袖」
（部分）江戸時代
国立歴史民俗博物館蔵
Kosode with Design of Crane,
Turtle, Seri, and Shinobugusa
on White Silk Ground, Edo
period, National Museum of
Japanese History

忍草文

しのぶぐさもん
WEEPING FERN

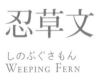

忍草

シダ類の常緑多年草で、日本各地に分布し、樹幹や岩上、屋根などに着生する。根茎を丸めて忍玉をつくり、風鈴をつけたりして夏に軒下に吊るす軒忍のこと。土がなくても耐え忍び生育することからこの名がついた。歯朶の「歯」は齢、「朶」は枝が長く伸びる意味で長寿のしるしとされた。

This fern grows on tree branches, rocks, roofs, and other above-ground locations. In summer, their roots are often wound into an arrangement and a bell attached to make a wind chime to hang from the eaves.

「忍草蒔絵文箱」江戸時代　東京藝術大学大学美術館蔵
Maki-e Letter Box with Design of Shinobugusa, Edo period,
The University Art Museum, Tokyo University of The Arts

朝顔文

あさがおもん
MORNING GLORY

鵲朝顔の丸

ヒルガオ科の蔓性の一年草で、アジアが原産
地。日本で観賞用として栽培されるようになった
のは江戸時代以降で、文化・文政年間（1804
～30）と嘉永・安政年間（1848～60）に大
流行した。薬用としては平安時代初期から栽培
されていた。夏の早朝、直径10～20センチメー
トルの漏斗状の花をつける。花の色は品種によっ
て白、赤、紫、青などで、これらが交じり合って
縞や絞りの文様となることもある。浮世絵のモチー
フとして多く描かれた。文様は朝顔の花や蔓など
を図案化したもので、浴衣柄の代表的な意匠で
あり、鉄線と並んで用いられた。ここに紹介した
着物はアール・ヌーヴォー調のもので、西洋の
意匠を好んで取り入れた大正時代末期の傾向
が見て取れる。

Morning glories have been cultivated in
Japan as ornamental flowers since the Edo
period. Their flowers and vines, stylized into
designs, rank with the clematis as popular
choices for yukata, summer kimono. The
kimono shown here are in the art nouveau
manner; such designs, deliberately including
Western elements, present a trend popular
in the mid 1920s.

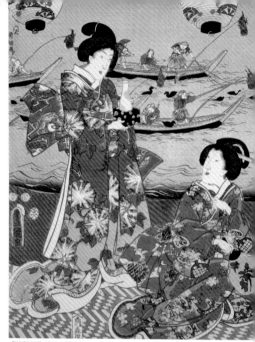

「鵜飼船御遊」 歌川豊国　嘉永5年（1852）　国立国会図書館蔵
Ukaibune Oasobi , Utagawa Toyokuni, 1852, National Diet Library

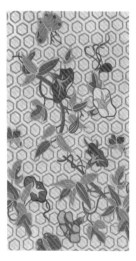

「縹地朝顔に渦模様銘仙着物」
大正～昭和時代初期
須坂クラシック美術館蔵
Meisen with Design of Spiral
and Morning Glory on Sapphire
Blue Ground, Taisho-Showa era
initial, Suzaka Classic Museum

「竹に朝顔　亀甲地」『求古図譜』
織文之部より　天保11年（1840）
国立国会図書館蔵　Take ni
Asagao, Kikouji : Morning Glory
in Bamboo, Tortoiseshell Pattern,
1840, National Diet Library

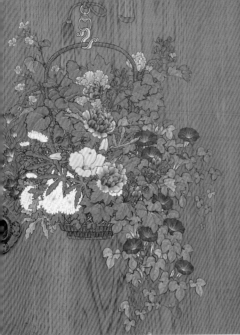

「花籠」（部分）山本探斎　宮内庁京都事務所蔵
Flower Baskets, Yamamoto Tansai, Imperial
Household Agency Kyoto Office

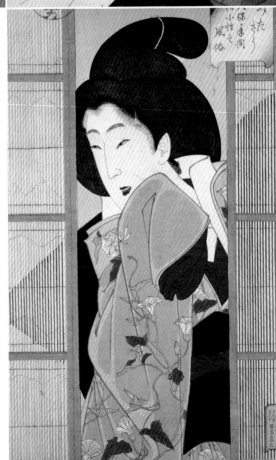

右上：「梨園侠客伝　朝兇せん
平　坂東むら右衛門・福山の
善太　市川八百蔵」歌川豊国
文久 3 年（1863）国立国会図
書館蔵　Rien Kyoukakuden,
Utagawa Toyokuni, 1863,
National Diet Library

右下：「風俗三十二相　みたさ
う　天保年間御小性之風俗」
月岡芳年　明治 21 年（1888）
国立国会図書館蔵　Thirty-
two Facial Expressions of the
Modern Day, Likely Seen,
Tsukioka Yoshitoshi, 1888,
National Diet Library

葵文

あおいもん
HOLLYHOCK

葵

葵は山野に自生するウマノスズクサ科に属す
る多年生草本で、茎は地表を這ってひげ根を
出し、そこから茎が伸びて長い柄の二枚葉の
出るのが特徴で、これを二葉葵と呼ぶ。葵文は、
この心臓形の葉を図案化したもので加茂葵と
もいう。二葉葵の葉を三枚合わせて図案化し
た「三つ葉葵」は徳川家の紋章として有名だ
が、もともとは京都の「賀茂神社」の神紋であっ
た。毎年5月15日に行なわれる賀茂神社の
例祭「葵祭」に公家や神人が、葵の若葉を
髪にさしたところから神紋となり、また同社に奉
仕する家の紋章となった。江戸時代には徳川
一族以外は葵紋および葵の文様を使用するこ
とが厳禁され、徳川一門の独占紋に定着して
いった。

Hollyhocks with two-lobed leaves on
long stems are known as futaba aoi,
sometimes simplified into a heart-shaped
motif. A combination of three such hol-
lyhock leaves became the crest of the
Tokugawa clan.

「江戸名所百人美女
新はし」(部分)

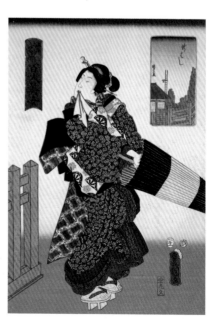

「江戸名所百人美女　新はし」歌川豊国・
歌川国久　安政4年 (1857) 東京都立
中央図書館特別文庫室蔵　One Hundred
Beauties Set in Scenic Spots of Edo,
Shinbashi, Utagawa Toyokuni, Utagawa
Kunihisa, 1857, Tokyo Metropolitan Library

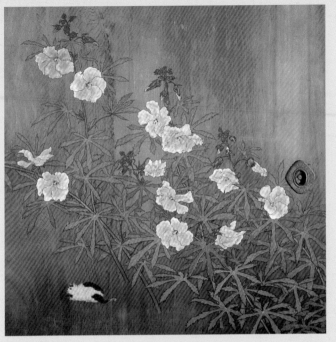

「秋葵ニ猫」（部分）梅戸在親
宮内庁京都事務所蔵
Hollyhocks and Cats, Umedo
Zaishin, Imperial Household
Agency Kyoto Office

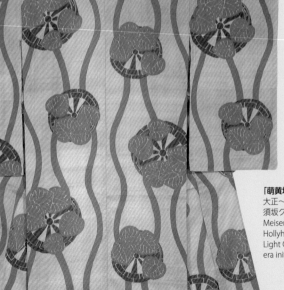

「萌黄地立涌に葵と車模様銘仙着物」
大正〜昭和時代初期
須坂クラシック美術館蔵
Meisen with Design of Wheel and
Hollyhock to Tatewaku Pattern on
Light Green Ground, Taisho-Showa
era initial, Suzaka Classic Museum

芙蓉文

ふようもん
HIBISCUS

芙蓉

アオイ科の落葉低木で、暖地の海岸近くに自生し、観賞用として庭園に植えられる。夏から秋にかけて、葉のつけ根に淡紅色の大きな五弁花で螺旋状に巻き、朝開いて夕方にはしぼむ。古代中国では蓮の花に匹敵する美しさと愛でられ、文様にもされ、染付陶器皿に俗に「芙蓉手」と呼ばれる文様もある。

Hibiscus, perennial shrubs, are raised as ornamental plants in gardens. Their large lavender, five-petalled flowers bloom from summer to fall, opening in the morning and withering by evening.

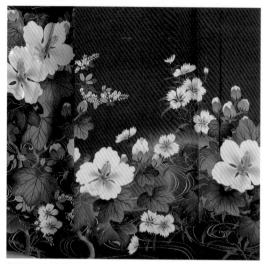

「縮緬紫流水秋草模様振袖」（部分）国立歴史民俗博物館蔵
Furisode with Design of Autumn Grass and Flowing Water on Purple Crepe Ground, National Museum of Japanese History

薊文

あざみもん
THISTLE

薊

キク科アザミ属の多年草の総称で、葉に多くの鋭い切れ込みがあり刺が多い。花は細い管状で紅紫色の小花が多数集まった頭状花。日本には70〜80種あり、最もふつうに見られるのは、ノアザミやフジアザミである。桃山時代まで文様として意匠化されず、江戸時代になって着物の文様に用いられるようになった。

These thistles' pinkish purple flowerlets cluster to form large flower heads. Use of thistle flowers as patterns began in the Momoyama period; they began to be used on kimono in the Edo period.

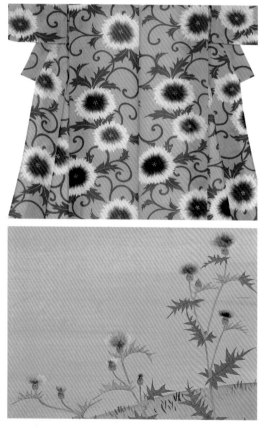

上：「鼠紅梅織地薊唐草模様単衣」（部分）
大正〜昭和時代初期 須坂クラシック美術館蔵
Hitoe Dress with Design of Arabesque and Thistle Pattern on Dark Orchid Pink Ground, Taisho-Showa era initial, Suzaka Classic Museum

下：「春夏秋冬花鳥」（部分）土佐光清
宮内庁京都事務所蔵 Flowers and Birds of Spring, Summer, Autumn and Winter, Tosa Mitsukiyo, Imperial Household Agency Kyoto Office

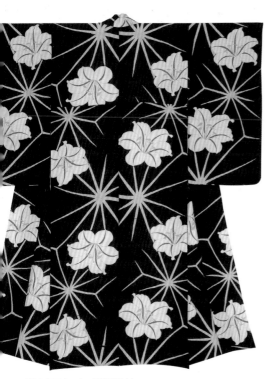

百合文

ゆりもん
LILY

百合の枝丸

ユリ科ユリ属の植物の総称で、姫百合、笹百合、山百合、鬼百合、鉄砲百合などがよく知られ、古くから観賞用に栽培されてきた。室内で飾られた記録の残る日本最初の花で、宴の席で頭に巻かれたり、神事にも使われた。初夏から秋にかけて大きな両性花が咲く。花は六個の花被片からなり、赤・桃・白・黄・紫色などがある。大正時代末期には華やかでどこか西洋風の意匠が好まれ、しばしば着物の文様で見かけるようになった。

Lilies, in all their many varieties, have long been cultivated for their beauty. They are, in fact, the flower for which the earliest record in Japan of use in decorating an interior exists. Ringlets of lilies were worn on the head at banquets; their flowers also featured in Shinto ceremonies.

「紫絽地百合に麻の葉模様単衣」
大正～昭和時代初期　須坂クラシック美術館蔵
Hitoe Dress with Design of Flower of Lily and Linen
Leaf on Purple Silk Gauze Ground, Taisho-Showa era
initial, Suzaka Classic Museum

「百合図鐔」東京藝術大学大学美術館蔵
Tsuba with Lily Design, The University Art
Museum, Tokyo University of The Arts

「木台百合蒔絵櫛」「鼈甲台百合蒔絵笄」月尾慶水　昭和2年（1927）国立歴史民俗博物館蔵
Maki-e Comb with Design of Lily Pattern, Maki-e Kougai with Design of Lily Pattern, Tsukio Keisui,
1927, National Museum of Japanese History

鉄線文

てっせんもん
CLEMATIS

光琳鉄線

キンポウゲ科の落葉性蔓植物で、寛文年間（1661～73）に中国より渡来した。蔓が鉄線のように強いことから名づけられた。梅雨の頃、瑠璃色の花をつける蔓草で、一名「菊唐草」とも呼ばれる。六弁の花びら（実は萼）を風車のように広げ、垣根などに這わせて観賞される。縫箔や唐織などの能装束は、金の摺箔を使って華麗な鉄線花の装飾美を見せている。

Introduced from China in the seventeenth century, the clematis's Japanese name, tessen, "iron wire," suggests the strength of its vines. With its six-petalled flowers that open into windmill shapes, the clematis is often grown to climb decoratively over fences.

羊歯文

しだもん
FERN

羊歯

羊歯は歯朶とも書き、蕨、薇、裏白などのシダ類の総称であるが、ここでは葉の裏が白い裏白をいう。葉裏に多く胞子嚢を持っているところから子孫繁栄を象徴し、また長寿を表す瑞草として、新年のしめ飾りに用いられる。平安時代から文様として用いられ、鹿のなめし革に羊歯文を白く燻し残し、藍色に染めた羊歯革が武具にあしらわれた。

Ferns, with their many spore cases on the underside of their fronds, symbolize fecundity and descendants' prosperity. Also symbolizing long life, they are used in New Year's decorations.

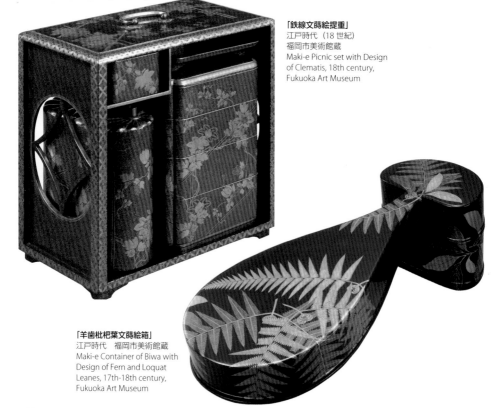

「鉄線文蒔絵提重」
江戸時代（18世紀）
福岡市美術館蔵
Maki-e Picnic set with Design of Clematis, 18th century, Fukuoka Art Museum

「羊歯枇杷葉文蒔絵箱」
江戸時代　福岡市美術館蔵
Maki-e Container of Biwa with Design of Fern and Loquat Leanes, 17th-18th century, Fukuoka Art Museum

茄子文

なすもん
EGGPLANT

三つ割
茄子

ナス科の一年草でインドの原産といわれる。夏から秋にかけて紫色の花を開く。果実のかたちは品種によってさまざまで、果皮はふつう紫黒色で光沢がある。「一富士二鷹三茄子」を初夢に見ると縁起がよいのは、茄子は「成す」にかけて新年のめでたさを祝ったものである。家紋には「葉付き茄子」「五つ茄子」「三つ割茄子」「茄子桐」などがある。

The eggplant's purple flowers bloom from summer to fall. Its fruit takes many shapes. An eggplant in the first dream of the year is almost as lucky as dreaming of Mt. Fuji or a falcon. Its Japanese name, nasu, is a homonym for "to succeed" and thus an auspicious start to the year.

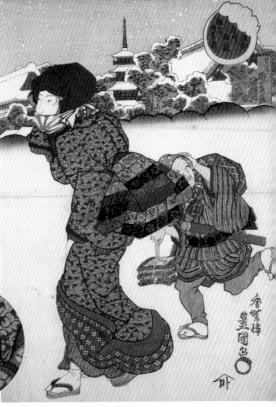

「東都名所遊覧　極月浅草市」歌川豊国　国立国会図書館蔵
Toto Meisho Yuran, Asakusa Market, Utagawa Toyokuni,
National Diet Library

「蒔絵南蛮人洋犬硯箱」　安土桃山時代（17世紀初期）
神戸市立博物館蔵　Kobe City Museum

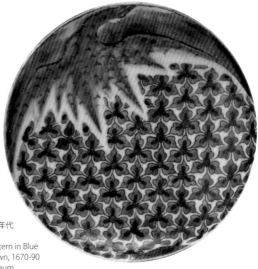

「染付錆釉茄子文皿」1670～90年代
佐賀県立九州陶磁文化館所蔵
Dish with Design of Eggplant Pattern in Blue
Underglaze, Underglaze Iron Brown, 1670-90
period, The Kyushu Ceramic Museum

瓜文
うりもん
GOURD

蔓瓜の丸

胡瓜、西瓜、冬瓜、南瓜などウリ科の果実の総称である。古くは特に真桑瓜をいった。実に加えて葉や、蔓のかたちの面白さから絵に描かれ文様に用いられた。北野天神縁起や春日権現験記の絵巻中に、瓜文を文様として描いたものが見られる。江戸時代後期には狂言肩衣に、夕顔を片輪車といっしょに絵画風の構図で染め出している。また庶民の浴衣の中型染めにも大いに取り入れられている。

Of the many members of the gourd family, the oriental melon, with its interestingly shaped leaves, vines, and fruit, often appears in paintings g and fruit, has been turned into a pattern. Gourd motifs are often seen in picture scrolls as well.

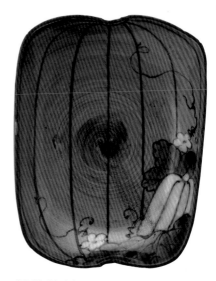

「刷毛地瓜文瓜形皿」 1690 〜 1740 年代
佐賀県立九州陶磁文化館所蔵　Gourd-shaped Dish with Design of Oriental Melon on Brush Ground, 1690-1740 period, The Kyushu Ceramic Museum

瓢簞文
ひょうたんもん
BOTTLE GOURD

二つ瓢

ウリ科の蔓性一年草で、夕顔の変種である。巻きひげで他に絡んで伸び、葉のかたちは心臓形である。果実は長くて中央部がくびれ、成熟すると堅くなり、酒を入れたり飾り紐をつけて装飾品に加工される。「ふくべ」「ひさご」ともいい、葉や蔓のついた自然のものを成瓢とも呼ぶ。文様は実、蔓、葉などを図案化したしたもので、江戸時代後期の狂言肩衣には奇抜な図柄のものもある。豊臣秀吉は「千成瓢簞」を馬印に用い、勝ち戦のたびに一個ずつ数を増やしたという。紋章は「並び瓢」「二つ向い瓢」「抱き瓢」「割り瓢」などがある。色鍋島焼に瓢、蔓、花、葉の意匠を皿に配列した「瓢簞文皿」がある。

The fruit of the bottle gourd is relatively long, with a nipped in waist, and grows hard when it ripens, and it can be used to hold beverages. The gourds, vines, and leaves are all used in patterns. In the late Edo period, eccentric versions of the bottle gourd motif decorated the costumes worn by Kyogen performers.

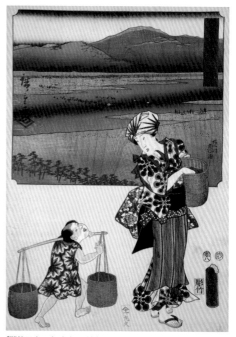

「雙筆五十三次 府中」 歌川広重・歌川豊国
安政元年（1854）国立国会図書館蔵
Sohitsu Gojusan-tsugi, Fuchu, Utagawa Hiroshige, Utagawa Toyokuni, 1854, National Diet Library

「色絵三瓢文皿」
江戸時代（18世紀前半）
佐賀県立九州陶磁文化館蔵
Dish with Design of Three Gourd-
shaped Patterns on Overglaze
Enamels, Early 18th century The
Kyushu Ceramic Museum

「今世斗計十二時　丑ノ刻」
（部分）歌川国貞
国立国会図書館蔵
Imayo Tokei Junitoki;
Twelfe Houres of the
Clock of the Present
Day, Utagawa Kunisada,
National Diet Library

「艶姿花の十二支　御いぬのりやく」
（部分）歌川豊国　元治元年（1864）
国立国会図書館蔵　Hadesugata
Hanano Jyunisi, Utagawa Toyokuni,
1864, National Diet Library

菊文

きくもん
CHRYSANTHEMUM

菊に二枚葉

菊は奈良時代初期に大陸文化の流入とともに中国から薬用として渡来し、平安時代後期には観賞用となり、宮中で菊花の宴が催された。この宴は宮中の年中行事で、重陽の節会、菊の節会、菊の酒などと呼ばれた。中国では不老長寿の効があるとされ、また隠逸なる花として梅竹蘭とともに四君子とされた。菊花の文様は瑞祥文とされ、古いものは正倉院裂にみられる。鎌倉時代には菊水の文様として鏡や鐔、蒔絵などに描かれた。室町時代の辻が花、桃山時代の縫箔に見事な菊文がある。また江戸時代の小袖や能装束には、大胆に意匠化されたものが多い。菊の花弁の文様を「菊花紋」、枝についた花を「折枝菊」、直立した姿を「立菊文」という。

Cultivation of ornamental chrysanthemums began in the late Heian period, with chrysanthemum-viewing parties held at the imperial palace. One of the classic auspicious motifs, the chrysanthemum can be found on fabric in the eighth-century Shosoin treasure house in Nara. Its motifs are found in flower, trailing branch, and upright flower variations.

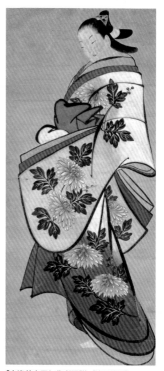

「立姿美人図」作者不詳（懐月堂派）
江戸時代中期　熊本県立美術館蔵
Beautiful Woman Standing Position, Mid-Edo period,
Kumamoto Prefectural Museum of Art

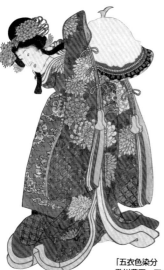

「五衣色染分　赤」（部分）
歌川豊国　国立国会図書館蔵
Itsutsuginu Irosomewake
Aka, Utagawa Toyokuni,
National Diet Library

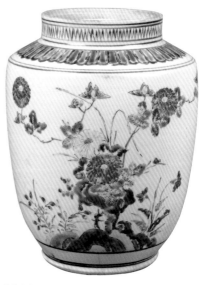

「色絵菊文壺」江戸時代中期（18世紀）愛知県陶磁美術館蔵
Jar with Design of Chrysanthemum Pattern, Overglaze Enamels,
18th century, Aichi Prefectural Ceramic Museum

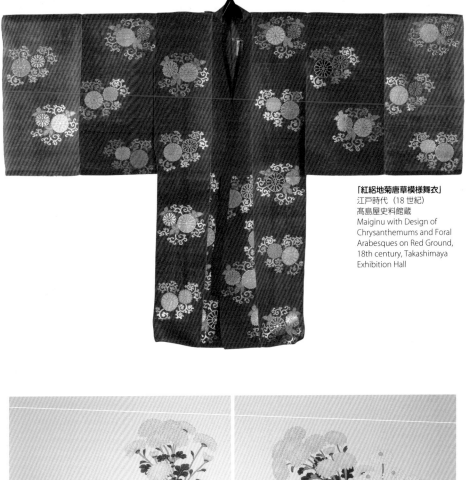

「紅絽地菊唐草模様舞衣」
江戸時代（18世紀）
髙島屋史料館蔵
Maiginu with Design of
Chrysanthemums and Foral
Arabesques on Red Ground,
18th century, Takashimaya
Exhibition Hall

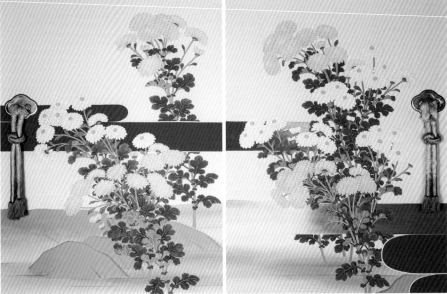

「菊の花盛り」（部分）海北友樵　宮内庁京都事務所蔵
Detail of Chrysanthemums in Full Bloom, Kaiho Yusho, Imperial Household Agency Kyoto Office

女郎花文

おみなえしもん
GOLDEN LACE

女郎花

オミナエシ科の多年草で、日当たりのよい山野に生える。夏の終わりから秋にかけて、枝の先端部に黄色の小花を多数傘状につけ、その姿がやさしいことから詩歌の題材として愛好された。謡曲に「女郎花」があるが、これは『古今和歌集』の序にある文句に基づいた恋慕の曲を構想したものである。江戸時代の小袖には、垣に女郎花など秋草を意匠化した図柄があるが、女郎花を単独で用いることは少ない。

Golden lace plants bloom in late summer and fall, when umbels of its small yellow flowers form in great profusion. Their graceful shape makes them a popular subject in poetry.

薄文

すすきもん
SILVER GRASS

薄の丸

イネ科の多年草で、各地の山野に群生する。薄は芒とも書き、その穂が美しいことから尾花ともいう。薄の花穂が出ているときの呼称で、穂が獣の尾のようなかたちをしているからである。またこの葉で葺いた刈屋根の意味から「茅」ともいい、「振袖草」のやさしい雅名もつけられている。薄は秋草として蒔絵や陶器などに多く描かれ、蝶や小鳥などの意匠とも併用した名品がある。

Silver grass forms beautiful panicles. An autumn plant, it is often depicted on ceramics and in maki-e lacquer, combined, in some brilliant designs, with butterflies or birds.

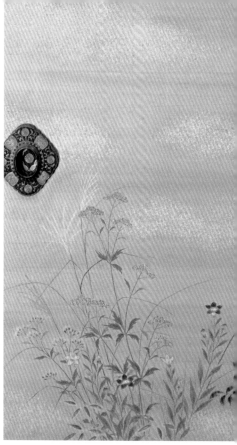

「秋野鶉」（部分）吉田元鎮　宮内庁京都事務所蔵
Quails in an Autumn Field, Yoshida Genchin, Imperial Household Agency Kyoto Office

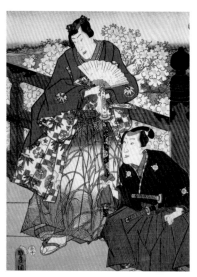

「江戸紫姿競　第八」（部分）歌川豊国
安政元年（1854）国立国会図書館蔵
Edomurasaki Sugatakurabe, Utagawa Toyokuni, 1854, National Diet Library

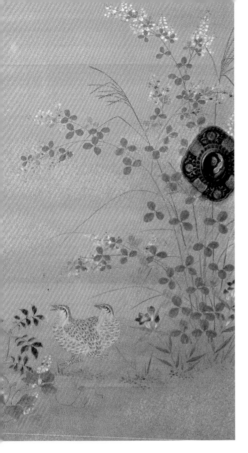

萩文

はぎもん
BUSH CLOVER

萩の丸

マメ科ハギ属の落葉低木で、山野に自生する秋の七草の一つである。観賞用として庭園に栽培され、平安時代以降、染織や調度品などの意匠に多く用いられ、特に蒔絵の文様などにしばしば登場する。それは萩の花や葉、枝を図案化したもので、秋草文様には欠かせないものであった。鎌倉時代の蒔絵手箱には、萩が咲き乱れる野辺に鹿が遊び、小鳥や虫が飛び交う意匠が描かれている。紋章には「束ね萩」「抱き萩」「重ね萩」などがある。

One of the seven plants of autumn, bush clover is raised as an ornamental in gardens. It has been used in textile designs and for decorating household furnishings since the Heian period and is particularl y often found decorating maki-e lacquerware.

「見立八景したち　小はぎ」
(部分) 歌川豊国　安政元年
(1854) 国立国会図書館蔵
Mitatehatsukei Shitachi,
Utgawa Toyokuni, 1854,
National Diet Library

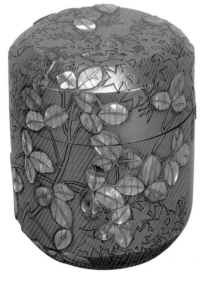

「蒔絵螺鈿萩図雪吹」
尾形光琳
江戸時代（17世紀）
石川県立美術館蔵
Tea Caddy with
Design of Hagi in
Maki-e and Mother-
of-pearl Inlay, Ogata
Korin, 17th century,
Ishikawa Prefectural
Museum of Art

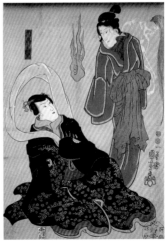

「尾上梅寿一代噺
因幡之助」歌川国芳
国立国会図書館蔵
Onoe Kikugoro Ichidai
Banashi ; Onoe Kikugoro
III as Usugomo and
Ichimura Uzaemon XII as
Inabanosuke, National
Diet Library

41

楓文

かえでもん
MAPLE

四つ紅葉

カエデ科カエデ属の落葉高木の総称で、わが国には世界のカエデ類のおよそ六分の一にあたる26種が自生し、観賞用として庭木や盆栽にもされている。掌状の葉は、ちょうどかたちがカエルの手に似ていることから、「カエル手（蝦手）」と呼ばれ、それを略してカエデといった。春の桜と並んで古くから用いられ、桃山時代から江戸時代にかけてすぐれた意匠が数多く生まれた。楓と流水、唐草や波、時雨を象徴する楓と笠。また『源氏物語』「紅葉賀」を描写した、火焔太鼓や幔幕、鳥兜などを配した意匠もある。紋章としては「中輪に楓」「三つ楓」「立て楓」「抱き枝楓」「散り楓」「水に楓」などがあり、公家の今出川、武家の市川の紋章とされている。

Cherry blossoms in spring, maple leaves in fall: the maple tree and its brilliant foliage inspired magnificent designs in the Momoyama through the Edo periods.

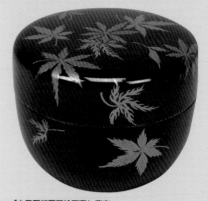

「木具写紅葉蒔絵平棗」豊楽
江戸時代末期（19世紀）愛知県陶磁美術館蔵
Container for Powdered Tea, Lacquer Work, Toyoraku Ware, 19th century, Aichi Prefectural Ceramic Museum

「山桜紅葉散金蒔絵櫛」銘 松竹斎
江戸時代〜明治時代　国立歴史民俗博物館蔵
Maki-e Comb with Design of Autumn Leaves and Wild Cherry Tree, Shochikusai, Edo period - Meiji era, National Museum of Japanese History

「春霞梅の遊覧」
（部分）歌川豊国
安政5年（1858）
国立国会図書館蔵
Harugasumi Ume no Yuuran, Utagawa Toyokuni, 1858, National Diet Library

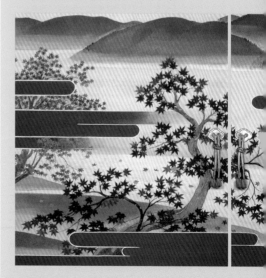

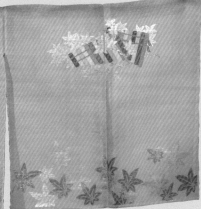

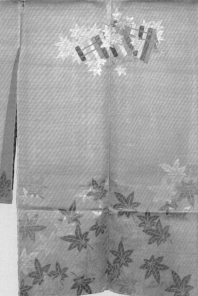

「白絽地簫紅葉模様長絹」
江戸時代（18世紀）髙島屋史料館蔵
Choken with Design of Flutes and Maple
Leaves on White Ground, 18th century,
Takashimaya Exhibition Hall

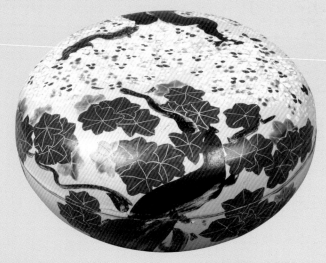

「龍田川の秋」（部分）
鶴沢探真（模写　板倉星光）
宮内庁京都事務所蔵
Autumn on the Tatsuta River,
Tsurusawa Tanshin (Copy
painted by Itakura Seiko),
Imperial Household Agency
Kyoto Office

「色絵雲錦手蓋物」仁阿弥道八
天保3〜4年（1832-33）
愛知県陶磁美術館蔵
Covered Bowl with Design of
Maple and Cherry Blossoms
Pattern, Overglaze Enamels, Ninami
Dohachi, 1832-33, Aichi Prefectural
Ceramic Museum

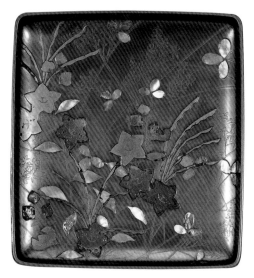

「蒔絵螺鈿野々宮図硯箱」尾形光琳
江戸時代（17世紀）石川県立美術館蔵
Writing Box with Design of Nonomiya Shrine in maki-e and
Mother-of-pearl Inlay, Ogata Korin, 17th century, Ishikawa
Prefectural Museum of Art

桔梗文

ききょうもん
CHINESE BELLFLOWER

葉付桔梗の丸

　キキョウ科の多年草で、日本各地の高原や渓谷の初秋を彩る、秋の七草の一つである。古くから愛され、染織品や陶器などに多く用いられた。江戸時代の尾形光琳の「秋草文描絵小袖」には背と右袖に描かれ、桔梗を好んで描いた尾形乾山の「桔梗角皿」は自由奔放にして清雅なものである。唐織、縫箔、腰帯、小袖などの秋草文のなかに効果的に配されたものが多い。

One of the seven plants of autumn, Chinese bellflowers adorn uplands and valleys throughout Japan. Long a favorite flower, it is used extensively in textile designs and on ceramics.

万年青文

おもともん
RHODEA JAPONICA

万年青

　ユリ科の常緑多年草で、本州中部以南の山地の樹下などに野生する。肥厚した地下茎から多数の濃緑色の葉を出す。江戸時代からは観賞用に栽培され、明治期に流行した。春、葉の中心から淡黄色の小さな花が穂状に集まって咲く。実は球形で赤く熟すが、まれに黄色いものもある。連続する伸びやかな葉と赤い実をアクセントに、モダンな着物の意匠に見られる。

Several deep purple leaves emerge from this plant's rhizome. Cultivated as an ornamental in the Edo period, it became popular in Meiji.

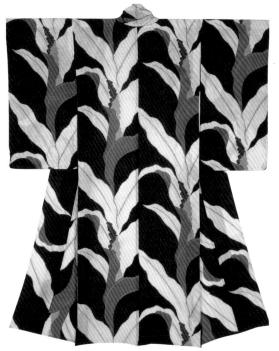

「紫紅梅織地万年青模様単衣」
大正〜昭和時代初期　須坂クラシック美術館蔵
Hitoe Dress with Design of Omoto on Purple Koubaiori
Ground, Taisho-Showa era initial, Suzaka Classic Museum

蔦文

つたもん
IVY

蔦

ブドウ科の落葉性蔓植物で、長い葉柄の先に掌状の葉を繁らせ、秋には美しく紅葉する。美しく紅葉するさまが楓に似ているところから「蔦楓」ともいい、また地をつたってのびるので「地錦」ともいう。文様には特徴のある巻きひげを強調した「蔦唐草文」、葉と実を丸く構成した「蔦丸文」などがある。

A member of the grape family, this vine produces lobed leaves that turn a beautiful red in autumn. It is also known as climbing maple because its foliage is so similar in color to maple leaves.

「鼈甲台蔦蝶鈿蒔絵櫛」大正時代
国立歴史民俗博物館蔵　Maki-e Comb with Design of Ivy in Maki-e and Mother-of-pearl Inlay on Tortoiseshell Ground, Taisho Era, National Museum of Japanese History

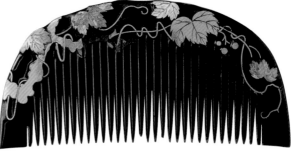

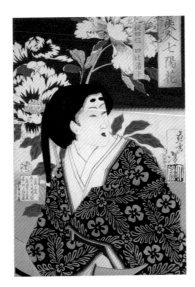

勝見文

かつみもん
KATSUMI

勝見

勝見は真菰の古名でイネ科の多年草。葦などとともに水辺に普通に見られ群生する。葉は長くて幅広い。初秋になると上方に雌花穂、下方に雄花穂を円錐状につける。茎や葉で莫蓙を編み、種子と若芽は食用とされた。文様は真菰の葉や花穂などを図案化したものである。

Katsumi is an ancient term for a wild, perennial grass, a member of the rice family. Both its leaves and its ears or spikes have been adapted for use in patterns.

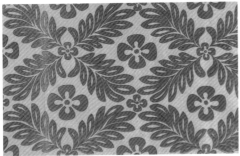

上：「美人七陽華　従四位四辻清子」（部分）
月岡芳年　明治 11 年（1878）国立国会図書館蔵
Bijin Hichiyouka, Tsukioka Yoshitoshi, 1878,
National Diet Library

下：「勝見襷」『求古図譜』織文之部より
天保 11 年（1840）国立国会図書館蔵
Katsumi Tasuki : Katsumi Pattern, 1840,
National Diet Library

45

龍胆文

りんどうもん
AUTUMN BELLFLOWER

竜胆

リンドウ科の多年草で、本州、四国、九州の山や草原の乾燥地帯に自生する。初秋には先が五裂した鐘状の青紫の清楚な花をつける。花色は青紫から紫紅色で、まれに白色もある。また可憐な葉は笹に似ているので「笹龍胆」とも呼ばれる。平安時代の人々に好まれ『源氏物語』や『枕草子』に取り入れられ、調度品や衣裳の文様に用いられた。龍胆紋は源義経が用いただけに、源氏一族の代表家紋とされ、源を名乗る武家が好んで使った。

The autumn bellflower has been admired for its colors and leaf shapes from Heian times. Mentioned in The Tale of Genji and The Pillow Book, it is used as a pattern on clothing and household items. With Minamoto no Yoshitsune's adoption of it as his crest, it became the standard Genji clan crest, used by warriors claiming a connection to that clan.

「紅綸子地笹龍胆模様絞縫染小袖」
国立歴史民俗博物館蔵
Kosode with Design of Sasa Rindo Pattern in Red Figured Satin Ground, National Museum of Japanese History

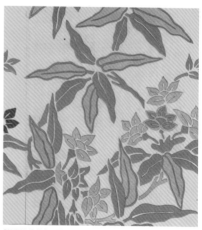

「龍胆」『求古図譜』織文之部より　天保 11 年（1840）
国立国会図書館蔵　Rindou : Autumn Bellflower Pattern, 1840, National Diet Library

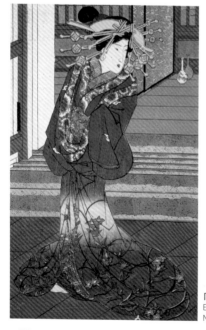

「江戸姿八契」歌川国貞　国立国会図書館蔵
Edo Sugata Wa Kei, Utagawa Kunisada, National Diet Library

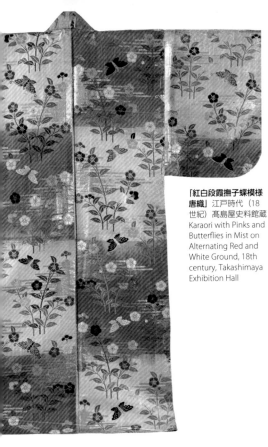

「紅白段霞撫子蝶模様唐織」江戸時代（18世紀）髙島屋史料館蔵
Karaori with Pinks and Butterflies in Mist on Alternating Red and White Ground, 18th century, Takashimaya Exhibition Hall

撫子文

なでしこもん
FRINGED PINK

撫子の枝丸

ナデシコ科の多年草で、河原に多く咲くため河原撫子と呼ばれるほか、一名大和撫子、常夏ともいわれる。秋の七草に数えられ、日本女性の清楚な美しさのたとえにもなった。初夏の頃、枝先に淡紅色で縁が細かく裂けた五弁花が開く。紋章に用いられたのはその美しさからで、花を図案化したものに「唐撫子」「変り撫子」「捻撫子」「三つ盛撫子」「秋月撫子」などがある。

This perennial flower, widespread across Japan, is known by a variety of names, including the riverbed pink, Yamato pink, and tokonatsu or "everlasting summer." One of the seven autumn grasses, it is also a metaphor for the delicate beauty of Japanese women.

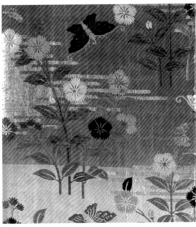

「紅白段霞撫子蝶模様唐織」（部分）

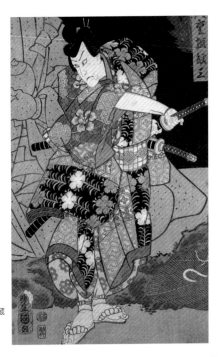

「八重垣紋三」歌川豊国
安政 6 年（1859）国立国会図書館蔵
Kabuki Character Yaegaki Monzou, Utagawa Toyokuni, 1859, National Diet Library

47

秋草文

あきくさもん
AUTUMN GRASSES

萩、尾花、薄、桔梗、女郎花、菊など、秋はさまざまな花が咲き乱れる美しい季節である。日本人の秋草への思い入れは深く、秋草文は最も古い文様の一つである。奈良時代は唐風に様式化された文様に堅さを感じるが、平安時代には唐風から脱して日本独自の表現となって柔らかさが生まれた。薄などの秋草が風になびき、空には雀、蝶、蜻蛉が飛び交う和風の趣を漂わせる鏡が残っている。桃山時代の代表的な寺院で知られる高台寺には、写実的で雅やかな秋草文の蒔絵がある。一つ一つの草花よりも、各種の秋草が集まって表現されているのが特徴で、季節を先取りした絽の訪問着や夏帯に用いることが多い。

Japanese have a deep attachment to the grasses of autumn, one of the oldest design motifs. The famous Momoyama-period maki-e lacquer at Kodaiji includes examples with realistic depictions of autumn grasses, shown, as is usual, as a group. The autumn grasses also decorate summer silk gauze kimono and obi, heralding the season to come.

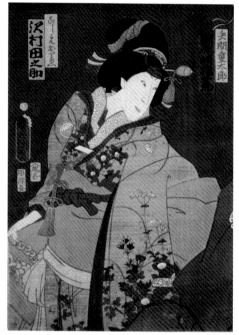

「こし元おり & 沢村田之助」歌川豊国
文久元年（1861）国立国会図書館蔵
Kabuki Actor Sawamura Tanosuke, Utagawa Toyokuni, 1861, National Diet Library

「色絵秋草文瓶」
江戸時代中期（18世紀）
愛知県陶磁美術館蔵
Bottle with Design of Autumn Grass Pattern, Overglaze Enamels, 18th century, Aichi Prefectural Ceramic Museum

「秋草」『求古図譜』織文之部より　天保11年（1840）
国立国会図書館蔵
Akikusa : Autumn Grass Pattern, 1840, National Diet Library

「秋草文蒔絵硯箱」桃山時代
大阪城天守閣蔵
Maki-e Writing box with Design
of Autumn Grass , Momoyama
period, Osaka Castle Museum

下左：「萌葱縮緬地薬玉御簾秋草模様染縫振袖」（部分）江戸時代　国立歴史民俗博物館蔵　Left : Furisode with Design of Kusudama,
Bamboo Blind and Autumn Grass in Embroidery on Light Green Crepe Ground, Edo period, National Museum of Japanese History
下右：「茶地花入格子秋草模様唐織」（部分）江戸時代（18世紀）髙島屋史料館蔵　Right : Karaori with Design of Fower Lattices and
Autumn Grass on Brown Ground, 18th century, Takashimaya Exhibition Hall

「鼈甲粟に雁飾花簪　耳掻付」
明治時代末期
国立歴史民俗博物館蔵
Hanakanzashi with Design
of Wild Goose to Millet on
Tortoiseshell Ground, Meiji
period last stage, National
Museum of Japanese History

粟文

違粟

あわもん
FOXTAIL MILLET

　イネ科の一年生作物で、五穀の一つとされ古くから栽培された。稲の渡来以前からともいわれる。東日本の山村では粟や稗に似せた作り物を、庭先などに立てて豊穣を願う行事「粟穂稗穂」が残されている。文様としては衣裳や調度にはあまり用いられず、近世になって鶉を配した陶器が見られる。紋章には「抱き粟」「粟の丸」などがあるが、紋章になったのは新しい。

Millet is one of the five grains that have long been under cultivation. It is rarely used as a motif on clothing and furnishings, but ceramics with millet and quail designs are found from the Momoyama period on.

稲文

三つ穂片手稲

いねもん
RICE

　イネ科の一年生作物で、インド、マレーシアが原産地である。古代から日本人の主食であり、五穀の中でも「嘉穀」と呼ばれた。染織や工芸品の装飾としては少ないが、古くから豊饒、富貴の願いの意味で、稲束を丸く図案化して小袖などに用いられてきた。それに反し紋章は多く、京都の伏見稲荷大社は神紋に稲を用いている。

Rice is native to India and Malaysia. The "blessed grain" among the five grains, it is rarely found as a textile and handicraft motif, but rounded sheathes of rice stalks are used on kimono to express hope for bountiful harvests and good fortune.

「萌葱紋綌地菊稲叢鶏模様縫小袖」（部分）江戸時代
国立歴史民俗博物館蔵　Kosode with Design of
Chrysanthemum, Stack of Rice Straw and Chicken in
Embroidery on Light Green Silk Gauze Ground, Edo
period, National Museum of Japanese History

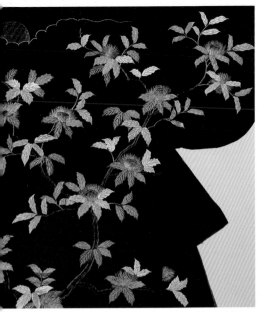

「染分縮緬地月栗木模様染縫小袖」（部分）江戸時代　国立歴史民俗博物館蔵　Kosode with Design of Chestnut and Moon in Embroidery on Dyed Partition Crepe Ground, Edo period, National Museum of Japanese History

栗文

くりもん
CHESTNUT

栗

ブナ科の落葉高木で、古くから美味な果実として多くの人に賞味された。殻のまま乾かし臼で搗き、殻と渋皮を取り去って搗栗とした。搗は勝と音が通ずるので、出陣の際に縁起をかついで搗栗を将兵に配ったり、また正月の祝儀などにも用いられた。栗紋は二葉の間に実が一個のものと二個のものがある。

Kachiguri is made of ground dried chestnuts. Since its name is a homonym for "win, over and over again," kachiguri was served to the troops before battle.

柘榴文

ざくろもん
POMEGRANATE

柘榴

ザクロ科の落葉高木で、ペルシア地方が原産地。果樹として、また観賞用に広く世界各地で栽植され、日本へは平安時代に渡来した。初夏の頃枝先に赤い筒形で多肉質の萼をもつ橙赤色の花をつける。果実は球状で黄橙色に熟して種子を露出する。日本では鬼子母神の象徴として「吉祥果」と呼び、右手に柘榴を持つ姿が描かれている。

These spherical fruit turn a rich red and are full of seeds when ripe. In Japan they are regarded as symbolizing the goddess of childbirth and children, who is depicted with a pomegranate in her right hand.

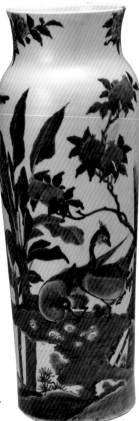

「染付花雉文大瓶」1655 ～ 70 年代　佐賀県立九州陶磁文化館所蔵（柴田夫妻コレクション）Large Bottle with Design of Pheasant and Flowers, Blue Underglaze, 1655-70 period, The Kyushu Ceramic Museum（Mrs. Shibata Collection）

葡萄文
葡萄栗鼠文

ぶどうもん・ぶどうりすもん
GRAPE / GRAPE AND SQUIRREL

下り葡萄

ブドウ科の落葉蔓性植物で、アジア西部原産とされる。日本には古く中国から渡来し、現在では多数の品種が栽培されている。唐草文様のモチーフにしばしば使われ、ササン朝ペルシアや東ローマ時代にさかんに用いられた。シルクロードを経てわが国にも伝えられた。奈良時代に葡萄唐草文が用いられ、正倉院御物などにすぐれた染織品が残る。桃山から江戸時代初期には葡萄文が多く見られ、葡萄と栗鼠の組み合わせや、日本独自の表現として葡萄棚を意匠した能装束や小袖が生まれた。「葡萄栗鼠文」は葡萄畑に栗鼠が見られたことからできた文様である。紋章には葉や実をかたどった「葡萄桐」「葡萄の丸」などがあるが、これは葵文を避けるために、これと似た葡萄を用いたという説がある。

Grapes have been used in arabesque motifs since the age of Sasanian Persia and the Byzantine Empire. Reaching Japan via the Silk Road, grape arabesque motifs are found on magnificent textiles in the eighth-century Shosoin treasure house in Nara.

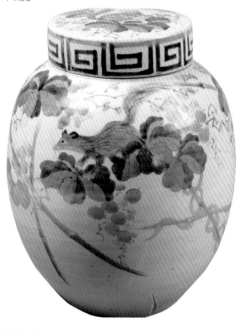

「染付葡萄栗鼠文蓋付壺」江戸時代後期（19世紀）愛知県陶磁美術館蔵　Covered jar with Design of Grape and Squirrel, Blue Underglaze, 19th century, Aichi Prefectural Ceramic Museum

「葡萄銀象嵌鐙」銘 友真
江戸時代　馬の博物館蔵
Stirrups with Silver-inlaid Design of Grapes, Yushin, Edo period, The Equine Museum of Japan

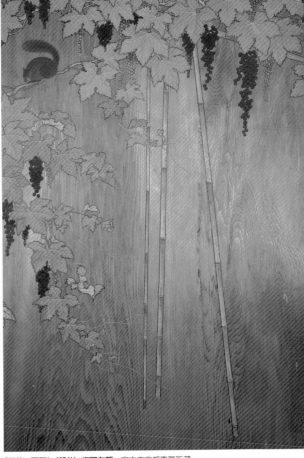

「時代模筆当白波　木鼠吉五郎」
（部分）歌川豊国　安政6年
（1859）国立国会図書館蔵
Kabuki Character Kinezumi
Kichigorou, Utagawa Toyokuni,
1859, National Diet Library

「葡萄二栗鼠」（部分）梅戸在親　宮内庁京都事務所蔵
Squirrels in a Grapevine, Umedo Zaishin, Imperial
Household Agency Kyoto Office

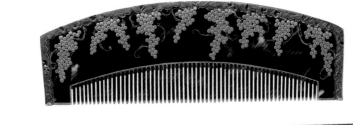

「鼈甲葡萄蒔絵櫛・笄」江戸時代（19世紀）国立歴史民俗博物館蔵
A Set of Laquered Comb and Hair Ornament with Design of Grape in
Tortoiseshell Ground, 19th century, National Museum of Japanese History

椿文

つばきもん
CAMELLIA

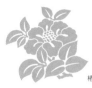

椿

ツバキ科の常緑高木で、冬に葉を落とさないのは魔力を持つためと信じられ、神聖な木とされた。枝や葉を焼いた灰や煙に、災いや悪霊を祓う呪力があるとされた。修験者が行脚の際に、仏具や日常品を入れた笈に椿の文様が彫られている。文様は花、葉、枝などを図案化したもので、桃山時代の辻が花染め、江戸時代には能装束や友禅染の小袖に用いられた。

A broad-leaved evergreen, the camellia is believed to have magical powers that keep it from losing its leaves in winter. The pack boxes used by mountain ascetics on pilgrimage to carry their Buddhist paraphernalia and other items had camellia motifs carved on them.

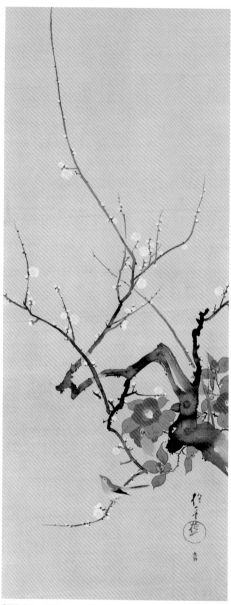

「花鳥十二ヶ月図　一月　梅椿に鶯図」酒井抱一
文政6年（1823）宮内庁三の丸尚蔵館蔵
Birds and Flowers Through the Twelve Months, January,
Nightingale on a Branch of Plum and Camellia, Sakai Hoitsu, 1823,
The Museum of the Imperial Collections, Sannnomaru Shozokan

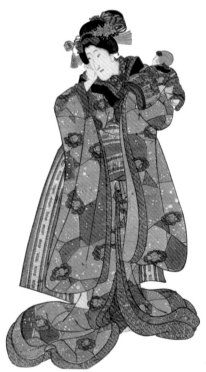

「東錦絵（無題）」（部分）
歌川豊国　国立国会図書館蔵
Azuma Nishikie, Utagawa
Toyokuni, National Diet Library

「色絵水仙文皿」 江戸時代 (17世紀後期)
今右衛門古陶磁美術館蔵　Dish with Design of
Narcissus Pattern, Overglaze Enamels, Late 17th
century, Imaemon Museum of Ceramic Antiques

水仙文

すいせんもん
DAFFODIL

水仙に水

ヒガンバナ科の多年草で、新年の頃は満開であるため新春の瑞兆花とされる。また水仙の仙は天仙の仙に通じ、吉祥の花とされている。文様は花と葉をかたどったもので、水仙のまっすぐな姿を生かしたり、丸文に図案化されたものが用いられる。明治時代の染織品に「水仙花渦巻文」があるが、当時流行のアール・ヌーヴォーに倣ったもので、和風とは違った趣の文様である。

As the Japanese name for daffodil, suisen, "water wizard," implies, these are regarded as auspicious flowers. As a motif, the flower and its leaves are used either in a straight representation of them or as a stylized roundel.

銀杏文

いちょうもん
GINGKO

三つ寄せ銀杏

イチョウ科の落葉高木で中国が原産といわれ、日本では室町時代にはすでに栽培されていたといわれる。葉が鴨の脚に似ているので中国では「鴨脚樹」と書く。銀杏文は葉を文様にしたもので、加賀友禅の裾文様や型染などに描かれる。吹寄せ文の中に使ったり、かたちを図案化した雪輪銀杏、柏銀杏、銀杏唐草などの変化形もある。

Introduced from China, the gingko tree has been cultivated in Japan since at least the Muromachi period. Its leaves are often used on Kaga Yuzen textiles and stencil-dyed textiles.

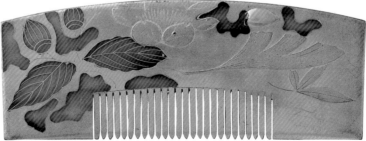

「散斑甲台櫟銀杏布包蒔絵櫛」 江戸時代　国立歴史民俗博物館蔵
Maki-e Comb with Design of Ginkgo and Yew on Shell Ground, Edo period,
National Museum of Japanese History

竹文

たけもん
BAMBOO

笹の丸

イネ科の多年生植物で、幹が真っすぐで堅く、中は空で隠すことがなく、常に緑で根を張って群生することから吉祥文様の一つとされた。東洋画の画題である梅・菊・蘭とともに「四君子」と呼ばれる。竹の文様は飛鳥時代の漆工芸品である法隆寺の玉虫厨子に描かれ、平安時代末の竹蒔絵瓶子、桃山時代の桐竹鏡などがよく知られている。日本人は竹の感触を好み、若竹に限らず枯竹にもわびを感じ、茶道や生活の中に好んで取り入れている。

Bamboo, with its straight, strong stalks, their hollow centers hiding nothing, ever-green, vigorously spreading out its roots to grow in groves, is one of the auspicious motifs. With the plum tree, chrysanthemum, and orchid, it makes up the "Four Gentlemen," a classic subject in Chinese and Japanese painting.

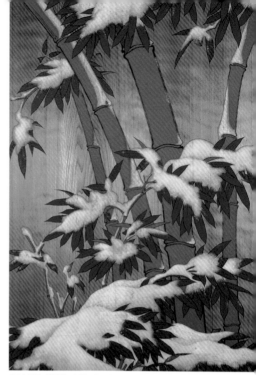

「雪中竹」（部分）安藤丹崕（模写　桒本武雄）宮内庁京都事務所蔵
Bamboo in Snow, Ando Tangai（Copy painted by MatsumotoTakeo）, Imperial Household Agency Kyoto Office

「織部竹文三足皿」江戸時代（17世紀）愛知県陶磁美術館蔵　Three-legged Dish with Design of Bamboo, 17th century, Aichi Prefectural Ceramic Museum

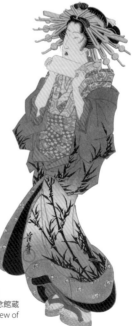

「新吉原八景　楼上の秋の月　丸海老屋内江川」（部分）溪斎英泉　山口県立萩美術館・浦上記念館蔵
Shin Yoshiwara Hatsukei ; Series of New Eight view of Yoshiwara, Keisai Eisen, Hagi Uragami Museum

「紅綸子地雪持笹模様腰帯」江戸時代（18世紀）髙島屋史料館蔵　Koshiobi with Design of Snowy Bamboo on Red Ground, 18th century, Takashimaya Exhibition Hall

笹文
ささもん
BAMBOO GRASS

根笹

笹は小形の竹の総称で、竹は松、梅とともに「歳寒三友」と呼ばれる。福寿長生の吉祥とされることから、葉だけの笹も清和の証として文様に用いられた。平安時代から葉や枝を文様化したものが織文様として用いられ、鎌倉時代以降は一層さかんに愛用された。小袖や能装束には雪持ち笹や笹の丸の文様のほか、茎まで描いた根笹の図柄もある。

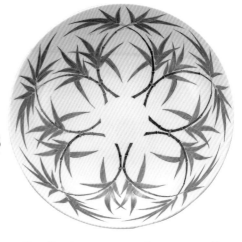

「皇国二十四功　伊達家の乳人浅岡」（部分）月岡芳年
明治14年（1881）
国立国会図書館蔵
Koukoku Nljyuyonkou, Tsukioka Yoshitoshi, 1881, National Diet Library

Bamboo grass refers to small types of bamboo, which, with the pine and plum tree, make up the "Three Friends of Winter," motifs indicating prosperity and long life. The leaves of bamboo grass are used as a symbol of spring.

松文
まつもん
PINE

荒枝付三階松

マツ科マツ属の常緑高木の総称で、四季を通じて緑を保ち、大木になることから「常盤の松、松の齢」といわれている。また節操の高いことを寓意して、「松柏の操、歳寒の松柏」とたたえられる。文様は松の幹、枝、葉や松笠を図案化したもので、王朝女性の裳に浜辺の松や松喰鶴として描かれ、桃山時代から江戸時代にかけては、縫箔、唐織などの豪華な能衣裳や小袖の吉祥文様として喜ばれた。

Pine trees' trunks, branches, needles, and cones are stylized as design motifs. Pine trees were used on the robes of princesses in the "pine on the shore" or "crane nibbling a pine branch" designs.

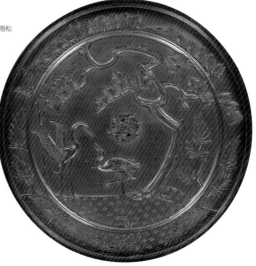

「松竹双鶴文円鏡」重文　室町時代　熱田神宮蔵
Bronze Mirror with Design of Pair of Cranes, Important cultural properties, Muromachi period, Atsuta-jingu Shrine.

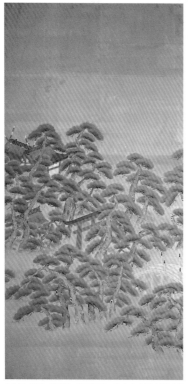

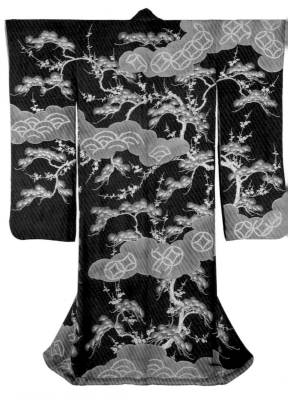

「住吉ノ景」（部分）吉田元鎮　宮内庁京都事務所蔵
Sumiyoshi Shrine, Yoshida Genchin, Imperial
Household Agency Kyoto Office

「紺縮緬地源氏雲松竹梅文様振袖」江戸時代（19世紀）奈良県立美術館蔵
Furisode Dress with Design of Gennji Clouds, Pines, Bamboos, and Plums
in Tie-Dyeing on Dark Blue Crepe Ground, 19th century, Nara Prefecture
Museum of Art

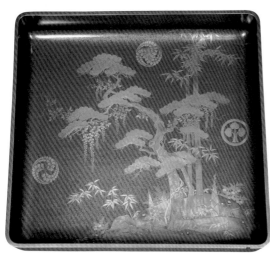

「今世斗計十二時　申ノ刻」
（部分）歌川国貞　国立国
会図書館蔵　Imayo Tokei
Jūnitoki; Twelfe Houres of
the Clock of the Present
Day, Utagawa Kunisada,
National Diet Library

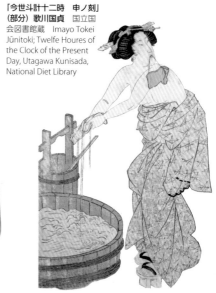

「松竹藤文蒔絵広蓋」江戸時代　福岡市美術館蔵
Maki-e Large Tray with Design of Pine, Bamboo and Wisteria,
Edo period, Fukuoka Art Museum

若松文

わかまつもん
YOUNG PINE

丸に立若松

生えて間もない樹齢の若い松のことで、小松ともいう。また新年の門松に使われるように、何かしら新鮮さと将来性がある植物として、めでたいことに用いられる。豊臣秀吉が晴着に用いた辻が花胴服や、桃山時代から江戸時代にかけての能装束や小袖にも若松文様が見られる。初春を祝うにふさわしい文様である。

Young pine trees that have barely sprouted symbolize newness and future prospects; the young pine motif was used on Noh costumes and kimono in the Momoyama and Edo periods.

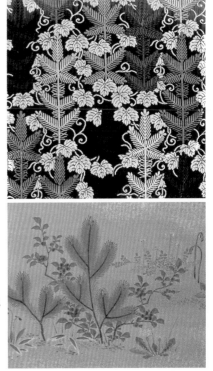

上：「紺紅段若松蔦水海松貝模様唐織」（部分）
江戸時代（18〜19世紀）髙島屋史料館蔵
Karaori with Design of Young Pines and Ivy and
Clamshells on Alternating Dark Blue and Red Ground,
18-19th century, Takashimaya Exhibition Hall

下：「春野雲雀」（部分）吉田元鎮
宮内庁京都事務所蔵
Skylarks in a Spring Field, Yoshida Genchin,
Imperial Household Agency Kyoto Office

松葉文

まつばもん
PINE NEEDLES

三つ違い
松葉の丸

散り落ちた一組の松葉を意匠化したもので、松葉二、三組で美しい円形に構成した、丸文の単純な曲線美は絶妙である。江戸時代には細かい松葉を散らした文様を染めた小紋が用いられ、「松葉小紋」と呼ばれた。工芸品などの装飾に用いられるが、有職織物の中に松葉襷や松葉の丸などがあり、また小袖の文様に敷松葉や松葉散らしが見られる。

Based on clusters of pine needles, this design is found in examples with two or three needles and in roundels outstanding for their simple curvilinear beauty.

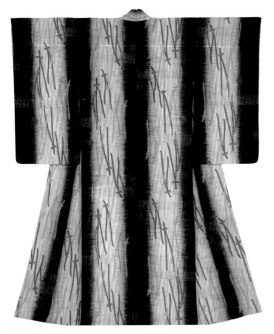

「染分縞に松葉模様御召着物」大正〜昭和時代初期　須坂クラシック美術館蔵
Omeshi Kimono Design of Pine Needles on the Fringes on Dyed Partition
Crepe Ground, Taisho-Showa era initial, Suzaka Classic Museum

海松文

みるもん
CODIUM FRAGILE

みる丸

浅瀬の波静かな海底の岩上に生えるミル科の緑藻で、全体に鮮緑色を帯びてる。茎は円柱形で柔らかく、叉のように多く分かれて扇状である。その独特のかたちから文様に取り上げられて、波や貝との組み合わせや浜辺に鳥や松などを配したものが多い。浜辺の風景の一部としてよく見られる。織物や漆器に多く用いられる。

This green seaweed is often used in combination with waves or shells. As one of the components of seashore scenes, it is shown in combination with birds and pines on the shore.

「全盛四季夏　根津庄やしき大松楼」（部分）　月岡芳年
国立国会図書館蔵　Zensei Shiki Natsu; Series Depicting the Four Seasons of Nezu, Tsukioka Yoshitoshi, National Diet Library

「色絵花鳥文瓢形瓶」
江戸時代（17世紀）
福岡市美術館蔵
Vase gourd-shaped with Flowers and Birds Pattern on Overglaze Enamels, 17th century, Fukuoka Art Museum

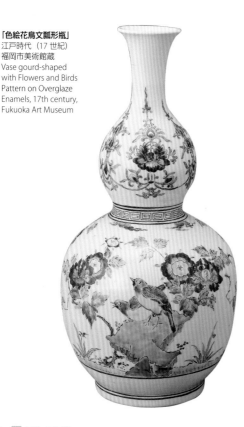

花鳥文

かちょうもん
BIRD-AND-FLOWER

花鳥

「花鳥風月」という言葉があるように、日本人は美しい自然の景物の代表として花や鳥、風月を観賞してきた。花鳥文は花と鳥を組み合わせたもので、正倉院の宝物にも見られる。花には草花と木花があり、なかにはわからないものもある。また鳥も何の鳥か判断しがたいものがある。飛鳥や奈良時代のものに多く、その場合、花や鳥の名称が判別できないものに対して一様に花鳥文と呼んでいる。

Bird-and-flower patterns are found in the Shosoin treasures and were often used on Asakusa and Nara period artifacts. Examples in which specific birds and flowers cannot be identified are simply referred to as bird-and-flower motifs.

動物の文様

ANIMAL MOTIFS

シルクロードの終着点といわれる正倉院には、ペルシアをはじめとするオリエント由来の動物文様の宝物が収蔵されている。獅子・象・駱駝や有翼獣のような想像上の獣など、たくましい姿の動物だが、文様としては好まれず、定着しなかったようである。日本では、小禽・鶴・亀・兎・鹿・昆虫・魚といった愛らしい小動物が意匠のモチーフに取り上げられ、装飾文様として命が吹き込まれた。動物文様が多く見られるのは更紗（さらさ）、紅型（びんがた）などの染織品で、また簪や櫛、根付けなど身につける小物などにも用いられる。単独の文様で扱われることは少なく、草花や流水などの他の文様と組み合わせて用いられることが多い。

The Shosoin treasure house in Nara, the last stop on the Silk Road, has a large collection of treasures with animal motifs from Persia and other lands: lions, elephants, camels, imaginary winged creatures. Those robust animals did not, however, take root in patterns here. Instead the preference in Japan has been for songbirds, cranes, turtles, rabbits, deer, insects, fish--lovable small animals--for use in motifs. As decorative patterns, they add a delightful breath of life to textiles and many other creative arts.

「桃色絽地鷺草木模様
縫振袖」（部分）

「江戸名所百人美女　鏡が池」（部分）歌川豊国・歌川国久
安政 5 年（1858）国立国会図書館蔵　One Hundred Beauties
Set in Scenic Spots of Edo, Kagamigaike, Utagawa Toyokuni,
Utagawa Kunihisa, 1858, National Diet Library

鶴文

つるもん
CRANE

鶴丸

鶴は平安時代から長寿の瑞鳥として尊ばれた。首と脚をのばし、大空を飛翔する姿は優雅で気品があり、穏やかな性質はまさに鳥類の女王といった感じである。その美しさが日本人の心をとらえ、美のシンボルとも考えられてきた。文様は丹頂の姿のように白と黒の羽色の体と、頭上に一点の赤という配色から吉祥や瑞祥を表す意匠となった。そして今日に至るまで、鶴亀の組み合わせ、松竹梅鶴亀、また蓬莱山のモチーフとして喜びや品位を表す文様である。古くから『源氏物語』若菜の条や『栄華物語』根合わせの条にも記されていて、厳島神社の「平家納経」の表紙や「北野天神縁起」の絵巻にも見られる。

Esteemed from the Heian period as the auspicious bird of long life, the crane is elegant in flight, its neck stretched forward, its legs behind. Its gentle nature makes it the queen of birds. Its comeliness has captured the Japanese imagination, making the crane a symbol of beauty itself.

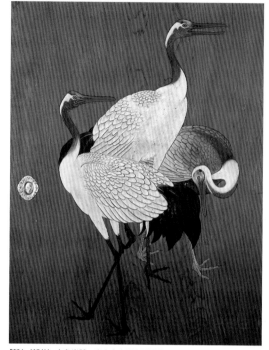

「鶴」（部分）本多米籬　宮内庁京都事務所蔵
Cranes, Honda Beiroku, Imperial Household Agency Kyoto Office

「鶴亀曙模様初筐　局岩藤
中老尾上 召仕初」（部分）
歌川豊国　国立国会図書館蔵
Medetamoyou
Hatsugafumibako ; Bandou
HIkosaburou as Tsubone
Iwafuji, Utagawa Toyokuni,
National Diet Library

「根元草摺引」（部分）歌川豊国
安政 6 年（1859）国立国会図書館蔵
Kongen Kusazurihiki, Utagawa Toyokuni,
1859, National Diet Library

「蓬萊蒔絵鏡箱」重文
室町時代　熱田神宮蔵
Mirror Case with Design of Holy
Mountain, Important cultural
properties, Muromachi period,
Atsuta-jingu Shrine

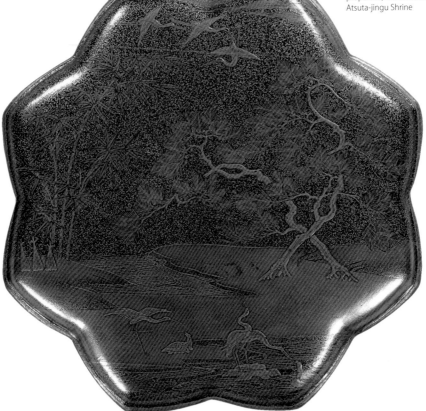

左：「雲鶴」『求古図譜』
織文之部より　天保 11 年
（1840）国立国会図書館蔵
Unkaku : Crane and Cloud
Pattern, 1840, National Diet
Library

右：「鶴」『求古図譜』
織文之部より　天保 11 年
（1840）国立国会図書館蔵
Tsuru : Cane Pattern, 1840,
National Diet Library

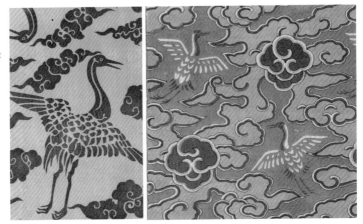

千鳥文

ちどりもん
PLOVER

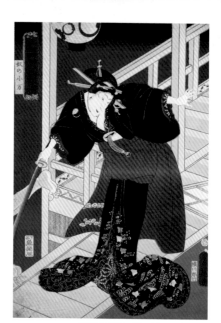

浪輪に陰千鳥

文様の千鳥は鳥の種類ではなく、水辺に棲みいつも群れをなして飛ぶチドリ科の鳥の総称である。嘴は短く、背が淡黒で腹が白く、脚の指は三本である。海岸や河原でよく見かけられ、少し歩いては地をつついてえさをとる姿がかわいい。波上を自由に群れ飛ぶ姿や、川辺に遊ぶ優雅な姿が、葦や水流の文様とともに平安の頃より衣裳や調度、器具などに取り上げられ、また絵巻物にも多く描かれた。江戸時代の小袖、中形や小紋などの型染め、あるいは有松紋や絵絣にも用いられた。千鳥を図案化した千鳥格子や沢千鳥、浜千鳥と呼ぶ文様もある。啼く声には哀れさがあって、万葉の昔から歌に詠まれ、『万葉集』や『古今和歌集』などに多く残っている。

The plover, as found in design motifs, is a general term for shore birds that fly in groups, not a specific species. Skimming the waves in groups or gracefully disporting themselves by a river, plovers have been found, with reeds and running water, in designs on clothing, furnishings, and vessels since the Heian period. They are also often depicted in picture scrolls.

「豊国漫画図絵　奴の小万」歌川豊国
万延元年（1860）国立国会図書館蔵
Toyokuni Manga Zue ; Yatsuko no
Koman, Utagawa Toyokuni, 1860,
National Diet Library

「踊形容楽屋の図」歌川豊国
安政6年（1859）国立国会図書館蔵
Odori Keiyou Gakuyano-zu, Utagawa Toyokuni,
1859, National Diet Library

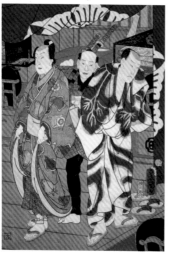

[右頁]
上段：「田上川の名所」（部分）勝山琢文（模写　登内微笑）宮内庁京都事務所蔵　A Famous Place Along the Tanakami River, Katsuyama Takubun （Copy painted by Tonouchi Misho）, Imperial Household Agency Kyoto Office
下段左上：「豊国漫画図絵　奴の小万」（部分）
下段左下：「見立六哥仙　千とり喜撰法沙」（部分）歌川豊国国立国会図書館蔵　Mitate Rokkasen, Utagawa Toyokuni, National Diet Library
下段右：「古今名婦伝　呉織」（部分）歌川豊国　元治元年（1864）国立国会図書館蔵　Konjyaku Meifuden, Kureha, Utagawa Toyokuni, 1864, National Diet Library

　　　　「踊形容楽屋の図」（部分）

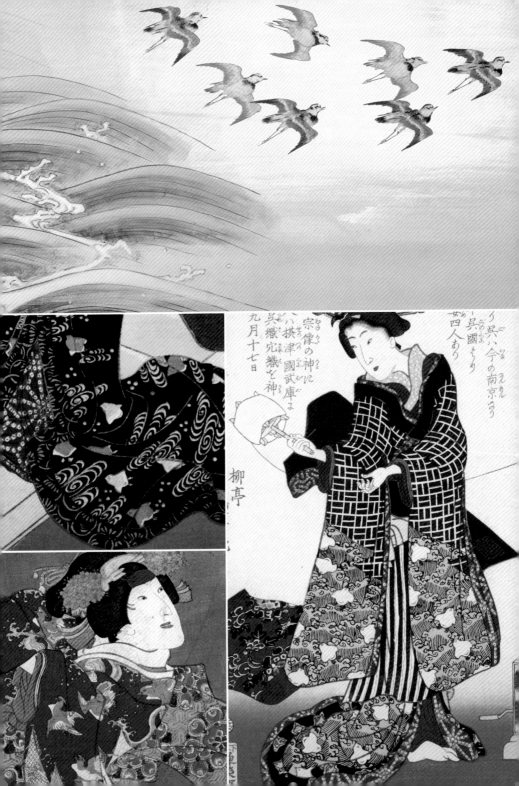

雁文

かりもん
WILD GOOSE

結び雁金

ガンカモ科の大形の鳥の総称で、秋に渡っ
てきて越冬し、春になると北に帰る代表的な
渡り鳥である。鍵形に列を組んで群れ飛ぶ姿
を文様にした「雁行文」、また雁のかたちをパ
ターン化して紋にする「結び雁金」などがある。
衣服や調度、什器や武具などに幅広く用いら
れ、桃山から江戸時代にかけての能装束や蒔
絵などにすぐれた意匠が残されている。

The ganko or "geese in flight"
motif is based on these birds'
distinctive flight formation.
The musubi karigane or "twist-
ed goose" motif is a highly
stylized version of a goose.

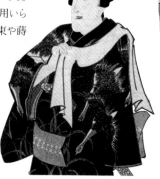

上：「芦雁図莨入・煙管入」江戸
～大正時代　国立歴史民俗博物館
蔵　Cigarettes and Fire-tube Input
with Design of Geese and Reeds,
Edo-Taisho Era, National Museum of
Japanese History

左：「当世五人男　�“文七」（部分）
歌川豊国　安政 5 年（1858）
国立国会図書館蔵　Tosei
Goninotoko ; Five Fashionable Men,
Utagawa Kuniyoshi, 1858, National
Diet Library

鷹文

たかもん
FALCON

鷹の丸

古くから公家や武人に愛された
鳥。狩猟などに使われ、その鷹狩り
の様子や鋭い嘴や爪を持つ姿が意
匠化されて、武勇と趣味の表現にさ
れた。元日の節会や即位式などに、
左右近衛の両陣に鷹の旗を掲げ、
この権威を表すシンボルがのちに紋
章となった。紋章は鷹そのもののか
たちを意匠化した「使い鷹」「鷹の丸」
などがある。

Falcons have long been raised
by aristocrats and warriors and
used in hunting. Images of
hunting scenes or of falcons
with their fierce claws and
beaks express military valor
and refinement.

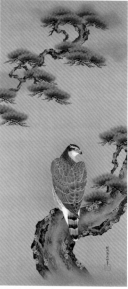

「鷹図」狩野探淵　江戸時代
板橋区立美術館蔵
Hawk, Kano Tanen, Edo period,
Itabashi Art Museum

「白麻地雨中秋野鷹狩文様茶屋染帷子」（部分）
江戸時代（19 世紀）奈良県立美術館蔵
Katabira Dress with Design of Raining Autumn
Field Falconry in Chyayazome Dyeing on White
Linen Ground, 19th century, Nara Prefecture
Museum of Art

鷺文

鷲桐

さぎもん
HERON

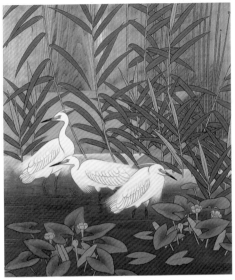

「夏草鷺」（部分）安藤丹崖（模写　木村丈夫）宮内庁京都事務所蔵
Egrets Amid Summer Water-plants, Ando Tangai（Copy painted by
Kimura Takeo）, Imperial Household Agency Kyoto Office

サギ類の中でいちばん目立つのは白鷺と呼ばれるダイサギ、チュウサギ、コサギで全身白色である。繁殖期には首から垂れ下がる蓑のような美しい蓑毛を持っている。嘴と脚が長いのが特徴で、かたちがよく整った美しく優美な水鳥である。鳥の文様として特に白鷺の意匠が好まれ、桃山時代の能装束には水辺の枯草の中に、さまざまなかたちの鷺を配している。また明治の漆芸家である柴田是真の「鷺烏蒔絵菓子器」は銀の薄肉で鷺を表し、他方に黒に細い毛彫のある烏を描いている。

These handsome water birds, with their long beaks and legs, have a beautifully balanced form. The great white egret is the heron of choice in design motifs, having adorned Noh costumes since the Momoyama period.

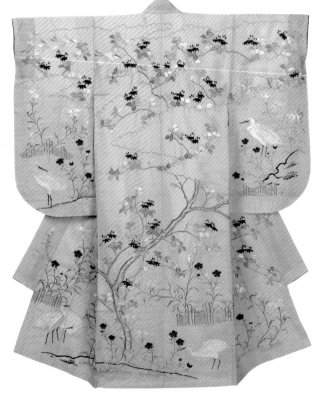

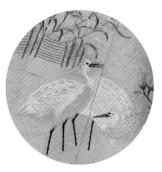

「桃色絽地鷺草木模様縫振袖」（部分）

「桃色絽地鷺草木模様縫振袖」
江戸時代　国立歴史民俗博物館蔵
Furisode with Design of Vegetation and Heron in Embroidery on Pink Silk Gauze Ground, Edo period, National Museum of Japanese History

孔雀文

くじゃくもん
PEACOCK

孔雀

キジ科クジャク属の鳥の総称で、インドクジャクはインドやスリランカの平地や開けた林に棲み、全体に青みがかった色をしている。『日本書紀』に、推古天皇6年（598）新羅が孔雀一羽を貢献した記録があり、その後もしばしば日本に渡来している。着物の文様として広まったのは江戸時代からで、雄が雌に求愛のしるしに尾羽を広げる動作を文様にしたものが多い。

While the peacock is mentioned in texts dating back to the sixth century, peacock designs did not become popular until the Edo period. In many examples, the male is spreading his tail feathers to express his desire to mate with the female.

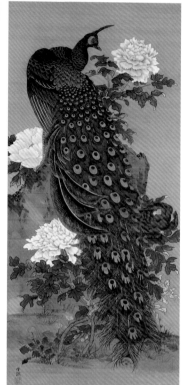

「孔雀」『求古図譜』
織文之部より
天保11年（1840）
国立国会図書館蔵
Kujyaku : Peacock Pattern, 1840, National Diet Library

「牡丹ニ孔雀図」
春木南溟
江戸～明治時代
板橋区立美術館蔵
Peacock and Peony, Haruki Nanmei, Edo-Meiji period, Itabashi Art Museum

烏文

からすもん
CROW

向鳥

神武天皇が熊野から大和に攻め入るとき八咫烏が先導をしたことが『古事記』に記されている。これは八咫烏が熊野権現の使いであるからで、今でも熊野神社ではお守り符に烏模様の紙を発行している。牛王宝印といって有名である。紋章のかたちは舞い違い、三羽、八羽などがあり、丸や鏡形の枠に中に描いたものもある。

The Record of Ancient Matters tells us that a golden crow led the way when the Jimmu Emperor advanced upon Yamato from Kumano. The bird was a messenger from Kumano Gongen, and crow motifs still decorate Kumano Shrine amulets.

「梅暦見立八勝人　女達若水のおくめ」
（部分）歌川豊国　安政6年（1859）
静岡県立中央図書館蔵　Umegoyomi Mitate Hachi Shojin ; The Serise Eight Outstanding People Matched with the Pium Calender, Actor Iwai Kumesaburou as Okume, Utagawa Toyokuni, 1859, Shizuoka Prefectural Central Library

「今様押絵鏡　梅の由兵衛」（部分）
歌川豊国　安政6年（1859）
国立国会図書館蔵　Imayou Oshiekagami : Kataoka Gado II as Ume-no-Yoshibei, from the Actors in Mirrors in Raised Picture Style series, Utagawa Toyokuni, 1859, National Diet Library

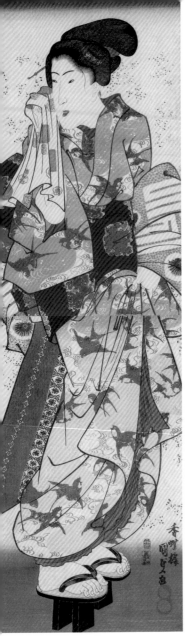

「婦女倭壽賀多」歌川国貞　天保14年〜弘化4
年（1843-47）山口県立萩美術館・浦上記念館蔵
Fujo Yamato Sugata ; Feminine Beauties, Utagawa
Kunisada,1843-47, Hagi Uragami Museum

燕文
つばめもん
SEAGULL

丸に止り燕

南国で越冬した燕が春になる
と飛来し巣をつくる。秋の雁に
対して春の渡り鳥として親しま
れてきた。燕は常盤の国を往
来するといい、縁起のよい鳥と
されていた。艶のある黒い翼と
胸部の白との配色、二つに分
かれた尾羽を翻して飛ぶ姿は
優美である。古くは藤や波との
組み合わせの図柄が多かった
が、現代では芽吹く柳や雪解
けの流水の文様によく見られる。

Said to fly between this
world and Tokiwa, the
Eternal Land, the seagull
is an auspicious bird. Its
lustrous black wings, white
breast, and forked tail make
this bird a thing of beauty
in flight.

「名古屋山三」（部分）歌川豊国
万延元年（1860）国立国会図書館蔵
Nagoya Sansaburou, Utagawa
Toyokuni, 1860, National Diet Library

鳩文
はともん
PIGEON

鳩

日本では鳩はむかしから神の使いとして神社や寺の庭で飼わ
れ、体に比べて頭が小さくずんぐりした体形がやさしそうで、参
詣者に親しまれてきた。中国では鳥を放つと幸福が訪れるという
民間信仰があり、祭事や祝い事の際には鳩を放つ習慣があっ
た。紋章では、梶、蔦、寓生（宿木のこと）と組み合わせて
用いられることが多い。

「当盛見立三十六花撰
陣前の梅熊谷直実」（部分）歌川豊国
文久元年（1861）国立国会図書館蔵
Tousei Mitate Sanjurokukasen, Utagawa
Toyokuni, 1861, National Diet Library

Pigeons have long been raised
in temple and shrine pre-
cincts as messengers of the
gods. Their small heads
and stout bodies give them
a gentle look, and worship-
pers are accustomed to their
cooing presence.

69

鶏文

にわとりもん
ROOSTER

鶏の丸

天の岩戸神話で天照大神を呼び出すために鳴いた「常世の長鳴鳥」は鶏のことで、刻を報せる鳥として大事にされた。中国や朝鮮でも文様として描かれ、中国には「鶏尊」と呼ぶ鶏形の銅器に、朝鮮には鶏の「陶俑」に用いられた。日本では柿右衛門の色絵皿や古染付の皿に見られる。

In Japanese myth, it was the crowing of a rooster that called the Sun Goddess out of the sacred cave. The rooster is also revered as the bird that announces the time.

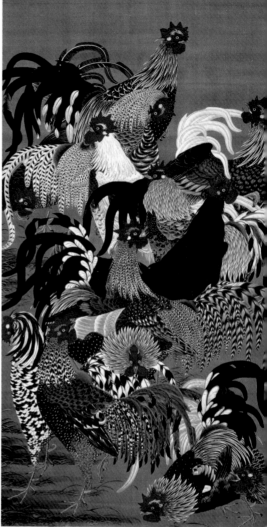

「群鶏図」伊藤若冲　宮内庁三の丸尚蔵館蔵
Colorful Realm of Living Beings, Fowls, Ito Jakuchu, The Museum of the Imperial Collections, Sannnomaru Shozokan

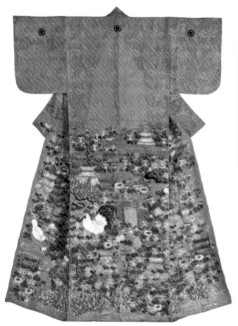

「萌葱紋綸子地菊稲叢鶏模様縫小袖」江戸時代
国立歴史民俗博物館蔵　Kosode with Design of Chrysanthemum, Stack of Rice Straw and Chicken in Embroidery on Light Green silk gauze Ground, National Museum of Japanese History

「萌葱紋綸子地
菊稲叢鶏模様縫
小袖」(部分)

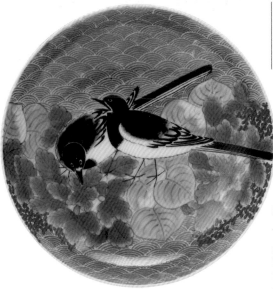

「色絵鶺鴒文皿」18世紀前半　佐賀県立九州陶磁文化館蔵
Dish with Design of Wagtail Pattern, Overglaze Enamels, Late 18th century, The Kyushu Ceramic Museum

鶺鴒文

せきれいもん
WAGTAIL

鶺鴒

セキレイ科に属する鳥の総称で、日本ではふつうキセキレイ、セグロセキレイ、ハクセキレイの三種をさす。大きさは雀よりやや大きくて尾が長く、体は黒白、または黄と黒に染め分けられて美しい。尾羽を上下に振りながら歩く習性があるので、「石叩き」とも呼ばれる。山地の川や海岸、水田などの水辺に棲み、昆虫などを捕食する。

Wagtails are slightly larger than sparrows, and have long tails. Beautiful birds, they may be black and white or black and yellow. Their gait, wagging their tails and waving their wings as they walk, is highly distinctive.

「猿若錦繪　坂東三津五郎」（部分）歌川国貞　江戸時代後期　国立国会図書館蔵
Saruwaka Nishikie; Kabuki Actor Bandou Mitsugorou, Utagawa Kunisada, Late Edo period, National Diet Library

雀文

すずめもん
SPARROW

ふくら雀

身近でさえずる雀の愛らしい姿は、竹に雀を組み合わせて図案化したり、稲穂と合わせて秋の風物詩の文様として用いられた。鎌倉時代の『宇治拾遺物語』にある、お伽噺『舌切り雀』の原型（腰折雀）や、冬の寒さに羽毛をふくらませた「ふくら雀」の姿から、子供の衣裳や玩具などに見られる。雀紋は普通の雀と、まるまる肥ったふくら雀の二種類がある。

The sparrow, chirping nearby, is a charming sight, often combined with bamboo in designs. The sparrow-and-ears-of-rice motif calls up images of autumn.

「江戸名所百人美女　人形町」（部分）歌川豊国・歌川国久　安政5（1858）国立国会図書館蔵
One Hundred Beauties Set in Scenic Spots of Edo, Ningyo-cho, Utagawa Toyokuni, Utagawa Kunihisa, 1858, National Diet Library

蝙蝠文

こうもりもん
BAT

蝙蝠

蝙蝠は古くは「かわほり」といい、川辺の石や橋の下などに棲んでいるので「川守(かわもり)」からきたといわれる。中国では蝙蝠の「蝠」が「福」と同音であることから吉祥を意味する。五匹の蝙蝠を描いたものは「五福」と呼ばれ、長寿、富、健康、子孫、繁栄のシンボルとされた。日本では江戸時代後期、七世市川団十郎が一時替紋として一輪牡丹に蝙蝠、また三枡格子に飛び蝙蝠の文様を考案したことから、大流行となった。

In China, the bat is an auspicious symbol. A painting of five bats was called "five blessings," and symbolized long life, wealth, health, many descendants, and their prosperity.

「夏一日ノ景」
（部分）小田海僊
宮内庁京都事務所蔵
Scene of One Summer Day, Oda Kaisen, Imperial Household Agency Kyoto Office

「見返り美人」
（部分）溪斎英泉
山口県立萩美術館・浦上記念館蔵
Beauty Looking Back, Keisai Eisen, Hagi Uragami Museum

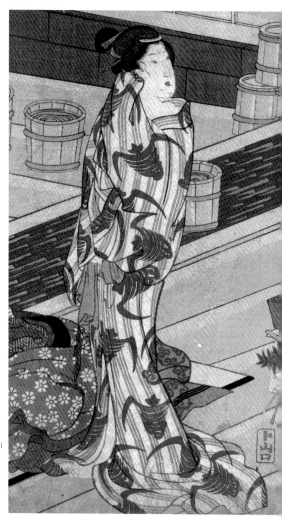

「国芳国貞錦絵
睦月わか湯の図」
歌川豊国　国立国会図書館蔵　Kuniyoshi Kunisada Nlshikie: Bath to Boil for the First Time on New Year's Day, Utagawa Toyokuni National Diet Library

対い獅子頭

「牡丹ニ獅子」(部分) 岸恭　杉戸2面　皇后御常御殿　南廂
宮内庁京都事務所蔵　Peonies and Lions, Gan Kyo, Imperial
Household Agency Kyoto Office

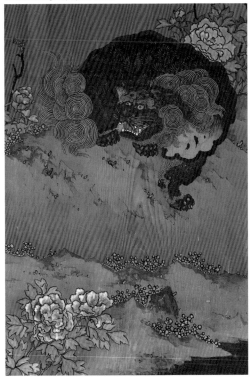

獅子すなわちライオンは、日本人にとっては実物を見る機会がなかった動物で、渡来の絵画や文様を見て描いた想像上の動物である。古く正倉院裂の「樹下動物文」や「四騎獅子狩文」などの狩猟文に見られる。文様としては丸の中に獅子を描いた「獅子の丸」、二匹の獅子を向い合わせた「向獅子の丸」がある。平安から鎌倉時代の錦に多く見られ、現在も着尺や帯地に使う。百獣の王・獅子と、花の王・牡丹を取り合わせた「獅子に牡丹」「牡丹獅子文」は豪華な文様である。

The lion, an animal no Japanese had an opportunity to see in the past, appeared to be an imaginary creature in paintings and designs from abroad. The lion, the king of beasts, is combined with the peony, the king of flowers, in elegant lion-and-peony designs.

「色絵獅子」江戸時代中期（18世紀）愛知県陶磁美術館蔵
Pair of Lion-dog, Overglaze Enamels,18th century, Aichi
Prefectural Ceramic Museum

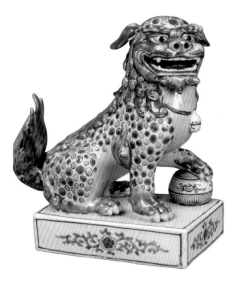
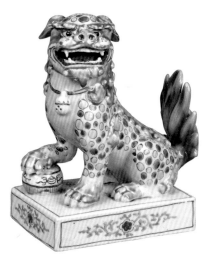

虎文

とらもん
TIGER

ネコ科の哺乳類で、ライオンと並ぶ大型の猛獣。体長は約2メートルから大きなもので3メートル以上もあり、強く勇敢といった印象がある。その鮮やかな黄色と黒の縞模様は虎斑といって、体躯を強靱に見せ、またその太く長い尾は虎を象徴する特徴とされる。鹿や猪を捕食しシベリア南部からインド、ジャワにかけて分布する。土佐光文の描いた「竹ニ虎」は襖20面に、竹林の虎を13頭描いている。水を飲む虎、振り向く後ろ姿などさまざまな生態をとらえて興味深い。狩野派などでよく描かれる虎図襖絵と比べると、かなり多数の虎が配置された構図になっている。文様としては「龍虎図」として龍とともに用いられることが多く、天上から睨みつける龍に、地上で睨み返す虎の姿がよく描かれる。

Tigers rank with lions as large beasts of prey. Their bright yellow and black striped coats accentuate their powerful bodies, and their long, thick tails are distinctive. In design motifs, the tiger is often combined with the dragon in the dragon-and-tiger design. Scenes are often depicted in which the dragon is glaring down from the heavens and the tiger is glaring back from earth.

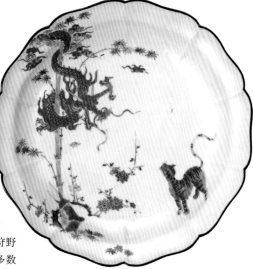

「絵龍虎図輪花皿」江戸時代中期
（17～18世紀）愛知県陶磁美術館蔵
Foliated Dish with Design of Dragon and Tiger, Overglaze Enameles,17-18th century, Aichi Prefectural Ceramic Museum

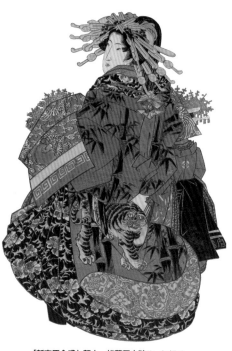

「春興三人生酔　檜熊武成」（部分）歌川国芳
国立国会図書館蔵
Shunkyo Sannin Namayoi; Three People Drinking at the Beginning of Spring, Utagawa Kuniyoshi, National Diet Library

「新吉原全盛七軒人　松葉屋内粧ひ　にほひとめき」（部分）渓斎英泉　山口県立萩美術館・浦上記念館蔵　The Series of New Beauties of the Seven Most Trendy Parlors in Yoshiwara, Keisai Eisen, Hagi Uragami Museum

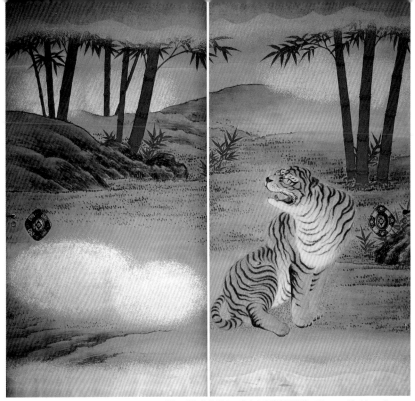

「竹二虎」土佐光文　宮内庁京都事務所蔵　Tiger and Bamboo, Tosa Mitsubumi, Imperial Household Agency Kyoto Office

象文

ぞうもん
ELEPHANT

象

　象の文様は正倉院北倉の「象木臈纈屏風」に染め出されており、これはササン朝ペルシアの「樹下禽獣文」の系統に属するもので、写実的に描かれている。天平時代には象は見られなかったと思うが、どのように伝播してきたのであろうか。白象は普賢菩薩の使いと信じられ、菩薩の乗り物として名高い。

An elephant design, quite realistically depicted, can be found in the Elephant and Tree Wax Resist Folding Screen in the north wing of the Shosoin in Nara.

「赤絵霊獣文皿」江戸時代後期（19世紀）
愛知県陶磁美術館蔵　Dish with Design of God-elephant, Overglaze Enamels, 19th century, Aichi Prefectural Ceramic Museum

馬文

うまもん
Horse

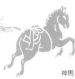

神馬

馬は人との生活に深く関わっていただけに、絵
画、彫刻、工芸、建築装飾などに表されてきた。
六朝時代の「四乳神人鏡」には、乗馬人物
や駿馬の駆ける姿が描かれ、よく似たものが紀
伊八幡宮の「騎馬文鏡」にある。室町時代の「五
匹馬図鉄釜」も走る裸馬が描かれている。織
物には「四騎獅子狩文錦」が正倉院にあるが、
染織に馬の文様は少なく、刀剣などに多く見られ
る。着物に馬の文様が見られるのはほとんどが男
児の衣裳で、元気よく跳ね回る春駒の姿に、子
供の成長を重ね合わせたものであろう。また踊り
などの芸能衣裳の中には、女性用の馬文の着物
が見られる。平将門を祖とする相馬家の代表紋
章は、「つなぎ馬」で杭に繋いだ構図である。

Horses have long been part of human
lives, as their depiction in paintings, sculp-
ture, craft objects, and architectural or-
naments suggests. Horse motifs are rarely
used on Japanese textiles but are common
on swords and other military equipment.
The few instances of a horse motif on
clothing occur in clothes for little boys,
where vigorously leaping and galloping
horses express hope for the child's growth.

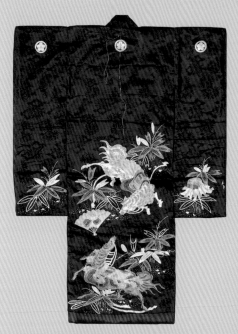

「藍綸子地馬扇面笹模様友禅染振袖」 国立歴史民俗博物館蔵
Furisode with Design of Horse, Fan and Bamboo Grass
Pattern on Figured Satin Ground, National Museum of
Japanese History

「梅暦見立八勝人　男達春駒の与四郎」（部分）
歌川豊国　安政6年（1859）国立国会図書館蔵
Umegoyomi Mitate Hachi Shojin ; The Serise
Eight Outstanding People Matched with the Pium
Calender, Actor Nakamaura Fukusuke as Otokodate
Harukoma no Yoshiro, Utagawa Toyokuni , 1859,
National Diet Library

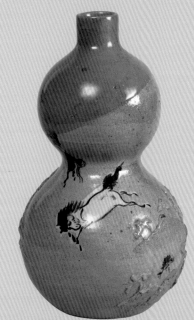

「駒図瓢徳利」江戸時代　（18〜19世紀）　愛知県陶磁
美術館蔵　Gourd-shaped Bottle with Design of Horse,
18-19th century, Aichi Prefectural Ceramic Museum

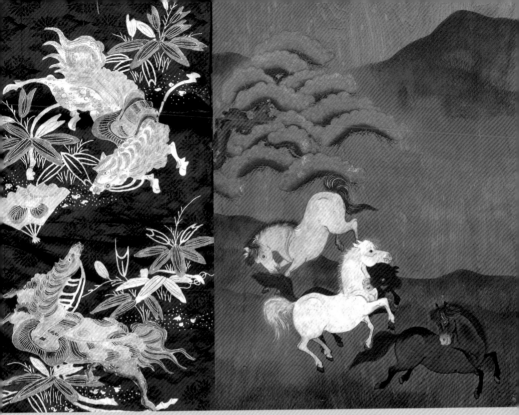

「藍綸子地馬扇面笹模様友禅染振袖」（部分）

「牧馬」（部分）沢渡精斎　宮内庁京都事務所蔵
Horses, Sawatari Seisai, Imperial Household Agency Kyoto Office

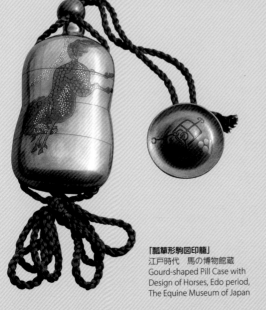

「瓢箪形駒図印籠」
江戸時代　馬の博物館蔵
Gourd-shaped Pill Case with
Design of Horses, Edo period,
The Equine Museum of Japan

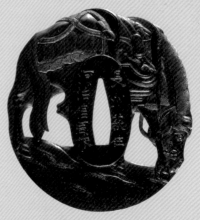

「鞍置馬図鍔」銘 長州萩住河治信周
江戸時代　馬の博物館蔵
Tsuba with Design of Saddled Horse, Edo
period, The Equine Museum of Japan

鹿文

しかもん
DEER

抱き角

鹿は神の使いとして知られ、春日大社の鹿は、鹿島の神を乗せてこの地に飛来したものという。中国では長寿の仙獣とされ、鹿の角を不老長寿の霊薬と考えた。文様としても古くは銅鐸や、正倉院御物の「金銀花盤」や「麟鹿草木﨟纈屏風」に立派な角を持った鹿が描かれている。琳派が好んでモチーフにした屏風絵や円形図案に残っている。

Deer are regarded as messengers of the gods; a Kasuga Shrine deer carried the Kashima deity to this world on its back. Prehistoric bell-shaped bronzes and a gold and silver vase and the Rinroku Kusakikokechi Folding Screen in the Shosoin all depict deer with magnificent antlers.

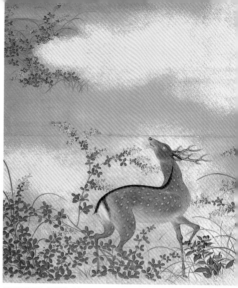

「四季花鳥」（部分）鶴沢探真　宮内庁京都事務所蔵
Flowers and Birds of the Four Seasons, Tsurusawa Tanshin, Imperial Household Agency Kyoto Office

猿文

さるもん
MONKEY

三つ寄り
括り猿

猿は猴とも書き、中国では猴が侯に同音同声であることから、侯は領主や王城主などを意味することから、「封侯」と題し、楓の枝とともに用いた。わが国では「猿猴捉月図」として好んで描かれた画題である。日吉神社の神使とされる猿は、山の神としても尊ばれた。猿神信仰に基づく「見ざる、聞かざる、言わざる」を表した三猿を文様化し、庚申塔に刻み出している。

The divine messengers of the Hie Shrine, monkeys are also revered as mountain deities. The triple monkey design based on belief in monkey divinities--"see no evil, hear no evil, speak no evil"--is often carved into roadside koshin monuments.

「猿蝶蜻蛉文銀襴鏡入」
江戸～大正時代
国立歴史民俗博物館蔵
Input Mirror with Design of Monkey, Butterfly and Dragonfly on Silver Brocade Ground, National Museum of Japanese History

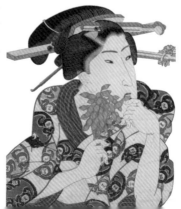

「当世六玉顔　調布の玉川」（部分）歌川国貞　山口県立萩美術館・浦上記念館蔵
The Series of Six Jewel Faces at the Present Day ; Chofu Jewl River, Utagawa Kunisada, Hagi Uragami Museum

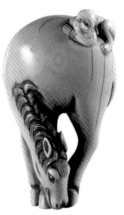

「根付　馬と猿」
江戸時代　馬の博物館蔵
Netsuke, A Horse and a Monkey, Edo period, The Equine Museum of Japan

兎文

うさぎもん
RABBIT

向兎

中国の伝説では、月には不老不死の霊薬を搗き続ける兎とヒキガエルが棲んでいるとされた。日本では不気味なヒキガエルに替わり、可愛い兎が餅を搗く姿に定着した。兎の意匠は古くは飛鳥時代の「玉虫厨子」（法隆寺）の須弥壇や「天寿国繍帳」（奈良中宮寺）に描かれ、それ以降、桃山から江戸時代にかけて盛んに描かれた。

According to Chinese tradition, a rabbit and toad live on the moon, where they pound out the elixir of life and eternal youth. In Japan, the rather grotesque toad is gone, and the charming rabbit pounds mochi, a glutinous rice treat.

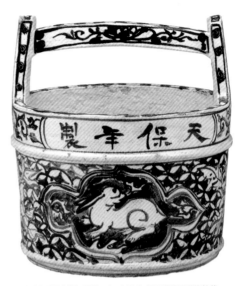

「染付兎文手桶水指」天保4年（1833）愛知県陶磁美術館蔵
Fresh-water Container, Wooden Pail Shaped with Design of Rabbit, Blue Underglaze, 1833, Aichi Prefectural Ceramic Museum

栗鼠文

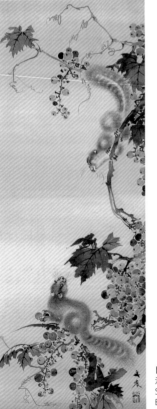

りすもん
SQUIRREL

栗鼠

リス科の哺乳類で、冬毛では背が暗褐色か黄褐色で夏毛では淡黒褐色になり、毛はふさふさしている。本州以南の各地の森林に分布。木登りがうまく「きねずみ」とも呼ばれ、鋭い門歯で木の実などを食べる。栗鼠を文様としたものはあまり多く見られない。その中で京都の西本願寺の大玄関につらなる、太鼓の間と波の間との境にある、大欄間に彫られた栗鼠は珍しく立派である。

Squirrels are found in woodlands throughout Japan. A magnificent, and highly unusual, carving of a squirrel can be seen on the large transom between the Taiko-no-Ma and the Nami-no-Ma at the Nishi Honganji temple in Kyoto.

「葡萄二栗鼠図」（部分）

「葡萄二栗鼠図」遠坂文雍
江戸時代　板橋区立美術館蔵
Squirrel and Grapes, Tozaka Bunyou, Edo period, Itabashi Art Museum

犬文

いぬもん
Dog

犬

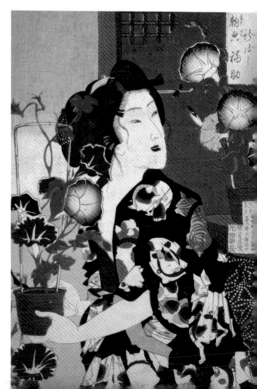

犬は古代から人類とともに生き、猟犬や番犬とされた。神社や寺院、霊廟などの前には狛犬が置かれ、そのかたちは犬のようなものと唐獅子風なものとがある。桃山から江戸時代にかけて犬は画題として取り上げられ、琳派の俵屋宗達のこ仔犬図は有名である。その後活躍した円山応挙にもかわいい犬の作品がある。

Dogs--hunting dogs and guard dogs--and humans have lived together since pre-historic times. The dog-like statues in front of temples, shrines, and mausolea are, however, actually versions of Chinese-style lions.

猫文

ねこもん
Cat

猫

縄文時代の地層から猫の骨が出土しているが、それは野生の猫と考えられる。日本に家猫が渡来したのは、奈良時代の初期に中国から仏教の経典を運ぶときに、鼠の害を防ぐために船に猫を乗せたのが最初といわれている。犬にくらべてさらに猫が文様になることは少なかった。明治末期から大正時代にかけて着物の意匠も身近なものを文様にするようになって、猫文も見られるようになった。

House cats are thought to have arrived in Japan in the Nara period, when they were placed on ships carrying precious Buddhist sutras from China, to protect them from rats.

蜻蛉文

とんぼもん
DRAGONFLY

蜻蛉

　古くは蜻蛉のことを「あきづ」（秋津・蜻蛉）と呼び、日本のことを「あきづしま」（秋津洲・秋津島・蜻蛉洲）と呼んでいた。『日本書紀』には、雄略天皇の肘に虻がとまったところ、蜻蛉が来てその虻を食べたので、蜻蛉をたたえる歌を詠んだとの物語がある。俊敏で攻撃力が強く、空中を飛び回って虫を捕えることから武人に好まれて、勝虫・勝軍虫と呼ばれた。矢を入れる箙には蜻蛉文が描かれた。文様は弥生時代の銅鐸、平安時代の「秋草双雀文鏡」に秋草とともに配された。

The dragonfly, an ancient symbol of Japan, is depicted on prehistoric bell-shaped bronzes and Heian mirrors. Nimble and aggressive as they fly about capturing insects, the dragonfly also became a favorite motif among warriors.

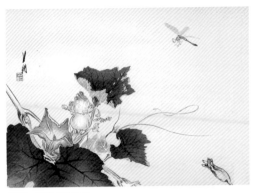

「南瓜　蜻蛉」尾形月耕
明治 32 年（1899）
東京都立中央図書館
特別文庫室蔵　Pumpkin and Dragonfly, Ogata Gekkou, 1899, Tokyo Metropolitan Library

「蜻蛉文蒔絵螺鈿箙形花入」
江戸時代　福岡市美術館蔵
Vase in Style of a Quiver, Decorated in Makie Lacquer and Mother-of-pearl Inlay with Design of Dragonflies, Edo period, Fukuoka Art Museum

「蜻蛉蒔絵鞍」正保 3 年（1646）
国立歴史民俗博物館蔵
Maki-e Saddle with Design of Dragonflies,1646, National Museum of Japanese History

蝶文

ちょうもん
BUTTERFLY

揚羽蝶

　蝶の姿を文様化することは中国から伝えられ、平安時代中期以降は和風化した文様が鏡に描かれ、有職文様にも「向い蝶」「伏蝶」などは大いに好まれた。鎌倉時代にはますます盛んに用いられ、蝶を写実的にとらえながらその羽には、渦・巴・七宝・菊花・片喰などの緻密な文様を施し、巧みに装飾性が高められた。桃山から江戸時代には能装束や小袖、陶磁器、蒔絵などのおもな題材となった。羽柄が美しい揚羽蝶が多く見られ、また芝や薄との取り合わせもある。かたちは丸く図案化した「蝶の丸」が多く、一匹の「臥蝶」、二匹が向かい合う「向い蝶」、三匹の「三つ蝶」、四匹の「浮線蝶」などがある。

Butterfly motifs were transmitted from China, then reinterpreted to suit Japanese tastes from the mid Heian period on. They appear in great variety in designs used in Heian courtly decoration. Swallowtail butterflies, with their beautiful wings, are often used, alone or accompanied by grasses.

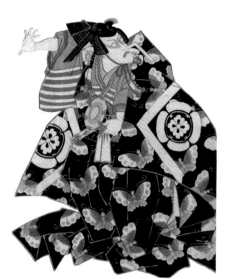

「猿若錦繪　市川海老蔵」（部分）
歌川国貞　江戸時代後期　国立国会図書館蔵
Saruwaka Nishikie; Kabuki Actor Ichikawa Ebizou, Utagawa Kunisada, Late Edo period, National Diet Library

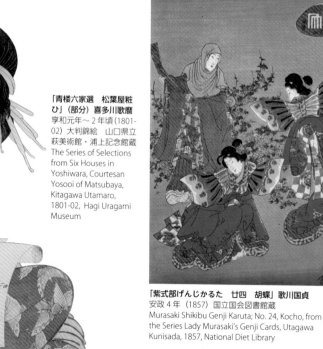

「青楼六家選　松葉屋粧ひ」（部分）喜多川歌麿
享和元年〜 2 年頃(1801-02) 大判錦絵　山口県立萩美術館・浦上記念館蔵
The Series of Selections from Six Houses in Yoshiwara, Courtesan Yosooi of Matsubaya, Kitagawa Utamaro, 1801-02, Hagi Uragami Museum

「紫式部げんじかるた　廿四　胡蝶」歌川国貞
安政 4 年（1857）国立国会図書館蔵
Murasaki Shikibu Genji Karuta; No. 24, Kocho, from the Series Lady Murasaki's Genji Cards, Utagawa Kunisada, 1857, National Diet Library

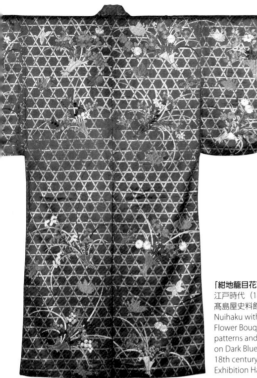

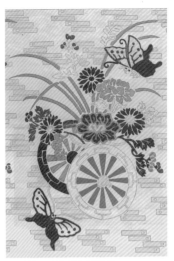

「蝶」『求古図譜』織文之部より
天保 11 年（1840）国立国会図書館蔵
Cho : Butterfly Pattern, 1840, National Diet Library

「紺地籠目花束蝶模様縫箔」
江戸時代（18 世紀）
髙島屋史料館蔵
Nuihaku with Design of Flower Bouquets over Basket-patterns and Butterflies on Dark Blue Ground, 18th century, Takashimaya Exhibition Hall

「紺地籠目花束蝶模様縫箔」（部分）

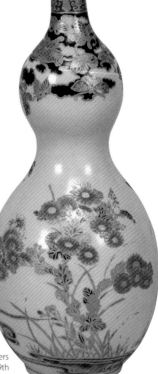

「色絵金彩花蝶文瓢徳利」
江戸時代後期（19 世紀）愛知県陶磁美術館蔵
Sake bottle, gourd shaped with Design of Flowers and Butterflies, Overglaze Enamels and Gold, 19th century, Aichi Prefectural Ceramic Museum

亀文

かめもん
TURTLE

一つ蓑亀

亀は鶴とともにめでたい長寿の象徴とされ、中国では吉祥文様に用いられた四霊獣（四神）の一つとして「霊亀」がある。霊亀は実際の亀とは異なり、顔は龍のようで大きな耳があり、眼は鋭く見開いて口には歯と牙がある。日本では緑藻をつけた蓑亀が描かれ、吉祥文様としての亀甲文が用いられている。「盃に亀」「鶴亀」などの組み合わせがよく見られ、また熨斗や宝珠などと組み合わせた文様は、江戸時代にはお祝いのかたちとして大いに喜ばれた。

The turtle and crane are symbols of long life and good fortune. In China, the "sacred turtle" was one of the four divine beasts used in auspicious designs. In Japan, an old turtle with seaweed growing on him is often depicted, and hexagonal tortoise shell motifs are used as auspicious designs.

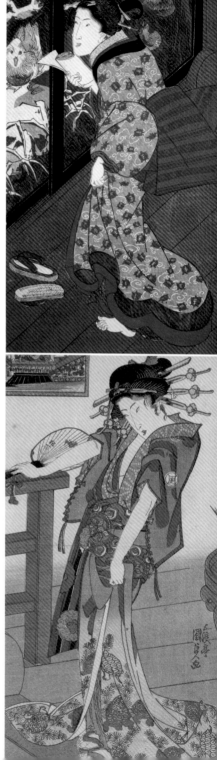

「江戸姿八契」
歌川国貞
国立国会図書館蔵
Edo Sugata Wa Kei,
Utagawa Kunisada,
National Diet Library

「江戸自慢　仲の町
燈籠」歌川国貞
文政初期（1818-21）
山口県立萩美術館・
浦上記念館蔵
The Series of Pride
of Edo, Lantern
in Nakano-machi,
Utagawa Kunisada,
1818-21, Hagi
Uragami Museum

「赤羅紗地紗綾形地波亀丸文散小物入」
江戸時代　国立歴史民俗博物館蔵
Pouch with Design of Wave and Turtle on Red
Thick Woolen Cloth, Sayagata Pattern Ground, Edo
period, National Museum of Japanese History

「白綸子地鶴亀芹忍草模様縫小袖」（部分）江戸時代　国立歴史民俗博
物館蔵　Kosode with Design of Crane, Turtle, Seri and Shinobugusa
in Embroidery on White Silk Ground, Edo period, National Museum of
Japanese History

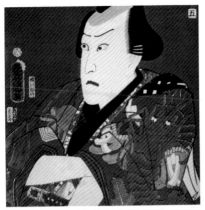

「梅暦見立八勝人　男達飾海老の門松」（部分）歌川豊国
安政6年（1859）国立国会図書館蔵　Umegoyomi
Mitate Hachi Shojin; The Serise Eight Outstanding People
Matched with the Pium Calender, Otokodate Ebi no
Kadomatsu, Utagawa Toyokuni 1859, National Diet Library

海老文

海老

えびもん
Lobster

正月の鏡餅に、橙、ゆずり葉、裏白、昆布などと
ともに飾り海老を添える。長いひげをはやし、腰の曲
がった長寿の老人に似ることから、「海の翁」「海の老」
といって、不老長寿の象徴として用いられた。姿やか
たちが面白いことから、「網目に海老文」「波に海老文」
などがあり、江戸時代には浴衣文様として若い人々に
ことのほか喜ばれた。また大漁半纏、万祝などにも広
く使われた。また明治時代の絣織物には祝儀物と海
老を配した絵絣がある。

「象牙赤染海老透蒔絵櫛」
江戸～明治時代（19世紀）
国立歴史民俗博物館蔵
Maki-e Comb with
Design of Prawn, Ivory
Dyed in Red, 19th
century, National
Museum of Japanese
History

The decorative lobster that
adorns the New Year's kag-
amimochi, along with bitter
oranges, kelp, and other of-
ferings, has long, whiskery
antennae and a curved back
that suggest a long-lived elder.
Referred to as the "old man of
the sea," it is a symbol of eter-
nal youth and long life.

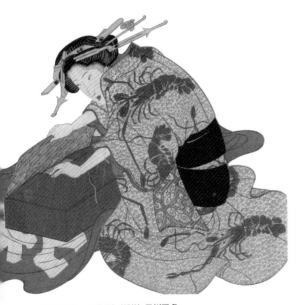

「提灯づくし　尾花屋」（部分）歌川国貞
文政中期（1822-25）山口県立萩美術館・浦上記念館蔵
The Series of Collection of All Lanterns; Obanaya,
Utagawa Kunisada, 1822-25, Hagi Uragami Museum

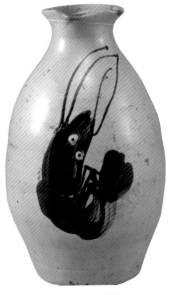

「白釉海老徳利」江戸時代（18-19世紀）
愛知県陶磁美術館蔵　Sake bottle with Design
of Lobster, White Glaze, 18-19th century, Aichi
Prefectural Ceramic Museum

金魚文

きんぎょもん
GOLDFISH

金魚

　中国では道教に由来する八宝の一つとされたようだが、日本で一般に愛玩されるようになるのは江戸時代中期以降である。また実際に金魚が意匠として用いられるようになるのは大正、昭和になってからである。その華麗な姿かたちと少々の派手さが喜ばれ、娘たちの着物の文様に取り入れられた。夏の浴衣柄として幼児から娘までの定番柄となっている。

Raising goldfish as pets became popular in the middle of the Edo period. As a motif, they are used on girls' kimono, being standard choices for summer kimono for little girls and young women.

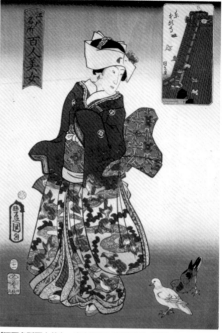

「江戸名所百人美女　東本願寺」歌川豊国・歌川国久　安政4年（1857）東京都立中央図書館特別文庫室蔵　One Hundred Beauties Set in Scenic Spots of Edo, Higashihonganji, Utagawa Toyokuni, Utagawa Kunihisa, 1857, National Diet Library

鯉文

こいもん
CARP

鯉水

　鯉は古くから川魚の長として、また黄河の急流にある龍門という瀧を登る鯉は龍になるという由来から、立身出世のシンボルとされた。波間におどる鯉を織り出した名物裂の「荒磯緞子」は、鯉の勢いのある姿を描いたもので、鯉と波がよく調和した名品である。文様は江戸時代後期の中形染に多く見られ、「鯉尽し」や「波間の鯉」など、元気で生き生きした姿が意匠化されている。

The belief that a carp that scales the Dragon Gate rapids on the Yellow River will turn into a dragon has made this fish a symbol of upward mobility and worldly success.

「当盛見立三十六花撰　河原撫子八重垣紋三」（部分）歌川豊国　国立国会図書館蔵
Tosei Mitate Sanjuroku Kasen ; The Series Popular Matches for Thirty-six Selected Flowers, Kawara Nadeshiko Yaegaki Monza, Utagawa Toyokuni, National Diet Library

「色絵荒磯文鉢」
江戸時代（18世紀前期）
今右衛門古陶磁美術館蔵
Bowl with Design of Rocky Beach, Overglaze Enameles, Early 18th century, Imaemon Museum of Ceramic Antiques

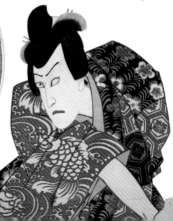

魚文

ぎょもん
FISH

鮎

　海に囲まれた日本人にとって魚類は身近な食料であり、その慣れ親しんだかたちを生活の中の器物などに文様として描いてきた。古くは古代エジプトや中国の金文には魚を図像とするものが多いところから、王室の祭祀に魚を供薦していたのであろう。染織では「大漁文浴衣」「鯉模様中形染」「波に鯉文」などの絵絣などがある。

Fish are a familiar food to the people of an island nation. Their well-known shapes are used as motifs on everyday dishes and vessels.

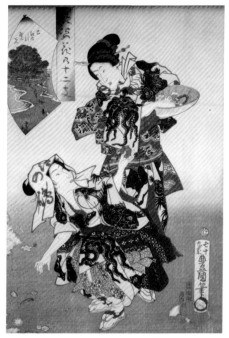

「艶姿花の十二支　巳　江のしまべんてん」歌川豊国
元治元年（1864）国立国会図書館蔵　Enshi Hana no Juni Shi; The Series Alluring Flowers for the Twelve Signs of the Zodiac, Mi, Enoshima Benten; Snake, The Benten Shrine at Enoshima, Utagawa Toyokuni 1864, National Diet Library

「江戸名所百人美女　薬けんぼり」（部分）歌川豊国・歌川国久　安政5年（1858）国立国会図書館蔵　One Hundred Beauties Set in Scenic Spots of Edo, Yakenbori, Utagawa Toyokuni, Utagawa Kunihisa, 1858, National Diet Library

蛸文

たこもん
OCTOPUS

蛸

　頭足綱八腕目（とうそくこうはちわんもく）の軟体動物の総称で、胴・頭・腕（足）からなる。胴は一般に頭と見られている部分で、丸い袋状をなし外套膜で覆われている。関西地方では半夏生（はんげしょう）に「半夏蛸」といって蛸を食べる習慣がある。これは蛸のように大地に吸いついて、その足のように稲の広がるのを祝う縁起とされる。文様にはあまり見かけないが、浴衣地全面に網目文を施した上に海老や蛸を配して大漁を意図する図柄などがある。

These cephalopods have eight legs (or arms). While octopi are rarely used in designs, examples are found on summer kimono, in which a lobster and octopus in a net symbolize a bumper catch.

貝文

かいもん
SEASHELLS

丸に三つ蛤

貝を図案化したもので、単独で用いたり、さまざまな種類を散りばめて「貝尽し」にしたり、「海賦文」として海浜風景の一部に使用する。貝はかたちも面白く種類も豊富なことから、あまり図案化されず写生的に描かれた文様に特徴がある。衣裳の文様としては平安時代の貝合わせの遊戯をモチーフに文様化した図柄が多い。蛤、帆立貝、法螺貝などが比較的多く使われ、蛤と蝶を組み合わせた「蛤蝶」がある。

Seashells may be used as design elements alone, in a multi-variety array, or as part of a seaside scene.

「ねりこの松風」（部分）歌川国芳　国立国会図書館蔵　Neriko no Matsukaze; Actor Banbou Shiuka, Utagawa Kuniyoshi, National Diet Library

「紺紅段若松蔦水海松貝模様唐織」（部分）江戸時代（18～19世紀）髙島屋史料館蔵　Karaori with Design of Young Pines and Ivy and Clamshells on Alternating Dark Blue and Red Ground, 18-19th century, Takashimaya Exhibition Hall

「貝尽し」『求古図譜』織文之部より天保 11 年（1840）国立国会図書館蔵　Kai Zukusi; Shellfish Collected Pattern, 1840, National Diet Library

「東錦絵 関取二代勝負付」（部分）歌川国芳　国立国会図書館蔵　Sekitori Nidai no Shobu Zuke; Ichikawa Danjuro VIII as Wrestler Akitsushima Kuniemon, Utagawa Kuniyoshi National Diet Library

自然現象の文様

天象・山水文様は、春夏秋冬の季節の移ろいの中で生まれた文様である。雨が大地を潤し、雲・霞が風景に味わいを加味し微妙な変化を見せる。春の霞、秋の月、冬の清らかな雪などは、自然の喜びとして文学に書かれ歌に詠まれた。伝統的な日本の意匠は、雪、月、花によって象徴されるように、自然の中から生まれたものが多く残っている。

These motifs were inspired by weather, the changing seasons, and landscapes. The spring haze, the autumn moon, the purity of winter's snow: all are celebrated in poetry and literature as natural delights. Traditional Japanese designs also include many inspired by the natural world, symbolized by, but far from limited to, snow, the moon, and flowers.

「江戸名所百人美女　芝あたご」（部分）
歌川豊国・歌川国久　安政4年（1857）
国立国会図書館蔵　One Hundred Beauties Set in Scenic Spots of Edo, Siba Atago, Utagawa Toyokuni, Utagawa Kunihisa, 1857, National Diet Library

「水浅葱縮緬地滝花燕模様染縫小袖」（部分）

雲文

くももん
CLOUDS

上下雲

空に浮かぶ雲の姿を切り取った文様で種類は実に多く、奈良時代から用いられた。吉祥文とされるほか有職文にも見られる。典型的な雲文は「霊芝雲」で、霊芝は万年茸を乾かしたもので、そのかたちに似たところから名づけられた。平安時代後期になると霊芝雲もかたちを変え、絵巻などの構図の省略にも使われた。室町・桃山時代には蒔絵などに洲浜型の横雲が装飾的に描かれた。『源氏物語』をテーマとする意匠に多く見られることから「源氏雲」の名もある。かたちが定まらない雲は、さまざまな名によって多様に描写され、横一文字に引いた「一文字雲」、雲を呼ぶ龍と組み合わせた「龍雲文」、「渦巻雲」「朽木雲」などがある。

A wide variety of motifs have been inspired by the shapes clouds create as they float in the sky. Known from the Nara period on, such motifs are treated as auspicious and are also included in designs based on Heian courtly

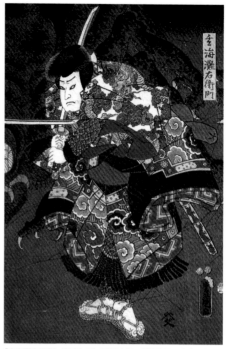

「玄海灘右衛門　鷲津七郎　鷲津六郎　若菜娘子ノ変身」（部分）
歌川国貞　嘉永6年（1853）山口県立萩美術館・浦上記念館蔵
Genkai Nadaemon, Washizu Shichiro and Rokuro,
Princess Wakana's transforming, Utagawa Kunisada, 1853,
Hagi Uragami Museum

「徒然草図屏風」（左隻）狩野寿信　江戸時代　板橋区立美術館蔵
Tsurezuregusa; Essays in Idleness, Kano Toshinobu, Edo period, Itabashi Art Museum

「瑞雲文」『求古図譜』織文之部より
天保 11 年（1840）国立国会図書館蔵
Zuiun; Auspicious Clouds Pattern,
1840, National Diet Library

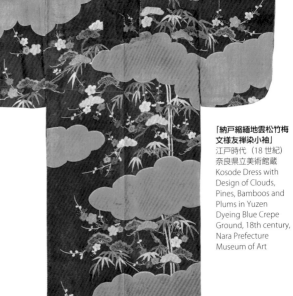

「納戸縮緬地雲松竹梅
文様友禅染小袖」
江戸時代（18 世紀）
奈良県立美術館蔵
Kosode Dress with
Design of Clouds,
Pines, Bamboos and
Plums in Yuzen
Dyeing Blue Crepe
Ground, 18th century,
Nara Prefecture
Museum of Art

「紺地雲竜文金襴守り袋」
江戸〜大正時代　国立歴史民俗博物館蔵
Amulets with Design of Cloud and Dragon
on Navy Blue Brocade Ground, Edo-Taisho
Era, National Museum of Japanese History

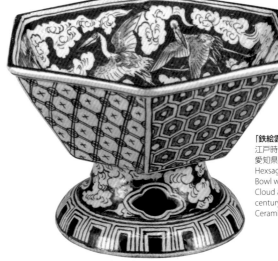

「鉄絵雲鶴文六角鉢」
江戸時代後期（19 世紀）
愛知県陶磁美術館蔵
Hexagonal Pedstalled
Bowl with Design of
Cloud and Cranes, 19th
century, Aichi Prefectural
Ceramic Museum

日象文
月文

半月
八つ日足

にっしょうもん・つきもん
SUN / MOON

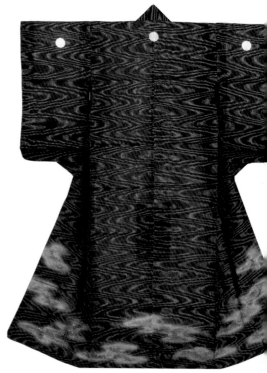

「金地月萩蒔絵櫛」
江戸時代　国立歴史民俗
博物館蔵　Maki-e Comb
with Design of Month and
Hagi on Gold ground, Edo
period, National Museum
of Japanese History

　日象は太陽のかたちの意味で吉祥的なイ
メージがある。文様としては、武具、陣羽織
をはじめ、大漁祝の間祝着、慶事の扇や凧な
どに用いられた。太陽を活力の原点とすれば、
月は静寂の象徴としてその輝きで人々の心を
清めた。平安時代から歌に詠まれ、日本人の
美意識のシンボルとして意匠化されている。

The sun motif is regarded as auspicious
and often used on military gear. The
sun symbolized tranquility; its glow pu-
rifies the human heart.

「秋草蒔絵硯箱」
桃山時代
大阪城天守閣蔵
Maki-e Writing
Box with Design of
Autumnal Grass,
Momoyama period,
Osaka Castle Museum

霞文

霞

かすみもん
HAZE

　霞は空気中に広がった細かい水滴で、空や
遠景がぼんやりする現象をいい、そのたなびい
ているさまを写した文様である。雲とともに遠
近感や時間の経過を示し、場面の転換や空
間の奥行きなどを表すために用いられる。古く
より絵巻物や屏風絵に用いられている。種類
が多く、細い線で並列に描いたものや、刷毛
目で霞にしたものなどがある。

Haze or fog, a cluster of tiny water
drops through the air, blurs our view of
the landscape. Used as a motif, it repli-
cates the hovering, lingering quality of
haze.

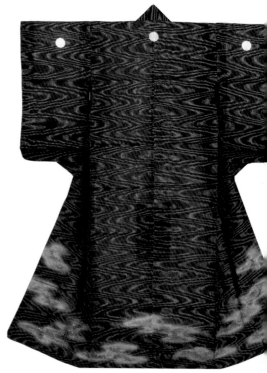

「霞」『求古図譜』織文之部
より　天保 11 年（1840）
国立国会図書館蔵
Kasumi; Haze Pattern, 1840,
National Diet Library

「黒絽上布地霞模様伊予染帷子」国立歴史民俗博物館蔵
Katabira with Design of Haze on Iyo Dyed, Black Silk Gauze
Ground, National Museum of Japanese History

雷文

らいもん
THUNDERBOLT

雷文

雷文は直線を鍵状に曲げた幾何学的な文様で、中国では殷・周の時代から愛好され、土器、彩陶、青銅器などの地文として描かれている。この伝統文様は現在でも中国料理店の看板や中華皿に見ることができる。わが国には飛鳥・奈良時代に伝来したが、文様としては織物や染物には比較的少なく、陶器、漆器、金工、木彫、建築などに多く使われた。この幾何学的な文様から進展して、稲妻を意匠化した「稲妻文」と呼ばれる文様が、桃山から江戸時代にかけての能装束に見られる。元来、雷文は万物を潤すといわれる雷雨をかたどって、不断長久を意味する吉祥文様である。

A geometric motif in which straight lines are sharply bent to form interlocking zigzags, it was used on ceramics and bronzes in Yin and Chou dynasty China.

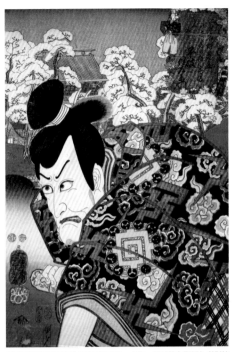

「江戸名所見立十二ケ月の内 三月　上野　不破伴左衛門」（部分）
歌川国芳　国立国会図書館蔵　Edo Meisho Mitate Juni Kagetsu no Uchi; The Series Selections for Famous Places in Edo in the Twelve Months, The Third Month, Fuwa Banzaemon at Ueno, Utagawa Kuniyoishi, National Diet Library

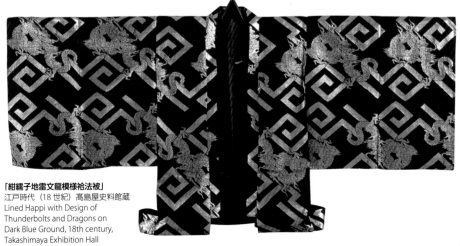

「紺繻子地雷文龍模様袷法被」
江戸時代（18世紀）髙島屋史料館蔵
Lined Happi with Design of Thunderbolts and Dragons on Dark Blue Ground, 18th century, Takashimaya Exhibition Hall

稲妻文

いなずまもん
LIGHTNING

電光稲妻

「萌黄繻子地稲妻龍
竹文様打掛」（部分）
江戸時代（19世紀）
奈良県立美術館蔵
Uchikake Dress with
Design of Flash-
lightning, Dragon
and Bamboos in
Embroidery on Light
Green Satin Ground,
19th century, Nara
Prefecture Museum
of Art

　同じ太さの直線を、規則正しく屈折させて稲妻
（雷光）を意匠化したもので、能装束の厚板や歌
舞伎衣裳に用いられる。紋章としても多く、「角立
稲妻」「重ね稲妻」「稲妻菱」「結び稲妻」などが
ある。

Based on the straight lines and crisp, sharp
angles of lightning bolts, this motif is used
on Noh and Kabuki costumes.

滝文

たきもん
WATERFALL

滝

　懸崖からほぼ垂直に落下する水の流れのことで、
渓谷が多い日本では大小の滝が各地に見られる。
有名な中国黄河にある龍門という滝は、鯉以外の
魚は流れが急で登れず、登り終わった鯉は龍にな
るという伝説がある。激しい水しぶきと、跳ね上が
る鯉が意匠化された文様がよく知られる。

Legend has it that a carp that scales the
Dragon Gate waterfall on the Yellow River
will become a dragon. Motifs that depict a
carp leaping up a 　steep waterfall are widely
known.

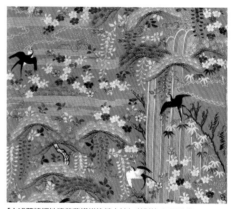

「水浅葱縮緬地滝花燕模様染縫小袖」（部分）江戸時代
国立歴史民俗博物館蔵　Kosode with Design of Waterfall,
Flowers and Swallow in Embroidery on Aqua Green Crepe
Ground, Edo period, National Museum of Japanese History

雨文

あめもん
RAIN

時雨

　春夏秋冬の季節の移ろいの中で文様は洗練さ
れ、日本人の美意識を育んできた。雲や霞に季
節の訪れを知り、雨や風に絵心がかき立てられた。
細い線で表される雨の降り注ぐ様子は、時間の推
移や季節感までもが表現された意匠である。

The appearance of rain falling, expressed
through slender lines, is used to suggest the
passage of time or a sense of the season.

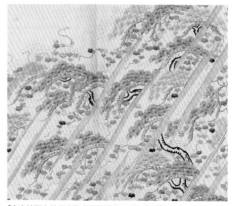

「白麻地雨中秋野鷹狩文様茶屋染帷子」（部分）江戸時代
（19世紀）奈良県立美術館蔵　Katabira Dress with Design
of Design of Raining Autumn Field Falconry in Chyayazome
Dyeing on White Linen Ground, 19th century, Nara Prefecture
Museum of Art

雪文 雪輪文

ゆきもん・ゆきわもん
SNOW/SNOWFLAKE

雪の結晶を意匠化した文様で、円形に六カ所の
くぼみをつけた独特のかたちで表される。雪の文様
はこの結晶を文様とするもののほか、草木に雪の降
り積もった自然の情景をとらえた「雪持ち柳」「雪
持ち笹」などの文様がある。桃山時代以後には能
装束や小袖などに流行した。雪輪文には雪輪の細
長い弧と、芝や薄とを取り合わせたものがある。

The snowflake motif is circular, with six in-
dentations. Snow-on-willow or snow-on-bam-
boo-grass motifs are derived from the sight
of snow accumulating on trees and plants.

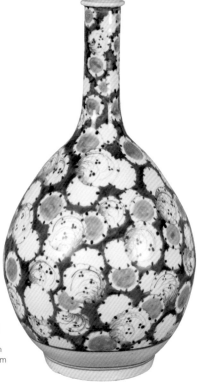

「染付雪輪文瓶」江戸時代中期（18世紀）
愛知県陶磁美術館蔵　Large Bottle With
Design of 'Yukiwa', Blue Underglaze, 18th
century, Aichi Prefectural Ceramic Museum

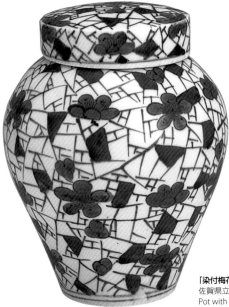

氷文

こおりもん
ICE

水面に張った薄氷の意匠が、流水とともに
ひび割れたさまで表されることが多い。よく知ら
れた文様に「氷梅」があり、一面に割れ目の
ある氷を描き、その氷割の上にところどころ梅
の花を散らしたものである。

Designs based on a thin film of ice of-
ten include cracks in it and glimpses of
flowing water.

「染付梅花氷裂文蓋付壺」1780～1840年代
佐賀県立九州陶磁文化館蔵（柴田夫妻コレクション）
Pot with Lid Plum Blossoms and Ice Crack Design, Blue
Underglaze, 1780-1840 period, The Kyushu Ceramic
Museum（Mrs. Shibata Collection）

水文

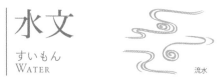

すいもん
WATER

流水

川を流れる水の様子や池などにたまっている水を意匠化した文様である。なかでも「流水文」は古く弥生時代から見られるもので、平行線の端部を屈折させてＳ字状に連ねた平行曲線が特徴である。水に遊ぶ鴛鴦と梅花とを組み合わせて文様とした。流水に梅花を散らしたり、楓を浮かべたり、また唐花文の地文に水文様を使ったりと、種々な意匠を凝らして水を生かしている。表現の様式から「青海波」「光琳風の波」「浪巴」「荒磯浪」「小波」などがある。古代の中国では静水は半円を幾重にもかさねて描き、海の浪は同じように角形をかさねている。

Water crests are of many types, designs based on flowing water, water in ponds, or other inspirations. The flowing water motif, with its distinctive S shaped formed by the parallel lines, can be found in Yayoi period artifacts.

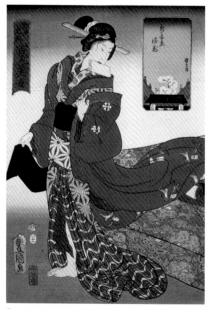

「江戸名所百人美女　新吉原満花」歌川豊国・歌川国久
安政 4 年（1857）東京都立中央図書館特別文庫室蔵
One Hundred Beauties Set in Scenic Spots of Edo, Shin Yoshiwara Mankai, Utagawa Toyokuni, Utagawa Kunihisa, 1857, Tokyo Metropolitan Library

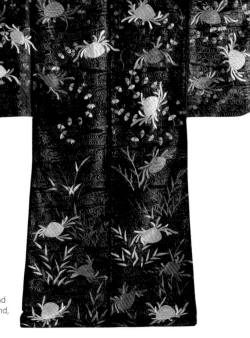

「紺練緯地流水海松貝模様縫箔」（部分）

「紺練緯地流水海松貝模様縫箔」
江戸時代（18 世紀）髙島屋史料館蔵
Nuihaku with Design of Flowing Water and Trough Shell on Navy Blue Nerinuki Ground, 18th century, Takashimaya Exhibition Hall

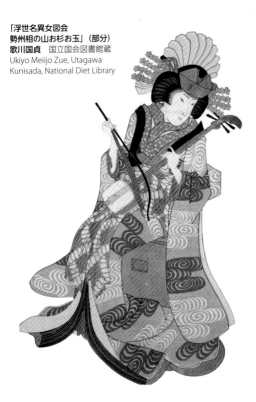

「浮世名異女図会
勢州相の山お杉お玉」（部分）
歌川国貞　国立国会図書館蔵
Ukiyo Meiijo Zue, Utagawa
Kunisada, National Diet Library

観世水文 （（（◉）））
（（（◉）））
かんぜみずもん （（（◉）））
KANZE WHIRLPOOLS　　　観世水

　能楽の家元の一つである観世家が、自家
観世大夫の定式文様として使用した、渦を巻
く水の模様である。幾何学的な楕円形の渦巻
を、自然に流れる渦に見立てたものと思われる。
曲線で表した格調ある水文様で、能装束や小
袖などにも広く用いられているが、特に江戸時
代の琳派の画家で有名な尾形光琳が、自分
の衣裳にこの文様を取り入れたという。江戸
時代から今日まで、染、織、摺箔など多くの
分野で愛用され、礼装用の色留袖や袋帯に
使われているほか、白生地の地紋、扇面や謡
本の表紙などにも用いられる。

The Kanze family, heads of one of the
schools of Noh, used this design of a
whirlpool of water as the ritual motif
for the head of the Kanze school.

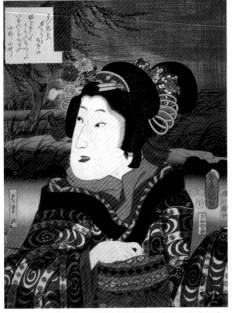

「見立三十六歌撰之内　小野小町」歌川豊国　嘉永5年（1852）
国立国会図書館蔵　Mitate Sanjuroku Kasen ; The Series
Popular Matches for Thirty-six Selected Beautiful Woman, Ono
no Komachi, Utagawa Toyokuni, 1852, National Diet Library

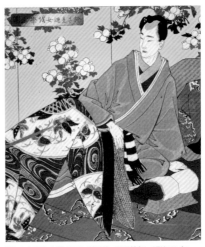

「おさめ遊女を学ぶ図」（部分）月岡芳年　明治19年
（1886）国立国会図書館蔵　Osame Yujyo wo Manabu
Zu, Tsukioka Yositosi, 1886, National Diet Library

97

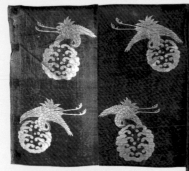

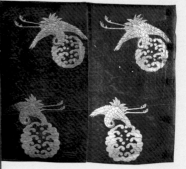

「萌葱絽地鶴浪丸模様単狩衣」
江戸時代（18世紀）髙島屋史料館蔵
Unlined Kariginu with Design of Cranes
and Wave Roundels on Green Ground,
18th century, Takashimaya Exhibition Hall

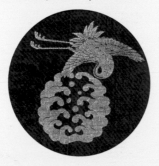

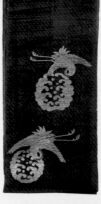

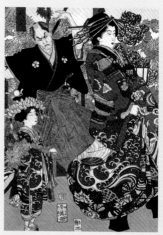

「田上川の名所」（部分）勝山琢文（模写　登内微笑）
宮内庁京都事務所蔵　A Famous Place Along
the Tanakami River, Katsuyama Takubun
（Copy painted by Tonouchi Misho），Imperial
Household Agency Kyoto Office

「徳川治蹟年間紀事」（部分）
月岡芳年　国立国会図書館蔵
Tokugawa Jiseki Nenkan Kiji,
Tsukioka Yoshitoshi, National
Diet Library

波文

なみもん
WAVE

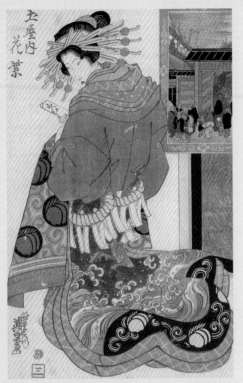

青山波

波が寄せては返し千変万化する姿は美しく、古くから文様として用いられた。波の表現はさまざまで種類は多く、さざ波、大波、波頭の起こり立つさまをとらえた立波、穏やかな波の情景を表す海原など、波の動きを瞬間的に切り取って意匠化した文様である。文様は漁師が海路の無事平穏を祈願するために、また海の祭神を祀る神社のシンボルに取り入れられている。神祭の神輿担ぎに若い男が着る法被の文様は俗に青海文様といわれる。様式化されたものに「青海波」「光琳波文」が多く用いられる。また源氏車、兎、水車、千鳥などと組み合わせた文様もある。波だけの文様は地紋として綸子に用いられるが、他との組み合わせは友禅染、紅型染、中形染に使われる。

Waves, rolling in to shore and turning back, are beautiful in all their varied forms and have long been used in designs. Ripples, huge waves, whitecaps, seas of gentle waves: these motifs capture specific moments in dynamically changing waves.

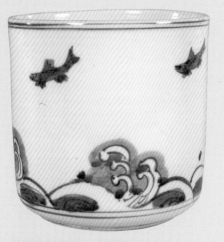

「玉屋内花紫」渓斎英泉 文政後期（1826〜29）山口県立萩美術館・浦上記念館蔵 Courtesan Hanamurasaki of the Tama-ya, Keisai Eisen, 1826-29 period, Hagi Uragami Museum

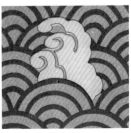

「波頭文」『求古図譜』織文之部より 天保11年（1840）国立国会図書館蔵 Namigashira Mon; Wave Crest Pattern, 1840, National Diet Library

「染付波飛魚図水指」北大路魯山人 昭和4年（1929）頃 石川県立美術館蔵 Water Finger with Design of Wave and Flying Fish, Blue Underglaze, Kitaohji Rosanjin Ca. 1929, Ishikawa Prefectural Museum of Art

青海波文

せいがいはもん
SEIGAIHA

丸に青海波

同円あるいは大小の円弧を重ねて規則的に波型を表した文様である。舞楽「青海波」のときに用いる下襲にこの模様がつけられていたことから名づけられた。日本では海にまつわる伝説や民俗信仰が古くから伝えられ、大海原を表した青海波文は、海がもたらす幸を呼び寄せる文様とされ、吉祥文様として使われている。江戸時代後期の蒔絵師・勘七が、青海波を特殊な刷毛を用いて描いたところから青海甚七と呼ばれ、この江戸前の粋な文様は広く庶民に喜ばれ流行した。舞楽の青海波は二人舞で、四人舞の「輪台」を序として引き続いて舞われる。舞楽の中で最も華麗優雅な名曲である。

The stylized wave pattern seigaiha, "blue ocean waves," is formed of overlapping concentric circles or larger and smaller arcs. Its name comes from its use on the costume for a bugaku or court music piece of that title.

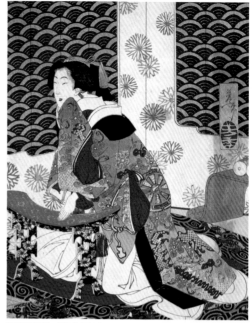

「新撰東錦絵　越田御殿酒宴之図」月岡芳年　明治 19 年（1886）
国立国会図書館蔵　Shinsen Azumanishikie, Tsukioka Yoshitoshi, 1886, National Diet Library

「青海波」『求古図譜』
織文之部より　天保 11 年
(1840) 国立国会図書館蔵
Seigaiha; Wave Crest
Pattern, 1840, National
Diet Library

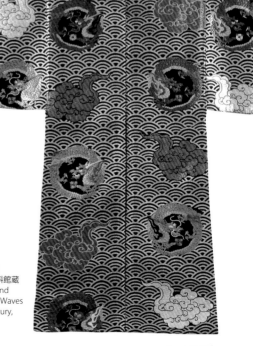

「紺唐織地青海波雲龍模様厚板」
江戸時代（18 世紀）髙島屋史料館蔵
Atsuita with Design of Clouds and
Dragon Roundele over Stylized Waves
on Dark Blue Ground, 18th century,
Takashimaya Exhibition Hall

岩文

いわもん
CRAG

岩には定形がなく、よく見かける玄武岩など
は大体の大きさは同じでも、まったく同形のも
のはない。河川や海浜の岩は水の流れや波に
よって磨り減り、浸食を受けて絶えず変化し
続ける。文様は単独では用いられず、樹木、
草花、木竹、水波などを配した文様となる。
平安時代の作品である奈良・春日大社の「紫
檀地螺鈿平胡籙」（国宝）には、千鳥や雁と
ともに配されており、単純ではあるが力強い岩
が描かれている。また柿右衛門の「色絵花鳥
図壺」の岩、光琳の「住之江蒔絵硯箱」の
波をあしらった岩などは、自由に岩を文様化し
て見応えのある作品である。

Crag motifs are based on large, irregu-
larly shaped rock formations. They are
not used alone but combined with trees,
plants, bamboo, waves, and other ele-
ments.

「色絵花鳥文広口大瓶」
1725 ～ 1800 年頃
佐賀県立九州
陶磁文化館蔵
Wide-mouth Large
bottle with Design
of Flowers and Birds,
Overglaze Enameles,
1725-1800 around,
The Kyushu Ceramic
Museum

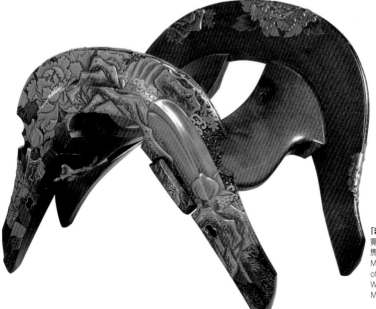

「岩牡丹流水蒔絵鞍」
寛文 13 年（1673）
馬の博物館蔵
Maki-e Saddle with Design
of Peonies and Flowing
Water, 1673, The Equine
Museum of Japan

山水文
風景文

さんすいもん・ふうけいもん
SANSUI / LANDSCAPE

　自然の風景を文様にすることは
古くからあるが、わが国の美術や
工芸品に表れるのは飛鳥時代以
後のことである。法隆寺の「玉虫
厨子」や「橘夫人念持仏厨子天
蓋」などに、中国の伝統を受け継い
だ山水文が見られる。奈良時代にな
ると、今までの様式を残しながらも、しだいに
独自の美的な景観を求めるようになり、正倉院の
「麻布山水」には大和絵風な山水の萌芽が見られ
る。近世以降の茶屋染や友禅染の中には、この種
の山水の影響を受けたものが多い。江戸時代の小
袖には、山水に鳥や樹木を配した意匠が見られる。
現在でも琳派の絵画を題材にした山水風景が、訪
問着や袋帯によく用いられる。

While the natural landscape has been used in
designs from time immemorial, this classic
type appeared in Japanese paintings and craft
objects from the Asuka period on, in a con-
tinuation the Chinese sansui ("mountain and
water") landscape design tradition.

「志野山水文鉢」
桃山時代
愛知県陶磁美術館蔵
Shallow bowl with Design
of Landscape, Shino Style,
Momoyama period, Aichi
Prefectural Ceramic Museum

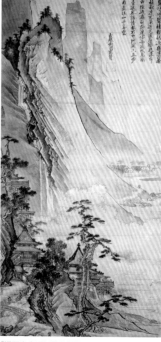

「楼閣山水図」 葉山朝湖
桃山時代　熊本県立美術館蔵
Castle Landscape, Hayama Choko, Momoyama
period, Kumamoto Prefectural Museum of Art

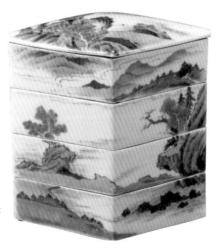

「染付山水文段重」
江戸時代後期
(19世紀) 愛知県
陶磁美術館蔵
Tired boxes
with Design of
Landscape, Blue
Underglaze, 19th
century, Aichi
Prefectural Ceramic
Museum

器物の文様

iv

MAN-MADE OBJECTS AS MOTIFS

器物文様は道具や生活用具類を文様化したものである。御簾、衝立、障子、屏風、几帳などの調度や建具類、また徳利、盃、椀の食器類、色紙、短冊の文具類、笛、太鼓、琴の楽器類があり、ほかにも装身具、工具、遊戯具、武具、宗教具など、その種類は多い。桃山時代から染織品に多く用いられるようになり、江戸時代にはさらに意匠が多様化し、多くの人々が愛用した。器物そのものを文様としていたのは古くから行なわれていたが、それはまだ文様意匠というよりも、人物などの添景としての器物であった。江戸時代になり、友禅染が登場して、自在に絵画的文様を施すことが可能となった染織において、ことに多彩な調度や器物が文様として表されることが多くなった。器物のうちには、その背景に物語や詩歌を踏まえた文芸意匠も含まれる。

This category includes designs based on utensils and furnishings, including the fittings on sliding doors, tableware, writing equipment, and musical instruments. Accessories, tools, toys, weapons, religious equipment: the variety is endless.

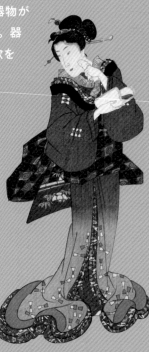

「江戸名所百人美女　あすかやま」（部分）歌川豊国・歌川国久　安政 4 年（1875）国立国会図書館蔵
One Hundred Beauties Set in Scenic Spots of Edo, Asukayama, Utagawa Toyokuni, Utagawa Kunihisa, 1857, National Diet Library

「鬱金繻子地源氏車秋草霞模様縫箔」（部分）

団扇文

うちわもん
FAN

房つき団扇

奈良時代に中国から伝えられた文様で、高貴の象徴とされた。かたちは竹製の骨に紙を張ったもの、天狗が持つ羽毛製の羽団扇、戦場で武将が兵を指揮した軍配団扇などがある。軍配は相撲に名残をとどめ、日、月または九曜星が描かれる。染織の文様は、上部にくびれが入った楕円形の中にさまざまな文様を描いたものが多用されている。

Introduced from China in the Nara period, the fan motif symbolized the nobility. In addition to fans of paper on a bamboo frame, feather fans and military command fans also appear in designs.

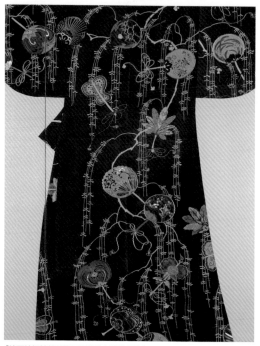

「納戸縮緬地枝垂柳団扇模様友禅染小袖」
江戸時代　国立歴史民俗博物館蔵
Kosode with Design of Weeping Willow and Fans in
Yuzen Dyeing on Dull Blue Crepe Ground, Edo period,
National Museum of Japanese History

扇文

おうぎもん
FOLDING FAN

五本骨扇

中国から渡来した扇は、広げたそのかたちから「末広」とも呼ばれ、発展や拡大を意味して縁起のよい吉祥文とされた。また扇合わせ、扇流し、投扇興など、平安の遊戯でこよなく愛好された。扇の文様を取り入れた代表作に室町時代の蒔絵手箱があり、半開き、全開、閉じたかたちなど、巧みに描いた意匠となっている。また江戸時代の能装束や小袖にも、広げたかたちや半開きのかたちに草花などを描いたものが多い。現代でも留袖や袋帯などの礼装用に用いられる。

The folding fan, introduced from China, opens out into a form that suggests unfolding potential. The folding fan is thus an auspicious motif symbolizing growing prosperity and expanding possibilities.

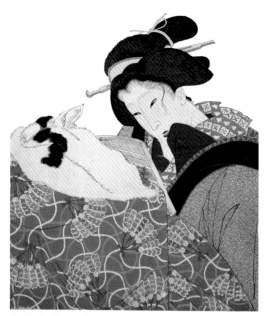

「風俗三十二相　あったかさう　寛政年間町屋後家の風俗」月岡芳年
明治 21 年（1888）国立国会図書館蔵　Fuzoku Sanjyuni-so,
Attsutakasou, Tsukioka Yoshitosi, 1888, National Diet Library

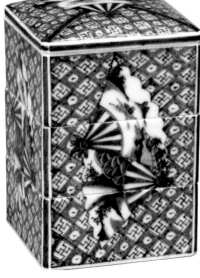

「染付扇窓絵重箱」
慶応4年（1868）愛知県陶磁美術館蔵
Tired Boxes with Design of Fans, Blue Underglaze, 1868, Aichi Prefectural Ceramic Museum

「偐紫田舎源氏」（部分）
月岡芳年
国立国会図書館蔵
Nisemurasaki Inaka Genji; Drawing the Inner Palace of the Edo Castle, Tsukioka Yoshitoshi, National Diet Library

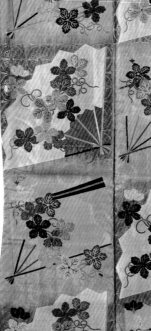

「紅水浅葱段扇夕顔模様唐織」
江戸時代（19世紀）
髙島屋史料館蔵
Karaori with Design of fans and Evening Faces on Alternating Red and Light Blue Ground, 19th century, Takashimaya Exhibition Hall

檜扇文

ひおうぎもん
HINOKI FAN

檜扇

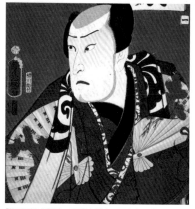

平安時代前期には檜の薄板を糸でつないだ檜扇が用いられ、無文のものは男性用、女性用は衵扇といい、美しく胡粉や金銀泥で大和絵が描かれた。鎌倉時代にはこれに五色の糸を長く垂らした。扇は檜や杉などの薄板を根本の要で綴じ合わせた「板扇」、竹、鉄などの骨に紙や絹布を張った「紙扇子」、蝙蝠の姿から思いついたという骨の細い扇である「蝙蝠」などの種類がある。

These formal fans are made of thin vanes of hinoki cypress. In the early Heian period, men used undecorated hinoki fans, but women's were lavishly decorated with paintings in white, silver, and gold pigment.

「梅暦見立八勝人　男達小松曳の子之介」（部分）
歌川豊国　安政6年（1859）国立国会図書館蔵
Umegoyomi Mitate Hachi Shojin; The Serise Eight
Outstanding People Matched with the Pium Calender,
Otokodate Komatsuniki no Nenosuke, Utagawa
Toyokuni, 1859, National Diet Library

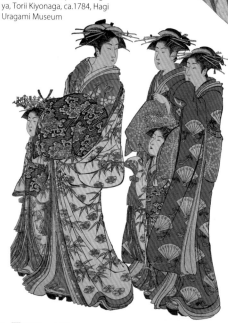

「雛形若菜の初模様　あふきや内
遠路　里次　浦次」（部分）
鳥居清長　天明4年（1784）頃
山口県立萩美術館・浦上記念館蔵
New Fashion of Kimono and Hairstyle: Courtesan Toji of the Ogiya, Torii Kiyonaga, ca.1784, Hagi Uragami Museum

「織部扇面蓋物」
江戸時代後期（19世紀）
愛知県陶磁美術館蔵
Fan shaped Covered
Bowl, 19th century, Aichi
Prefectural Ceramic
Museum

「兜飾ビラ付鬢」
江戸～明治時代
国立歴史民俗博物館蔵
Ornamental Hairpin
with Design of Kabuto,
Edo-Meiji Period,
National Museum of
Japanese History

几帳文

きちょうもん
KICHO SCREEN

簾

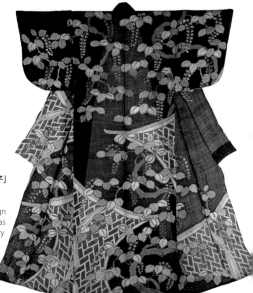

几帳は平安時代の「源氏物語絵巻」などに描かれている寝殿造りの室内調度で、間仕切りや目隠しに使う屏障具である。文様は王朝時代を反映して華麗な図柄が多い。几帳、檜扇、御簾などの文物が吉祥文様とされている。

These curtain-like room dividers, depicted in the Tale of Genji Scroll and other Heian-period works, divided interiors and provided privacy.

「黒麻地几帳に桐文様帷子」
江戸時代（17世紀）
奈良県立美術館蔵
Katabira Dress with Design of Screens and Paulownias in Dyeing and Embroidery on Black Ramie Ground, 17th century, Nara Prefecture Museum of Art

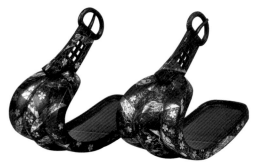

「笠に桜唐草銀象嵌鐙」銘 金沢住氏喜
江戸時代 馬の博物館蔵 Stirrups with Silver-inlaid Design of Cherry Blossoms and Umbrella, Ujiyoshi, Resident of Kanazawa, Edo period, The Equine Museum of Japan

兜文

かぶともん
HELMET

錣兜

兜は戦陣で頭部を守るための武具であり、冠るに堅いので「かぶと」という。そのかたちや飾りは時代により種々あるが、鎌倉時代には厳星形と呼ばれる鍬形や、錣庇や吹返しのついた精巧なものになり、江戸時代には完全に美術品になった。

These helmets were worn as protective head coverings in battle. Their shapes and ornaments changed over time and demonstrate great ingenuity.

笠文・傘文

かさもん
RUSH HAT

細輪に房付き
二つ笠

笠は被る笠、傘は柄のついた頭上にかざす傘のことである。種類も多く、笠は、編み笠、塗笠、網代笠、陣笠などがあり、傘は、蛇の目、番傘、祭りの時の風流傘がある。笠は曲線が美しいことから江戸時代の小袖によく見られ、傘はかたちの面白さから江戸時代中期に文様として用いられた。

The many varieties of these hats included decorated and undecorated types and lacquered rain hats. Their beautiful curves and intriguing motifs were often featured on Edo period kimono.

「紺地蛇の目傘模様銘仙単衣」（部分）大正〜昭和時代
初期 須坂クラシック美術館蔵 Meisen with Design of Janomegasa Pattern on Dark Blue Ground, Taisho-Showa era initial, Suzaka Classic Museum

矢羽根文

やばねもん
FLETCHING

弓矢

弓の矢は、弦を受ける矢筈、矢を真直ぐに飛ばすための矢羽、矢の幹である矢柄、的に突き刺す鏃の部分からなる。矢羽根は矢の上部につける鷲、鷹、鴇などの尾羽のことで、矢羽ともいう。矢の意匠化は尚武を意味するが、かたちの面白さから文様に使われた。破魔矢などの矢羽文様は、魔を祓うという意味から御殿女中の文様になった。

Arrows are fletched with the tail feathers of eagle, hawk, crested ibis, and other large birds.

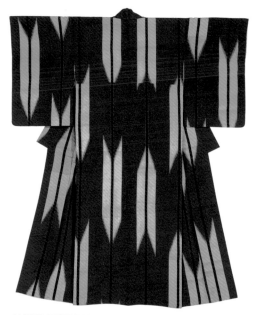

「赤紫地矢羽模様銘仙着物」大正〜昭和時代初期　須坂クラシック美術館蔵　Meisen with Design of Feathers of an Arrow Pattern on Red Purple Ground, Taisho-Showa era initial, Suzaka Classic Museum

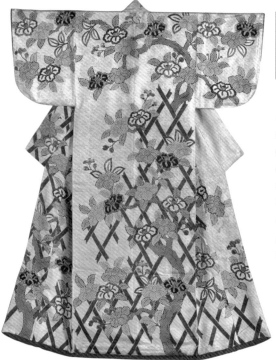

「白綸子地矢来椿樹模様染縫小袖」
江戸時代　国立歴史民俗博物館蔵
Kosode with Design of Yarai and Camellia Tree in Embroidery on White Figured Satin Ground, Edo period, National Museum of Japanese History

矢来文

やらいもん
DEFENSIVE ENCLOSURE

矢来

竹や丸太を、菱または縦横に粗く組んでつくる仮の囲いのこと。追い払う遣から転じたともいわれ、入ることを防ぐものの意味である。他の文様と組み合わせた図柄が多く、江戸時代の小袖には、四季の草花文様の間に矢来文を配した意匠や、矢来文と端午の幟を表した「祭礼板締文様」の文様が見られる。

Temporary defensive enclosures were made of bamboo or logs and were often rectangular or diamond shaped.

杵文
きねもん
PESTLE

三つ並び杵

臼の中に入れた穀物をついて殻を除いたり、餅をついたりするのに用いる木製の道具。太く丸い堅木に柄をつけた搗杵と、長い丸太の中央の部分がくびれた手杵とがある。文様は手杵を意匠化したもので、手杵をいくつか配置して染模様にする。杵の紋章は、一つ杵、二つ杵などと呼ぶが、配列によって、並び杵、違い杵、十字杵などがある。

These wooden tools were used with mortars to pound grains, removing the husk, and also to pound glutinous rice for seasonal treats.

「江戸名所百人美女　あすかやま」（部分）歌川豊国・歌川国久　安政４年（1857）国立国会図書館蔵
One Hundred Beauties Set in Scenic Spots of Edo, Asukayama, Utagawa Toyokuni, Utagawa Kunihisa, 1857, National Diet Library

鼓文
つづみもん
HAND DRUM

真向き鼓

鼓は太鼓のこともいうが、日本の伝統楽器の一つ。くびれた胴の両面に皮を張ってこれを緒で結びつけ、締めたり緩めたりすることで音色を調節しながら、手や撥で打ち鳴らす。能から各種のお囃子にまで使われる。江戸小紋には「鼓重ね」などがあり、帯地にも用いられた。紋章には二種類あって、鼓の全形のものと、革の間に挟まれた鼓胴を配列したものとがある。

A traditional Japanese instrument, this drum has an hourglass-shaped body and two leather-covered drum heads, the leather kept taut with cords. The pitch can be adjusted by tightening or loosening the cords. The drum is struck by hand or with a drumstick.

「蒔絵鉄砲文大鼓胴」
安土桃山時代　神戸市立博物館蔵
Maki-e Large Tsuzumi Body with Design of Gun, Azuchi-Momoyama period, Kobe City MUseum

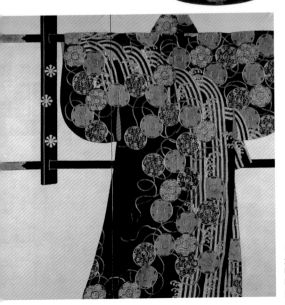

「黒綸子地鼓滝模様絞縫小袖」
江戸時代　国立歴史民俗博物館蔵
Kosode with Design of Tsuzumi and Waterfall in Embroidery on Black Figured Satin Ground, Edo period, National Museum of Japanese History

琴柱文

ことじもん
KOTOJI

並び琴柱

　箏や和琴の胴の上に立てて弦を支え、その位置をかえて音調の高低を調節したり、発する音を共鳴動に伝えるための用具である。二股状のそのかたちが面白いことから、鎌倉時代より文様として用いられた。「一遍上人絵伝」や「法然上人絵伝」などの絵巻物にも描かれている。室町時代には持ち馬におす烙印に用いたものがあると記されている。衣服の文様や千代紙文様として女性や子供に愛用された。

The Japanese 13-stringed zither has moveable bridges for each string. Adjusting the bridges' position changes the tuning, and the strings are plucked to create resonant sounds.

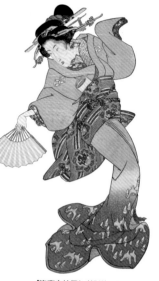

「洛東白拍子」（部分）歌川国貞
国立国会図書館蔵
Rakuto Shirabyoshi, Utagawa
Kunisada, National Diet Library

「今世斗計十二時 卯ノ刻」（部分）
歌川国貞　国立国会図書館蔵
Imayo tokei jûniji; the series
Twelve Hours of a Modern Clock,
The Hour of the Rabbit, Six
Hour of Day, Utagawa Kunisada,
National Diet Library

「紫縮緬地琴柱楓文字模様絞染縫小袖」（部分）

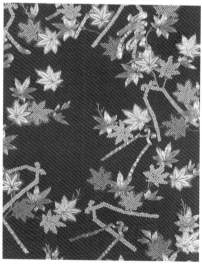

「紫縮緬地琴柱楓文字模様絞染縫小袖」
江戸時代　国立歴史民俗博物館蔵
Kosode with Design of Kotoji, Maple
and Script Characters in Embroidery
on Purple Crepe Ground, Edo period,
National Museum of Japanese History

糸巻文

いとまきもん
SPOOL

糸巻

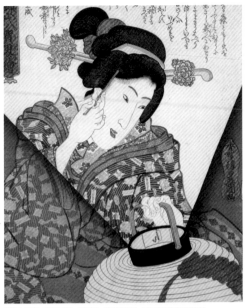

「難有御代ノ賀界絵」（部分）歌川豊国　国立国会図書館蔵
Arigataki miyo no kage-e; The Series Shadow Pictures of a
Benevolent Reign, Utagawa Toyokuni, National Diet Library

縫糸を巻いておく四角い板状の裁縫用具。織物などの抒糸を巻く苧環、凧揚げなどに用いる柄のついた枠糸巻き、ミシン糸を巻く鼓形や棒状の糸巻きなどもある。文様は唐織の能装束や中形に見られ、また庶民的な女児用の浴衣などに糸巻きの文様が染め出された。紋章に使われている糸巻きのかたちは、四角い板状のもの、凧糸などを巻く枠糸巻き形、苧環形の三種類である。

Thread is wound on this square, box-like frame, traditionally used in sewing by hand. Spools of other shapes are used for winding yarns for weaving, for kite string, or for industrial sewing machines.

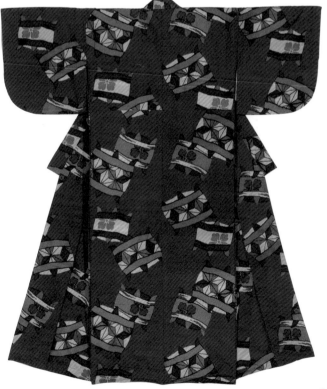

「赤地糸巻模様銘仙綿入れ」
大正〜昭和時代初期
須坂クラシック美術館蔵
Meisen Wataire with Design
of Bobbin Pattern on Red
Ground, Taisho-Showa
era initial, Suzaka Classic
Museum

額文

がくもん
PLAQUE

額に二八

神社仏閣などにかかげられる額と、書院や
床または欄間などにかかげる掛額などを文様に
取り入れたものをいう。扁額ともいい、多くは
木製で曲線状の文様を彫刻し、その中に文字
を書くか彫るかして表している。この文様は他
の文様と組み合わせて用いられ、江戸時代に
は小袖や帯に使うことが流行した。紋章は竪
額のみで、中に二八の文字を書いた「額に
二八文字」がある。

Both the plaques found in Buddhist
temples and Shinto shrines and framed
paintings and other plaques hung in the
studies or on the transoms of homes are
used as design motifs.

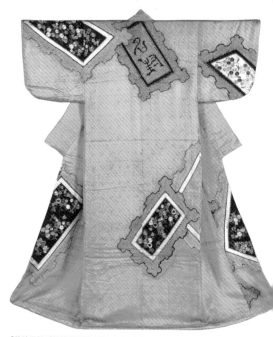

「黄綸子地扁額模様絞縫小袖」江戸時代　国立歴史民俗博物館蔵
Kosode with Design of Hengaku in Embroidery on Yellow Figured
Satin Ground, Edo perid, National Museum of Japanese History

鳥居文

とりいもん
TORII GATE

鳥居

古くは神に供えた鶏の止まる木から起こった
もので、神社の参道入り口や社殿の周囲の玉
垣に開かれた門のこと。二本の柱とその上にの
る笠木、笠木の下方で二本の柱をつなぐ貫か
らなる。そのかたちも、明神・神明・山王・
鹿島・三輪造りなど十数種もある。文様には
鳥居だけのものと、垣や鳩、竹などを添えたも
のがある。

This distinctive type of gate is found at
the entrance to a shrine's precincts and
at the sacred wall around the shrine
building itself. The name torii is said
to derive from the place chickens (tori)
dedicated to the deity would roost.

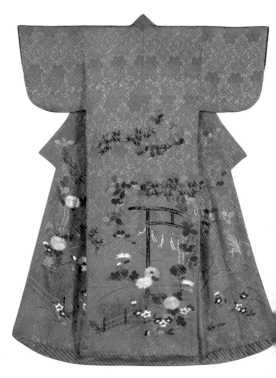

「萌葱綸子地鳥居秋草模様縫小袖」
江戸時代（19世紀）国立歴史民俗博物館蔵
Kosode with Design of Torii and Autumn Grass in
Embroidery on Light Green Ground, 19th century,
National Museum of Japanese History

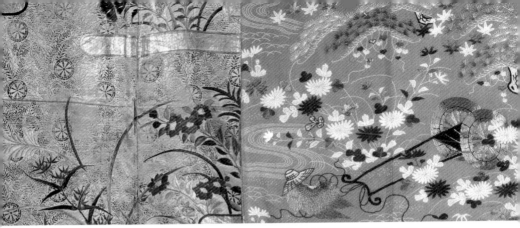

「鬱金繻子地源氏車秋草霞模様縫箔」（部分）江戸時代
（19世紀）髙島屋史料館蔵　Nuihaku with Design of
Genji Wheels and Autumn Flowers in Mist on Mustard
Ground, 19th century, Takashimaya Exhibition Hall

「浅葱縮緬地御所車松楓菊萩模様染縫振袖」（部分）江戸時代
国立歴史民俗博物館蔵　Furisode with Design of Goshoguruma,
Maple, Chrysanthemum and Bush Clover in Embroidery on Pale Blue
Crepe Ground, Edo period, National Museum of Japanese History

源氏車文
げんじぐるまもん
GENJI OXCART WHEEL
源氏車

『源氏物語』の絵巻物などに描かれる王朝風
の車で、車形文や御所車文は車の全形を表して
いるのに対して、車輪のみを表している。車輪に
は輻の数によって六本骨、八本骨などの区別が
ある。葵や藤の中に二輪ずつ組で描いたものや、
女郎花などと組み合わせた文様が、江戸時代の
能装束や小袖などに見られる。なお片輪車文も
あり、それはこの文様の半輪形のものをいう。

While the entire oxcart, as depicted in the
Tale of Genji scrolls, is used in some mo-
tifs, this version expresses it by means of
the wheel alone.

御所車文
ごしょぐるまもん
IMPERIAL OXCART

御所車

応仁の乱以後、宮中の儀式などだけに用いら
れるようになった牛車を御所車という。この車は
かたちの美しいことから、工芸品の文様として用
いられる。江戸時代初期の能装束や小袖などに、
御所車文が効果的に使用された。現代でも婚礼
用の振袖や打掛、帯などにも盛んに用いられてい
る。

After the late fifteenth century, oxcarts
were used only for imperial ceremonies
and thus came to be known as "imperial
oxcarts."

「江戸名所見立十二ケ月の
内四月　亀井戸　寺西閑
心」（部分）歌川国芳
国立国会図書館蔵
Edo Meisho Mitate Juni
Kagetsu no Uchi; The Series
Selections for Famous
Places in Edo in the
Twelve Months, The Four
Month, Kameido, Utagawa
Kuniyoshi, National Diet
Library

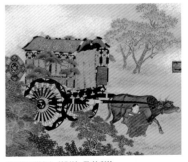

「賀茂祭群参」（部分）駒井孝礼
宮内庁京都事務所蔵　Emperor's Visit to the Festival
of the Kamigamo and Shimogamo Shrines, Komai
Korei, Imperial Household Agency Kyoto Office

槌車文

つちぐるまもん
MALLET WHEEL

八つ槌車

槌はそのかたちの面白さと、ものを打ち込むことから敵を討つに通じる吉祥として、平安時代には文様として取り上げられた。着物の文様としては桶をつけた柄杓車が多かったが、江戸時代初期になると、桶のかたちに似た小槌に置き換えられた。宝尽しの打出の小槌になぞらえて、縁起のよいものとして水と組み合わせ、あるいは風景の一部として用いられる。

The mallets' intriguing shape and the auspicious association of a pounding wheel of mallets with taking revenge has made this a popular motif since the Heian period.

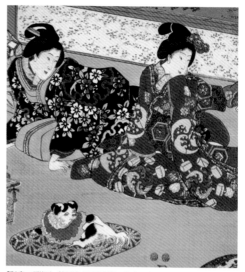

「御奥の弾初」（部分）歌川国芳　国立国会図書館蔵
Ooku no Hikihajimw, Utagawa Kuniyoshi, National Diet Library

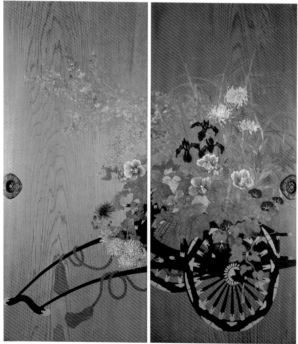

「花車」星野馬彦　宮内庁京都事務所蔵
Flower Cart, Hoshino Umahiko, Imperial Household Agency Kyoto Office

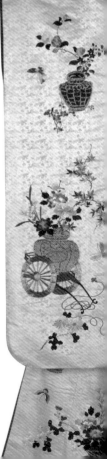

「白綸子地花車生花蝶模様絞縫振袖」
江戸時代　国立歴史民俗博物館蔵
Furisode with Design of Hanaguruma, Ikebana and Butterfly in Embroidery on White Figured Satin Ground, Edo period, National Museum of Japanese History

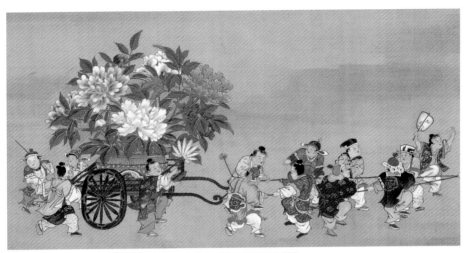

「童児遊楽絵巻」（部分）狩野伯円方信 正徳 4 年（1714）頃　国立歴史民俗博物館蔵
Children's Enjoy Playing Picture Scroll, Kano Masanobu, ca.1717, National Museum of Japanese History

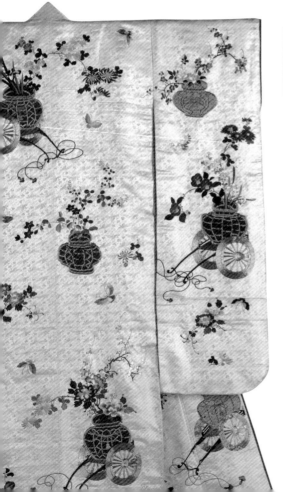

花車文

花車

はなぐるまもん
FLOWER CART

　花車文は江戸時代に入って流行しはじめたとされ、四季の花々と車を組み合わせた文様である。室町時代に生まれた華道は、貴族や武家の間に花を生ける風習を広げた。そして江戸時代になると町人の間でも、着物や身近なものの文様として取り入れられた。御所車の屋形のかわりに花を生けたもの、草花を盛り込んだ籠を乗せた車、源氏車の車輪だけに花をあしらった図柄など、さまざまに表現されている。能装束にも籠目文を地紋に、花車を織り出した唐織などがある。

This motif combines an ox cart (without the ox) and flowers of the four seasons. Its popularity began in the Edo period.

橋文

はしもん
Bridge

橋

　水流や谷に、また他の交通路の上などに通路としてかけるのが橋で、橋梁とも呼ぶ。橋を描いた文様で、水辺や風景文様の中に取り入れられる橋としては、宇治橋や瀬田の唐橋がよく知られている。様式化された橋というと、『伊勢物語』八橋の段をモチーフにしたものが有名である。

Bridges are often combined with landscape elements, as in the well-known Uji Bridge or the Seta Karahashi Bridge designs.

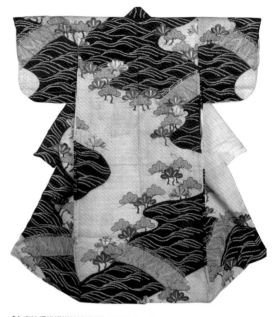

「白麻地橋松模様絞縫帷子」江戸時代　国立歴史民俗博物館蔵
Katabira with Design of Bride and Pine in Embroidery on White Linen Ground, Edo period, National Museum of Japanese History

八つ橋文

やつはしもん
Eight-part Bridge

八つ橋

　三河の国八橋は、在原業平が東下りの折、「かきつばた」の五文字を句の上において旅の心を詠んだ地である。川の水が蜘蛛手のように広がっているので、橋を八つ渡して八つ橋と呼んでいた。またこの付近は杜若の名所とされ、文様は板橋と杜若の組み合わせたものである。尾形光琳の「八橋図屏風」「八橋蒔絵硯箱」ほかさまざまな作者が工芸意匠として用いている。

The original reference was to eight bridges needed to cross a river where the water fanned out like a spider's legs. This motif is now rendered as a zig-zagging plank bridge.

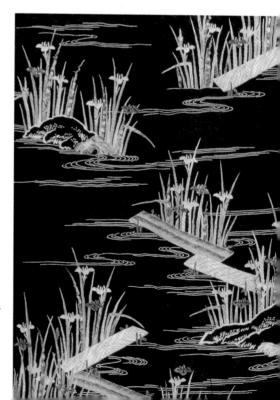

「萌葱綸子地八つ橋文字入模様繍入小袖」（部分）江戸時代（18世紀）髙島屋史料館蔵　Kosode with Design of Yatsuhashi and Leaflets Character, 18th century, Takashimaya Exhibition Hall

花筏文

はないかだもん
FLORAL RAFT

花筏

水面に散った桜の花が寄り集まり、連なって流れる様子を筏に見立てた文様である。桃山時代から江戸時代にかけて、縫箔や唐織などの能装束や小袖などに、この文様を使った遺品が見受けられる。京都東山の高台寺に、秀吉を祀った霊屋の内壇の框に花筏が描かれている。また茶室の炉縁の蒔絵に数多く用いられている。

This motif is based on likening the clusters of petals that build up when cherry blossoms fall on water to a raft on the water.

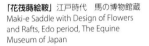

「花筏蒔絵鞍」江戸時代　馬の博物館蔵
Maki-e Saddle with Design of Flowers and Rafts, Edo period, The Equine Museum of Japan

下左：「萌葱縮緬地柳桜筏文様小袖」（部分）江戸時代（18世紀）奈良県立美術館蔵　Kosode with Design of Willow and Cherry Blossoms and Raft in Dyeing and Embroidery on Green Crepe Ground, 18th century, Nara Prefecture Museum of Art
下右：「浅葱麻地花筏模様染縫帷子」（部分）江戸時代　国立歴史民俗博物館蔵　Katabira with Design of Flower Raft in Embroidery on Pale Blue Linen Ground, Edo period, National Museum of Japanese History

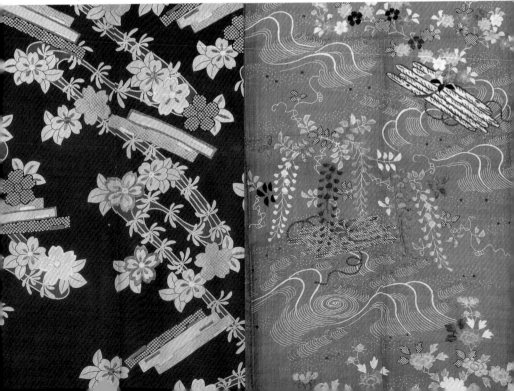

船文
南蛮船文

ふねもん・なんばんせんもん
SHIP / EUROPEAN SHIP

真向船

「江戸名所百人美女　猿若町」
（部分）歌川豊国・歌川国久
安政 4 （1857）
国立国会図書館蔵
One Hundred Beauties
Set in Scenic Spots of Edo,
Saruwaka-cho, Utagawa
Toyokuni, Utagawa Kunihisa,
1857, National Diet Library

　海に囲まれた日本では、文様に用いられた種類は多い。王朝貴族が池に浮かべて楽しんだ「竜頭鷁首」の舟、帆掛け舟や苫舟、荷足船から宝船、また異国趣味あふれる南蛮船や唐船まである。室町時代末期から桃山時代にかけ渡来した南蛮船は船体が大きく、帆や舵のかたちが珍しいことから文様の題材にされた。友禅染や紅型染、小袖や調度品に多く用いられた。

Ships have inspired many motifs in this island nation. The exotic ships of the "southern barbarians," that is, Europeans, who began visiting Japan in the sixteenth century became a particularly popular design, given their large size and the unusual shapes of their sails and helms.

「南蛮屏風」（右隻部分）狩野内膳
安土桃山時代（16 世紀末期〜 17 世紀初期）
神戸市立博物館蔵
Nanban Byobu, Kano Naizen, Late 16th century
-early 17th century, Kobe City Museum

「紅綸子地松梅船模様縫小袖」（部分）
江戸時代　国立歴史民俗博物館蔵
Kosode with Design of Pine, Plum and Ship in
Embroidery on Red Figured Satin Ground, Edo period,
National Museum of Japanese History

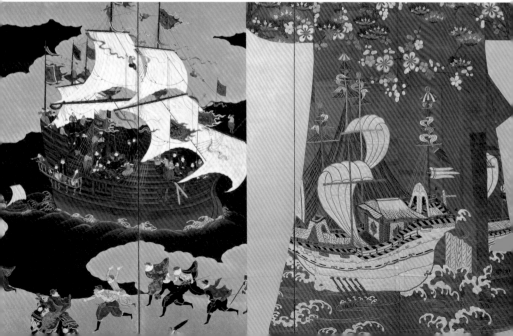

「赤麻地波錨千鳥模様縫帯」（部分）江戸時代　国立歴史民俗博物館蔵　Obi with Design of Wave, Anchor and Plover in Embroidery on Red Linen Ground, Edo period, National Museum of Japanese History

錨文

いかりもん
ANCHOR

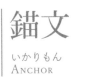

錨

　船を留めておくために水底に沈めるおもりのこと。中古から近世初期までは、鍵形の枝木に石を結びつけた木碇、以後は鉄製の四爪錨のことをいう。猫の爪のように水底を引っ掻いて留めるので、鉄猫とも書いたが、鉄と猫の字が一緒になって「錨」の字ができた。文様は船をつなぎ留める巨大な威力からくるもので、江戸時代に漁夫の祝着に他の文様とともに染め出された。大型和船用の錨から意匠したものであったが、後には汽船用の洋式錨が文様化された。

The anchor has the critical role of sinking to the sea floor to hold a ship in place. Until about the sixteenth century, anchors had hook-shaped wooden arms to which a stone weight was attached. They were then replaced by anchors with four iron claws.

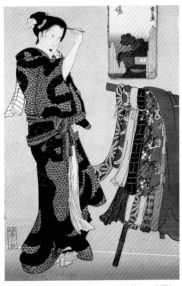

「江戸名所百人美女　木場」
歌川豊国・歌川国久　安政4
（1857）国立国会図書館蔵
One Hundred Beauties Set in Scenic Spots of Edo, Kiba, Utagawa Toyokuni, Utagawa Kunihisa, 1857, National Diet Library

「ひとりとのこ姫八人」（部分）歌川豊国
安政5年（1858）国立国会図書館蔵
Hitoritonoko Hime Hachi Nin, Utagawa Toyokuni, 1858, National Diet Library

「大日本六十余州之内
淡路　新中納言平知盛」
（部分）歌川国芳
国立国会図書館蔵
Dai Nihon Rokujûyoshû no Uchi; The Series The Sixty-odd Provinces of Great Japan, Awaji Province, Shinchûnagon Taira no Tomomori, Utagawa Kuniyoshi, National Diet Library

119

人物文
南蛮人文

じんぶつもん・なんばんじんもん
PEOPLE / SOUTHERN BARBARIANS

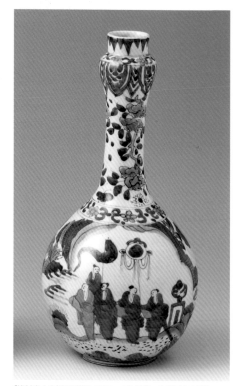

南蛮人

人物を文様とした最古のものは、奈良県から出土した、弥生時代の土器に描かれた「船に乗る人」である。飛鳥天平時代になると天人や飛天が題材になり、桃山時代には「南蛮人文」が表れる。伊万里焼の陶器に描かれ、非常に珍しがられた。江戸時代になると七福神、寒山拾得、『伊勢物語』の在原業平、舟を曳く漁師、早乙女、踊る人、遊女、童女など、さまざまな人物文が取り扱われている。人物文の多くは浮世絵や風俗画、絵巻物から写されたものが多い。

The earliest known Japanese design depicting human beings is of people on a boat, found on a Yayoi period pottery vessel unearthed in Nara Prefecture. Celestial beings and heavenly maidens began appearing in designs in the eighth century. They were joined by motifs based on southern barbarians (Europeans) in the sixteenth century.

「染付唐人文柑子口瓶」 1660～70年代　佐賀県立九州陶磁文化館蔵　Kojiguchi(Orange-mouth)Bottle with Design of Chinese, Blue Underglaze, 1660-70 period, The Kyushu Ceramic Museum

「蒔絵南蛮人文鞍」
越前北庄　井関　慶長9年
(1604) 神戸市立博物館蔵
Maki-e Saddle with Design
of Westerners, 1604, Kobe
City Museum

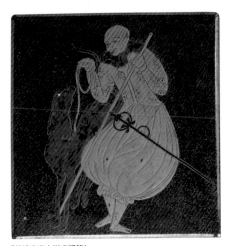

「蒔絵南蛮人洋犬硯箱」
安土桃山時代（17世紀初期）
神戸市立博物館蔵
Maki-e Writing Box with Design of Westerners and European breed of dog, Early 17th century, Kobe City Museum

「唐子遊図」建部巣兆
江戸時代　板橋区立美術館蔵
Chinese Children Playing, Takebe Souchou, Edo period, Itabashi Art Museum

「鼈甲唐子遊戯図蒔絵櫛」江戸時代
国立歴史民俗博物館蔵　Maki-e with Design of Chinese Children Playing on Tortoiseshell Ground, Edo period, National Museum of Japanese History

唐子文

からこもん
CHINESE BOY

唐子

　中国風の衣裳を着て、髪の毛を頭の上や左右を残して、剃り落した中国髪の童子をいう。またその人形を唐子人形というが、中国では家族繁栄を象徴し、その姿を意匠のモチーフにした。日本に唐子が入ってきたのは古く、正倉院に「花氈」と呼ばれる長方形の白氈に紅の縁をつけ、全面に薄紅色の花に千鳥を配し、中央に一人の唐子を立たせたものが最古の唐子文である。文様は「唐子遊び」といって遊んでいる姿を描いたものが多い。

"Chinese boy" refers to a boy wearing Chinese clothing and with his head shaved, leaving only a pigtail. In China, dolls so dressed symbolized a family's prosperity and thus became a design motif. The Japanese version often shows a "Chinese boy" at play.

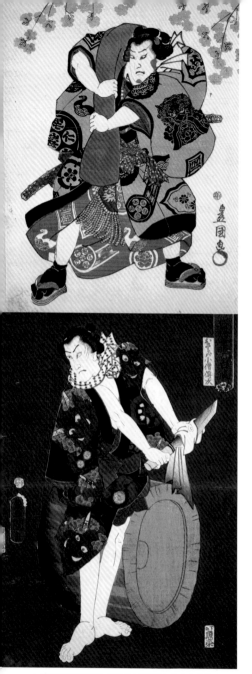

鬼遣文

おにやらいもん
CASTING OUT DEMONS

鬼遣

疫病をはやらせるという疫鬼を追いやる行事のことで、追儺とも呼ばれる。本来は中国に始まった行事であり、日本へは文武天皇の頃に伝わった。大晦日の夜に行なわれる朝廷の年中行事で、鬼に扮した舎人を殿上人らが桃の弓、葦の矢、桃の杖で追いかけて退散させる行事であった。後に民間にも広がり、神社では多く二月節分の神事として今も伝わり、豆まきをする。その鬼を文様として着物などに用いられた。

Rituals to cast out the demons or evil spirits believe to cause infectious diseases reached Japan from China in the eighth century, spreading from the imperial court to the populace. The bean-tossing ceremony, with its chant of "Demons out, good luck in," carried out at many shrines today at Setsubun, the day before the beginning of spring, is a contemporary version.

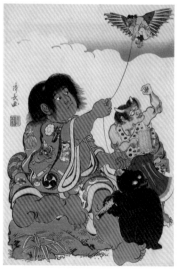

上：「其昔秋津島立入ノ旧図」歌川豊国　国立国会図書館蔵
Sonomukashi Akitsushima Tachiiri no Kyu Zu, Utagawa Toyokuni, National Diet Library
下：「時代模筆当白波　おさらば小僧伝次」歌川豊国
安政6年（1859）国立国会図書館蔵　Jidai Moyo Ataru Shiranami; The Series Current Patterns of the Underworld, Osaraba Kozo Denji,1859, Utagawa Toyokuni National Diet Library

「金太郎　凧上げ」鳥居清長　寛政期 (1789-1800)
山口県立萩美術館・浦上記念館蔵 Kintaro Flying a Kite, Torii Kiyonaga, 1789-1800 period, Hagi Uragami Museum

花籠文

はなかごもん
FLOWER BASKET

花籠

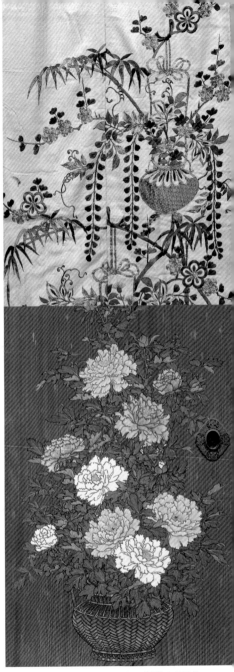

竹で編んだ籠に花を摘み入れたり、盛り込んだりしたかたちを文様化したものである。古代中国では老子の弟子とされる八仙人を絵画の題材にしてきた。その八仙人の中の一人韓湘子(かんしょうし)は、破衣をまといながらも、美しい花籠をいつも持ち歩いていたが、ある日、笙の音とともに鶴に乗って天空に飛去ってしまったという。この伝説から花籠が美しい仙女を象徴するものとされ、また幸せを呼ぶ文様として、絵画や陶器、蒔絵、そして小袖の文様に使われた。

This motif features a great profusion of flowers inserted in a basket woven of bamboo. Legend has it that such flower baskets symbolize a beautiful nymph; as a motif calling up happiness, it is found in paintings and on ceramics, lacquerware, and kimonos.

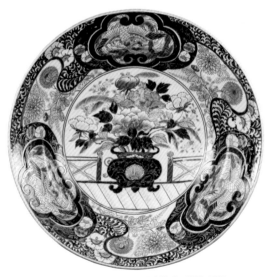

「染錦間垣花籠文大皿」江戸時代中期（18世紀）愛知県陶磁美術館蔵　Large Dish with Design of Fence and Flower Basket, Overglaze Enamels, 18th century, Aichi Prefectural Ceramic Museum

上:「白綸子地梅竹藤花籠模様縫小袖」（部分）江戸時代 国立歴史民俗博物館蔵　Kosode with Design of Plum, Bamboo, Rattan and Flower Basket in Embroidery on White Figured Satin Ground, Edo period, National Museum of Japanese History
下:「花籠」（部分）山本探斎　宮内庁京都事務所蔵 Flower Baskets, Yamamoto Tansai, Imperial Household Agency Kyoto Office

123

辻が花文

つじがはなもん
FLOWERS AT THE CROSSROADS

室町時代から桃山時代末期にかけて、小袖や麻の単衣である帷子に施された染文様のことで、白地に藍や紅で一面に葉と花を染めたもの。縫絞りと呼ばれる絞り染めを基本とし、針目を密にして文様をかたどる。

This motif, which combines flowers and geometrical elements, was used in dyeing kimonos in the sixteenth century.

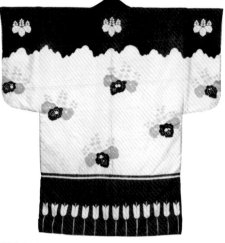

「染分練貫地桐矢襖文様辻が花胴服」重文　桃山時代（16 世紀）
京都国立博物館蔵　Tsujigahana（Flowers-at-the-Crossing）Doubuku with Design of Paulownia and Yabusuma on Dyed Minute Nerinuki Ground, Important Cultural Properties, 16th century, Kyoto National Museum

色紙文

しきしもん
POEM PAPER

色紙

詩や和歌などを書くための方形小型の紙を色紙というが、その色紙を扇面散らし文様のように、あちこちと散らした文様である。色紙形に染め抜きその中に草花や風景文様を色染めし、色紙と色紙の間に花の折枝を配した図柄もある。

These small, square sheets of paper were used for writing poetry. As a motif, they are often scattered here and there, much as fan motifs are.

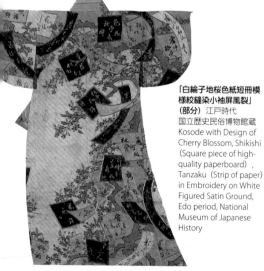

「白綸子地桜色紙短冊模様絞縫染小袖屏風裂」（部分）江戸時代
国立歴史民俗博物館蔵
Kosode with Design of Cherry Blossom, Shikishi (Square piece of high-quality paperboard), Tanzaku (Strip of paper) in Embroidery on White Figured Satin Ground, Edo period, National Museum of Japanese History

烏帽子文

えぼしもん
EBOSHI

烏帽子

元服した男子のかぶりもので、圭冠の変化したものである。はじめは平絹や紗などに漆を引いていたが、平安時代末より紙を漆で堅く塗り固めてつくった。公家は円筒状の「立烏帽子」、武士は立烏帽子の先を折った「折烏帽子」を使用した。

The eboshi is a ceremonial headdress with a distinctive curve at the back worn by men who had completed their coming-of-age ceremony.

「染付樹花文烏帽子形皿」1810 〜 50 年代
佐賀県立九州陶磁文化館蔵（柴田夫妻コレクション）　Eboshi Form Dish with Design of Tree and Flower, Blue Underglaze, 1810-50 period, The Kyushu Ceramic Museum（Mrs. Shibata Collection）

草紙文
冊子文

そうしもん・さっしもん
BOOK

草紙

紙を綴じ合わせて書物の体裁にしたものの総称で、「草子」「冊子」「策子」「双紙」などの字もあてる。製本の形式の一つで、粘葉綴、胡蝶綴、大和綴、袋綴などの綴じ方があるが、紙を重ね合わせて糊や糸で綴じたものをいう。草紙という呼び方は、古くは、物語、日記、歌書などを、近世では、御伽草子、草双紙のような挿絵入り小説本をさした。

Bound books, notebooks, and booklets, as opposed to scrolls, make evocative motifs.

「玉子麻地銀杏冊子散らし文様帷子」（部分）
江戸時代（18世紀）奈良県立美術館蔵
Katabira Dress with Design of Maidenhair and Album in Yuzen Dyeing and Embroidery on Light Yellow Linen Ground, 18th century, Nara Prefecture Museum of Art

「色絵絵草紙文皿」
江戸時代中期（17世紀-18世紀）愛知県陶磁美術館蔵　Dish with Design of Scroll, Blue Underglaze, 17th -18th century, Aichi Prefectural Ceramic Museum

将棋駒文

しょうぎこまもん
JAPANESE CHESS

丸に駒

将棋はインドに起こり、日本には中国から、遣唐使や入唐僧などによって、欽明天皇の頃伝来した。現在のかたちに改められたのは、室町時代末といわれる。安土・桃山時代になると、武将たちが好んで将棋を指したことが記録されており、織田信長は、「戦陣をかたどったもので面白い。武将は大いに習え」といっている。その駒を文様化して着物の意匠として用いられた。

This game originated in India and reached Japan via China in the sixth century. By the sixteenth century, it had become popular among military leaders, including Oda Nobunaga, and the chess pieces were used in kimono patterns.

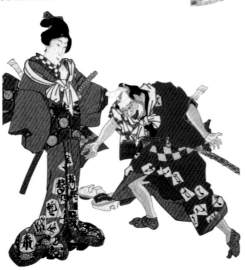

「雙筆五十三次 三嶋 三嶋駅入口」（部分）歌川広重・歌川豊国
安政元年（1854）国立国会図書館蔵　Sohitsu Gojusan Tsugi; The Series The Fifty-three Stations by Two Brushes, Mishima, Entrance to Mishima Station, Utagawa Hiroshige, Utagawa Toyokuni, 1854, National Diet Library

銭文

ぜにもん
COINS

三つ盛り文銭

中国明代の永楽年間（1403-23）に鋳造された永楽通宝銭は、室町時代に盛んに輸入され、通貨として広く流通した。足利氏がこれに倣い通貨を鋳造し、江戸時代には寛永通宝が鋳造されて永楽銭は姿を消した。銭紋には文字の書かれている有文銭と、文字のない無文銭とがある。

Coin motifs include those illustrating coins with characters written on them and plain text-less coins.

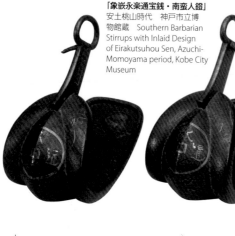

「象嵌永楽通宝銭・南蛮人鐙」
安土桃山時代　神戸市立博
物館蔵　Southern Barbarian
Stirrups with Inlaid Design
of Eirakutsuhou Sen, Azuchi-
Momoyama period, Kobe City
Museum

宝珠文

ほうじゅもん
SACRED JEWEL

宝寿の玉

宝珠は丸くて上の方がとんがり、左右から火炎が燃え上がっている珠をいう。仏教では観音菩薩などが持するものである。文様としては鎌倉時代以降の宝尽し文の中に見られ、松竹梅などと組み合わせて文様化され、祝儀用の袱紗に用いられている。

The sacred jewel is tear-drop shaped and has flame designs on its sides.

羽子板文

はごいたもん
BATTLEDORE

三つ羽子板

室町時代から行なわれた正月の遊び道具で、無患子の種に穴をあけ、鳥の小羽根を差し込んだ、羽根を突くのに用いる。当時は胡鬼板と呼ばれ、美しい絵や文様が描かれていた。羽子板の文様は子供の着尺物や千代紙などに見られる。

The game of shuttlecock and battledore, popular at New Year's since the sixteenth century, uses the fruit of the soapberry tree, into which feathers are inserted, as the shuttlecock.

「紅繻子地羽子板模様
描絵縫縫付小袖」
国立歴史民俗博物館蔵
Kosode with Design
of Battledore in
Embroidery on Red
Satin Ground, National
Museum of Japanese
History

「宝珠」『求古図譜』織文之部より
天保 11 年（1840）国立国会図書館蔵
Houshu; Houshu Pattern, 1840,
National Diet Library

宝巻文

ほうかんもん
SACRED SCROLL

宝巻

宝巻は貴重な図書のことで、中国では祥瑞の表象として「雑八宝」の一つに数えられる。宝巻は文様としては巻物を交叉させて二巻一組で表すこともあり、また書冊全巻を帙にして描くこともある。書巻は知識徳義の宝庫であることはいうまでもなく、その知恵の象徴として着物などに描かれている。

This auspicious motif refers to a precious text. Scrolls may be shown in pairs, overlapping, or in the protective case that held the full set of a text.

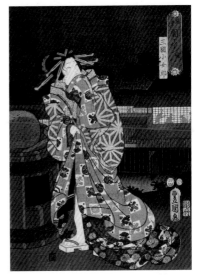

「見立闇づくし廓のやみ　三国小女郎」歌川豊国
安政 2 年（1855）福井県立美術館蔵　Mitate Yamizukushi Kuruwa no Yami, Mikuni Kojyorou, Utagawa Toyokuni, 1855, Fukui Fine Arts Museum

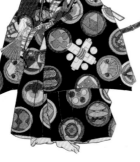

「紫式部げんじかるた
三十一　まきばしら」
歌川国貞　安政 4 年
（1857）国立国会図書館蔵
Murasaki Shikibu Genji Karuta; The Series Lady Murasaki's Genji Cards, No. 31, Makibashira, Utagawa Kunisada, 1857, National Diet Library

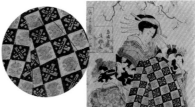

「新吉原道中図多満屋内改那木」
菊川英山　文化 9 年（1812）
静岡県立中央図書館蔵
Shin Yoshiwara Dochu Zu, Kikukawa Eizan, 1812, Shizuoka Prefectural Central Library

貝合せ文

かいあわせもん
SHELL MATCHING GAME

貝合せ

平安時代末期からの貴族の遊びで、360個の蛤の内側に対になる絵柄を描く。左貝（出し貝）・右貝（地貝）に分けたうえ、右貝を全部伏せて並べ、左貝を一つずつ出しながら、これと対になる右貝を選ぶ。他の貝とは合わない二枚貝のため男女の永遠の契を象徴し、文様にも取り入れられてきた。

This game involves matching 180 pairs of shells according to the illustrations or poems on them. Since the two halves of each pair can match no other, they symbolize eternal bonds between a man and woman.

「水浅葱綸子地貝合梅松模様友禅染縫振袖」（部分）江戸時代
国立歴史民俗博物館蔵　Furisode with Design of Kaiawase, Pine and Plum in Embroidery on Pale Indigo Figured Satin Ground, Edo period, National Museum of Japanese History

127

源氏香文

げんじこうもん
GENJIKO

源氏香

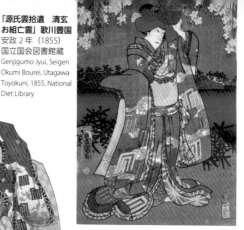

　平安貴族の間で流行した香合わせの遊び。
五種の香をそれぞれ五包、計二五包作る。
香元が任意に五包ずつとって薫き、他の人た
ちが聞き分けて、その異同を五本の線であら
わしたもので、幾何学的なかたちでありながら
古典文芸の雅の趣がある。

Based on the incensing-match-
ing game popular among the
Heian nobility, this classic geo-
metrical motif symbolizes com-
binations of incense fragrances.

九曜文

くようもん
NINE HEAVENLY BODIES

九曜

　九曜は九執ともいい、古代インドの占星術に用いら
れた。中央に一つの大きな円を置き、まわりを八つの
小さい円で囲んだもの。九曜は天地を守る仏神として
尊ばれ、衣裳文様や牛車の文様として使われた。

A large circle in the center, surrounded by
eight small circles, this motif symbolizes heav-
enly protective deities.

輪宝文

りんぽうもん
WHEEL-SHAPED TREASURE

輪宝

　古代インドの武器で、車輪のかたちをして八方
に鋒端が出たもの。仏教に取り入れられて、理想
の国王とされる転輪王が所持する七宝の一つとさ
れる。王の行くところ、これが自転して正義による治
化を助けるといわれた。わが国では平安時代から
文様にして、仏教関係の種々なものに用いた。

Based on an ancient Indian weapon, this
wheel is surrounded by sword points in eight
directions.

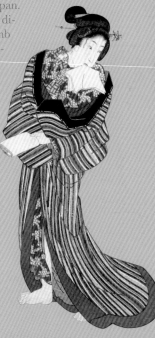

Ⓥ 幾何学の文様

GEOMETRIC MOTIFS

幾何学の文様は点と線、面によって構成された無機的な文様で、原始文様と呼ばれる。縄文・弥生・古墳時代の文様は大部分がこの幾何学文様で、はじめは粒状・斜並行線・山形線・櫛の歯形・渦巻状などの単純な線から次第に変化し、流水文・扇状文・菱形文・亀甲文などのかたちになった。現在では格子、縞、立涌、鋸歯などがよく知られるかたちである。主に式服・舞楽・歌舞伎・神仏荘厳具などの染織品、陶磁器、漆器、七宝、馬具、武具などに施されている。

lines, and planes. Also known as primeval motifs, they dominate in the decoration found on prehistoric artifacts in Japan. From such simple motifs as dots, diagonal parallel lines, zigzags, comb marks, and whirlpools they developed into the more complex running water, fan, diamond, and hexagonal motifs. Geometrical motifs are often found on formal robes and Noh and Kabuki costumes, Buddhist and Shinto textiles, ceramics, lacquerware, cloisonné, horse trappings, and military equipment.

「紅水浅葱繻子地段斜格子
花唐草模様摺箔」（部分）

「江戸名所百人美女　しん宿」（部分）歌川豊国・歌川国久
安政5年（1876）国立国会図書館蔵　One Hundred
Beauties Set in Scenic Spots of Edo, Shinjyuku, Utagawa
Toyokuni, Utagawa Kunihisa, 1858, National Diet Library

縞文

しまもん
STRIPES

両子持ち縞

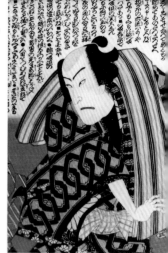

「鞘当かけ合いせりふ」歌川国政
明治12年（1879）東京都立中
央図書館特別文庫室蔵　Sayaate
Kakeai Serifu, Utagawa Kunimasa,
1879, Tokyo Metropolitan Library

　幾筋かの直線や曲線によって構成する文様の総称。線の太
細、間隔、色彩の組み合わせによって変化に富んだ表現がある。
「縞」は、南蛮貿易によって東南アジアから舶来した布を「島
物」と呼んでいたことからとも、「シマ（筋間）」からともいわれる。
主に太い筋の「棒縞」、細かい縦縞の「大名縞」、太い筋から
次第に細い筋になるのが「滝縞」、波状の縞文
様を「よろけ縞」、太い筋に沿って細い筋を平
行に並べた「子持ち縞」、濃淡の変化で表す
筋文様を、鰹の背から腹にかけての色彩にな
ぞらえた「鰹縞」、筋の間隔や太さが不安定な
「矢鱈縞」などがあげられる。江戸時代後
期に縦縞が流行し、織物のほか染物、特に
粋な小紋柄として庶民に愛用された。

Stripes, formed of multiple straight or
curved lines, are a pattern rich in va-
riety, depending on the width of the
lines, the distance between them, and
the color combinations. In the late
Edo period, vertical stripes were fash-
ionable in both woven and dyed tex-
tiles and in the chic small-scale repeat
patterns known as komon.

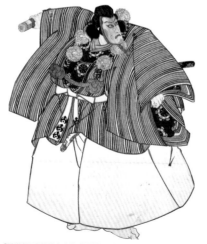

「東錦絵（無題）」（部分）
歌川豊国　国立国会図書館蔵
Azuma Nishiki-e, Utagawa
Toyokuni, National Diet Library

「妙でんす十六利勘　朝寝者損者」
（部分）歌川国芳　国立国会図書館蔵
Beauties in a Parody of the Sixteen
Arhats Painted by Mincho, Late riser's
is a Disadvantage, Utagawa Kuniyoshi,
National Diet Library

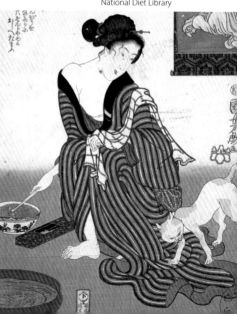

「勧進帳 武蔵坊弁慶」（部分）歌川国芳　国立国会図書館蔵
Actors in Kanjinchô；Ichikawa Ebizo V as Musashibo
Benkei, Utagawa Kuniyoshi, National Diet Library

「妙でんす十六利勘　短気者損者」
（部分）歌川国芳　国立国会図書館蔵
Beauties in a Parody of the Sixteen
Arhats Painted by Mincho, Hothead is
a Disadvantage, Utagawa Kuniyoshi,
National Diet Library

「染分麻地縞に麻の葉模様単衣」大正〜昭和
時代初期　須坂クラシック美術館蔵　Hitoe
Dress with Design of Stripe and Ramie-leaf
on Dyed Separately Linen Ground, Taisho-
Showa era initial, Suzaka Classic Museum

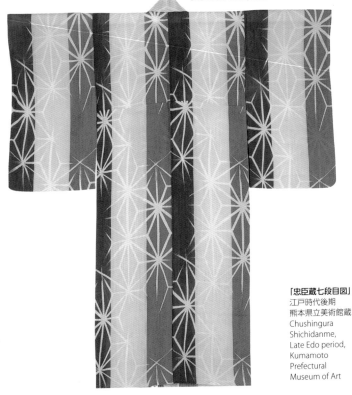

「忠臣蔵七段目図」
江戸時代後期
熊本県立美術館蔵
Chushingura
Shichidanme,
Late Edo period,
Kumamoto
Prefectural
Museum of Art

格子縞

こうしじま
LATTICEWORK

三筋格子

細い木や竹などを縦横に組み合わせた格子にちなむ文様で、縦と横の筋の数、大小、精粗、色の組み合わせなどがある。縦縞が同じ幅の格子縞の細かいものを「小格子」、大柄のものを「大格子」という。「三筋格子」は、三筋の縞を縦横に組んだ文様。太い格子の間にさらに細かい格子を表した「翁格子」は、能楽の「高砂」で翁の装束に使われる。その他、「花入格子」、「斜格子」、「微塵格子」、など多様なパターンがある。

Latticework patterns are based on lattices or grills made of narrow pieces of wood or bamboo. They vary in the number of horizontal and vertical lines, their size, fineness or coarseness, and their color combinations.

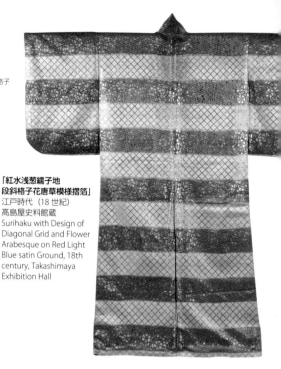

「紅水浅葱繻子地
段斜格子花唐草模様摺箔」
江戸時代（18世紀）
髙島屋史料館蔵
Surihaku with Design of Diagonal Grid and Flower Arabesque on Red Light Blue satin Ground, 18th century, Takashimaya Exhibition Hall

「花暦吉日姿　元服よし」歌川豊国
弘化初年（1846）頃　東京都立中央図書館特別文庫室蔵
Hanagoyomi Kichijitsu Sugata, Genpukuyoshi, Utagawa Toyokuni, ca.1846, Tokyo Metropolitan Library

「江戸名所百人美女　長命寺」歌川豊国・歌川国久　安政4年
（1857）東京都立中央図書館特別文庫室蔵　One Hundred Beauties Set in Scenic Spots of Edo, Chomeiji, Utagawa Toyokuni, Utagawa Kunihisa, 1857, National Diet Library

「石畳文に三本格子羅紗地紙入」（部分）江戸〜大正時代
国立歴史民俗博物館蔵　Pouch with of Stone Pavement
and Three-grid on Woolen Cloth Ground, Edo-Taisho era,
National Museum of Japanese History

石畳文

三つ石

石畳は四角い石を敷き詰めた敷石のかたちをいい、二色の方形を上下左右に互い違いになるように並べ、碁盤目とした文様。平安時代には束帯、表袴に地紋として用い、この小形の連続文様を霰文様と呼んだ。江戸時代中期の人気歌舞伎役者であった、初世佐野川市松が舞台衣装の裃に用いて流行して以来、一般的に市松文様の名で知られるようになった。桂離宮の松琴亭の襖、笑意軒のゴブラン織腰張の石畳文様は有名である。

A pattern made of squares of squares of alternating colors, it resembles the board used in playing checkers or go. The Japanese term, ishidatami, refers to its resemblance to paving stones.

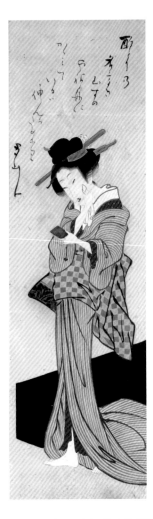

「化粧を直す芸妓図」
菊川英山　江戸時代後期
熊本県立美術館蔵
Geigi to Fix the Makeup,
Kikukawa Eizan, Late
Edo period , Kumamoto
Prefectural Museum of Art

「石畳」『求古図譜』織文之部より
天保11年（1840）国立国会図書
館蔵　Ishidatami; Stone Pavement
Pattern, 1840, National Diet Library

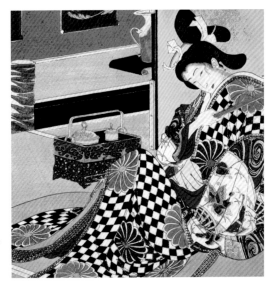

「おさめ遊女を学ぶ図」（部分）月岡芳年
明治19年（1886）国立国会図書館蔵
Osame Yujyo Manabu-zu, Tsukioka
Yoshitoshi, 1886, National Diet Library

133

網代文

あじろもん
WICKERWORK

檜垣

網代は冬に網に代えて魚を捕る簀状の装置。竹や葦、または檜の薄皮を、縦横、または斜めに交叉させて組んだ幾何学文様のこと。そのかたちから「籠目」ともいう。また檜皮で組んだ垣のさまから「檜垣」とも呼び「菱垣」とも書く。綸子の地紋としても紗綾形とともに好まれる。文様以外では衝立や屏風の他、天井・垣・腰羽目板などの建築にも用い、笠（網代笠）や団扇などにも使われてきた。

This geometrical motif depicts lengths of bamboo, reeds, or hinoki cypress bark woven together at right angles or on the diagonal.

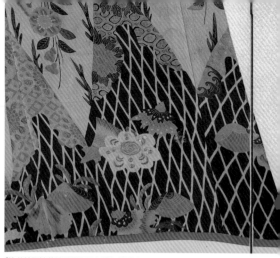

「染分縮緬地幕枝垂桜網干友禅」（部分）江戸時代　国立歴史民俗博物館蔵
Yuzen Dress with Design of Weeping Cherry Tree and Aboshi on Dyed Separately Linen Ground, Edo period, National Museum of Japanese History

「歌舞伎 暫図」
鳥井清忠
熊本県立美術館蔵
Kabuki Shibaraku, Torii Kiyotada, Kumamoto Prefectural Museum of Art

「黒地群鶏網代文筥迫」
江戸〜大正時代
国立歴史民俗博物館蔵
Pouch with of Fowls and Wickerwork Pattern on Black Ground, Edo-Taisho era, National Museum of Japanese History

枡形文

ますがたもん
NESTED SQUARES

三つ入れ枡

枡はものの分量を量る容器で、木製の大小の四角いかたちを重ねた文様。歌舞伎の市川団十郎家の当たり狂言「暫」での、柿色素襖に大きく表された市川家の紋所「三枡」形が名高い。三枡は大中小の三つを入れ子にしたものである。枡は節分の豆まきに用いられ、また縁起物として文様や飾り物にされる。

Based on a square measuring box, or masu, this motif uses several nested squares. The masu is used for tossing beans at Setsubun, and thus is an auspicious design.

網目文

あみめもん
MESH

四つ網目

「三代目沢村宗十郎」
（部分）勝川春好
山口県立萩美術館
・浦上記念館蔵
Portrait of Kabuki
Actor Sawamura
Sojuro III, Katsukawa
Shunko, Hagi Uragami
Museum

漁などに用いる網の網目を意匠化したもの
で、古くからあったのではなく、近世になって
用いられた。糸と糸に囲まれた部分やそのかた
ちが連続して網の状態になったさまはリズム感
のある美しさで、能装束の豪華な縫箔や小紋、
湯のみ茶碗などにも愛用された。また粋な手ぬ
ぐいなどにも染められた。海辺の風物とともに
描かれることが多く、紋章には「三つ網目」「四
つ網目」「かげ四つ網菱」などがある。

The space outlined by the mesh and the
chains of their forms create forms with
a rhythmic beauty. Mesh patterns are
found on everything from lavish Noh
costumes to komon small-scale repeat
pattern textiles to tea bowls.

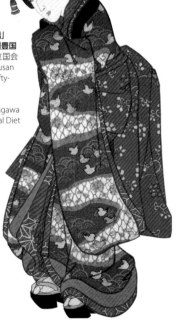

「雙筆五十三次　日本橋」
（部分）歌川広重・歌川豊国
安政元年（1854）　国立国会
図書館蔵　Sohitsu Gojusan
Tsugi; The Series The Fifty-
three Stations by Two
Brushes, Nihonbashi,
Utagawa Hiroshige, Utagawa
Toyokuni, 1854, National Diet
Library

「豊国漫画図絵　仁木弾正」（部分）歌川豊国
万延元年（1860）国立国会図書館蔵
Toyokuni Manga Zu-e, Nikki Danjo, Utagawa Toyokuni,
1860, National Diet Library

籠目文

籠目

かごめもん
WOVEN BAMBOO

竹で編んだ籠の編目を意匠化したもので、水平の線条を並べ、斜格子を組み合わせて構成される。武将たちが夏に着る帷子に、亀甲文を規則正しく配置した小紋文様を用いたのが、後に籠目の目に見立てて籠目文ということになったようである。江戸時代には籠目は鬼が嫌うという迷信があり、魔除けのために浴衣などに用いられた。多くの図柄は花などを添えて、水辺の風景文様に加えられている。細川忠利が着用したといわれる帷子は、この種文様の代表的遺品である。

Derived from the patterns found on cages woven of bamboo, this pattern combines parallel horizontal and diagonal lines to form a geometric bamboo mesh. It is often combined with flowers and waterside landscape elements.

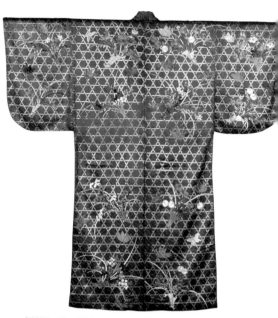

「紺地籠目花束蝶模様縫箔」江戸時代（18世紀）髙島屋史料館蔵
Nuihaku with Design of Flower Bouquets over Basket-patterns and Butterflies on Dark Blue Ground, 18th century, Takashimaya Exhibition Hall

「江戸名所百人美女　浅草寺」
（部分）歌川豊国・歌川国久
安政4年（1857）国立国会
図書館蔵　One Hundred
Beauties Set in Scenic Spots
of Edo, Senso-ji, Utagawa
Toyokuni, Utagawa Kunihisa,
1857, National Diet Library

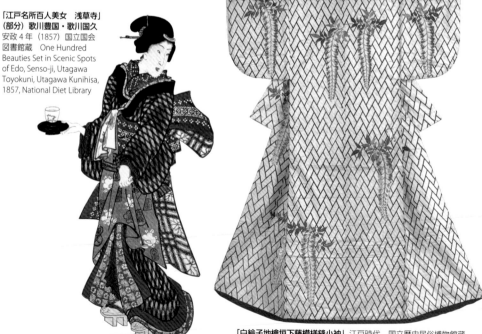

「白綸子地檜垣下藤模様縫小袖」江戸時代　国立歴史民俗博物館蔵
Kosode with Design of Higaki Under Wisteria on White Figured Satin Ground, Edo period, National Museum of Japanese History

「白綸子地竹花菱模様絞縫振袖」（部分）明治時代　国立歴史民俗博物館蔵　Kosode with Design of Bamboo and Hanabishi in Embroidery on White Figured Satin Ground, Meiji Era, National Museum of Japanese History

菱文

ひしもん
DIAMOND

二重菱

　菱はヒシ科の水性一年草で、各地の池や沼に生える。その菱の実をモチーフにした意匠で、文様は古くからあり、正倉院宝物には菱文の染織品や木工品、その他多くの美術品が見られる。菱形を緊密に連続させた「繁菱」、大小の菱形を入れ子状に重ねた「入子菱」、四片の唐花を菱形に配する「花菱」、羽を広げた鶴を菱形におさめた「鶴菱」、小さな菱形を上下に重ねたかたちを、松の樹皮が割れたかたちに見立てた「松皮菱」などがある。

As the Japanese name hishi indicates, this ancient motif originally depicted the fruit of the water caltrop (hishi). Examples can be found in textiles and wooden objects among the Shosoin treasures and in many craft objects and works of art since.

「猿若錦繪　市川高麗屋」（部分）歌川国芳　江戸後期　国立国会図書館蔵　Saruwaka Nishikie; Kabuki Actor Ichikawa Koraiya, Utagawa Kuniyoshi, Late Edo period, National Diet Library

「江戸名所百人美女　よし原」（部分）歌川豊国・歌川国久　安政5年（1858）国立国会図書館蔵　One Hundred Beauties Set in Scenic Spots of Edo, Yoshiwara, Utagawa Toyokuni, Utagawa Kunihisa, 1858, National Diet Library

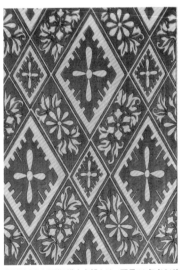

「花菱」『求古図譜』織文之部より　天保11年（1840）国立国会図書館蔵　Hanabisi; Hanabishi Pattern, 1840, National Diet Library

鱗文

うろこもん
SCALES

三つ鱗

　三角形をその頂点で組み合わせて配列した文様で、古代中国の伝説上の龍や蛇の鱗に似るところからこの名がある。魚類や蛇の鱗に見立てて鱗文というようになった。能装束の中の鬼女の衣裳に用いられ、金銀の箔を使って表現した鱗箔が、歌舞伎で清姫が蛇体になることを表した衣裳に用いられる。女の執念を象徴する図柄として有名である。名物裂の針屋金襴は大小の三角形で変化をつけたもの。なかには花形を入れた花入鱗もある。

Formed of combinations of triangles, this motif's name is derived from its similarity to the scales on snakes or China's legendary dragons.

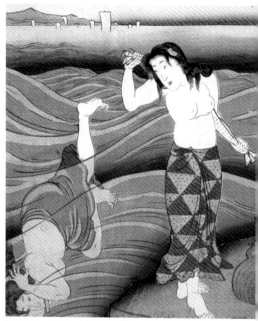

「源氏十二ヶ月之内　光氏磯遊び其三」（部分）歌川豊国　安政6年 (1859) 国立国会図書館蔵　Of the twelve months Genji, Hikaru Playing in the Surf, Utagawa Toyokuni, 1859, National Diet Library

「豊国漫画図絵　蛇丸」（部分）歌川豊国　万延元年（1860）国立国会図書館蔵
Toyokuni Manga Zu-e, Hebimaru, Utagawa Toyokuni, 1860, National Diet Library

「江戸じまん名物くらべ　王子みやげ」（部分）歌川国芳　弘化初期 (1844-45) 山口県立萩美術館・浦上記念館蔵
The Series of Various Specialties of the Districts in Edo; Paper Dolls as Souvenir of Oji Shrine, Utagawa Toyokuni, 1844-45, Hagi Uragami Museum

「甲台鱗金具張地勝虫蒔絵櫛・笄」大正時代　国立歴史民俗博物館蔵　A Set of Laquered Comb and Hair Ornament with Design of Dragonflies on Scale Metal Fittings Ground, Taisho era, National Museum of Japanese History

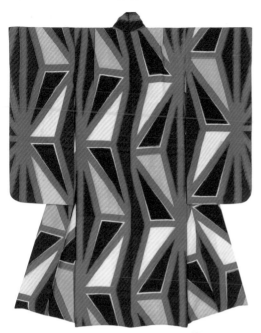

麻の葉文

あさのはもん
HEMP LEAF

麻の葉

六角形を基本として、水平・垂直・斜線によって構成され、幾何学的に連続させた文様。そのかたちが麻の葉に似ているところから、この名が生まれたと伝えられる。またこれをいくつか続けたものを「麻の葉繋ぎ」「麻の葉崩し」と呼ぶ。文化年間（1804-18）に女形で活躍した五代目岩井半四郎が「八百屋お七」役に浅葱色地鹿の子絞りの麻の葉文様（半四郎鹿子）の振袖を着て大流行させた。また麻は真っ直ぐに伸びるところから、子供の産着や下着に用いられた。

A hexagonal pattern based on the hemp leaf, repeated as hexagonal stars. Composed of horizontal, vertical, and diagonal lines, the hemp leaf stars can be linked together in allover patterns.

「赤地麻の葉模様銘仙着物」大正〜昭和時代初期　須坂クラシック美術館蔵　Meisen with Design of Ramie-leaf Pattern on Red Hemp Ground, Taisho-Showa era initial, Suzaka Classic Museum

「雙筆五十三次 品川」（部分）歌川広重・歌川豊国　安政元年（1854）国立国会図書館蔵 Sohitsu Gojusan Tsugi; The Series The Fifty-three Stations by Two Brushes, Shinagawa, Utagawa Hiroshige, Utagawa Toyokuni, 1854, National Diet Library

「古今名婦伝　新町の夕霧」（部分）歌川豊国　文久元年（1861）国立国会図書館蔵 Kokin Meifu Den, Shinmachi no Yugiri, Utagawa Toyokuni, 1861, National Diet Library

下：「蝦蟆のようじゆつおろちの怪異児雷也がうけつものがたり　児雷也ノ変身」（部分）歌川国貞　嘉永5年（1852）山口県立萩美術館・浦上記念館蔵　Magic of Toad, Mystery of Giant Snake, Jiraiya's Heroic Tale and Jiraiya's Transformation, Utagawa Kunisada,1852, Hagi Uragami Museum

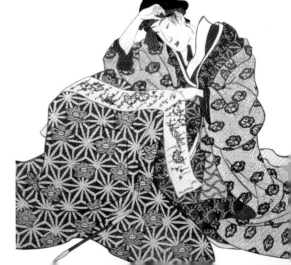

井桁文

いげたもん
GRID

井桁

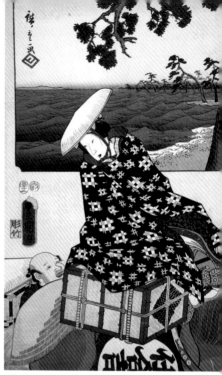

「雙筆五十三次 浜松」歌川広重・歌川豊国　安政元年（1854）
国立国会図書館蔵　Sohitsu Gojusan Tsugi; The Series The
Fifty-three Stations by Two Brushes, Hamamatsu, Utagawa
Hiroshige, Utagawa Toyokuni, 1854, National Diet Library

　井戸の上部に組まれた木枠をいい、そのかたちを文
様化したもの。文様にした場合、本来は正方形のもの
を「井筒」、菱形を「井桁」と呼ぶが、現在では混用
されどちらも井桁という。文様として織物や染物、工芸
品にも用いられ、江戸時代の小袖には大きな井桁の文
様の中に鳥や花を配したものが多い。紋章にも使われ、
井の字のつく、石井、長井、駒井、井伊、井上、井
村の諸家には、井桁または井筒と呼ぶ家紋を用いるもの
が多い。

Inspired by the wooden cribs built atop wells,
this pattern may be used rectilinearly, for an ef-
fect similar to a tic-tac-toe board, or diagonally, as
a diamond.

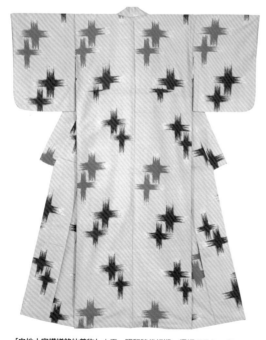

「白地十字模様銘仙着物」大正〜昭和時代初期　須坂クラシック
美術館蔵　Meisen with Design of Cross on White Ground, Taisho-
Showa era initial, Suzaka Classic Museum

「俤けんじ五十四帖　廿五　蛍」（部分）歌川
国貞　元治元年（1864）国立国会図書館蔵
Omokagekenji Gojyuyon-jou, No.25 Hotaru,
Utagawa Kunisada, 1864, National Diet Library

蜘蛛の巣文

くものすもん
SPIDERWEB

蜘蛛の巣

蜘蛛が糸を張ってつくった網を文様にしたもので、ユニークな意匠である。中国では蜘蛛は、天から地へ喜びを運ぶ使者として、蜘蛛の巣と蜘蛛を描き「喜従天降」とする図案があり、吉祥の文様とされている。わが国でも九州では蜘蛛のことを方言で「コブ」といい、特に朝の蜘蛛は「ヨロコブ」といって瑞兆として神棚に上げるという俗信がある。ここに紹介した八角形の皿も、内側に呉須で蜘蛛の巣が描かれており、抽象絵画を見ているようで大変モダンな作品である。

These unusual patterns are inspired by the webs spiders spin. In China, spiders were believed to carry joy from heaven to earth, and the spiderweb motif was thus an auspicious one.

「染付蜘蛛巣文八角皿」延宝年間（1673〜81）佐賀県立九州陶磁文化館蔵 Octagonal Dish with Design of Spider Webs, Blue Underglaze, 1673-81 period, The Kyushu Ceramic Museum

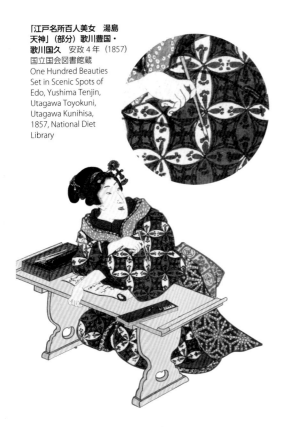

「江戸名所百人美女　湯島天神」（部分）歌川豊国・歌川国久　安政4年（1857）国立国会図書館蔵 One Hundred Beauties Set in Scenic Spots of Edo, Yushima Tenjin, Utagawa Toyokuni, Utagawa Kunihisa, 1857, National Diet Library

七宝繋ぎ文

しっぽうつなぎもん
INTERLOCKING CIRCLES

九つなぎ
七宝

両端のとがった楕円形を四つ繋ぎ合わせて、円形状に構成して連続させた文様で、なかに花を配した「花七宝」が多い。一個の輪の四隅に四個の輪を重ねたように見えるところから輪違い文や四方襷、十方とも呼ばれる。古くは正倉院宝物の中の錦や纐纈裂に見られ、平安時代以後の有職文様に受け継がれる。

This pattern can be described as four pointed ellipsoid forms arranged in a circle with ends touching or as interlocking circles. It is commonly combined with flowers.

141

釘抜き繋ぎ文

くぎぬきつなぎもん
LINKED NAIL PULLERS

釘抜

釘抜は梃子の原理を応用して、釘を抜く際に使う大工
道具で、千金・万力・九城抜きともいわれた。文様は正
方形の中央に、小さく正方形をあしらった図案を連続させ
たものである。「九城を抜く」との語呂合わせ的な寓意から、
九つの城を攻め落とす力がある
とされ、戦勝の縁起から武家
の家紋などに用いられた。

A nail puller is a carpentry
tool that uses leverage to
pull nails. This motif con-
sists of a series of squares,
each with a small square
within it.

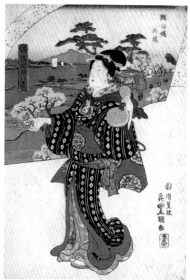

「扇合隅田川八景　墨田堤実の桜」歌川豊国
天保 14 年〜弘化 4 年（1843-47）東京都
立中央図書館特別文庫室蔵　Ogiawase
Sumidagawa Hakkei, Utagawa Toyokuni,
1843-47 period, Tokyo Metropolitan Library

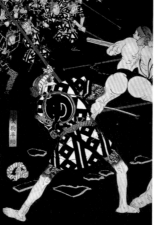

「新撰東錦絵　神明相撲闘争之図」
（部分）月岡芳年　明治 19 年 (1886)
国立国会図書館蔵　Shinsen Azuma
Nisiki-e, Tsukioka Yoshitoshi, 1886,
National Diet Library

菱繋ぎ文

ひしつなぎもん
LINKED DIAMONDS

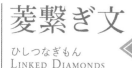

菱繋ぎ

四本の斜線が交差したところにできるかたち
が菱形で、これを繋ぎ合わせ連続させた文様
をいう。奈良時代の羅や綾の織物の地紋に
見られ、平安時代には公家の衣裳に用いられ
た有職文様の一つでもある。基本になる菱文
は連続文様であるが、一個だけでも成り立ち、
動植物の文様を菱形に変えたりして、その種
類は無数にある。

This pattern is formed by linking a se-
ries of diamonds. It is only one of the
many ways diamonds are combined to
build patterns.

「色絵金銀菱繋文茶碗」江戸時代前期（17 世紀）愛知県陶磁美術館蔵
Tea Bowl with Design of Lozenges, Overglaze Enamels with Silver and
Gold, 17th century, Aichi Prefectural Ceramic Museum

輪繋ぎ文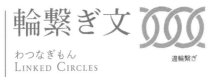

わつなぎもん
LINKED CIRCLES

違輪繋ぎ

輪は丸や円などと同じ語義で、始めなくして
終わりもない円満具足の象徴とされている。輪
繋ぎ文は複数の輪形を互いに交差した状態で
一列に繋いだ文様のことで、中に花形が入る
花輪繋ぎも見られる。また輪形と三角、四角
を繋ぐ文様もある。かたちこそ単純であるが、
きわめて重要な文様である。

The circle, having no beginning or an
end, symbolizes being complete, tran-
quil, and in harmony. Lines of linked
circles may be combined with floral and
other motifs.

分銅繋ぎ文

ふんどうつなぎもん
LINKED FUNDO WEIGHTS

分銅繋ぎ

秤で物の重量を量るとき、重量の標準として用いる
おもりのことで、天秤ばかりの一方の皿にこれをのせ
物の重さを量る。銅でできていることから分銅といい、
法馬ともいわれる。かたちは円筒状で両側が丸くくび
れている。そのかたちの面白さと物を正しく量るという
意味合いから文様に取り入れられた。

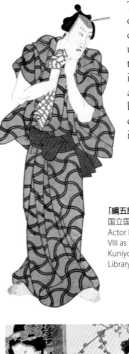

This pattern is based
on the shape of fun-
do, traditional weights
used for weighing
things. Their intrigu-
ingly pinched form
and the connotation of
being able to judge ac-
curately are combined
in this pattern.

「綱五郎」（部分）歌川国芳
国立国会図書館蔵
Actor Ichikawa Danjuro
VIII as Tsunagoro, Utagawa
Kuniyoshi, National Diet
Library

「赤地輪繋ぎ模様銘仙着物」大正～昭和時代初期
須坂クラシック美術館蔵 Meisen with Design of Ring
Connecting on Red Ground, Taisho-Showa era initial,
Suzaka Classic Museum

「ひとりとのこ姫八人」（部分）
歌川豊国 安政5年（1858）
国立国会図書館蔵 Hitoritonoko
Hime Hachi Nin, Utagawa Toyokuni,
1858, National Diet Library

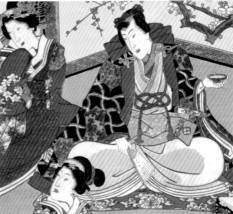

唐草文

からくさもん
ARABESQUE

丸に唐草

　唐草は蔓や草のからみ合って伸びている様
子を図案化した中国伝来の文様で、唐草とい
う草があるわけではない。その起源は古代エジ
プトの睡蓮の文様にあるといわれ、イスラム美
術におけるアラベスク文様にも連なる。唐草文
様は植物の種類によって、忍冬唐草、宝相
華唐草、葡萄唐草、蓮唐草、牡丹唐草など
がある。文様は蔓草に牡丹、菊、鉄線などの
草花や、宝相華との組み合わせも多い。日本
の唐草は花文中心のものか、風呂敷に使われ
ている曲線文様のいずれかである。

Arabesque patterns, in which vines and
other plants intertwine and spread, were
introduced from China. The combina-
tions of elements found in them--vines
and peonies, chrysanthemums, clematis,
and other flowering plants, or combi-
nations of flowers, for example—make
these patterns infinitely intriguing.

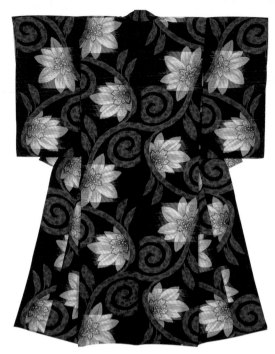

「紫地花唐草模様銘仙着物」大正〜昭和時代初期
須坂クラシック美術館蔵　Meisen with Design of Flower
Arabesque on Purple Ground, Taisho-Showa era initial,
Suzaka Classic Museum

「轡唐草」『求古図譜』
織文之部より
天保 11 年（1840）
国立国会図書館蔵
Kutsuwa Karakusa;
Arabesque Pattern,
1840, National Diet
Library

「唐草」『求古図譜』
織文之部より
天保 11 年（1840）
国立国会図書館蔵
Karakusa; Arabesque
Pattern, 1840, National
Diet Library

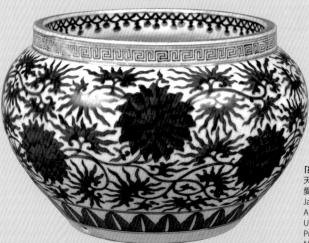

「金銀鍍透彫華籠」鎌倉時代（12〜14世紀）
福岡市美術館蔵　Geko（Buddist Basket for
Flowers）with Hosoge Scroll Design
in Open-work, 12-14th century,
Fukuoka Art Museum

「染付唐草文鉢」
天保11年（1840）
愛知県陶磁美術館蔵
Jar with Design of
Arabesque Pattern, Blue
Underglaze, 1840, Aichi
Prefectural Ceramic
Museum

円文

えんもん
CIRCLE

円

　円は幾何学文の基本であり、統一や無限の発達への象徴とされた。丸の中に文様をおさめるという意味で、丸文ともいわれる。円形を散らしたり、または花や鳥、家紋などをおさめた文様である。平安時代以降の文様には有職文様に大形の円文を指す浮線綾（ふせんりょう）があり、桃山時代の小袖にも刺繍や箔で表されている。

This basic geometrical shape symbolizes unity and infinite development. The variation with a motif within the circle is known as a roundel.

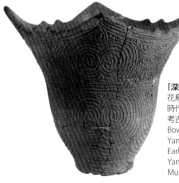

「深鉢形土器」山梨県
花鳥山遺跡出土　縄文
時代前期　山梨県立
考古博物館蔵　Deep
Bowl, Hanatoriyama Site,
Yamanashi Prefecture,
Early Jomon period,
Yamanashi Prefectural
Museum of Archaeology

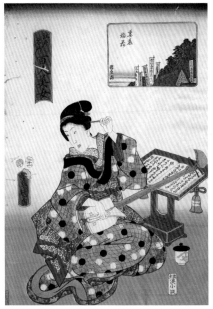

「江戸名所百人美女　妻戀稲荷」歌川豊国・歌川国久
安政4年（1857）東京都立中央図書館特別文庫室蔵
One Hundred Beauties Set in Scenic Spots of Edo,
Tsumagoi Inari, Utagawa Toyokuni, Utagawa Kunihisa,
1857, National Diet Library

輪文

わもん
RING

丸輪

　円のデザインを工夫するとさまざまなかたちが生まれてくる。同心円を一個重ねるだけで輪になり、大小の円を散らせば水玉ができ、円をぐるぐると広げていくと渦巻になる。重ねたり、繋げることによって思わぬかたちが生まれ、身近な意匠として用いられる。

A ring consists of two concentric circles. A scattering of circles can suggest water droplets, while a line spiraling out from a central point in steadily widening circles produces a whirlpool.

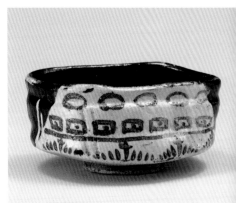

「黒織部茶碗」桃山時代（17世紀初頭）愛知県陶磁美術館蔵
Tea Bowl, Black Oribe Style, Early 17th century, Aichi
Prefectural Ceramic Museum

水玉文
鮫小紋

「忠臣蔵八景 四だん目の晴嵐」
（部分）歌川豊国 国立国会図書館蔵
Chusingura Hakkei, Yondanme Seiran,
Utagawa Toyokuni, National Diet
Library

鮫小紋

みずたまもん・さめこもん
WATER DROPLETS / SHARKSKIN PATTERN

水が玉のようにはじけて飛び散った状態のことで、小さな円形を水玉に見立てて、散点状に配した幾何学文である。黒や紺地、または赤地に白く玉を抜いたものが基本とされ、反対に白地に黒、紺、赤などの玉をおいたものを逆玉という。鮫小紋は細かい霰地の文様のように染めた小紋のことで、細かい丸文が鮫の皮のように、全面すきまなく染め出されている。江戸時代に多く用いられ、肩衣や裃に用いられた。

This geometric motif likens small circles to water droplets being scattered about. The sharkskin pattern is a reserve pattern of small dots.

「東錦絵 貞光ノ市・渡辺ノ福・今四天王大山帰り 季武ノ権・金時ノ米」
歌川豊国 安政 5 年（1858）国立国会図書館蔵 Azuma Nishiki-e, Utagawa
Toyokuni, National Diet Library

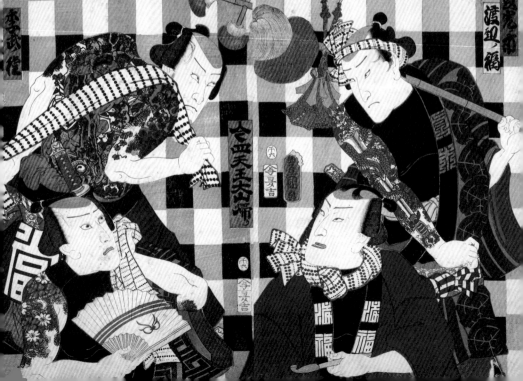

渦巻文

うずまきもん
WHIRLPOOL

組渦

渦巻は一本の線が中心から螺旋状に広がっていく曲線で、円弧の長さや間隔の不同などによって、渦の速度や質感に錯覚的な変化を与える。文様は縄文時代前期から土器や土偶に数多く描かれた文様で、弥生時代には銅鐸、古墳時代の古墳壁画に盛んに現れている。これは流水や波紋、行雲などの自然現象から、古代人はその力強く繊細な文様を生活の中に取り入れたと思われる。平安時代には調度品や絵巻物に描かれた。

A whirlpool pattern consists of a curved line spiraling out from the center. Variations in the length of the arc and the distance between the lines create a sense of the speed at which the whirlpool is turning and even its feel.

「深鉢形土器」重文　山梨県殿林遺跡出土　縄文時代中期　山梨県立考古博物館蔵　Deep Bowl, Tonobayashi Site, Yamanashi Prefecture, Jomon period mid-term, Yamanashi Prefectural Museum of Archaeology

「飴うり千太郎 市村羽左衛門」歌川豊国　文久元年 (1861) 国立国会図書館蔵　Ameuri, Ichimura Hazaemon, Utagawa Toyokuni, 1861, National Diet Library

「浅葱地渦模様銘仙着物」大正〜昭和時代初期　須坂クラシック美術館蔵　Meisen with Design of Spiral Pattern on Turquoise Blue Ground, Taisho-Showa era initial, Suzaka Classic Museum

vi

様式の文様

STYLIZED MOTIFS

有職文様をはじめ様式的な文様をあつめている。有職は平安時代以降、公家階級で装束・調度品などに用いられた伝統的な文様である。遣唐使廃止によりそれまで隋・唐から伝えられていた文様が唐風を脱して和風化が始まり、新しい平安貴族の美意識による文化から生まれた。装束に織り出された文様の雲鶴・立涌・亀甲・唐草・菱・浮線綾などは鎌倉時代に定着し、日本文様の基調ともなっている。これらの文様は日本の伝統文様としてひきつがれ、一般の服飾や調度のなかに取り入れられ、生活のなかに生かされている。

These stylized patterns include the yusoku designs based on Heian courtly decoration. Those traditional motifs were used by members of the aristocracy on their clothing and household furnishings. Many originated in China. After Japan ceased to send embassies to China, however, these motifs were adapted to Japanese tastes and reborn in a new culture based on the aesthetics developed by Heian aristocrats.

「江戸名所百人美女　神田のやしろ」（部分）
歌川豊国・歌川国久　安政 4 年（1857）国
立国会図書館蔵　One Hundred Beauties Set
in Scenic Spots of Edo, Kanda no Yashiro,
Utagawa Toyokuni, Utagawa Kunihisa, 1857,
National Diet Library

「紅萌黄段花菱亀甲
打板模様厚板」（部分）

立涌文

たてわくもん
RISING STEAM

立涌

縦に涌き立つような向かい合った二本の線が、左右にふくらんだりしぼんだりして伸び、そこにできた瓢箪形が上下に連なり、また段違いになって左右に並んだ文様のこと。水蒸気のことを古くは雲気というが、このような雲などが、むくむくと「たちわく」さまに見立てて名づけられたという。ふくらませた間に藤や雲、波などの文様を配し、「藤立涌」「雲立涌」「波立涌」などと呼び、有職文様として平安時代以降に用いられた格調の高い文様である。親王や関白の袍、指貫、裃などの織文に用いられた。伝統文様として、今も訪問着などに使われている。

This pattern is based on two lines rising up, wavering in and out. Sets of them, offset, suggest the force with which steam billows up or towering clouds form.

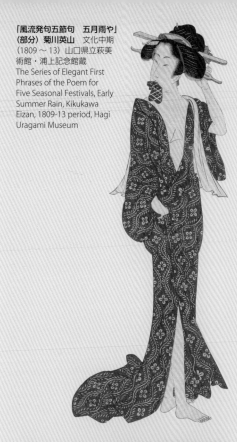

「風流発句五節句　五月雨や」（部分）菊川英山　文化中期（1809 〜 13）山口県立萩美術館・浦上記念館蔵
The Series of Elegant First Phrases of the Poem for Five Seasonal Festivals, Early Summer Rain, Kikukawa Eizan, 1809-13 period, Hagi Uragami Museum

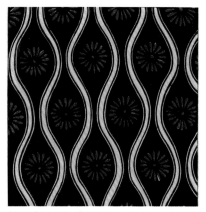

「立涌」『求古図譜』織文之部より　天保 11 年（1840）国立国会図書館蔵　Tatewaku; Tatewaku Pattern, 1840, National Diet Library

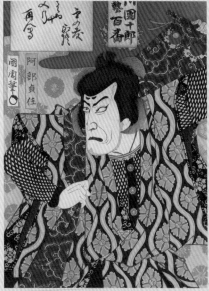

「市川団十郎演芸百番　阿部貞任」豊原国周　明治 31 年（1898）山口県立萩美術館・浦上記念館蔵　Ichikawa Danjyuro Engei Hyakuban, Toyohara Kunichika, 1898, Hagi Uragami Museum

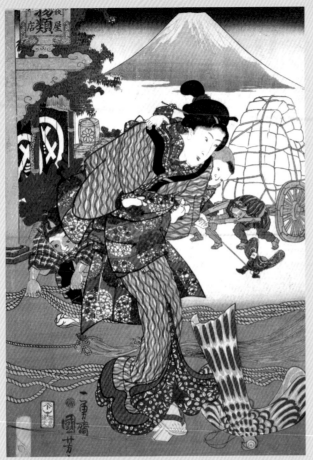

「五節句之内睦月」歌川国芳　国立国会図書館蔵
Mutsuki（First Month）in the Five Seasonal Festivals, Utagawa
Kuniyoshi, National Diet Library

「白繻子地変立涌桐模様袷狩衣」（部分）江戸時代（18～19世紀）髙島屋史料館蔵　Kariginu with Design of Tatewaku and Paulownia on White Satin Ground, 18th-19th century, Takashimaya Exhibition Hall

「菊立涌」『求古図譜』織文之部より
天保11年（1840）国立国会図書館蔵
Kiku Tatewaku; Kiku Tatewaku Pattern,
1840, National Diet Library

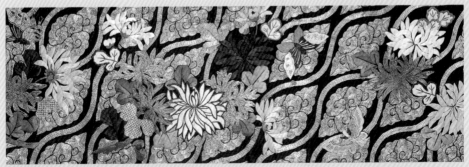

「黒繻子地蝶雲立涌模様縫入帯」江戸時代　国立歴史民俗博物館蔵
Obi with Design of Butterfly, Clouds and Tatewaku in Embroidery on
Black Satin Ground, National Museum of Japanese History

亀甲文
毘沙門亀甲文

三つ亀甲

毘沙門亀甲

きっこうもん・びしゃもんきっこうもん

TORTOISESHELL HEXAGON
BISHAMON HEXAGON

正六角形の幾何学文様で、そのかたちが亀
の甲羅に似ていることから亀甲と呼ばれている。
亀甲繋ぎと呼ぶ連続させた構成や、花菱や唐
花を中に入れた花亀甲。また三盛にした亀甲
の連続文様が毘沙門天の鎧の表し方に似て
いることから、毘沙門亀甲と呼ばれる文様など
がある。飛鳥時代の蜀江錦にすでに見られ、
天平時代には種々の綾織などに織出されてい
る。また平安から鎌倉時代にかけては牛車や
衣服、日常の調度品に使われている。

Hexagonal patterns, while geometrical
motifs, resemble tortoiseshells. Three
linked hexagons resemble the pattern
found on the armor worn by the guard-
ian deity Bishamon and are thus called
Bishamon hexagons.

上：「濡衣女鳴神　近江八
勇の内　粟津晴之助瀞郷」
（部分）歌川豊国　国立国
会図書館蔵　Nurekoromo
Onna Narukami, Utagawa
Toyokuni, National Diet
Library

左：「名残りの橘八」（部分）
歌川広貞　国立国会図書館蔵
Nanokori no Kihachi,
Utagawa Hirosada, National
Diet Library

「紅萌黄段花菱亀甲打板模様厚板」（部分）

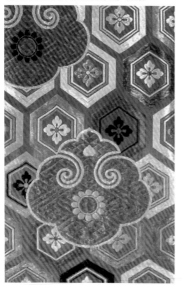

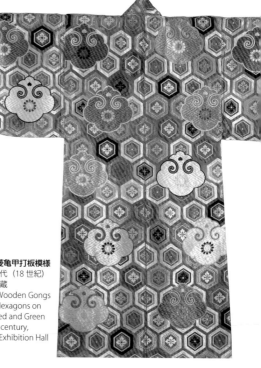

「紅萌黄段花菱亀甲打板模様
厚板」江戸時代（18世紀）
高島屋史料館蔵
Atsuita with Wooden Gongs
over Flower Hexagons on
Alternating Red and Green
Ground, 18th century,
Takashimaya Exhibition Hall

七宝文

しっぽうもん
INTERLOCKING CIRCLES

七宝に花菱

円周を円弧によって四等分した文様である。七宝は、仏教で七種の金属、宝石類を称したところから貴金属、宝石類の多彩な装飾の形容として用いられた。宝尽しの文様に加えられ、現代でも吉祥文様として留袖や袋帯に用いられている。

Here the perimeter of a circle is cut into four equal arcs; these auspicious motifs are used even today on formal kimono and obi.

「色絵唐花文変形皿」1670〜80年代　佐賀県立九州陶磁文化館蔵
Deformation Dish with Design of Karahana, Overglaze Enamels, 1670-80 period, The Kyushu Ceramic Museum

蜀江文

しょっこうもん
SHU BROCADE

蜀江

古代中国三国時代（3世紀）の蜀の国で織られた錦で、後世になってその錦に表された数種の独特な文様が意匠化されたものである。正方形や八稜形の繋ぎを基本として、花文や動物文などを埋めるパターンが主体となった。日本には多く室町時代に渡来した。

Inspired by third-century brocades from the Chinese kingdom of Shu, these patterns combine squares and octagons. Floral and animal motifs are often incorporated as well.

「蜀紅」『求古図譜』織文之部より　天保11年（1840）国立国会図書館蔵
Shokkou; Shokkou Pattern, 1840, National Diet Library

輪違い文

わちがいもん
INTERLOCKING RINGS

輪違い

二個以上の輪が鎖のように繋がっているかたちの文様で、また輪の中に唐花などをはめ込んだものを特に「花輪違い」といって区別する場合もある。花輪違い文は、七宝違い、剣輪違い、蔓輪違いと花輪違い崩しなどが主なものである。

Two or more rings are linked, as in a chain, in this motif. It is often combined with flowers inside the rings.

「見立三十六歌撰之内　藤原元輔」（部分）歌川豊国　嘉永5年（1852）国立国会図書館蔵
Mitate Sanjuroku Kasen ; The Series Popular Matches for Thirty-six Selected Man, Fujiwara no Motosuke, Utagawa Toyokuni, National Diet Library

沙綾形文

さやがたもん
MAZE PATTERN

沙綾形

紗綾形は梵語の卍形を崩して四方に連続させた文様で、中国から輸入された紗綾という、絹織物の地紋として多く用いられたことからこの呼び名がある。渡りものの裂地として珍重され、上流の武士の間では衣服などに用いられていた。また卍を菱状に歪めたかたちから、菱万字、雷文繋ぎともいう。江戸時代以降は綸子の地紋にも用いられ、紗綾形綸子の名もある。浮世絵に描かれた女性の着用する長襦袢にこの文様が見られる。

This repeated maze pattern is based on dissembling the swastika and recombining its elements in all four directions. It was often used as the ground pattern in silk twills imported from China.

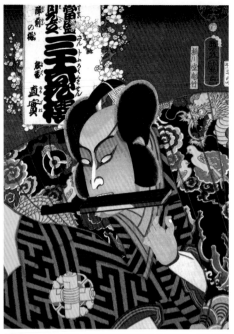

「当盛見立三十六花撰　陣前の梅 熊谷直実」歌川豊国　文久元年
(1861) 国立国会図書館蔵
Tousei Mitate Sanjuroku Kasen, Jinzen no Ume, Kumagai
Naozane, Utagawa Toyokuni, 1861, National Diet Library

「赤羅紗地紗綾形地波亀丸文散小物入」
江戸時代　国立歴史民俗博物館蔵
Pouch with Design of Wave and Turtle
on Red Thick Woolen Cloth, Sayagata
Pattern Ground, Edo period, National
Museum of Japanese History

「猿若錦繪　岩井杜若」（部分）
歌川国芳　江戸時代後期
国立国会図書館蔵
Saruwaka Nishikie; Kabuki Actor
Iwai Kakitsubata, Utagawa
Kuniyoshi, Late Edo period,
National Diet Library

「黒絽地破れ紗綾形模様単衣」
大正〜昭和時代初期
須坂クラシック美術館蔵
Hitoe Dress with Design of
Yabure Sayagata on Black Silk
Gauze Ground, Taisho-Showa
era initial, Suzaka Classic
Museum

襷文

たすきもん
LATTICES OF PARALLEL LINES

　線を斜めに、うち違えたかたちで構成する
文様で、奈良時代の織物や染物に見られる。
平安時代以降は有職文様として綾織物や羅、
紗などの薄物に用いられている。菱格子の中
に菱形を入れ、さらにその中に四菱を入れた
「三重襷」、二羽の尾長鶏を正逆に組み合わ
せて繋ぎ、中央に花菱をおさめた「鳥襷」、ま
た菱襷、龍胆襷などがある。

These lattices of intersecting parallel
lines are found on textiles from the
Nara period. From the Heian period
on they have been regarded as yusoku
designs based on Heian courtly decora-
tion and are used on twill and on sheer
gauze silk textiles.

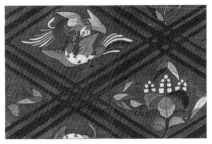

「襷に向かい鳥」『求古図譜』
織文之部より　　天保 11 年
(1840) 国立国会図書館蔵
Tasuki ni Mukaidori; Tasuki
and Bird Facing Pattern, 1840,
National Diet Library

「襷巴万字文御守入」江戸〜大正
時代　国立歴史民俗博物館蔵
Amulet Input with Design of
Tasuki, Tomoe and Manji Pattern,
Edo-Taisho Era , National Museum
of Japanese History

木瓜文

もっこうもん
GOURD SLICE

割木瓜

太い弧状の四弁で囲んだ文様で、中に唐花を描く
ものが基本である。鳥などを描いたものもあり、また
五弁とするものもある。外周のかたちが、鳥の巣が卵
を包んでいるもの、蜂の巣をかたどったもの、または
瓜を輪切りにしたかたちともいわれる。簾の帽額の文
様に多く用い、木瓜と当て字した。

An indented oval motif with four plump, pet-
al-like arcs, it resembles a cucumber or gourd
in cross section. This motif usually has a Chi-
nese stylized flower in its center.

右：「猿若錦繪　市川海老蔵」
（部分）歌川国貞　江戸時代
後期　国立国会図書館蔵
Saruwaka Nishikie; Kabuki
Actor Ichikawa Ebizo,
Utagawa Kunisada, Late Edo
period, National Diet Library

下：「猿若錦繪　尾上
菊五郎」（部分）歌川
国貞　江戸時代後期
国立国会図書館蔵
Saruwaka Nishikie;
Kabuki Actor Onoe
Kikugoro, Utagawa
Kunisada, Late Edo
period, National Diet
Library

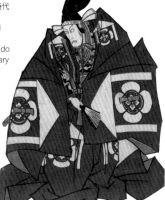

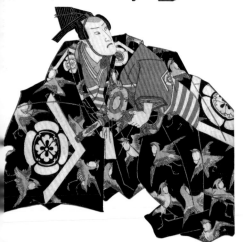

唐花文

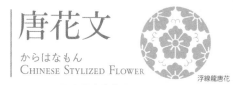

からはなもん
CHINESE STYLIZED FLOWER

浮線龍唐花

唐花文は唐の時代につくりだされた、空想
上の華麗な花文様である。わが国には奈良時
代に伝来した、仏教文化に附随して上陸した
文様で、正倉院は唐花文様の宝庫といえる。
真上から見たかたちの円形の花形を中心に置
き、周囲に横から見た花弁を並べて、咲き誇
る花の様子を表したかたちが多い。平安時代
には和様化され、単純で形式化されたものと
なり、有職文様の中にも組み入れられた。同
じ時期に、忍冬文・雲文・狩猟文・四弁花文・
四葉文などの多彩な文様も伝わっている。

These splendid imaginary flower motifs
were created in Tang dynasty China.
They arrived in Japan with Buddhism in
the Nara period.

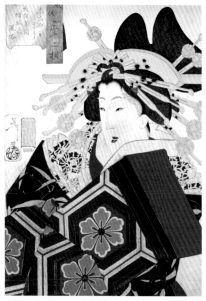

「風俗三十二相　しなやかさう　天保年間傾城之風俗」
月岡芳年　明治 21 年（1888）国立国会図書館蔵　Thirty-
two Facial Expressions of the Modern Day, Shinayakaso,
Tsukioka Yoshitoshi, 1888, National Diet Library

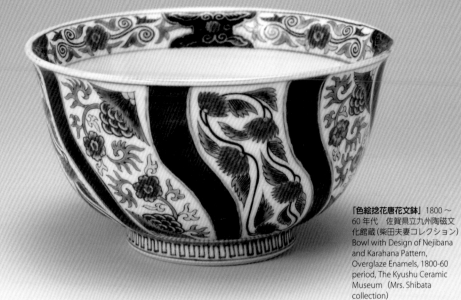

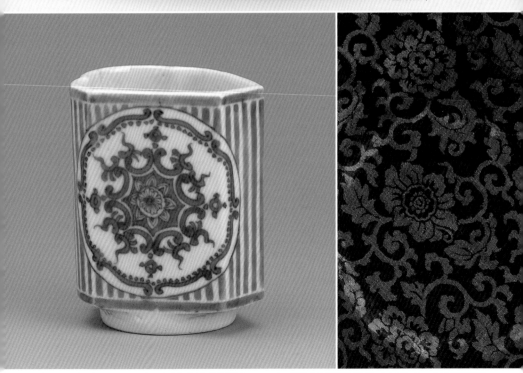

「染付唐花文千代口」17世紀後期　今右衛門古陶磁美術館蔵
Square bowl with Design of Karahana Pattern, Blue Underglaze,
Late 17th century, Imaemon Museum of Ceramic Antiques

右：「紺地唐花模様緞子打敷」文久元年（1861）国立歴史民俗
博物館蔵　Uchishiki with Design of Karahana on Navy Blue Satin
Damask Ground, 1861, National Museum of Japanese History

絣柄

かすりがら
KASURI

矢絣

絣は加寿利、飛白とも書く。柄がかすったようになることから名づけられたという説と、琉球絣をカシィリィといい、これが訛って語源になったという説があるが、いずれも確証がない。糸の所々を他の糸で固く括って染め、その部分が染め残しとなった糸で織られる。絣あしというぼやけたものとなり、独特の雅味を表している。経あるいは緯、そして経緯の絣糸を織ることによってできる文様なので、単純な霰のようなものから、十字、井桁、亀甲、矢絣など種類が多い。

These patterns are woven of resist-dyed patterned yarn in a technique similar to Indonesian ikat. In warp kasuri, the warp yarns are patterned, in weft kasuri, the weft yarns. The result is a white geometric pattern, either vertical or horizontal. With patterned warp and weft yarns, it is possible to create simple motifs such as crosses in kasuri.

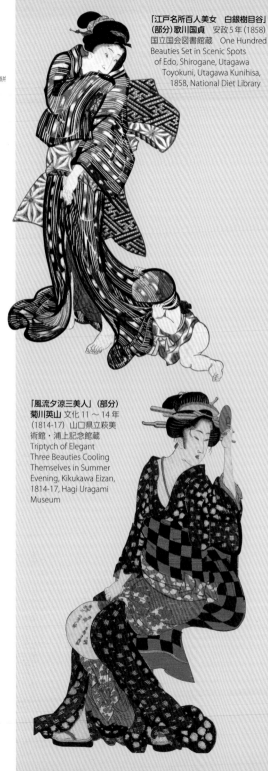

「江戸名所百人美女　白銀樹目谷」（部分）歌川国貞　安政5年（1858）国立国会図書館蔵　One Hundred Beauties Set in Scenic Spots of Edo, Shirogane, Utagawa Toyokuni, Utagawa Kunihisa, 1858, National Diet Library

「風流夕涼三美人」（部分）菊川英山 文化11〜14年（1814-17）山口県立萩美術館・浦上記念館蔵 Triptych of Elegant Three Beauties Cooling Themselves in Summer Evening, Kikukawa Eizan, 1814-17, Hagi Uragami Museum

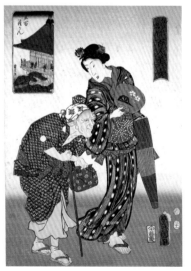

「江戸名所百人美女　五百羅かん」歌川豊国・歌川国久
安政4年（1857）大判錦絵　国立国会図書館蔵
One Hundred Beauties Set in Scenic Spots of Edo, Gohyakurakan, Utagawa Toyokuni, Utagawa Kunihisa, 1857, National Diet Library

卍文

まんじもん
SWASTIKA

丸に五つ
割万字

「江戸名所百人美女
五百羅かん」（部分）

万字はインドで愛の神とされるビシュヌ神の胸毛より起
こった吉祥の印とされる。仏菩薩の胸、手、足などに
表れた、吉祥や万徳の相を示す。日本では仏教や寺院
を示す記号や紋章、標識などに用いられている。文様
は中心から周囲に右旋回する右万字と、左旋回する左
万字とがある。なお卍の変化したものが紗綾形で、現代
は地紋に使われている。

This motif is a lucky sign that originated in the
curly hair on the chest of Vishnu, the Indian god
of love. In Japan, it is a symbol indicating Bud-
dhism and Buddhist temples and is also used as a
crest and insignia.

巴文

ともえもん
TOMOE

右三つ巴

勾玉形二つか三つを、曲線円形に組み合わせたかたち
で、文様は鞆絵を形象化したものである。鞆とは弓を引く
とき、弓手（左手）の肘に巻つけて弦のふれるのを避ける
ために用いた革具で、その鞆のかたちを意匠したのが鞆絵
であり、いつの頃からか「巴」の字を当てるようになった。
家紋に使われている巴は、頭部が大きいのと小さいのがあ
り、ナメクジ巴といって頭部の尖った巴もある。また尾の曲
線の方向によって左巴、右巴がある。

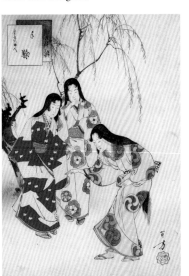

「三十六佳撰　手鞠　慶長頃婦人」水野年方　明治 25
年（1892）東京都立中央図書館特別文庫室蔵
Sanjuroku Kasen; The Series Thirty-six Elegant
Selections, Playing with a Ball, Women of the Keicho
Era, Mizuno Toshikata 1892, Tokyo Metropolitan
Library

「忠臣蔵九段目其一
　大星力弥」（部分）
歌川豊国　嘉永 5 年
（1852）国立国会図書
館蔵　Chushingura
Kudanme, Oboshi
Rikiya, Utagawa
Toyokuni, 1852,
National Diet Library

This motif consists of two or three curved jewels
(large comma shapes) combined within a circle, a
form resembling an archer's wrist protector. Used
as a family crest, it is found with many variations
in the size and orientation of the jewels.

文字文

もじもん
GLYPHS

角吉字

文字を文様化することは古くからあり、吉祥、信仰、縁起などの意味から、そのままの書体、あるいは文様化して用いられる。よく使われる文字では、「喜」「寿」「福」「鶴亀」「松竹梅」など縁起のよい文字や、ゆかりの文字、または歌などを散らした文様が多い。紋章としての文字は印半纏（しるしばんてん）や暖簾（のれん）などに多い。同じ字句を書き連ねた「字繋ぎ」は旅館の浴衣などによく見られる。江戸時代の歌舞伎役者二代目瀬川菊之丞が使ったものに、菊の花と寿の字を交互に染め出した「菊寿（きくじゅ）」がある。また陶器などには円形文様の中に「寿」などの文字をすえたかたちのものが多い。

The use of glyphs--usually Chinese characters--as motifs has a long history. Usually characters with lucky connotations or specific associations, or the words to a song, for example, are chosen.

「安部の保名 河原崎権十郎」（部分）
歌川豊国　文久元年（1861）国立国会図書館蔵　Kabuki Actors Kawarazaki Gonjûro as Abe no Yasuna , Utagawa Toyokuni, 1861, National Diet Library

「東都名所遊覧　極月浅草市」（部分）
歌川豊国　国立国会図書館蔵
Toto Meisho Yuran Gokugetsu Asakusaichi, Utagawa Toyokuni, National Diet Library

「白麻地桐樹文字模様染繍帷子」
江戸時代（18〜19世紀）国立歴史民俗博物館蔵　Katabira with Design of Paulownia Tree and Character in Embroidery on White Linen Ground, Edo period, 18-19th century, National Museum of Japanese History

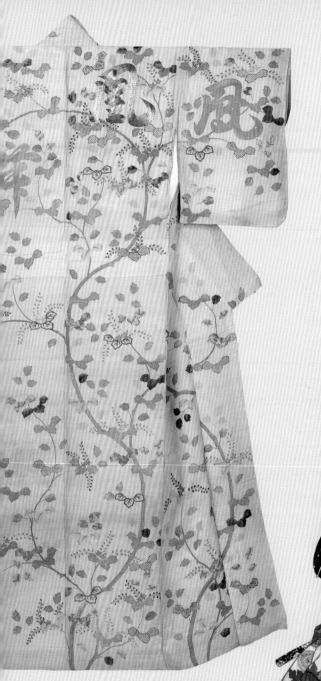

「侠客本朝育之内　平井権蜂」（部分）歌川芳虎
国立国会図書館蔵　Kyokaku Honchosodachi
no uchi, Hirai Gonhachi, Utagawa Yoshitora,
National Diet Library

「雙筆五十三次 宮」（部分）歌川広重・歌川豊国
安政 2 年（1855）国立国会図書館蔵　Sohitsu
Gojusan Tsugi; The Series The Fifty-three Stations
by Two Brushes, Miya, Utagawa Hiroshige,
Utagawa Toyokuni, 1855, National Diet Library

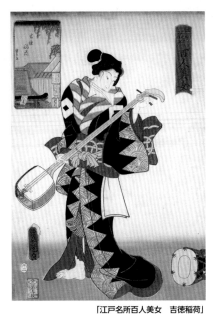

「江戸名所百人美女　吉徳稲荷」
歌川豊国・歌川国久　安政5年
(1858) 東京都立中央図書館
特別文庫室蔵　One Hundred
Beauties Set in Scenic Spots of
Edo, Yoshitoku Inari, Utagawa
Toyokuni, Utagawa Kunihisa,
1857, Tokyo Metropolitan Library

「梅蛮絵」『求古図譜』織文之部より
天保11年（1840）国立国会図書館蔵
Ume Ban-e; Ban-e Pattern, 1840,
National Diet Library

「江戸名所百人美女
堀切菖蒲」（部分）
歌川豊国・歌川国久
安政4年（1857）国
立国会図書館蔵　One
Hundred Beauties
Set in Scenic Spots
of Edo, Horikiri Shobu,
Utagawa Toyokuni,
Utagawa Kunihisa,
1857, National Diet
Library

鋸歯文

きょしもん
SAWTOOTH

鋸歯

　直線文の最も原始的なもので、鋸（のこぎり）の歯のように三角形が並んだ文様である。弥生時代から古墳時代にさかんに描かれていて、土器、銅鐸、鏡、古墳の壁画などに見られる。

One of the most primitive linear motifs, it consists of rows of triangles like the teeth on a saw.

蛮絵

ばんえ
MEDALLION

蛮絵

　鳥獣や草花を丸く表現した文様で、本来は円形に描いたことから盤絵と書いた。主に公家の召具（めしぐ）の袍、または調度品にも用いる。また木版墨摺りの方法で舞楽装束や儀式の際の袍に染める。

Motifs in which flora or fauna are stylized in round, medallion forms. They were mainly used on aristocrats' formal robes.

鹿の子文

かのこもん
TIE-DYED DOTS

鹿の子

　鹿の子絞りという絞り文様のことで、鹿の背中の白い斑点に似ているところから「鹿の子まだら」「鹿の子絞り」と呼ばれるようになった。上代では纐纈（こうけち）、中世ではくくし染、目結（めゆい）、括（くくり）染めなどといい、桃山から江戸時代に流行した。

This bound-resist dyeing technique produces a dappled, allover pattern. It was particularly popular in the Edo period.

vii

吉祥の文様

AUSPICIOUS MOTIFS

吉祥文様は古来中国の神仙思想に結びついて生まれた。その思想が日本にもたらされたのは平安時代で、吉祥文様の代表的なものとして鳳凰や龍がハレの儀式に用いられ、「延命長寿」の祝いのシンボルとして蓬莱山、洲浜形、松竹梅、鶴亀がある。また「出世・繁栄」のおめでたいイメージでは霊峰・富士、「子孫繁栄」「立身出世」「商売繁盛」では熨斗文、鯉の滝昇りや南蛮船が描かれた。鎌倉時代になると神仙思想から脱して、松竹梅の文様は和風化して洗練されてきた。そして江戸時代には松竹梅は鶴亀とともに吉祥文様の代表的な意匠となり、流行にこだわる庶民の間に大いに流行した。

Auspicious motifs developed from the ancient Chinese belief in immortal mountain wizards. Those beliefs, and the associated motifs, reached Japan in the Heian period. The classic auspicious motifs for formal occasions are the phoenix and the dragon. Mt. Horai (the land of eternal youth), sandy beach motifs, pine, bamboo, and plum tree, and crane and tortoise symbolize a prayer for long life.

「白綸子地松竹梅鶴亀模様染縫振袖」（部分）

「江戸名所百人美女　両国ばし」（部分）歌川豊国・歌川国久安政4年（1857）国立国会図書館蔵　One Hundred Beauties Set in Scenic Spots of Edo, Ryougoku Bashi, Utagawa Toyokuni, Utagawa Kunihisa, 1857, National Diet Library

四君子文

しくんしもん
FOUR GENTLEMEN

　東洋画の題材とされ梅、菊、竹、蘭の総称で、草花の中でも気品が高く高潔で、君子のようであるところから生まれた呼称である。中国では宋、元の文人画家の間で流行し、江戸時代には文人墨客に愛好され、やがて文様として扱われるようになった。現代でも吉祥文様として留袖や袋帯に用いられる。

The collective name for the plum tree, chrysanthemum, bamboo, and orchid, classic subjects in Chinese and Japanese painting, the four gentlemen are still used as auspicious motifs on kimono and obi.

「染付四君子文二段重」天保 14 年（1843）愛知県陶磁美術館蔵
Tiered Boxes with Design of Four Plants, Blue Underglaze, 1843,
Aichi Prefectural Ceramic Museum

鶴亀文

つるかめもん
CRANE AND TURTLE

鶴亀

　鶴も亀も不老長寿で吉祥の代表的な存在であり、両者の組み合わせは多く用いられている。鶴は端正な姿から神秘的な鳥とされ、瑞鳥、仙鶴と呼ばれている。吉祥の文様として、鶴亀の組み合わせ、松竹梅鶴亀、また蓬莱山文などがある。亀は長寿の象徴として、また瑞祥の動物としてめでたい印に用いられる。霊獣の一つとして描かれた「霊亀」、耳と尾のある姿の「蓑亀」などがある。不老不死の仙人が棲む蓬莱山の「蓬莱山文」には、松竹梅や鶴などとともに亀が描かれる。

Both the turtle and crane symbolize eternal youth and long life. The crane is believed to have supernatural powers, and the turtle is both a sign of good fortune and of long life.

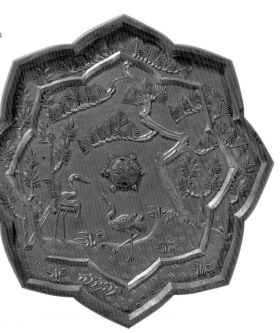

「松竹双鶴文八稜鏡」重文　室町時代　熱田神宮蔵
Bronze Mirror with Design of Pine, Bamboo
and Paired Cranes, Important Cultural Property,
Muromachi period, Atsuta-jingu Shrine

松竹梅文

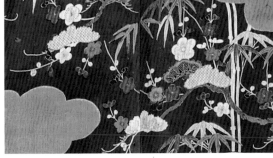

しょうちくばいもん
PINE, BAMBOO, AND PLUM

松竹梅

中国では風雪や厳寒に耐えて緑を保つ常盤
の松と竹、他の植物に先駆けて花を開く梅
を、長寿・高潔・節操・清純などの象徴とし
て「歳寒三友」と呼び、吉祥文様として絵画
や器物などに描いた。松は不老長寿を、竹は
節操、万花に先駆けて咲く梅は清らかな高貴
性を賞する。松、竹、梅の個々の文様は平
安時代から見られるが、この三つを組み合
わせるようになったのは、室町時代からと
いわれる。鶴亀と併せて用いられることも
多い。

Dubbed the "three friends of win-
ter" in China, for the pine and
bamboo are evergreen and the plum
blooms earlier than other trees and
plants, this threesome is used as an
auspicious motif in paintings and on
utensils and home furnishings.

「納戸縮緬地雲松竹梅文様友
禅染小袖」（部分）江戸時代
（18世紀）奈良県立美術館蔵
Kosode Dress with Design
of Clouds, Pines, Bamboos and
Plums in Yuzen Dyeing Blue
Crepe Ground, 18th century,
Nara Prefecture Museum of Art

「色絵松竹梅文丁字風炉」
江戸時代後期（19世紀）
愛知県陶磁美術館蔵
Incense Burner with
Design of Pine, Bamboo
and Plum, Overglaze
Enamels, 19th century,
Aichi Prefectural Ceramic
Museum

橘文

たちばなもん
WILD MANDARIN ORANGE

橘

橘は数少ないミカン科の自生種で、古代よ
り高級果実として珍重された。初夏、枝先に
白色の五弁花をつけ、果実は蜜柑に似ており
秋に成熟する。実は酸味が強く苦いので食用
にはならない。京都御所・紫宸殿の前庭にあ
る右近の橘は有名である。文様は橘の葉と実
とを組み合わせて図案化している。現在も文
化勲章にかたどられている。

A rare example of a species of citrus na-
tive to Japan, its fruit has been prized
from time immemorial. The motif is a
stylized combination of the fruit and
leaves.

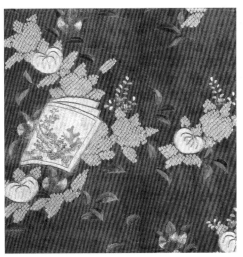

「紅綸子地橘源氏草紙散模様絞縫振袖」（部分）江戸時代
国立歴史民俗博物館蔵　Furisode with Design of Mandarin
Orange and Genji Book Motifs in Embroidery on Red Figured
Satin Ground, Edo period, National Museum of Japanese History

165

桃文

もももん
PEACH

三つ桃

In China, the peach is the fruit of longevity. It is also believed to have the power to cast out demons. In fact, using a seal carved of peach wood on a petition to the gods is believed to give it greater force. The peach motif, rarely used on kimono, is found on porcelain platters and lacquerware.

中国では西王母が桃の実を食べて三千年の齢をのばしたといわれる生命の果実で、長寿を表わし吉祥文様ともされた。また悪鬼を払う霊力を持つとされ、奈良時代から伝わる宮中の大晦日の行事、追儺の節会に射る弓は桃の木でつくる。また道教や仏教のお礼に捺す印は、必ず桃の木で刻むと効き目があると信じられていた。童話の桃太郎話のように幸運、必勝の果実ともされる。衣裳の文様としては、江戸時代の能装束に石畳の桃文の図柄があるほか、小袖にも見られるが数は少ない。九谷焼や古染付の大皿、漆工では奥州藤原氏の「秀衡椀」などに文様化されている。

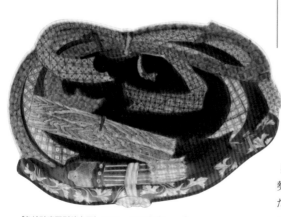

「色絵桃宝尽し文皿」
江戸時代（17世紀後期）
今右衛門古陶磁美術館蔵
Dish with Design of Peach and Treasures, Overglaze Enamels, Late 17th century, Imaemon Museum of Ceramic Antiques

熨斗文

のしもん
NOSHI

熨斗

鮑の肉を薄く長くそいで引きのばし、乾燥させた「のし鮑」のことで、祝事の儀式の肴に用いた。後に折り畳んだ紙の間にのし鮑を挟み、祝事の進物や引出物に添えられた。この熨斗鮑を文様にして、「束ね熨斗」「あばれ熨斗」などが江戸時代に盛んに用いられた。あばれ熨斗は、左右に威勢よく跳ね上がる構図で、祝儀用として喜ばれた。

Originally bundles of dried abalone strips, noshi were used as offerings at celebrations. Later, colorful paper strips were used instead and noshi also became decorations for auspicious occasions.

「色絵破魔弓熨斗文皿」1690〜1730年代
佐賀県立九州陶磁文化館蔵　Dish with Design of Yumihama and Noshi Pattern, Overglaze Enamels, 1690-1730 period, The Kyushu Ceramic Museum

薬玉文

薬玉

端午の節供に邪気を払い、不浄を避けるものとして麝香や沈香などの香料を錦の袋に入れ、円形にして五色の糸を長く垂らし、柱や簾にかけたもの。江戸時代中期から末期にかけて、小袖に薬玉を模した文様が見られる。また女児の七五三の祝い着の文様によく用いられる。

For Children's Day (May 5), aloe, musk, and other fragrant materials believed to cast out evil spirits and impurities are placed in a cloth bag, shaped into a ball, and tied with five colors of string. These sachet balls are hung from pillars or blinds.

南天文

枝南天

メギ科の常緑低木で植木として植えられる。赤南天と白南天があり、冬に果実をつけるめでたい花木として、正月の床にも飾られる。南天の音が「難転」に通じることから、災難よけのまじないとして、また果実がいつまでも落ちないので、めでたい印として祝事に用いられた。文様は陶器や漆器の実用品に用いられる。

Heavenly bamboo, Nandina domestica, displays its red berries in winter and is thus used as a lucky decoration at New Year's. Since its Japanese name, nanten, can also mean "averting disaster," it also serves as a charm against misfortune.

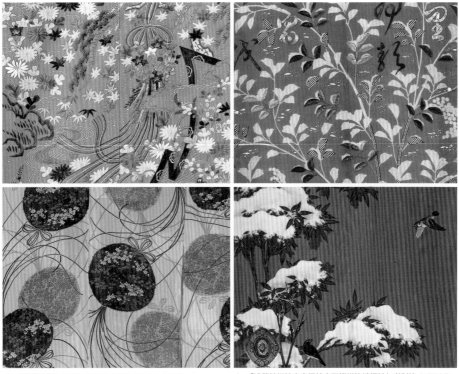

上：「萌葱縮緬地薬玉御簾秋草模様染縫振袖」（部分）
江戸時代　国立歴史民俗博物館蔵　Furisode with Design of Kusudama, Bamboo Blind and Autumn Grass on Light Green Crepe Ground, Edo period, National Museum of Japanese History

下：「薄茶麻地薬玉模様単衣」（部分）大正〜昭和時代初期
須坂クラシック美術館蔵　Hitoe Dress with Design of Kusudama on Pale Brown Linen Ground, Taisho-Showa era initial, Suzaka Classic Museum

上：「浅葱縮緬地文字雪持南天模様染縫振袖」（部分）江戸時代
国立歴史民俗博物館蔵　Furisode with Design of Character and Nandina Incurred Snow on Turquoise Blue Crepe Ground, Edo period, National Museum of Japanese History

下：「雪中小鳥」（部分）近藤梁渓　宮内庁京都事務所蔵
Small Birds in the Snow, Kondo Ryoukei, Imperial Household Agency Kyoto Office

鳳凰文
龍鳳凰文

有職鳳凰

ほうおうもん・りゅうほうおうもん
PHOENIX

　鳳凰は想像上の動物で、古代中国では喜ばしいことがあると出現すると考えられていた。とりわけ徳の高い君子が帝の位につくときには、宮廷に鳳凰が飛来するとされ、瑞鳥とされている。鳳凰は鶏のような冠を持ち、尾が長く、羽毛は五色に彩られた姿をしている。梧桐に棲み、竹の実を食い、醴泉を飲み、美声を発するといい、雄を鳳、雌を凰という。文様は奈良・平安時代に盛んに用いられ、衣服、牛車、調度品から、建築彫刻にまで広く見られる。古代から天皇が儀式に着用する黄櫨染の袍にも桐竹鳳凰文の文様が見られる。桐竹と組み合わされて有職文に、また屏風絵などの画題にも多く用いられた。

In ancient China, the phoenix, an imaginary bird, was believed to appear on happy occasions. This bird of good fortune would fly to the imperial palace on the most auspicious of occasions: when a virtuous prince took the throne as emperor.

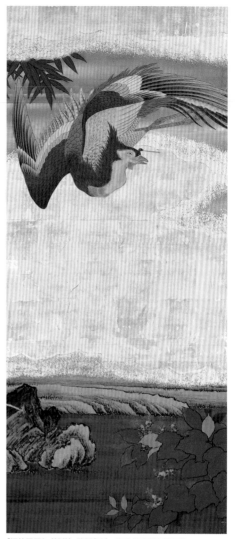

「桐竹鳳凰」（部分）狩野永岳　宮内庁京都事務所蔵
Paulownia, Bamboo and Phoenixes, Kano Eigaku,
Imperial Household Agency Kyoto Office

「江戸名所百人美女　小石川牛天神」
（部分）歌川豊国・歌川国久
安政 4 年（1857）国立国会図書館蔵
One Hundred Beauties Set in Scenic
Spots of Edo, Koishikawa Ushi Tenjin,
Utagawa Toyokuni, Utagawa Kunihisa,
1857, National Diet Library

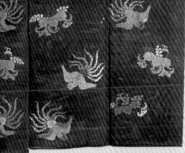
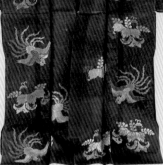

「紫絽地桐鳳凰模様舞衣」
江戸時代（18世紀）
髙島屋史料館蔵
Maiginu with Paulownia
and Phoenixes on Purple
Silk Gauze Ground, 18th
century, Takashimaya
Exhibition Hall

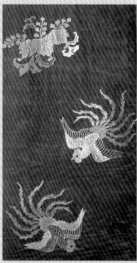

「紫絽地桐鳳凰模様舞衣」（部分）

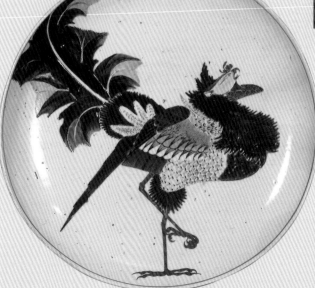

「色絵鳳凰図平鉢　古九谷」
江戸時代（17世紀）
石川県立美術館蔵
Shallow Bowl with Design of
Phoenix, Overglaze Enamels,
17th century, Ishikawa
Prefectural Museum of Art

龍文

りゅうもん
DRAGON

玉づかみ
龍の丸

　九種の動物の部分からなる想像上の動物
で、体は大蛇に似て背に八一枚の鱗がある。
四足に各五本の指、頭には二本の角があり、
顔は長く耳があり、口辺に長い髭を持つ。中
国では麒麟、鳳凰、霊亀とともに四霊獣（四神）
として貴ばれ、神秘的な動物で超自然的な威
力を持つとされ、吉祥文様として広く用いられ
ている。文様は宮廷以外では使用できないも
のとされ、五爪の龍は天子に限り、四爪・三
爪は天子一族のものに用いた。文様は龍唐花、
龍花、龍雲文、龍虎文などがあり種類が多い。
能装束や歌舞伎衣裳、祭礼衣裳には奇抜で
豪華なものがある。室町から江戸時代にかけ
ての名物裂にもすぐれた龍文が見られる。男
物の羽織裏や長襦袢などに用いられる。

The dragon is, with the qilin, phoenix,
and mystic turtle, one of the four aus-
picious beasts of China. Mysterious an-
imals with supernatural powers, all four
are widely used as auspicious motifs.

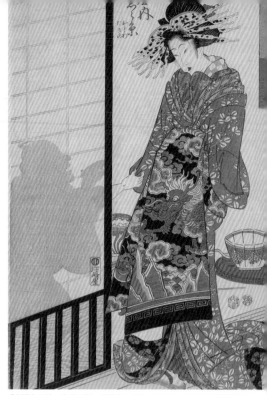

「青楼十二時　夜亥ノ刻　玉屋内しら糸　おとわ　たきの」菊川英山
文化 9 年（1812）頃　山口県立萩美術館・浦上記念館蔵
The Twelve Hours in Yoshiwara; Courtesan Shiraito of the Tama-ya Hour
of the Boar, Kikukawa Eizan, ca.1812, Hagi Uragami Museum

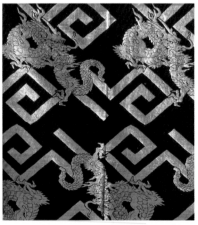

「紺繻子地雷文龍文模様裃法被」（部分）江戸時代（18 世紀）
髙島屋史料館蔵　Lined Happi with Thunderbolts and
Dragons on Dark Blue Satin Weave Ground, 18th century,
Takashimaya Exhibition Hall

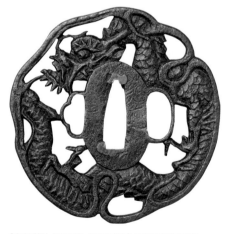

「竜文透鐔」江戸時代（17-19 世紀）京都国立博物館蔵
Tsuba with Dragonr Design, Jyu Kinai, 17-19th century,
Kyoto National Museum

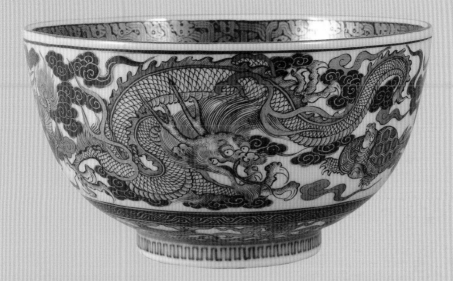

「赤絵金彩龍文鉢」浅井一毫　明治42年（1909）石川県立美術館蔵
Bowl with Design of Dragon, Overglaze Red Enamel and Gold, Asai Ichimo, 1909, Ishikawa Prefectural Museum of Art

「東錦絵　其昔室町御所に重忠が琴責乃明断」
（部分）歌川豊国　国立国会図書館蔵
Azuma Nishiki-e, Utagawa Toyokuni, National Diet Library

「江戸名勝図会及役者絵」歌川国周　国立国会図書館蔵
Edo Scenic Spot and Actor Picture, Utagawa Kunichika, National Diet Library

松竹梅鶴亀文

しょうちくばいつるかめもん
PINE, BAMBOO, PLUM, CRANE,
AND TURTLE

　四季を通じて変わらぬ緑を保っている松と竹、寒中に馥郁とした花を咲かせる梅。吉祥文様の草木を代表する文様と、延命長寿を象徴する鶴亀の組み合わせは、最上級の吉祥を表現している。この文様の原型が「蓬莱文」にある。中国の伝説にある蓬莱山は、不老不死の仙人が棲むという桃源郷で、ここでは松竹梅が繁り、鶴亀が遊ぶと考えられ、これがこのような日本的な文様となった。

This combination of three auspicious flora and two fauna that symbolize longevity express the greatest good fortune.

松喰鶴文

まつくいつるもん
CRANE GRASPING PINE BRANCH

松喰鶴

　吉祥の鳥、鶴が松の小枝をくわえて飛ぶ姿を文様にしたもので、起源は古く、古代オリエントでは、鳩などがオリーブの小枝やリボンをくわえている。やがて中国に伝わり、正倉院御物に遺る、花咲く小枝をくわえる鳥の「花喰い鳥文」となった。平安時代以降に文化の和風化とともに、優美な姿がことに好まれる鶴にかわった。藤原文化の代表的文様としてさまざまな分野で用いられた。

This motif of the crane, an auspicious bird, grasping a pine branch in its beak as it flies has been adapted to Japanese tastes since the Heian period. It presents a combination of lucky connotations and elegant grace.

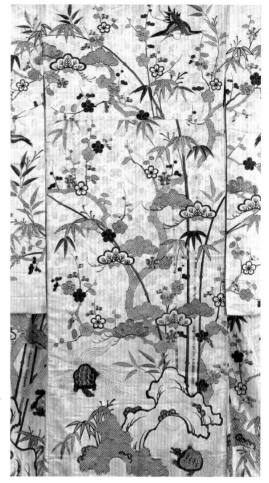

「白綸子地松竹梅鶴亀模様染縫振袖」（部分）江戸時代　国立歴史民俗博物館蔵　Furisode with Design of Pine, Bamboo, Plum Blossoms, Cranes and Tortoises in Embroidery on White Figured Satin Ground, Edo period, National Museum of Japanese History

左：「松喰鶴文」『求古図譜』織文之部より　天保 11 年（1840）国立国会図書館蔵　Matsukui Tsuru-mon; Crane with Branch of Pines in its Mouth Pattern, 1840, National Diet Library
右：「松喰い鶴」『求古図譜』織文之部より　天保 11 年（1840）国立国会図書館蔵　Matsukui Tsuru; Crane with Branch of Pines in its Mouth, 1840, National Diet Library

鴛鴦文

おしどりもん
MANDARIN DUCK

向い鴛鴦の丸

雄は美しく背に思羽と呼ばれる銀杏の葉のようなかたちの羽があり、雌は全体に地味な色で背部は暗褐色。「鴛鴦の契」といわれるように、雌雄二羽で仲睦まじい姿は、古くから絵画や文様に描かれた。夫婦和合の吉祥文様によく用いたのは桃山から江戸時代で、能装束や小袖に多く見られる。有職文として皇太子の袍に鴛鴦の丸文様が使われる。

Images of the affectionate mandarin duck and drake were popular symbols of marital harmony, often used on Noh costumes and kimono in the Momoyama and Edo periods.

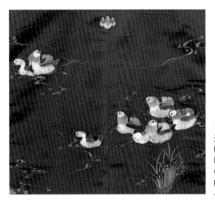

「紺綸地鴛鴦梅樹模様縫振袖」(部分)
江戸時代　国立歴史民俗博物館蔵
Furisode with Design of Mandarin Ducks and Plum Trees in Embroidery on Navy Blue Silk Ground, Edo period, National Museum of Japanese History

「瑞花鴛鴦八稜鏡」伝福岡県
内経塚出土遺物　永久5年
(1117)　神戸市立博物館蔵
Bronze Mirror with Design of Zuika and Mandarin Ducks, 1117, Kobe City Museum

尾長鳥文

おながどりもん
LONG-TAILED BIRD

尾長鳥

尾長鳥文は特定の鳥の種類を指すわけではなく、雉子や山鳥、鶺鴒などの尾の長い、姿の美しい鳥を表している。鳳凰に代わるものとして鳥一般を理想化、抽象化してきた文様である。染織品では有職織物の丸文や、能装束の文様によく見られる。華やかな吉祥文として礼盛装に用いる。

This motif presents idealized versions of long-tailed, beautiful birds, such as pheasants or wagtails, in general rather than a specific species.

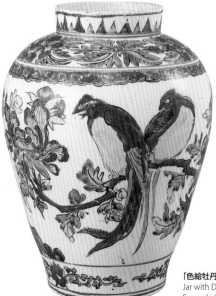

「色絵牡丹尾長鳥文壺」江戸時代前期　福岡市美術館蔵
Jar with Design of Peony and Tail Birds, Overglaze Enamels, Early Edo period, Fukuoka Art Museum

富士文

ふじもん
MT. FUJI

富士

富士山は古くから霊山として崇拝され、平
安時代には信仰登山が盛んであった。現代で
は世界遺産にも登録され、日本の国そのもの
をイメージさせるシンボルとしての役割も果たし
ている。初夢の「一富士二鷹三茄子」に描
かれたり、海女の羽衣で、天女とともに背景
に表される。また富士の巻狩の場面にはなくて
はならないもので、昇龍には雲のかかった霊
峰富士が不可欠の存在である。

Mt. Fuji has long been worshipped as a
sacred mountain. The practice of climb-
ing it as a religious act was popular as
long ago as the Heian period. Now reg-
istered as a World Heritage site, Mt. Fuji
has come to symbolize Japan itself.

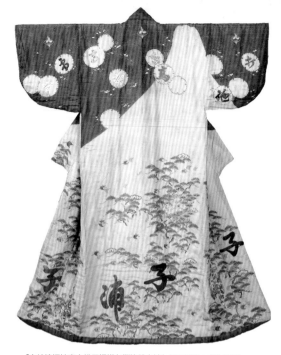

「白紋縮緬地富士松原模様友禅染縫小袖」 江戸時代　（18世紀）
国立歴史民俗博物館蔵　Kosode with Design of Mount Fuji and
Matsubara in Yuzen Dyeing Embroidery on White Crepe Ground,
18th century, National Museum of Japanese History

蓬莱山文

ほうらいさんもん
MT. HORAI

中国の神仙思想で東海中にあるとされる伝説上の
島で、仙人の棲む不老不死の地とされる霊山があり、
蓬莱山と呼ばれる。屹立した小島に蝶や鳥が空に舞
い、海には亀が遊び、松竹梅あるいは青樹に桜が繁
る常春のイメージで描かれる。吉祥の山水画の画題
ともなり、めでたい象徴として島をかたどった「島台」
として飾られたりする。吉祥文様として江戸時代
の帷子という夏の小袖に見られる。現代でも楼
閣山水を背景にした蓬莱山文は、留袖や袋帯
などに使用されている。

According to Chinese beliefs,
there is a sacred mountain,
on an island in the seas to the
east, that is home to the Dao-
ist immortals, who never age
and live forever. That moun-
tain is Mt. Horai (Penglai, in
Chinese).

「蓬莱雲鶴図硯箱」
大正6年　（1917）
東京藝術大学大学美術館蔵
Writing Box with Design of Holy
Mountain, Crane and Clouds,
1917, The University Art Museum,
Tokyo University of The Arts

鯉の滝昇り文

こいのたきのぼりもん
CARP LEAPING UP A WATERFALL

「鯉の滝昇り」図は、急流の龍門という滝
を登って龍になるという中国の伝説から、絵
画や彫刻、文様化して吉祥の図柄として特別
に扱われてきた。江戸時代後期から明治時代
には、武家やきっぷのいい江戸っ子に好まれ、
浴衣や絵絣、祝い着にもよく用いられた。

Chinese legend has it that a carp that
scales the Dragon Gate waterfall will
become a dragon. This image has been
extensively treated as especially lucky, in
paintings, sculpture, and motifs.

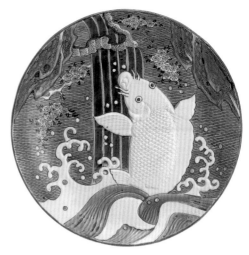

「染付鯉瀧登文大皿」1790～1830年代　佐賀県立九州陶磁
文化館蔵（柴田夫妻コレクション）　Large Plate with Design
of Carps Climbing Falls, Blue Underglaze, 1790-1830 period,
The Kyushu Ceramic Museum（Mrs. Shibata collection）

宝尽し文

福包

たからづくしもん
PRECIOUS OBJECTS

　宝物を並べた文様で、中国にはじまり、わ
が国では縁起のよい福徳を招来するものとし
て、室町時代末から吉祥文様として用いられ
た。時代や地域、階層によって差異はあるが、
如意宝珠、宝鑰、小槌、金嚢、隠蓑、隠笠、
丁字、宝巻、花輪違、金函などを寄せて描
いた文様である。数個組み合わせたり、また
個々に使ったりして各種の工芸品文様に用い
られた。ほかに松竹梅や鶴亀とも組み合わせ
て使用することもある。

Presenting an array of precious objects,
this design originated in China and has
been used as a lucky motif calling forth
happiness and prosperity since the late
sixteenth century.

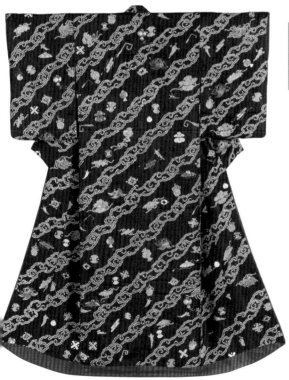

「紺綸子地宝尽雲文繋模様絞縫振袖」江戸時代
国立歴史民俗博物館蔵　Furisode with Design of Treasures
and Clouds in Embroidery on Navy Blue Figured Satin
Ground, Edo period, National Museum of Japanese History

七福神文
宝船文

宝船

しちふくじんもん・たからぶねもん
SEVEN GODS OF GOOD FORTUNE
TREASURE BOAT

「大黒揚屋入図」西川祐信
江戸時代中期　熊本県立美術館蔵
Daikuku Enters the Ageya,
Nishikawa Sukenobu, Mid-Edo
period, Kumamoto Prefectural
Museum of Art

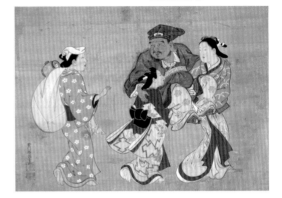

「大黒揚屋入図」西川祐信
江戸時代中期　熊本県立美術館蔵
Daikuku Enters the Ageya,
Nishikawa Sukenobu, Mid-Edo
period, Kumamoto Prefectural
Museum of Art

　七福神は福徳の神として、また瑞祥の象徴
として信仰される七人の神で、絵画や彫刻、
文様に描かれた。大黒天、恵比寿、毘沙門
天、弁才天、布袋、福禄寿、寿老人をいうが、
福禄寿は寿老人と同体異名として除き、吉祥
天をくわえることもある。江戸時代には盛んに
信仰され、新年始めの宝船には七福人が描か
れ、また七福神巡りも行なわれるようになった。
この行事から衣裳の文様にも使用されるように
なった。宝船の文様は加賀友禅や紅型に用い
られるほか、明治時代には大漁祝の間祝着に
用いられた。

These seven gods, worshipped
as gods of good fortune, hap-
piness, and prosperity, are of-
ten found in paintings, carv-
ings, and design motifs.

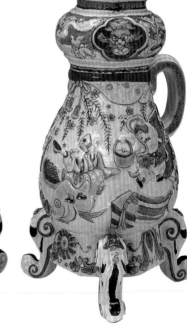

「色絵七福神文筒形注器」
1730〜60年代
佐賀県立九州陶磁文化館蔵
（柴田夫妻コレクション）
Ewer with Design of Seven Gods
of Good Fortune, Overglaze
Enamels, 1730-60 period, The
Kyushu Ceramic Museum（Mrs.
Shibata collection）

［作品データ］

【凡例】
◎作品のデータは、掲載頁、作品名、作者名、制作年代、員数、材質・技法、寸法、所蔵先の順に掲載している。
◎法量の単位はセンチメートルで、特に表記のない場合はすべて縦×横である。

【i】植物の文様　Botanical Motifs

7p

● 「江戸名所百人美女　霞ヶ関」歌川豊国・歌川国久　安政4年（1857）大判錦絵　国立国会図書館蔵　One Hundred Beauties Set in Scenic Spots of Edo, Kasumigaseki, Utagawa Toyokuni, Utagawa Kunihisa, 1857, Vertical oban, National Diet Library

8,9p

■梅文　Plum Blossom

● 「四季花鳥」土佐光清　安政2年（1855）襖二面　剣璽の間御常御殿　宮内庁京都事務所蔵　Four Seasons Flowers and Birds, Tosa Mitsukiyo, 1855, Two sliding door panels, Imperial Household Agency Kyouto Office

● 「八重梅」「求古図譜」織文之部より　天保11年（1840）国立国会図書館蔵　Yae-ume; Plum Blossom Pattern, 1840, National Diet Library

● 「色絵槍梅文水指」尾形乾山　江戸時代中期（18世紀）24.6 × 24.6 × 17.0cm　京都市立芸術大学芸術資料館蔵　Spear plum pattern, Ogata Kenzan, 18th century, 24.6 × 24.6 × 17.0cm, University Art Museum, Kyoto City University of Arts

● 「色絵梅花図平水指」野々村仁清　江戸時代（17世紀）23.4 × 20.7 × 14.6cm　石川県立美術館蔵　Fresh-water Container, Plum blossoms, Overglaze enamels, Nonomura Ninsei, 17th century, 23.4 × 20.7 × 14.6cm, Ishikawa Prefectural Museum of Art

● 「油屋お染」歌川国芳　大判錦絵　三枚続の内　国立国会図書館蔵　Osome, who is the character of Kabuki, Utagawa Kuniyoshi, Vertical oban triptych, National Diet Library

● 「白綸子地梅樹光琳文様小袖」江戸時代（18世紀）157.0 × 63.2cm　奈良県立美術館蔵　Kosode with the Korin Plum Trees in Embroidery, 18th century, 157.0 × 63.2cm, Nara Prefecture Museum of Art

10,11p

■桜文　Cherry Blossom

● 「紅縮緬地垣に柳桜若松文様打掛」江戸時代（19世紀）160.0 × 57.5cm　奈良県立美術館蔵　Uchikake with Design of Fence, Willows, Cherrys and Pines in Embroidery on Red Crepe Ground, 19th century, 160.0 × 57.5cm, Nara Prefecture Museum of Art

● 「端暁桜之図」広瀬花�　江戸時代末期（19世紀）軸一幅　絹本淡彩　51.5 × 89.4cm　熊本県立美術館蔵　Cherry Tree Blooming in the Dawn, Hirose Kain, 19th century, Hanging scroll, Light color on silk, 51.5 × 89.4cm, Kumamoto Prefectural Museum of Art

● 「染錦桜楼閣文宝珠鈕蓋付壺」江戸時代中期（18世紀）77.9 × 20.2 × 41.3cm　愛知県陶磁美術館蔵　Covered Jar, Hoju (sacred jewel) Shaped Knob, Cherry Tree and Palace Design, Overglaze enamels, 18th century, 77.9 × 20.2 × 41.3cm, Aichi Prefectural Ceramic Museum

● 「擬五行尽之内　小町姫」歌川豊国　嘉永5年（1852）大判錦絵　国立国会図書館蔵　Nazorae Gogyozukusi : Komachi Princess, 1852, Vertical oban, National Diet Library

● 「風俗三十二相」月岡芳年　明治21年（1888）大判錦絵　国立国会図書館蔵　文政年間内室の風俗　Thirty-two Facial Expressions of the Modern Day, Atsuso, Tsukioka Yoshitoshi, 1888, Vertical oban, National Diet Library

12,13p

■牡丹文　Peony

● 「牡丹二白鷴」磯野華堂　杉戸二面の内　西御縁座敷　宮内庁京都事務所蔵　Japanese Grosbeak and Peony, Isono Kado, Two

panels, Imperial Household Agency Kyoto Office

● 「牡丹銀象嵌鐙」銘 尾州知多住政重　室町時代　26.0 × 29.0 × 13.8cm　馬の博物館蔵　A Pair of Peony Silver Inlay Stirrup, Jyu Masashige, Muromachi period, 26.0 × 29.0 × 13.8cm, The Equine Museum of Japan

● 「濃紫地牡丹唐草模様銘仙着物」大正〜昭和時代初期　146.0 × 61.0cm　須坂クラシック美術館蔵　Meisen with Peony and Arabesque Pattern on Deep Purple Ground, Taisho-Showa era initial, 146.0 × 61.0cm , Suzaka Classic Museum

● 「牡丹」「求古図譜」織文之部より　天保11年（1840）国立国会図書館蔵　Botan : Peony Pattern, 1840, National Diet Library

● 「染付牡丹獅子文大瓶」江戸時代前期（17世紀）49.6 × 7.3 × 26.8cm　愛知県陶磁美術館蔵　Bottle, Peony and Lion Design, Blue Underglaze, 17th century, 49.6 × 7.3 × 26.8cm , Aichi Prefectural Ceramic Museum

● 「牡丹文重箱」江戸時代後期（19世紀）26.4 × 17.8cm　愛知県陶磁美術館蔵　Tired Boxes, Peony Design, Blue Underglaze, 19th century, 26.4 × 17.8cm, Aichi Prefectural Ceramic Museum

14p

■丁子文　Clove

● 「丁字透鐔」銘越前住記内作　江戸時代（17〜19世紀）京都国立博物館蔵　Tsuba with Clover Design, Jyu Kinai, 17-19th century, Kyoto National Museum

■藤文　Wisteria

● 「忠孝加々見山　局岩藤」歌川国芳　大判錦絵　三枚続の内　国立国会図書館蔵　Chuko Kagamiyama : Loyalty and Valour on Mirror Mountain, Vertical oban triptych, Utagawa Kuniyoshi, National Diet Library

● 「藤」「求古図譜」織文之部より　天保11年（1840）国立国会図書館蔵　Fuji : Wisteria Pattern, 1840, National Diet Library

15p

■土筆文　Horsetail

● 「当世美人合 踊師匠」歌川国貞　大判錦絵　国立国会図書館蔵　Tôsei bijin awase; the series Contest of Present-day Beauties, Dance Teacher, Utagawa Kunisada, Vertical oban, National Diet Library

◆チューリップ文　Tulip

● 「赤地チューリップ模様変り織銘仙着物」大正〜昭和時代初期　154.0 × 62.0cm　須坂クラシック美術館蔵　Meisen with Tulip Pattern on Deep Purple Ground, Taisho-Showa era initial, 154.0 × 62.0cm , Suzaka Classic Museum

16,17p

■桐文　Paulownia

● 「東錦絵 其昔室町御所に重忠が琴責乃明断」歌川豊国　大判錦絵　三枚続の内　国立国会図書館蔵　Azuma Nishiki-e, Utagawa Toyokuni, Vertical oban triptych, Nationai Diet Library

● 「桐竹」「求古図譜」織文之部より　天保11年（1840）国立国会図書館蔵　Kiri Take : Bamboo and Paulownia Pattern, 1840, National Diet Library

● 「猿若錦繪　坂東三津五郎」歌川国芳　江戸時代後期　大判錦絵　国立国会図書館蔵　Saruwaka Nishikie: Kabuki Actor Bandou Mitsugorou, Late Edo period, Vertical oban, National Diet Library

● 「桐菊流水図屏風」右隻　酒井道一　江戸時代〜明治時代　二曲一双屏風　絹本金地着色　各 171.8 × 172.6cm　板橋区立美術館蔵　Chrysanthemum and Paulownia with Water Flowing, Sakai Doitsu, Edo-Meiji period, Pair of two-panel screens, Pigment on silk, each 171.8 × 172.6cm, Itabashi Art Museum

● 「白繻子地変立涌桐模様裌狩衣」江戸時代（18〜19世紀）162.0 × 105.0cm　高島屋史料館蔵　Kariginu with Paulownia over

Intersecting Wavy Vertical Lines on White Ground, 18-19th century, 162.0 × 105.0cm, Takashimaya Exhibition Hall

18p

■柳文　Willow
◉「萌葱縮緬地柳桜筏文様小袖」江戸時代（18世紀）145.0 × 61.5cm　奈良県立美術館蔵　Kosode with Design of Willow and Cherry Blossoms and Raft in Dyeing and Embroidery on Green Crepe Ground, 18th century, 145.0 × 61.5cm, Nara Prefecture Museum of Art

◉「柳橋蒔絵鞍」天正13年（1585）27.8 × 32.5 × 37.6cm　馬の博物館蔵　Maki-e Saddle with Design of Bridge and Willows, 1585, 27.8 × 32.5 × 37.6cm, The Equine Museum of Japan

19p

■山吹文　Kerria Japonica
◉「白縮緬地山吹籬模様染縫小袖」145.0 × 66.0 cm　国立歴史民俗博物館蔵　Kosode with Design of Yamabuki Magaki in Embroidery on White Crepe Ground, 145.0 × 66.0 cm, National Museum of Japanese History

◉「山城国井出の玉川」歌川国芳　弘化4年～嘉永元年頃（1847-48）大判錦絵　三枚続の内　東京都立中央図書館特別文庫室蔵　Ide no Tamagawa, Utagawa Kuniyoshi, 1847-48, Vertical oban triptych, Tokyo Metropolitan Library

20p

■躑躅文　Azalea
◉「浅葱麻地躑躅に撫子模様単衣」大正～昭和時代初期　148.5 × 63.5cm　須坂クラシック美術館蔵　Hitoe Dress with Design of Pink and Azalea on Turquoise Blue Linen Ground, Taisho-Showa era initial, 148.5 × 63.5cm, Suzaka Classic Museum

■酢漿草文　Wood Sorrel
◉「白麻地酢漿草模様単衣」大正～昭和時代初期　153.0 × 61.5cm　須坂クラシック美術館蔵　Hitoe Dress with Design of Sorrel Grass on White Linen Ground, Taisho-Showa era initial, 153.0 × 61.5cm, Suzaka Classic Museum

21p

■柏文　Oak Leaf
◉「源氏雲浮世画合　柏木　三かつ・娘おつう」歌川国芳　大判錦絵　国立国会図書館蔵　Genjigumo Ukiyo Eawase, Utagawa Kuniyoshi, Vertical oban, National Diet Library

■合歓木文　Silk Tree
◉「紺絹縮緬地飛雀水辺合歓花杜若撫子文様単衣」明治時代（19世紀）171.5 × 62.5cm　奈良県立美術館蔵　Hitoe Dress with Design of Flying Sparrows on the Shore, Silktree, Iris and Pinks in Embroidery on Blue Crepe Ground, 19th century, 171.5 × 62.5cm, Nara Prefecture Museum of Art

22p

■紫陽花文　Hydrangea
◉「江戸雲姿八契」歌川国貞　大判錦絵　三枚続の内　国立国会図書館蔵　Edo Sugata Wa Kei, Utagawa Kunisada, Vertical oban triptych, National Diet Library

◉「藍綸子地紫陽花模様染縫小袖」江戸時代　171.0 × 122.0cm　国立歴史民俗博物館蔵　Kosode with Design of Hydrangea in Embroidery on Marine Blue Figured Satin Ground, Edo period, 171.0 × 122.0cm , National Museum of Japanese History

23p

■棕櫚文　Windmill palm
◉「棕櫚雄鶏図」伊藤若冲　軸一幅　絹本着色　142.7 × 79.7cm　宮内庁三の丸尚蔵館蔵　Colorful Realm of Living Beings, Roosters and Hemp Palms, Ito Jakuchu, Hanging scroll, Pigment on silk, 142.7 × 79.7cm, The Museum of the Imperial Collections, Sannnomaru Shozokan

斜面を被いつくすように生えた棕櫚の林の中で、白鶏と軍鶏がにらみ合ってどちらも引きそうにない緊張感が伝わってくる。棕櫚の幹の繊維肌と広げた葉の模様が異国情緒を醸し出している。

◉「色絵染付棕櫚葉文皿」江戸時代中期（17世紀～18世紀）

4.5 × 14.0cm　愛知県陶磁美術館蔵　Dishes with Design of Hemp Palms, Overglaze Enamels and Underglaze Blue, 17-18th century, 4.5 × 14.0cm, Aichi Prefectural Ceramic Museum

24,25p

■杜若文　Rabbit-ear Iris
◉「紺絹縮緬地飛雀水辺合歓木杜若撫子文様単衣」明治時代（19世紀）160.0 × 57.5cm　奈良県立美術館蔵　Hitoe Dress with Design of flying Sparrows on the Shore, Silk Tree, Iris and Pinks in Embroidery on Blue Crepe Ground, 19th century, 160.0 × 57.5cm , Nara Prefecture Museum of Art

◉「江戸名所百人美女　三囲」歌川豊国・歌川国久　安政4年（1857）大判錦絵　東京都立中央図書館特別文庫室蔵　One Hundred Beauties Set in Scenic Spots of Edo, Mimeguri, Utagawa Toyokuni, Utagawa Kunihisa, 1857, Vertical oban, Tokyo Metropolitan Library

◉「薄浅葱縮緬地杜若八橋模様染縫小袖」江戸時代　172.0 × 64.0cm　国立歴史民俗博物館蔵　Kosode with Design of Yatsuhashi to Iris on Light Turquoise Blue Crepe Ground, Edo period, 172.0 × 64.0cm, National Museum of Japanese History

◉「四季花鳥」岸岱　襖四面　皇后御常御殿　御寝ノ間　宮内庁京都事務所蔵　Flowers and Birds of the Four Seasons, Gan Tai, Four sliding door panels, Imperial Household Agency Kyoto Office

■菖蒲文　Japanese Iris
◉「白天鵞絨地霞菖蒲文肉入縫箔迫」江戸時代　6.7 × 8.0 × 3.3cm　国立歴史民俗博物館蔵　Hakoseko with Design of Iris in Embroidery on White Velvet, Edo period, 6.7 × 8.0 × 3.3cm, National Museum of Japanese History

◉「大願成就有ケ瀧縞　勢州五瀬之屋」歌川国芳　大判錦絵　国立国会図書館蔵　Taigan Jouju Arigatakishima, Utagawa Kuniyoshi, Vertical oban, National Diet Library

26p

■蓮華文　Lotus Flowers
◉「山村廃寺出土　軒瓦」白鳳時代（7世紀後半）19.4 × 4.8cm　神戸市立博物館蔵　Roof Tile of Round Shape with Lotus Design, Late 7th century, 19.4 × 4.8cm, Kobe City Museum

◉「蓮華文」『求古図譜』織文之部より　天保11年（1840）国立国会図書館蔵　Renkamon : Lotus Pattern, 1840, National Diet Library

■沢瀉文　Trifoliate Arrowhead
◉「絵唐津沢瀉石籠文大皿」桃山時代（17世紀初頭）10.8 × 40.2cm 愛知県陶磁美術館蔵　Large Dish with Design of Omodaka and Basket Filled with Stones, Early 17th century, 10.8 × 40.2cm, Aichi Prefectural Ceramic Museum

27p

■河骨文　Yellow Water Lily
◉「紺綸子地水車河骨模様紋小袖屏風裂」江戸時代　143.0 × 70.0cm　国立歴史民俗博物館蔵　Kosode with Design of Kouhone and Waterheel on Navy Blue Figured Satin, 143.0 × 70.0cm, National Museum of Japanese History

■忍草文　Weeping Fern
◉「白綸地鶴亀芹忍模様縫小袖」江戸時代　162.0 × 62.0cm　国立歴史民俗博物館蔵　Kosode with Design of Crane, Turtle, Seri and Shinobusa on White Silk Ground, Edo period, 162.0 × 62.0cm, National Museum of Japanese History

◉「忍草蒔絵文箱」江戸時代　23.8 × 8.7 × 5.0cm　東京藝術大学大学美術館蔵　Maki-e Letter Box with Design of Shinobusa, Edo period, 23.8 × 8.7 × 5.0cm, The University Art Museum, Tokyo University of The Arts

28,29p

■朝顔文　Morning Glory
◉「鶏舟船御遊」歌川豊国　嘉永5年（1852）大判錦絵　三枚続の内　国立国会図書館蔵　Ukaibune Oasobi , Utagawa Toyokuni, 1852, Vertical oban triptych, National Diet Library

◉「竹に朝顔　亀甲地」『求古図譜』織文之部より　天保11年（1840）国立国会図書館蔵　Take ni Asagao, Kikouji : Morning Glory

in Bamboo, Tortoiseshell Pattern, 1840, National Diet Library

◉「縹地朝顔に渦模様銘仙着物」大正〜昭和時代初期 153.5 × 81.0cm 須坂クラシック美術館蔵 Meisen with Design of Spiral and Morning Glory on Sapphire Blue Ground, Taisho-Showa era initial, 153.5 × 81.0cm, Suzaka Classic Museum

◉「花籠」山本探斎 杉戸2面 皇后御常御殿 北廂 宮内庁京都事務所蔵 Flower Baskets, Yamamoto Tansai, Two panels, Imperial Household Agency Kyoto Office

◉「梨園侠客伝 朝兌せん平 坂東彦右衛門・福山の善太 市川八百蔵」歌川豊国 文久3年（1863）大判錦絵 国立国会図書館蔵 Rien Kyoukakuden, Utagawa Toyokuni, 1863, Vertical oban, National Diet Library

◉「風俗三十二相 みたさう 天保年間御小性之風俗」月岡芳年 明治21年（1888）大判錦絵 国立国会図書館蔵 Thirty-two Facial Expressions of the Modern Day, Likely Seen, Tsukioka Yoshitoshi, 1888, Vertical oban, National Diet Library

30,31p

■葵文 Hollyhock
◉「母子図 仔犬」喜多川歌麿 文久3年（1863）大判錦絵 山口県立萩美術館・浦上記念館蔵 Puppy to be spoiled child and mother , Kitagawa Utamaro, 1863, Vertical oban, Hagi Uragami Museum

◉「江戸名所百人美女 新ばし」歌川豊国・歌川国久 安政4年（1857）大判錦絵 東京都立中央図書館特別文庫室蔵 One Hundred Beauties Set in Scenic Spots of Edo, Shinbashi, Utagawa Toyokuni, Utagawa Kunihisa, 1857, Vertical oban, Tokyo Metropolitan Library

◉「秋葵二猫」梅戸在親 杉戸二面 北御縁座敷 御常御殿 宮内庁京都事務所蔵 Hollyhocks and Cats, Umedo Zaishin, Two panels, Imperial Household Agency Kyoto Office

◉「萌黄地立涌に葵と車模様銘仙着物」大正〜昭和時代初期 159.0 × 65.0cm 須坂クラシック美術館蔵 Meisen with Design of Wheel and Hollyhock to Tatewaku Pattern on Light Green Ground, 159.0 × 65.0cm, Taisho-Showa era initial, Suzaka Classic Museum

32p

■芙蓉文 Hibiscus
◉「縮緬地紫流水秋草模様振袖」164.0 × 103.5cm 国立歴史民俗博物館蔵 Furisode with Design of Autumn Grass and Flowing Water on Purple Crepe Ground, 164.0 × 103.5cm, National Museum of Japanese History

■薊文 Thistle
◉「鼠紅梅織地薊唐草模様単衣」大正〜昭和時代初期 154.0 × 64.0cm 須坂クラシック美術館蔵 Hitoe Dress with Design of Arabesque and Thistle Pattern on Gray Koubaiori Ground, Taisho-Showa era initial, 154.0 × 64.0cm, Suzaka Classic Museum

◉「春夏秋冬花鳥」土佐光清 小襖八面 剣璽の間 御常御殿 宮内庁京都事務所蔵 Flowers and Birds of Spring, Summer, Autumn and Winter, Tosa Mitsukiyo, Eight sliding door panels, Imperial Household Agency Kyoto Office

33p

■百合文 Lily
◉「紫絽地百合に麻の葉模様単衣」大正〜昭和時代初期 146.0 × 61.5cm 須坂クラシック美術館蔵 Hitoe Dress with Design of Flower of Lily and Linen Leaf on Purple Silk Gauze Ground, Taisho-Showa era initial, 146.0 × 61.5cm, Suzaka Classic Museum

◉「百合図鐔」7.35 × 7.13cm 東京藝術大学大学美術館蔵 Tsuba with Lily Design, 7.35 × 7.13cm, The University Art Museum, Tokyo University of The Arts

◉「木台百合蒔絵櫛」月尾慶水 昭和2年（1927）11.0 × 5.0cm 国立歴史民俗博物館蔵 Maki-e Comb with Design of Lily Pattern, Tsukio Keisui, 1927, 11.0 × 5.0cm, National Museum of Japanese History

◉「鼈甲台百合蒔絵笄」月尾慶水 昭和2年（1927）16.0cm 国立歴史民俗博物館蔵 Maki-e Kougai with Design of Lily Pattern, Tsukio Keisui, 1927, 16.0cm, National Museum of Japanese History

34p

■鉄線文 Clematis
◉「鉄線文蒔絵提重」江戸時代（18世紀）17.3 × 31.7 × 29.3cm 福岡市美術館蔵 Maki-e Picnic set with Design of Clematis, 18th century, 17.3 × 31.7 × 29.3cm, Fukuoka Art Museum

■羊歯文 Fern
◉「羊歯枇杷葉文蒔絵箱」江戸時代 26.5 × 93.5 × 37.3cm 福岡市美術館蔵 Maki-e Container of Biwa with Design of Fern and Loquat Leanes, 17th-18th century, 26.5 × 93.5 × 37.3cm, Fukuoka Art Museum

35p

■茄子文 Eggplant
◉「東都名所遊覧 極月浅草市」歌川豊国 大判錦絵 三枚続の内 国立国会図書館蔵 Toto Meisho Yuran, Asakusa Market, Utagawa Toyokuni, Vertical oban triptych, National Diet Library

◉「蒔絵南蛮人洋式硯箱」安土桃山時代（17世紀初期）4.1 × 22.0 × 20.9cm 神戸市立博物館蔵 Maki-e Writing Box with Design of Westerners and European breed of dog, Early 17th century, 4.1 × 22.0 × 20.9cm, Kobe City Museum

◉「染付銹釉茄子文皿」1670 〜 90年代 3.6 × 15.2 × 8.3cm 佐賀県立九州陶磁文化館蔵 Dish with Design of Eggplant Pattern in Blue Underglaze, Underglaze Iron Brown, 1670-90 period, 3.6 × 15.2 × 8.3cm, The Kyushu Ceramic Museum

36,37p

■瓜文 Gourd
◉「刷毛地瓜文瓜形皿」1690 〜 1740年代 3.6 × 14.9 × 11.5cm 佐賀県立九州陶磁文化館蔵 Gourd-shaped Dish with Design of Oriental Melon on Brush Ground, 1690-1740 period, 3.6 × 14.9 × 11.5cm, The Kyushu Ceramic Museum

■瓢箪文 Bottle Gourd
◉「雙筆五十三次 府中」歌川広重・歌川豊国 安政元年（1854）大判錦絵 国立国会図書館蔵 Sohitsu Gojusan-tsugi, Fuchu, Utagawa Hiroshige, Utagawa Toyokuni, 1854, Vertical oban, National Diet Library

◉「色絵三瓢文皿」江戸時代（18世紀前半）5.7 × 20.5 × 10.4cm 佐賀県立九州陶磁文化館蔵 Dish with Design of Three Gourd - shaped Patterns on Overglaze Enamels, Early 18th century, 5.7 × 20.5 × 10.4cm, The Kyushu Ceramic Museum

◉「艶姿花の十二支 御いぬのりやく」歌川豊国 元治元年（1864）大判錦絵 国立国会図書館蔵 Hadesugata Hanano Jyunisi, Utagawa Toyokuni, 1864, Vertical oban, National Diet Library

◉「今世斗計十二時 丑ノ刻」歌川国貞 大判錦絵 国立国会図書館蔵 Imayo Tokei Junitoki; Twelfe Houres of the Clock of the Present Day, Utagawa Kunisada, Vertical oban, National Diet Library

38,39p

■菊文 Chrysanthemum
◉「立姿美人図」作者不詳（懐月堂派）江戸時代中期 軸一幅 紙本着色 80.1 × 35.4cm 熊本県立美術館蔵 Beautiful Woman Standing Position, Mid-Edo period, Hanging scroll, Pigment on paper, 80.1 × 35.4cm, Kumamoto Prefectural Museum of Art

◉「五衣色染分 赤」歌川豊国 大判錦絵 国立国会図書館蔵 Itsutsuginu Irosomewake Aka, Utagawa Toyokuni, Vertical oban, National Diet Library

◉「色絵菊文壺」江戸時代中期（18世紀）20.8 × 10.8 × 16.8cm 愛知県陶磁美術館蔵 Jar with Design of Chrysanthemum Pattern, Overglaze Enamels, 18th century, 20.8 × 10.8 × 16.8cm, Aichi Prefectural Ceramic Museum

◉「紅絽地菊唐草模様舞衣」江戸時代（18世紀）153.0 × 109.0cm 髙島屋史料館蔵 Maiginu with Design of Chrysanthemums and Foral Arabesques on Red Ground, 18th century, 153.0 × 109.0cm, Takashimaya Exhibition Hall

◉「菊の花盛り」海北友雪 襖二面 小御所 西廂 宮内庁京都事務所蔵 Detail of Chrysanthemums in Full Bloom, Kaiho Yusho, Two sliding door panels, Imperial Household Agency Kyoto Office

40p

■女郎花文 Golden Lace
◉「秋野鶉」吉田元鎮 小襖二面 御清ノ間 宮内庁京都事務

179

所蔵　Quails in an Autumn Field, Yoshida Genchin, Two sliding door panels, Imperial Household Agency Kyoto Office

■薄文　Silver Grass
◉「江戸紫姿競　第八」歌川豊国　安政元年（1854）大判錦絵二枚続の内　国立国会図書館蔵　Edomurasaki Sugatakurabe, Utagawa Toyokuni, 1854, Vertical oban diptych, National Diet Library

41p

■萩文　Bush Clover
◉「見立八景したち　小はぎ」歌川豊国　安政元年（1854）大判錦絵　国立国会図書館蔵　Mitatehatsukei Shitachi, Utgawa Toyokuni, 1854, Vertical oban, National Diet Library
◉「蒔絵螺鈿萩図雪吹」尾形光琳　江戸時代（17世紀）7.2 × 7.3cm　石川県立美術館蔵　Tea Caddy with Design of Hagi in Makie and Mother-of-pearl Inlay, Ogata Korin, 17th century, 7.2 × 7.3cm, Ishikawa Prefectural Museum of Art
◉「尾上梅寿一代噺　因幡之助」歌川国芳　国立国会図書館蔵　Onoe Kikugoro Ichidai Banashi ; Onoe Kikugoro III as Usugomo and Ichimura Uzaemon XII as Inabanosuke, National Diet Library

42, 43p

■楓文　Maple
◉「春霞梅の遊賀」歌川豊国　安政5年（1858）大判錦絵二枚続の内　国立国会図書館蔵　Harugasumi Ume no Yuuran, Utagawa Toyokuni, 1858, Vertical oban diptych, National Diet Library
◉「木具写紅葉蒔絵平棗」豊楽　江戸時代末期（19世紀）6.9 × 3.0cm　愛知県陶磁美術館蔵　Container for Powdered Tea, Lacquer Work, Toyoraku Ware, 19th century, 6.9 × 3.0cm, Aichi Prefectural Ceramic Museum
◉「山桜紅葉散金蒔絵櫛」銘 松竹斎　江戸時代～明治時代　8.5 × 4.7cm　国立歴史民俗博物館蔵　Maki-e Comb with Design of Autumn Leaves and Wild Cherry Tree, Shochikusai, Edo period - Meiji era, 8.5 × 4.7cm, National Museum of Japanese History
◉「龍田川の秋」鶴沢探真（模写 板倉星光）襖四面　小御所中段ノ間　宮内庁京都事務所蔵　Autumn on the Tatsuta River, Tsurusawa Tanshin（Copy painted by Itakura Seiko）, Four sliding door panels, Imperial Household Agency Kyoto Office
◉「白�“地蕭紅葉模様長絹」江戸時代（18世紀）97.0 × 101.0cm　髙島屋史料館蔵　Choken with Design of Flutes and Maple Leaves on White Ground, 18th century, 97.0 × 101.0cm, Takashimaya Exhibition Hall
◉「色絵雲錦手蓋物」仁阿弥道八　天保3～4年（1832-33）25.3 × 27.7 × 17.8cm　愛知県陶磁美術館蔵　Covered Bowl with Design of Maple and Cherry Blossoms Pattern, Overglaze Enamels, Ninami Dohachi, 1832-33, 25.3 × 27.7 × 17.8cm, Aichi Prefectural Ceramic Museum

44p

■桔梗文　Chinese Bellflower
◉「蒔絵螺鈿野々宮図硯箱」尾形光琳　江戸時代（17世紀）19.0 × 20.7 × 4.3cm　石川県立美術館蔵　Writing Box with Design of Nonomiya Shrine in maki-e and Mother-of-pearl Inlay, Ogata Korin, 17th century, 19.0 × 20.7 × 4.3cm, Ishikawa Prefectural Museum of Art

■万年青文　Rhodea Japonica
◉「紫紅梅織地万年青模様単衣」大正～昭和時代初期　154.0 × 62.5cm　須坂クラシック美術館蔵　Hitoe Dress with Design of Omoto on Purple Koubaiori Ground, Taisho-Showa era initial, 154.0 × 62.5cm, Suzaka Classic Museum

45p

■蔦文　Ivy
◉「鼈甲台蔦螺鈿蒔絵櫛」大正時代　9.5 × 4.5cm　国立歴史民俗博物館蔵　Maki-e Comb with Design of Ivy in makie and Mother-of-pearl Inlay on Tortoiseshell Ground, Taisho Era, 9.5 × 4.5cm, National Museum of Japanese History

■勝見文　Katsumi
◉「美人七陽華　従四位四辻清子」月岡芳年　明治11年（1878）大判錦絵　国立国会図書館蔵　Bijin Hichiyouka, Tsukioka Yoshitoshi, 1878, Vertical oban, National Diet Library

◉「勝見襷」『求古図譜』織文之部より　天保11年（1840）国立国会図書館蔵　Katsumi Tasuki : Katsumi Pattern, 1840, National Diet Library

46p

■龍胆文　Autumn Bellflower
◉「紅綸子地笹龍胆模様紋縫染小袖」73.5 × 27.0cm　国立歴史民俗博物館蔵　Kosode with Design of Sasa Rindo Pattern in Red Figured Satin Ground, 73.5 × 27.0cm, National Museum of Japanese History
◉「江戸姿八契」歌川国貞　大判錦絵　三枚続の内　国立国会図書館蔵　Edo Sugata Wa Kei, Utagawa Kunisada, Vertical oban triptych, National Diet Library
◉「龍胆」『求古図譜』織文之部より　天保11年（1840）国立国会図書館蔵　Rindou : Autumn Bellflower Pattern, 1840, National Diet Library

47p

■撫子文　Fringed Pink
◉「紅白段霞撫子蝶模様長織」江戸時代（18世紀）140.0 × 67.0cm　髙島屋史料館蔵　Karaori with Pinks and Butterflies in Mist on Alternating Red and White Ground, 18th century, 140.0 × 67.0cm, Takashimaya Exhibition Hall
◉「八重垣紋三」歌川豊国　安政6年（1859）大判錦絵　二枚続の内　国立国会図書館蔵　Kabuki Character Yaegaki Monzou, Utagawa Toyokuni, 1859, Vertical oban diptych, National Diet Library

48,49p

■秋草文　Autumn Grasses
◉「こし□おりゐ 沢村田之助」歌川豊国　文久元年（1861）大判錦絵　二枚続の内　国立国会図書館蔵　Kabuki Actor Sawamura Tanosuke, Utagawa Toyokuni, 1861, Vertical oban diptych, National Diet Library
◉「秋草」『求古図譜』織文之部より　天保11年（1840）国立国会図書館蔵　Akikusa : Autumn Grass Pattern, 1840, National Diet Library
◉「色絵秋草文瓶」江戸時代中期（18世紀）29.2 × 3.9 × 20.2cm　愛知県陶磁美術館蔵　Bottle with Design of Autumn Grass Pattern, Overglaze Enamels, 18th century, 29.2 × 3.9 × 20.2cm, Aichi Prefectural Ceramic Museum
◉「秋草文蒔絵硯箱」桃山時代　19.5 × 4.2cm　大阪城天守閣蔵　Maki-e Writing box with Design of Autumn Grass , Momoyama period, 19.5 × 4.2cm, Osaka Castle Museum
◉「萌葱縮緬地薬玉御簾秋草模様染縫振袖」江戸時代　165.5 × 65.0cm　国立歴史民俗博物館蔵　Furisode with Design of Kusudama, Bamboo Blind and Autumn Grass in Embroidery on Light Green Crepe Ground, Edo period, 165.5 × 65.0cm, National Museum of Japanese History
◉「茶地石入格子秋草模様唐織」江戸時代（18世紀）148.0 × 69.0cm　髙島屋史料館蔵　Karaori with Design of Fower Lattices and Autumn Grass on Brown Ground, 18th century, 148.0 × 69.0cm, Takashimaya Exhibition Hall

50p

■粟文　Foxtail Millet
◉「鼈甲粟に雁飾花簪　耳掻付」明治時代末期　21.0cm　国立歴史民俗博物館蔵　Hanakanzashi with Design of Wild Goose to Millet on Tortoiseshell Ground, Meiji period last stage, 21.0cm , National Museum of Japanese History

■稲文　Rice
◉「萌葱紗綾地菊稲藁鶏模様縫小袖」江戸時代　175.0 × 61.0cm　国立歴史民俗博物館蔵　Kosode with Design of Chrysanthemum, Stack of Rice Straw and Chicken in Embroidery on Light Green silk gauze Ground, 175.0 × 61.0cm, National Museum of Japanese History

51p

■栗文　Chestnut
◉「染分縮緬地月栗木模様染縫小袖」江戸時代　162.0 × 59.0cm　国立歴史民俗博物館蔵　Kosode with Design of Chestnut and

Moon in Embroidery on Dyed Partition Crepe Ground, Edo period, 162.0 × 59.0cm, National Museum of Japanese History

■柘榴文　Pomegranate
● 「染付葡萄雉文大瓶」1655 〜 70 年代　45.5 × 13.4 × 13.7cm　佐賀県立九州陶磁文化館蔵（柴田夫妻コレクション）　Large Bottle with Design of Pheasant and Flowers, Blue Underglaze, 1655-70 period, 45.5 × 13.4 × 13.7cm, The Kyushu Ceramic Museum (Mrs.Shibata collection)

52,53p

■葡萄文　Grape
● 「染付葡萄栗鼠文蓋付壺」江戸時代後期（19 世紀）24.8 × 10.1 × 20.1cm　愛知県陶磁美術館蔵　Covered jar with Design of Grape and Squirrel, Blue Underglaze, 19th century, 24.8 × 10.1 × 20.1cm, Aichi Prefectural Ceramic Museum
● 「葡萄銀象嵌鐙」銘 友実　江戸時代　25.5 × 29.0 × 13.5cm　馬の博物館蔵　Stirrups with Silver-inlaid Design of Grapes, Yushin, Edo period, 25.5 × 29.0 × 13.5cm, The Equine Museum of Japan
● 「時代模様当131波　木鼠吉五郎」安政 6 年（1859）大判錦絵　国立国会図書館蔵　Kabuki Character Kinezumi KIchigorou, Utagawa Toyokuni, 1859, Vertical oban, National Diet Library
● 「葡萄ニ栗鼠」梅戸在親　杉戸二面　北郊縁座敷　御常御殿　宮内庁京都事務所蔵　Squirrels in a Grapevine, Umedo Zaishin, Two panels, Imperial Household Agency Kyoto Office
● 「鼈甲庵葡萄蒔絵櫛・笄」江戸時代（19 世紀）5.6 × 16.9cm　国立歴史民俗博物館蔵　A Set of Laquered Comb and Hair Ornament with Design of Grape in Tortoiseshell Ground, 19th century, 5.6 × 16.9cm, National Museum of Japanese History

54p

■椿文　Camellia
● 「東錦絵（無題）」歌川豊国　大判錦絵　二枚続の内　国立国会図書館蔵　Azuma Nishikie, Utagawa Toyokuni, Vertical oban diptych, National Diet Library
● 「花鳥十二ヶ月図　一月　梅椿に鴬図」酒井抱一　文政 6 年（1823）軸一幅　絹本着色　140.0 × 51.0cm　宮内庁三の丸尚蔵館蔵　Birds and Flowers Through the Twelve Months, January, Nightingale on a Branch of Plum and Camellia, Sakai Hoitsu, 1823, Hanging scroll, Pigment on silk, 140.0 × 51.0cm, The Museum of the Imperial Collections, Sannnomaru Shozokan
琳派風の抱一の作である。十二ヶ月の各月ごとに花と鳥のテーマを組み合わせたもので、白梅の古木に鴬が羽をやすめ、今を盛りに椿が満開である。馥郁とした梅の香が静寂の世界にたゆたっている。

55p

■水仙文　Daffodil
● 「色絵水仙文皿」江戸時代（17 世紀後期）4.2 × 15.0cm　今右衛門古陶磁美術館蔵　Dish with Design of Narcissus Pattern, Overglaze Enamels, Late 17th century, 4.2 × 15.0cm, Imaemon Museum of Ceramic Antiques

■銀杏文　Gingko
● 「散斑甲台櫟銀杏布包蒔絵櫛」江戸時代　11.4 × 3.8cm　国立歴史民俗博物館蔵　Maki-e Comb with Design of Ginkgo and Yew on Shell Ground, Edo period, 11.4 × 3.8cm, National Museum of Japanese History

56p

■竹文　Bamboo
● 「雪中竹」安藤丹崕（模写　窪本武雄）杉戸二面　小御所　西廂　宮内庁京都事務所蔵　Bamboo in Snow, Ando Tangai（Copy painted by MatsumotoTakeo), Two panels, Imperial Household Agency Kyoto Office
● 「織部竹文三足皿」江戸時代（17 世紀）4.6 × 24.2cm　愛知県陶磁美術館蔵　Three-legged Dish with Design of Bamboo, 17th century, 4.6 × 24.2cm, Aichi Prefectural Ceramic Museum
● 「新吉原八景　楼上の秋の月　丸海老屋内江川」（部分）溪斎英泉　大判錦絵　山口県立萩美術館・浦上記念館蔵　Shin Yoshiwara Hatsukei ; Series of New Eight view of Yoshiwara, Keisai

Eisen, Vertical oban, Hagi Uragami Museum
● 「紅綸子地雪持笹模様腰帯」江戸時代（18 世紀）7.0 × 175.0cm　高島屋史料館蔵　Koshiobi with Design of Snowy Bamboo on Red Figured Satin Ground, 18th century, 7.0 × 175.0cm, Takashimaya Exhibition Hall

57p

■笹文　Bamboo Grass
● 「皇国二十四功　伊達家の乳人浅岡」月岡芳年　明治 14 年（1881）大判錦絵　国立国会図書館蔵　Koukoku NIjyuuyonkou, Tsukioka Yoshitoshi, 1881, Vertical oban, National Diet Library
● 「色絵笹文皿」江戸時代（18 世紀後期）10.9 × 34.2cm　今右衛門古陶磁美術館蔵　Dish wioth Design of Wheeled Bamboo Grass, Overglaze Enameles, Late 18th century, 10.9 × 34.2cm, Imaemon Museum of Ceramic Antiques

■松文　Pine
● 「松竹双鶴文円鏡」重文　室町時代　32.2cm　熱田神宮蔵　Bronze Mirror with Design of Pair of Cranes, Important cultural properties, Muromachi period, 32.2cm, Atsuta-jingu Shrine.

58p

● 「住吉ノ景」吉田元鎮　襖四面　御清ノ間　御常御殿　宮内庁京都事務所蔵　Sumiyoshi Shrine, Yoshida Genchin, Four sliding door panels, Imperial Household Agency Kyoto Office
● 「紺縮緬地源氏雲松竹梅文様振袖」江戸時代（19 世紀）149.0 × 60.0cm　奈良県立美術館蔵　Furisode Dress with Design of Genngi Clouds, Pines, Bamboos, and Plums in Tie-Dyeing on Dark Blue Crepe Ground, 19th century, 149.0 × 60.0cm, Nara Prefecture Museum of Art
● 「松竹藤文蒔絵広蓋」江戸時代　55.1 × 59.3 × 10.5cm　福岡市美術館蔵　Maki-e Large Tray with Design of Pine, Bamboo and Wisteria, Edo period, 55.1 × 59.3 × 10.5cm, Fukuoka Art Museum
● 「今世辻計十二時　申ノ刻」歌川国貞　大判錦絵　国立国会図書館蔵　Imayo Tokei Jūnitoki; Twelfe Houres of the Clock of the Present Day, Utagawa Kunisada, Vertical oban, National Diet Library

59p

■若松文　Young Pine
● 「紺紅段若松蔦水海松貝模様唐織」江戸時代（18 〜 19 世紀）155.0 × 75.0cm　高島屋史料館蔵　Karaori with Design of Young Pines and Ivy and Clamshells on Alternating Dark Blue and Red Ground, 18-19th century, 155.0 × 75.0cm,Takashimaya Exhibition Hall
● 「春野雲雀」吉田元鎮　小襖二面　御清ノ間　宮内庁京都事務所蔵　Skylarks in a Spring Field, Yoshida Genchin, Two small sliding door panels, Imperial Household Agency Kyoto Office

■松葉文　Pine Needles
● 「染分綸に松葉模様御召着物」大正〜昭和時代初期　150.5 × 60.0cm　須坂クラシック美術館蔵　Omeshi Kimono Design of Pine Needles on the Fringes on Dyed Partition Crepe Ground, Taisho-Showa era initial, 150.5 × 60.0cm, Suzaka Classic Museum

60p

■海松文　Codium Fragile
● 「全盛四季夏　根津庵やしき大松楼」月岡芳年　大判錦絵　三枚続の内　国立国会図書館蔵　Zensei Shiki Natsu; Series Depicting the Four Seasons of Nezu, Tsukioka Yoshitoshi, Vertical oban triptych, National Diet Library

■花鳥文　Bird-and-Flower
● 「色絵花鳥文瓢形瓶」江戸時代（17 世紀）40.0 × 20.0cm　福岡市美術館蔵　Vase gourd-shaped with Flowers and Birds Pattern on Overglaze Enamels, 17th century, 40.0 × 20.0cm, Fukuoka Art Museum

【ii】動物の文様　Animal Motifs

61p

● 「江戸名所百人美女　鏡が池」歌川豊国・歌川国久　安政 5 年

（1858）大判錦絵　国立国会図書館蔵　One Hundred Beauties Set in Scenic Spots of Edo, Kagamigaike, Utagawa Toyokuni, Utagawa Kunihisa, 1857, Vertical oban, National Diet Library

62,63p

■鶴文　Crane
- 「鶴」本多米麓　杉戸二面　御拝道廊下　宮内庁京都事務所蔵　Cranes, Honda Beiroku, Two panels, Imperial Household Agency Kyoto Office
- 「根元草摺引」歌川豊国　安政6年（1859）大判錦絵　三枚続の内　国立国会図書館蔵　Kongen Kusazurihiki, Utagawa Toyokuni, 1859, Vertical oban triptych, National Diet Library
- 「鶴亀曙模様初宿　局岩藤 中老尾上 召仕初」歌川豊国　大判錦絵　三枚続の内　国立国会図書館蔵　Medetamoyou Hatsugafumibako ; Bandou HIkosaburou as Tsubone Iwafuji, Utagawa Toyokuni, Vertical oban triptych, National Diet Library
- 「蓬萊蒔絵鏡箱」重文　室町時代　28.8 × 7.3cm　熱田神宮蔵　Mirror Case with Design of Holy Mountain, Important cultural properties, Muromachi period, 28.8 × 7.3cm, Atsuta-jingu Shrine
- 「雲鶴」『求古図譜』織文之部より　天保11年（1840）国立国会図書館蔵　Unkaku : Crane and Cloud Pattern, 1840, National Diet Library
- 「鶴」『求古図譜』織文之部より　天保11年（1840）国立国会図書館蔵　Tsuru : Cane Pattern, 1840, National Diet Library

64,65p

■千鳥文　Plover
- 「豊国漫画図絵　奴の小万」歌川豊国　万延元年（1860）大判錦絵　国立国会図書館蔵　Toyokuni Manga Zue ; Yatsuko no Koman, Utagawa Toyokuni, 1860, Vertical oban, National Diet Library
- 「踊形容楽屋の図」歌川豊国　安政6年（1859）大判錦絵　三枚続の内　国立国会図書館蔵　Odori Keiyou Gakuyano-zu, Utagawa Toyokuni, 1859, Vertical oban triptych, National Diet Library
- 「田上川の名所」勝山琢文（模写　登内微笑）襖四面　下段の間　小御所　宮内庁京都事務所蔵　A Famous Place Along the Tanakami River, Katsuyama Takubun（Copy painted by Tonouchi Misho）, Four sliding door panels, Imperial Household Agency Kyoto Office
- 「古今名婦伝　呉織」歌川豊国　元治元年（1864）大判錦絵　国立国会図書館蔵　Konjyaku Meifuden, Kureha, Utagawa Toyokuni, 1864, Vertical oban, National Diet Library
- 「見立六哥仙　千とり　喜撰法沙」歌川豊国　大判錦絵　国立国会図書館蔵　Mitate Rokkasen, Utagawa Toyokuni, Vertical oban, National Diet Library

66p

■雁文　Wild Goose
- 「芦雁図入・煙管入」江戸～大正時代　21.7 × 3.3cm・11.0 × 6.0cm　国立歴史民俗博物館蔵　Cigarettes and Fire-tube Input with Design of Geese and Reeds, Edo-Taisho Era, 21.7 × 3.3cm・11.0 × 6.0cm, National Museum of Japanese History
- 「当世五人男　厂文七」歌川豊国　安政5年（1858）大判錦絵　国立国会図書館蔵　Tosei Goninotoko ; Five Fashionable Men, Utagawa Kuniyoshi, 1858, Vertical oban, National Diet Library

■鷹文　Falcon
- 「白麻地雨中秋野鷹狩文様茶屋染帷子」江戸時代（19世紀）168.5 × 63.5cm　奈良県立美術館蔵　Katabira Dress with Design of Raining Autumn Field Falconry in Chyayazome Dyeing on White Linen Ground, 19th century, 168.5 × 63.5cm, Nara Prefecture Museum of Art
- 「鷹図」狩野探淵　江戸時代　軸双幅　絹本着色　各117.1 × 53.7cm　板橋区立美術館蔵　Hawk, Kano Tanen, Edo period, Pair of hanging scrolls, Pigment on silk, each 117.1 × 53.7cm, Itabashi Art Museum

67p

■鷺文　Heron
- 「夏草鷺」安藤丹崖（模写　木村丈夫）杉戸二面　小御所　西廂　宮内庁京都事務所蔵　Egrets Amid Summer Water-plants, Ando Tangai（Copy painted by Kimura Takeo）, Two panels,

Imperial Household Agency Kyoto Office
- 「桃色絽地縫草木模様縫振袖」江戸時代　129.0 × 54.5cm　国立歴史民俗博物館蔵　Furisode with Design of Vegetation and Heron in Embroidery on Pink Silk Gauze Ground, Edo period, 129.0 × 54.5cm, National Museum of Japanese History

68p

■孔雀文　Peacock
- 「孔雀」『求古図譜』織文之部より　天保11年（1840）国立国会図書館蔵　Kujyaku : Peacock Pattern, 1840, National Diet Library
- 「牡丹ニ孔雀図」春木南溟　江戸～明治時代　軸双幅　絹本着色　各124.1 × 55.1cm　板橋区立美術館蔵　Peacock and Peony, Haruki Nanmei, Edo-Meiji period, Pair of hanging scrolls, Pigment on silk, each 124.1 × 55.1cm, Itabashi Art Museum

■烏文　Crow
- 「梅暦見立八勝人　女達若水のおくめ」歌川豊国　安政6年（1859）大判錦絵　静岡県立中央図書館蔵　Umegoyomi Mitate Hachi Shojin ; The Serise Eight Outstanding People Matched with the Pium Calender, Actor Iwai Kumesaburou as Okume, Utagawa Toyokuni, Vertical oban, 1859, National Diet Library
- 「今様押絵鏡　梅の由兵衛」歌川豊国　安政6年（1859）大判錦絵　国立国会図書館蔵　Imayou Oshiekagami : Kataoka Gado II as Ume-no-Yoshibei, from the Actors in Mirrors in Raised Picture Style series, Utagawa Toyokuni, Vertical oban, 1859, National Diet Library

69p

■燕文　Seagull
- 「婦女倭壽賀多」歌川国貞　天保14年～弘化4年（1843-47）大判錦絵　竪二枚続　山口県立萩美術館・浦上記念館蔵　Fujo Yamato Sugata ; Feminine Beauties, Utagawa Kunisada,1843-47, Vertical oban diptych, Hagi Uragami Museum U00262
- 「名古屋山三」歌川国貞　万延元年（1860）大判錦絵　国立国会図書館蔵　Nagoya Sansaburou, Utagawa Toyokuni, 1860, Vertical oban, National Diet Library

■鳩文　Pigeon
- 「当盛見立三十六花撰　陣前の梅熊谷直実」歌川豊国　文久元年（1861）大判錦絵　国立国会図書館蔵　Tousei Mitate Sanjurokukasen, Utagawa Toyokuni, 1861, Vertical oban, National Diet Library

70p

■鶏文　Rooster
- 「群鶏図」伊藤若冲　軸一幅　絹本着色　142.6 × 79.7cm　宮内庁三の丸尚蔵館蔵　Colorful Realm of Living Beings, Fowls, Ito Jakuchu, Hanging scroll, Pigment on silk, 142.6 × 79.7cm, The Museum of the Imperial Collections, Sannnomaru Shozokan
 鶏を好んで描き続けた若冲の真骨頂の作品である。一羽一羽の羽の模様を緻密に描きとり、鶏冠の鮮やかな朱色に眼が眩むような13羽の鶏たちの勇姿である。
- 「萌葱紋絽地菊稲叢鶏模様縫小袖」江戸時代 175.0 × 61.0cm　国立歴史民俗博物館蔵　Kosode with Design of Chrysanthemum, Stack of Rice Straw and Chicken in Embroidery on Light Green silk gauze Ground, 175.0 × 61.0cm, National Museum of Japanese History

71p

■鶺鴒文　Wagtail
- 「色絵紋鶺鴒文皿」18世紀前半　4.3 × 15.1 × 8.1cm　佐賀県立九州陶磁文化館蔵　Dish with Design of Wagtail Pattern, Overglaze Enamels, Late 18th century, 4.3 × 15.1 × 8.1cm, The Kyushu Ceramic Museum

■雀文　Sparrow
- 「猿若錦繪　坂東三津五郎」歌川国貞　江戸時代後期　大判錦絵　国立国会図書館蔵　Saruwaka Nishikie; Kabuki Actor Bandou Mitsugorou, Utagawa Kunisada, Late Edo period, Vertical oban, National Diet Library
- 「江戸名所百人美女　人形町」歌川豊国・歌川国久　安政5（1858）大判錦絵　国立国会図書館蔵　One Hundred Beauties Set in Scenic Spots of Edo, Ningyo-cho, Utagawa Toyokuni, Utagawa

Kunihisa, 1857, Vertical oban, National Diet Library

72p

■蝙蝠文　Bat
● 「夏一日ノ景」小田海僊　小襖四面　聴雪　中ノ間　宮内庁京都事務所蔵　Scene of One Summer Day, Oda Kaisen, Four sliding door panels, Imperial Household Agency Kyoto Office
● 「見返り美人」溪斎英泉　大判錦絵　竪二枚続　山口県立萩美術館・浦上記念館蔵　Beauty Looking Back, Keisai Eisen, Vertical oban diptych, Hagi Uragami Museum
● 「芳国貞錦絵　睦月わか湯の図」歌川豊国　大判錦絵　国立国会図書館蔵　Kuniyoshi Kunisada NIshikie: Bath to Boil for the First Time on New Year's Day,Utagawa Kuniyoshi, Vertical oban, National Diet Library

73p

■獅子文　Lion
● 「牡丹ニ獅子」岸恭　杉戸二面　皇后御常御殿　南廂　宮内庁京都事務所蔵　Peonies and Lions, Gan Kyo, Two panels, Imperial Household Agency Kyoto Office
● 「色絵獅子」江戸時代中期（18世紀）21.0 × 19.5 × 17.2cm 愛知県陶磁美術館蔵　Pair of Lion-dog, Overglaze Enamels,18th century, 21.0 × 19.5 × 17.2cm, Aichi Prefectural Ceramic Museum

74p

■虎文　Tiger
● 「絵龍虎文輪花皿」江戸時代中期（17世紀～18世紀）4.7 × 23.5cm　愛知県陶磁美術館蔵　Foliated Dish with Design of Dragon and Tiger, Overglaze Enameles,17-18th century, 4.7 × 23.5cm, Aichi Prefectural Ceramic Museum
● 「春興三人生酔　桧根武成」歌川国芳　大判錦絵　国立国会図書館蔵　Shunkyo Sannin Namayoi; Three People Drinking at the Beginning of Spring, Utagawa Kuniyoshi, Two panels, National Diet Library
● 「新吉原全盛七軒人　松葉屋内粧ひ　にほひ　とめき」溪斎英泉　大判錦絵　山口県立萩美術館・浦上記念館蔵　The Series of New Beauties of the Seven Most Trendy Parlors in Yoshiwara, Keisai Eisen, Two panels, Hagi Uragami Museum

75p

● 「竹ニ虎」土佐光文　襖二面　御常御殿　御寝ノ間　宮内庁京都事務所蔵　Tiger and Bamboo, Tosa Mitsubumi, Two sliding door panels Imperial Household Agency Kyoto Office
■象文　Elephant
● 「赤絵霊獣文皿」江戸時代後期（19世紀）4.0 × 25.7cm 愛知県陶磁美術館蔵　Dish with Design of God-elephant, Overglaze Enamels, 19th century, 4.0 × 25.7cm, Aichi Prefectural Ceramic Museum

76,77p

■馬文　Horse
● 「藍縞子地馬扇面笹模様友禅染振袖」84.0 × 61.5cm　国立歴史民俗博物館蔵　Furisode with Design of Horse, Fan and Bamboo Grass Pattern on Figured Satin Ground, 84.0 × 61.5cm, National Museum of Japanese History
● 「梅暦見立八勝人　男達春助の与四郎」歌川豊国　安政6年（1859）大判錦絵　国立国会図書館蔵　Umegoyomi Mitate Hachi Shojin ; The Serise Eight Outstanding People Matched with the Pium Calender, Actor Nakamaura Fukusuke as Otokodate Harukoma no Yoshiro, 1859, Vertical oban, National Diet Library
● 「駒図瓢徳利」江戸時代（18～19世紀）30.6 × 4.4 × 18.1cm 愛知県陶磁美術館蔵　Gourd-shaped Bottle with Design of Horse, 18-19th century, 30.6 × 4.4 × 18.1cm, Aichi Prefectural Ceramic Museum
● 「牧馬」沢渡精斎　杉戸二面　御拝道廊下　宮内庁京都事務所蔵　Horses, Sawatari Seisai, Two panels, Imperial Household Agency Kyoto Office
● 「瓢箪形駒図印籠」江戸時代　9.5 × 5.4cm　馬の博物館蔵　Gourd-shaped Pill Case with Design of Horses, Edo period, 9.5 × 5.4cm, The Equine Museum of Japan

● 「鞍置馬図鍔」銘 長州萩住河治信周　江戸時代　7.6 × 7.0cm 馬の博物館蔵　Tsuba with Design of Saddled Horse, Edo period, 7.6 × 7.0cm, The Equine Museum of Japan

78p

■鹿文　Deer
● 「四季花鳥」鶴沢探真　襖四面　御常御殿　二ノ間　宮内庁京都事務所蔵　Flowers and Birds of the Four Seasons, Tsurusawa Tanshin, Four sliding door panels, Imperial Household Agency Kyoto Office
■猿文　Monkey
● 「猿蝶蜻蛉文銀欄鏡入」江戸～大正時代　13.5 × 9.0cm　国立歴史民俗博物館蔵　Input Mirror with Design of Monkey, Butterfly and Dragonfly on Silver Brocade Ground, Edo-Taisho Era, 13.5 × 9.0cm, National Museum of Japanese History
● 「根付　馬と猿」江戸時代　7.2cm　馬の博物館蔵　Netsuke, A Horse and a Monkey, Edo period, 7.2cm, The Equine Museum of Japan
● 「当世六玉顔　調布の玉川」歌川国貞　大判錦絵　山口県立萩美術館・浦上記念館蔵　The Series of Six Jewel Faces at the Present Day；Chofu Jewl River, Utagawa Kunisada, Vertical oban, Hagi Uragami Museum

79p

■兎文　Rabbit
● 「染付兎文手桶水指」天保4年（1833）34.1 × 30.7 × 32.5cm 愛知県陶磁美術館蔵　Fresh-water Container, Wooden Pail Shaped with Design of Rabbit, Blue Underglaze, 1833, 34.1 × 30.7 × 32.5cm, Aichi Prefectural Ceramic Museum
■栗鼠文　Squirrel
● 「葡萄ニ栗鼠図」遠坂文雍　江戸時代　軸一幅　絹本墨画 90.3 × 32.2cm　板橋区立美術館蔵　Squirrel and Grapes, Tozaka Bunyou, Edo period, Hanging scroll, Ink on paper, 90.3 × 32.2cm, Itabashi Art Museum

80p

■犬文　Dog
● 「侠客本朝育之内　唐犬権兵衛」歌川芳虎　大判錦絵　国立国会図書館蔵　The Series Kyokaku Honcho Sodachi no Uchi; Token Gonbei, Utagawa Yoshitora, Vertical oban, National Diet Library
● 「本朝剣道伝　犬江親兵衛」歌川国芳　大判錦絵　国立国会図書館蔵　The Series Honcho Kendo Ryakuden, Inue Shinbe, Utagawa Kuniyoshi, Vertical oban, National Diet Library
■猫文　Cat
● 「東京自慢十二ケ月」月岡芳年　明治13年（1880）大判錦絵　国立国会図書館蔵　The Series Tokyo Jiman Jyunikagetsu, Tsukioka Yoshitoshi, 1880, Vertical oban, National Diet Library

81p

■蜻蛉文　Dragonfly
● 「南瓜　蜻蛉」尾形月耕　明治32年（1899）大判錦絵　東京都立中央図書館特別文庫室蔵　Pumpkin and Dragonfly, Ogata Gekkou, 1899, Vertical oban, Tokyo Metropolitan Library
● 「蜻蛉文蒔絵螺鈿箙形花入」江戸時代　15.0 × 39.2cm　福岡市美術館蔵　Vase in Style of a Quiver, Decorated in Maki-e Lacquer and Mother-of-pearl Inlay with Design of Dragonflies, Edo period, 15.0 × 39.2cm, Fukuoka Art Museum
● 「蜻蛉蒔絵鞍」正保3年（1646）27.5 × 38.0 × 30.0cm 国立歴史民俗博物館蔵　Maki-e Saddle with Design of Dragonflies,1646, 27.5 × 38.0 × 30.0cm, National Museum of Japanese History

82,83p

■蝶文　Butterfly
● 「猿若錦絵　市川海老蔵」歌川国貞　江戸時代後期　大判錦絵　国立国会図書館蔵　Saruwaka Nishikie; Kabuki Actor Ichikawa Ebizou, Utagawa Kunisada, Late Edo period, Vertical oban, National Diet Library
● 「青楼六家選　松葉屋粧ひ」喜多川歌麿　享和元～2年頃（1801-02）大判錦絵　山口県立萩美術館・浦上記念館蔵　The Series of Selections from Six Houses in Yoshiwara, Courtesan Yosooi

of Matsubaya, Kitagawa Utamaro, 1801-02, Vertical oban, Hagi Uragami Museum

●「紫式部げんじかるた 廿四 胡蝶」歌川国貞 安政 4 年 (1857) 大判錦絵 国立国会図書館蔵 Murasaki Shikibu Genji Karuta; No. 24, Kocho, from the Series Lady Murasaki's Genji Cards, Utagawa Kunisada, 1857, Vertical oban, National Diet Library

●「紺地籠目花束模様縫箔」江戸時代（18 世紀）143.0 × 70.0cm 髙島屋史料館蔵 Nuihaku with Design of Flower Bouquets over Basket-patterns and Butterflies on Dark Blue Ground, 18th century, 143.0 × 70.0cm, Takashimaya Exhibition Hall

●「蝶」『求古図鑑』織之部より 天保 11 年 (1840) 国立国会図書館蔵 Cho : Butterfly Pattern, 1840, National Diet Library

●「色絵金彩花蝶文瓢徳利」江戸時代後期（19 世紀）18.2 × 1.5 × 8.2cm 愛知県陶磁美術館蔵 Sake bottle, gourd shaped with Design of Flowers and Butterflies, Overglaze Enamels and Gold, 19th century, 18.2 × 1.5 × 8.2cm, Aichi Prefectural Ceramic Museum

84p

■亀文　Turtle

●「江戸姿八契」歌川国貞 大判錦絵 国立国会図書館蔵 Edo Sugata Wa Kei, Utagawa Kunisada, Vertical oban, National Diet Library

●「赤羅紗地紗綾形地波亀丸文散小物入」江戸時代 10.8 × 7.6cm 国立歴史民俗博物館蔵 Pouch with Design of Wave and Turtle on Red Thick Woolen Cloth, Sayagata Pattern Ground, Edo period, 10.8 × 7.6cm, National Museum of Japanese History

●「白綸地鶴亀芹忍草模様縫小袖」江戸時代 162.0 × 62.0cm 国立歴史民俗博物館蔵 Kosode with Design of Crane, Turtle, Seri and Shinobugusa in Embroidery on White Silk Ground, Edo period, 162.0 × 62.0cm, National Museum of Japanese History

●「江戸自慢 仲の町燈籠」歌川国貞 文政初期（1818-21）大判錦絵 山口県立萩美術館・浦上記念館蔵 The Series of Pride of Edo, Lantern in Nakano-machi, Utagawa Kunisada, 1818-21, Vertical oban, Hagi Uragami Museum

85p

■海老文　Lobster

●「梅暦見立八勝人 男達飾海老の門松」歌川豊国 安政 6 年 (1859) 大判錦絵 国立国会図書館蔵 Umegoyomi Mitate Hachi Shojin; The Serise Eight Outstanding People Matched with the Pium Calender, Otokodate Ebi no Kadomatsu, Utagawa Toyokuni1859, Vertical oban, National Diet Library

●「象牙朱染海老透蒔絵櫛」江戸～明治時代（19 世紀）5.9 × 13.0cm 国立歴史民俗博物館蔵 Maki-e Comb with Design of Prawn, Ivory Dyed in Red, 19th century, 5.9 × 13.0cm, National Museum of Japanese History

●「白釉海老徳利」江戸時代 (18-19 世紀) 25.1 × 7.8 × 15.8cm 愛知県陶磁美術館蔵 Sake bottle with Design of Lobster, White Glaze, 18-19th century, 25.1 × 7.8 × 15.8cm, Aichi Prefectural Ceramic Museum

●「提灯づくし 尾花屋」歌川国貞 文政中期（1822-25）大判錦絵 山口県立萩美術館・浦上記念館蔵 The Series of Collection of All Lanterns; Obanaya, Utagawa Kunisada, 1822-25, Vertical oban, Hagi Uragami Museum

86p

■金魚文　Goldfish

●「江戸名所百人美女 東本願寺」歌川豊国・歌川国久 安政 4 年 (1857) 大判錦絵 東京都立中央図書館特別文庫室蔵 One Hundred Beauties Set in Scenic Spots of Edo, Higashihonganji, Utagawa Toyokuni, Utagawa Kunihisa, 1857, Vertical oban, National Diet Library

■鯉文　Carp

●「色絵荒磯文鉢」18 世紀前半 7.4 × 24.6cm 今右衛門古陶磁美術館蔵 Bowl with Design of Rocky Beach, Overglaze Enameles, Early 18th century, 7.4 × 24.6cm, Imaemon Museum of Ceramic Antiques

●「当盛見立三十六花撰 河原撫子八重垣紋三」歌川豊国 大判錦絵 国立国会図書館蔵 Tosei Mitate Sanjuroku Kasen ; The Series

Popular Matches for Thirty-six Selected Flowers, Kawara Nadeshiko Yaegaki Monza, Utagawa Toyokuni, Vertical oban, National Diet Library

87p

■魚文　Fish

●「艶姿花の十二支 巳 江のしまべんてん」歌川豊国 江戸時代（1864）大判錦絵 国立国会図書館蔵 Enshi Hana no Juni Shi; The Series Alluring Flowers for the Twelve Signs of the Zodiac, Mi, Enoshima Benten; Snake, The Benten Shrine at Enoshima, Utagawa Toyokuni 1864, Vertical oban, National Diet Library

■蛸文　Octopus

●「江戸名所百人美女 薬けんぼり」歌川豊国・歌川国久 安政 5 年 (1858) 大判錦絵 国立国会図書館蔵 One Hundred Beauties Set in Scenic Spots of Edo, Yakenbori, Utagawa Toyokuni, Utagawa Kunihisa, 1858, Vertical oban, National Diet Library

88p

■貝文　Seashells

●「ねりこの松風」歌川国芳 大判錦絵 国立国会図書館蔵 Neriko no Matsukaze; Actor Banbou Shiuka, Utagawa Kuniyoshi, Vertical oban, National Diet Library

●「紺紅段若松蔦水海松貝模様唐織」（部分）江戸時代（18 ～ 19 世紀）髙島屋史料館蔵 Karaori with Design of Young Pines and Ivy and Clamshells on Alternating Dark Blue and Red Ground, 18-19th century, Takashimaya Exhibition Hall

●「貝尽し」『求古図譜』織文之部より 天保 11 年 (1840) 国立国会図書館蔵 Kai Zukusi; Shellfish Collected Pattern, 1840, National Diet Library

●「東錦絵 関取二代勝負付」歌川国芳 大判錦絵 国立国会図書館蔵 Sekitori Nidai no Shobu Zuke; Ichikawa Danjuro VIII as Wrestler Akitsushima Kuniemon, Utagawa Kuniyoshi, Vertical oban, National Diet Library

【ⅲ】自然現象の文様
Motifs from Natural Phenomena

89p

●「江戸名所百人美女 芝あたご」歌川豊国・歌川国久 安政 4 年 (1857) 大判錦絵 国立国会図書館蔵 One Hundred Beauties Set in Scenic Spots of Edo, Siba Atago, Utagawa Toyokuni, Utagawa Kunihisa, 1857, Vertical oban, National Diet Library

90,91p

■雲文　Clouds

●「玄海灘右衛門 鷲津七郎 鷲津六郎 若菜嬢子ノ変身」歌川国貞 嘉永 6 年 (1853) 大判錦絵 三枚続の内 山口県立萩美術館・浦上記念館蔵 Genkai Nadaemon, Washizu Shichiro and Rokuro, Princess Wakana's transforming, Utagawa Kunisada, 1853, Vertical oban triptych, Hagi Uragami Museum

●「徒然草図屏風」左隻 狩野寿信 江戸時代 六曲一双屏風 紙本金雲着色 各 138.1 × 361.4cm 板橋区立美術館蔵 Tsurezuregusa; Essays in Idleness, Kano Toshinobu, Edo period, Pair of six-panel screens, Pigment on paper, each 138.1 × 361.4cm,Itabashi Art Museum

●「瑞雲文」『求古図譜』織文之部より 天保 11 年 (1840) 国立国会図書館蔵 Zuiun; Auspicious Clouds Pattern, 1840, National Diet Library

●「納戸縮緬地雲松竹梅文様友禅染小袖」江戸時代（18 世紀）156.0 × 61.0cm 奈良県立美術館蔵 Kosode Dress with Design of Clouds, Pines, Bamboos and Plums in Yuzen Dyeing Blue Crepe Ground, 18th century, 156.0 × 61.0cm, Nara Prefecture Museum of Art

●「紺地雲竜文金襴守り袋」江戸～大正時代 7.3 × 9.4 × 3.0cm 国立歴史民俗博物館蔵 Amulets with Design of Cloud and Dragon on Navy Blue Brocade Ground, Edo-Taisho Era, 7.3 × 9.4 × 3.0cm, National Museum of Japanese History

● 「鉄絵雲鶴文六角鉢」江戸時代後期（19世紀）12.3 × 17.5 × 20.2cm　愛知県陶磁美術館蔵　Hexagonal Pedstalled Bowl with Design of Cloud and Cranes, 19th century, 12.3 × 17.5 × 20.2cm, Aichi Prefectural Ceramic Museum

92p

■日象文・月文　Sun/Moon
● 「金地月萩蒔絵櫛」江戸時代　11.5cm　国立歴史民俗博物館蔵　Maki-e Comb with Design of Month and Hagi on Gold ground, Edo period, 11.5cm, National Museum of Japanese History
● 「秋草文蒔絵硯箱」桃山時代　19.5 × 4.2cm　大阪城天守閣蔵　Maki-e Writing Box with Design of Autumnal Grass, Momoyama period, 19.5 × 4.2cm, Osaka Castle Museum

■霞文　Haze
● 「霞」『求古図譜』織文之部より　天保11年（1840）国立国会図書館蔵　Kasumi; Haze Pattern, 1840, National Diet Library
● 「黒絽上布地霞模様伊予染帷子」150.5 × 116.0cm　国立歴史民俗博物館蔵　Katabira with Design of Haze on Iyo Dyed, Black Silk Gauze Ground, 150.5 × 116.0cm, National Museum of Japanese History

93p

■雷文　Thunderbolt
● 「江戸名所見立十二ヶ月の内　三月　上野　不破伴左衛門」歌川国芳　大判錦絵　国立国会図書館蔵　Edo Meisho Mitate Juni Kagetsu no Uchi; The Series Selections for Famous Places in Edo in the Twelve Months, The Third Month, Fuwa Banzaemon at Ueno, Utagawa Kuniyoishi, Vertical oban, National Diet Library
● 「紺緞子地雷文龍模様袷法被」江戸時代（18世紀）95.0 × 96.0cm　高島屋史料館蔵　Lined Happi with Design of Thunderbolts and Dragons on Dark Blue Ground, 18th century, 95.0 × 96.0cm, Takashimaya Exhibition Hall

94p

■稲妻文　Lightning
● 「萌黄繻子地稲妻龍竹文様打掛」江戸時代（19世紀）171.2 × 63.5cm　奈良県立美術館蔵　Uchikake Dress with Design of Flash-lightning, Dragon and Bamboos in Embroidery on Light Green Satin Ground, 19th century, 171.2 × 63.5cm, Nara Prefecture Museum of Art

■滝文　Waterfall
● 「水浅葱縮緬地滝花燕模様染縫小袖」江戸時代　174.0 × 65.0cm　国立歴史民俗博物館蔵　Kosode with Design of Waterfall, Flowers and Swallow in Embroidery on Aqua Green Crepe Ground, Edo period, 174.0 × 65.0cm, National Museum of Japanese History

■雨文　Rain
● 「白麻地雨中秋野鷹狩文様茶屋染帷子」江戸時代（19世紀）168.5 × 63.5cm　奈良県立美術館蔵　Katabira Dress with Design of Design of Raining Autumn Field Falconry in Chyayazome Dyeing on White Linen Ground, 19th century, 168.5 × 63.5cm, Nara Prefecture Museum of Art

95p

■雪文・雪輪文　Snow/Snowflake
● 「染付雪輪文瓶」江戸時代中期（18世紀）47.3 × 5.5 × 25.5cm　愛知県陶磁美術館蔵　Large Bottle With Design of 'Yukiwa', Blue Underglaze, 18th century, 47.3 × 5.5 × 25.5cm, Aichi Prefectural Ceramic Museum

■氷文　Ice
● 「染付梅花氷裂文蓋付壺」1780 〜 1840年代　19.4 × 7.8 × 7.7cm　佐賀県立九州陶磁文化館蔵（柴田夫妻コレクション）　Pot with Lid Plum Blossoms and Ice Crack Design, Blue Underglaze, 1780-1840 period, 19.4 × 7.8 × 7.7cm, The Kyushu Ceramic Museum（Mrs. Shibata Collection）

96p

■水文　Water
● 「江戸名所百人美女　新吉原満花」歌川豊国・歌川国久　安政4年（1857）大判錦絵　東京都立中央図書館特別文庫室蔵　One Hundred Beauties Set in Scenic Spots of Edo, Shin Yoshiwara Mankai, Utagawa Toyokuni, Utagawa Kunihisa, 1857, Vertical oban, Tokyo Metropolitan Library
● 「紺練緯地流水海松貝模様縫箔」江戸時代（18世紀）143.0 × 68.0cm　高島屋史料館蔵　Nuihaku with Design of Flowing Water and Trough Shell on Navy Blue Nerinuki Ground, 18th century, 143.0 × 68.0cm, Takashimaya Exhibition Hall

97p

■観世水文　Kanze Whirlpools
● 「浮世名ξ女会図会　勢州相の山お杉お玉」歌川国貞　大判錦絵　国立国会図書館蔵　Ukiyo Meijyo Zue, Utagawa Kunisada, Vertical oban, National Diet Library
● 「見立三十六歌撰之内　小野小町」歌川豊国　嘉永5年（1852）大判錦絵　国立国会図書館蔵　Mitate Sanjuroku Kasen ; The Series Popular Matches for Thirty-six Selected Beautiful Woman, Ono no Komachi, Utagawa Toyokuni, 1852, Vertical oban, National Diet Library
● 「おさめ遊女を学ぶ図」月岡芳年　明治19年（1886）大判錦絵　二枚続の内　国立国会図書館蔵　Osame Yujyo wo Manabu Zu, Tsukioka Yositosi, 1886, Vertical oban diptych, National Diet Library

98,99p

■波文　Wave
● 「萌葱絽地鶴浪丸模様単狩衣」江戸時代（18世紀）177.0 × 108.0cm　高島屋史料館蔵　Unlined Kariginu with Design of Cranes and Wave Roundels on Green Ground, 18th century,177.0 × 108.0cm, Takashimaya Exhibition Hall
● 「徳川治蹟年間紀事」月岡芳年　国立国会図書館蔵　Tokugawa Jiseki Nenkan Kiji, Tsukioka Yoshitoshi, National Diet Library
● 「田上川の名所」勝山琢文（模写　登内微笑）襖四面　下段の間　小御所　宮内庁京都事務所蔵　A Famous Place Along the Tanakami River, Katsuyama Takubun（Copy painted by Tonouchi Misho）, Four door panels, Imperial Household Agency Kyoto Office
● 「玉屋内花紫」溪斎英泉 文政後期（1826 〜 29）大判錦絵　山口県立萩美術館・浦上記念館蔵　Courtesan Hanamurasaki of the Tama-ya, Keisai Eisen, 1826-29 period, Vertical oban, Hagi Uragami Museum
● 「染付波飛魚図水指」北大路魯山人　昭和4年（1929）頃　15.5 × 11.5 × 15.2cm　石川県立美術館蔵　Water Finger with Design ofWave and Flying Fish, Blue Underglaze, Kitaohji Rosanjin Ca. 1929, 15.5 × 11.5 × 15.2cm, Ishikawa Prefectural Museum of Art
● 「波頭文」『求古図譜』織文之部より　天保11年（1840）国立国会図書館蔵　Namigashira Mon; Wave Crest Pattern, 1840, National Diet Library

100p

■青海波文　Seigaiha
● 「新撰吾錦絵　越田御殿酒宴之図」月岡芳年　明治19年（1886）大判錦絵　二枚続の内　国立国会図書館蔵　Shinsen Azumanishikie, Tsukioka Yoshitoshi, 1886, Vertical oban diptych, National Diet Library
● 「青海波」『求古図譜』織文之部より　天保11年（1840）国立国会図書館蔵　Seigaiha; Wave Crest Pattern, 1840, National Diet Library
● 「紺唐織地青海波雲龍模様綿厚板」江戸時代（18世紀）142.0 × 67.0cm　高島屋史料館蔵　Atsuita with Design of Clouds and Dragon Roundele over Stylized Waves on Dark Blue Ground, 18th century, 142.0 × 67.0cm, Takashimaya Exhibition Hall

101p

■岩文　Crag
● 「色絵花鳥文広口大瓶」1725 〜 1800年頃　44.5 × 21.4 × 11.2cm　佐賀県立九州陶磁文化館蔵　Wide-mouth Large bottle with Design of Flowers and Birds, Overglaze Enameles, 1725-1800 around, 44.5 × 21.4 × 11.2cm, The Kyushu Ceramic Museum
● 「岩牡丹流水蒔絵鞍」寛文13年（1673）28.0 × 27.2 × 36.5cm　馬の博物館蔵　Makie Saddle with Design of Peonies and Flowing Water, 1673, 28.0 × 27.2 × 36.5cm, The Equine Museum of

Japan

102p

■山水文・風景文　Sansui /Landscape
● 「志野山水文鉢」桃山時代（16 世紀末 -17 世紀初頭）6.8 × 31.3cm　愛知県陶磁美術館蔵　Shallow bowl with Design of Landscape, Shino Style, Momoyama period, 6.8 × 31.3cm, Aichi Prefectural Ceramic Museum
● 「染付山水文段重」江戸時代後期（19 世紀）17.3 × 16.9 × 11.0cm　愛知県陶磁美術館蔵　Tired boxes with Design of Landscape, Blue Underglaze, 19th century, 17.3 × 16.9 × 11.0cm, Aichi Prefectural Ceramic Museum
● 「楼閣山水図」葉山朝湖　桃山時代　軸一幅　紙本墨画淡彩 140.0 × 69.0cm　熊本県立美術館蔵　Castle Landscape, Hayama Choko, Momoyama period, Hanging scroll, Ink and light color on paper, 140.0 × 69.0cm, Kumamoto Prefectural Museum of Art

【iv】器物の文様
Man-made Objects as Motifs

103p

● 「江戸名所百人美女　あすかやま」歌川豊国・歌川国久 安政 4 年（1858）大判錦絵　国立国会図書館蔵　One Hundred Beauties Set in Scenic Spots of Edo, Asukayama, Utagawa Toyokuni, Utagawa Kunihisa, 1858, Vertical oban, National Diet Library

104,105p

■団扇文　Fan
● 「納戸縮緬地枝垂柳団扇模様友禅染小袖」江戸時代　164.0 × 114.5cm　国立歴史民俗博物館蔵　Kosode with Design of Weeping Willow and Fans in Yuzen Dyeing on Dull Blue Crepe Ground, Edo period, 164.0 × 114.5cm, National Museum of Japanese History
■扇文　Folding Fan
● 「風俗三十二相　あったかさう　寛政年間町屋後家の風俗」月岡芳年　明治 21 年（1888）大判錦絵　国立国会図書館蔵　Fuzoku Sanjuni-so, Attsukasou, Tsukioka Yoshitosi, 1888, Vertical oban, National Diet Library
● 「染付扇窓絵重箱」慶応 4 年（1868）17.8 × 11.6cm　愛知県陶磁美術館蔵　Tired Boxes with Design of Fans, Blue Underglaze, 1868, 17.8 × 11.6cm, Aichi Prefectural Ceramic Museum
● 「修紫田舎源氏」月岡芳年　大判錦絵　三枚続の内　国立国会図書館蔵　Nisemurasaki Inaka Genji; Drawing the Inner Palace of the Edo Castle, Tsukioka Yoshitoshi, Vertical oban triptych, National Diet Library
● 「紅水浅葱段扇夕顔模様唐織」江戸時代（19 世紀）140.0 × 67.0cm　髙島屋史料館蔵　Karaori with Design of fans and Evening Faces on Alternating Red and Light Blue Ground, 19th century, 140.0 × 67.0cm, Takashimaya Exhibition Hall

106p

■檜扇文　Hinoki Fan
● 「梅暦見立八勝人　男達小松曳の子之介」歌川豊国　安政 6 年（1859）大判錦絵　国立国会図書館蔵　Umegoyomi Mitate Hachi Shojin; The Serisé Eight Outstanding People Matched with the Pium Calender, Otokodate Komatsuniki no Nenosuke, Utagawa Toyokuni, 1859, Vertical oban, National Diet Library
● 「織部扇面蓋物」江戸時代後期（19 世紀）6.4 × 24.5 × 27.0cm　愛知県陶磁美術館蔵　Fan shaped Covered Bowl, 19th century, 6.4 × 24.5 × 27.0cm, Aichi Prefectural Ceramic
● 「雛形若菜の初模様　あふきや内遠ути　里次　浦次」鳥居清長 天明 4 年（1784）頃　大判錦絵　山口県立萩美術館・浦上記念館蔵　New Fashion of Kimono and Hair-style: Courtesan Toji of the Ogi-ya, Torii Kiyonaga, ca.1784, Vertical oban, Hagi Uragami Museum

107p

■几帳文　Kicho Screen
● 「黒麻地几帳に桐文様帷子」江戸時代（17 世紀）155.0 ×

60.2cm　奈良県立美術館蔵　Katabira Dress with Design of Screens and Paulownias in Dyeing and Embroidery on Black Ramie Ground, 17th century, 155.0 × 60.2cm, Nara Prefecture Museum of Art
■笠文・傘文　Rush/Hat
● 「笠に桜唐草銀象嵌鐙」銘 金沢住氏喜　江戸時代　24.0 × 28.0 × 12.5cm　馬の博物館蔵　Stirrups with Silver-inlaid Design of Cherry Blossoms and Umbrella, Ujiyoshi, Resident of Kanazawa, Edo period, 24.0 × 28.0 × 12.5cm, The Equine Museum of Japan
● 「紺地蛇の目傘模様銘仙単衣」大正〜昭和時代初期　154.0 × 62.0cm　須坂クラシック美術館蔵　Meisen with Design of Janomegasa Pattern on Dark Blue Ground, Taisho-Showa era initial, 154.0 × 62.0cm, Suzaka Classic Museum
■兜文　Helmet
● 「兜飾ビラ付簪」江戸〜明治時代　18.0cm　国立歴史民俗博物館蔵　Ornamental Hairpin with Design of Kabuto , Edo-Meiji Period, 18.0cm, National Museum of Japanese History

108p

■矢羽根文　Fletching
● 「赤紫地矢羽根模様銘仙着物」大正〜昭和時代初期　151.0 × 62.0cm　須坂クラシック美術館蔵　Meisen with Design of Feathers of an Arrow Pattern on Red Purple Ground, Taisho-Showa era initial, 151.0 × 62.0cm, Suzaka Classic Museum
■矢来文　Defensive Enclosure
● 「白綸子地矢来椿樹模様染縫小袖」江戸時代　157.0 × 60.0cm　国立歴史民俗博物館蔵　Kosode with Design of Yarai and Camellia Tree in Embroidery on White Figured Satin Ground, Edo period, 157.0 × 60.0cm, National Museum of Japanese History

109p

■杵文　Pestle
● 「江戸名所百人美女　あすかやま」歌川豊国・歌川国久 安政 4 年（1857）大判錦絵　国立国会図書館蔵　One Hundred Beauties Set in Scenic Spots of Edo, Asukayama, Utagawa Toyokuni, Utagawa Kunihisa, 1857, Vertical oban, National Diet Library
■鼓文　Hand Drum
● 「蒔絵鉄砲文大鼓胴」安土桃山時代　27.8 × 11.1cm　神戸市立博物館蔵　Makie Large Tsuzumi Body with Design of Gun, Azuchi-Momoyama period, 27.8 × 11.1cm, Kobe City MUseum
● 「黒綸子地鼓滝模様縫紋小袖」江戸時代　158.5 × 120.0cm　国立歴史民俗博物館蔵　Kosode with Design of Tsuzumi and Waterfall in Embroidery on Black Figured Satin Ground, Edo period, 158.5 × 120.0cm, National Museum of Japanese History

110p

■琴柱文　Koto
● 「洛東白拍子」歌川国貞　大判錦絵　国立国会図書館蔵　Rakuto Shirabyoshi, Utagawa Kunisada, Vertical oban, National Diet Library
● 「今世計十二時 卯ノ刻」歌川国貞　大判錦絵　国立国会図書館蔵　Imayo tokei jûniji; the series Twelve Hours of a Modern Clock, The Hour of the Rabbit, Six Hour of Day, Utagawa Kunisada, Vertical oban, National Diet Library
● 「紫縮緬地琴柱楓文字模様絞染縫小袖」江戸時代　159.0 × 66.0cm　国立歴史民俗博物館蔵　Kosode with Design of Kotoji, Maple and Script Characters in Embroidery on Purple Crepe Ground, Edo period, 159.0 × 66.0cm, National Museum of Japanese History

111p

■糸巻文　Spool
● 「難有御代ノ賀界絵」歌川豊国　大判錦絵　国立国会図書館蔵　Arigataki miyo no kage-e; The Series Shadow Pictures of a Benevolent Reign, Utagawa Toyokuni, Vertical oban, National Diet Library
● 「赤地糸巻模様銘仙袷入れ」大正〜昭和時代初期　145.0 × 62.0cm　須坂クラシック美術館蔵　Meisen Wataire with Design of Bobbin Pattern on Red Ground, Taisho-Showa era initial, 145.0 × 62.0cm, Suzaka Classic Museum

112p

額文　Plaque
- 「黄綸子地扁額模様絞縫小袖」江戸時代　156.0 × 61.4cm　国立歴史民俗博物館蔵　Kosode with Design of Hengaku in Embroidery on Yellow Figured Satin Ground, Edo perid, 156.0 × 61.4cm, National Museum of Japanese History

鳥居文　Torii Gate
- 「萌葱綸子地鳥居秋草模様縫小袖」江戸時代（19世紀）163.0 × 63.0cm　国立歴史民俗博物館蔵　Kosode with Design of Torii and Autumn Grass in Embroidery on Light Green Ground, 19th century, 163.0 × 63.0cm, National Museum of Japanese History

113p

源氏車文　Genji Oxcart Wheel
- 「鬱金縮子地源氏車秋草霞模様縫箔」江戸時代（19世紀）147.0 × 65.0cm　髙島屋史料館蔵　Nuihaku with Design of Genji Wheels and Autumn Flowers in Mist on Mustard Ground, 19th century, 147.0 × 65.0cm, Takashimaya Exhibition Hall
- 「江戸名所見立十二ヶ月の内四月　亀戸　寺西閑心」歌川国芳　大判錦絵　国立国会図書館蔵　Edo Meisho Mitate Juni Kagetsu no Uchi; The Series Selections for Famous Places in Edo in the Twelve Months, The Four Month, Kameido, Utagawa Kuniyoshi, Vertical oban, National Diet Library

御所車文　Imperial Oxcart
- 「浅葱縮緬地御所車松楓萩萩模様染縫振袖」江戸時代　165.0 × 59.0cm　国立歴史民俗博物館蔵　Furisode with Design of Goshoguruma, Maple, Chrysanthemum and Bush Clover in Embroidery on Pale Blue Crepe Ground, Edo period, 165.0 × 59.0cm, National Museum of Japanese History
- 「賀茂祭群参」駒井孝礼　襖十六面　御三間　中段ノ間　宮内庁京都事務所蔵　Emperor's Visit to the Festival of the Kamigamo and Shimogamo Shrines, Komai Korei, Sixteen sliding door panels, Imperial Household Agency Kyoto Office

114p

槌車文　Mallet Wheel
- 「御奥の弾初」歌川国芳　大判錦絵　二枚続の内　国立国会図書館蔵　Ooku no Hikihajimw, Utagawa Kuniyoshi, Vertical oban diptych, National Diet Library
- 「花車」星野馬彦　杉戸二面　御花御殿　東御縁座敷　宮内庁京都事務所蔵　Flower Cart, Hoshino Umahiko, Two panels, Imperial Household Agency Kyoto Office

115p

花車文　Flower Cart
- 「童児遊楽絵巻」狩野伯円方信　正徳4年（1714）頃　24.9 × 468.0cm　国立歴史民俗博物館蔵　Children's Enjoy Playing Picture Scroll, Kano Masanobu, ca.1717, 24.9 × 468.0cm, National Museum of Japanese History
- 「白綸子地花車生花蝶模様絞縫振袖」江戸時代　168.0 × 61.5cm　国立歴史民俗博物館蔵　Furisode with Design of Hanaguruma, Ikebana and Butterfly in Embroidery on White Figured Satin Ground, Edo period, 168.0 × 61.5cm, National Museum of Japanese History

116p

橋文　Bridge
- 「白麻地橋松模様絞縫帷子」江戸時代　133.0 × 60.0cm　国立歴史民俗博物館蔵　Katabira with Design of Bride and Pine in Embroidery on White Linen Ground, Edo period, 133.0 × 60.0cm, National Museum of Japanese History

八つ橋文　Eight-part Bridge
- 「萌葱綸子地八つ橋文字入模様縫小袖」江戸時代（18世紀）髙島屋史料館蔵　Kosode with Design of Yatsuhashi and Leaflets Character, 18th century, Takashimaya Exhibition Hall

117p

花筏文　Floral Raft
- 「花筏蒔絵鞍」江戸時代　27.0 × 26.5 × 30.0cm　馬の博物館蔵　Maki-e Saddle with Design of Flowers and Rafts, Edo period, 27.0 × 26.5 × 30.0cm, The Equine Museum of Japan

- 「萌葱縮緬地柳桜筏文様小袖」江戸時代（18世紀）145.0 × 61.5cm　奈良県立美術館蔵　Kosode with Design of Willow and Cherry Blossoms and Raft in Dyeing and Embroidery on Green Crepe Ground, 18th century, 145.0 × 61.5cm, Nara Prefecture Museum of Art
- 「浅葱麻地花筏模様染縫帷子」江戸時代　159.0 × 58.5cm　国立歴史民俗博物館蔵　Katabira with Design of Flower Raft in Embroidery on Pale Blue Linen Ground, Edo period, 159.0 × 58.5cm, National Museum of Japanese History

118p

船文・南蛮船文　Ship/European Ship
- 「江戸名所百人美女　猿若町」歌川豊国・歌川国久　安政4（1857）大判錦絵　国立国会図書館蔵　One Hundred Beauties Set in Scenic Spots of Edo, Saruwaka-cho, Utagawa Toyokuni, Utagawa Kunihisa, 1857, Vertical oban, National Diet Library
- 「南蛮屏風」狩野内膳　安土桃山時代（16世紀末期～17世紀初期）六曲一双屏風　紙本金地着色　各154.5 × 363.2cm　神戸市立博物館蔵　Nanban Byobu, Kano Naizen, Late 16th century-early 17th century, Pair of six-panel screens, Pigment on paper, each 154.5 × 363.2cm, Kobe City Museum
- 「紅綸子地松梅船模様縫小袖」江戸時代　158.8 × 117.0cm　国立歴史民俗博物館蔵　Kosode with Design of Pine, Plum and Ship in Embroidery on Red Figured Satin Ground, Edo period, 158.8 × 117.0cm, National Museum of Japanese History

119p

錨文　Anchor
- 「赤麻地波錨千鳥模様縫帯」江戸時代　26.5 × 408.0cm　国立歴史民俗博物館蔵　Obi with Design of Wave, Anchor and Plover in Embroidery on Red Linen Ground, Edo period, 26.5 × 408.0cm, National Museum of Japanese History
- 「江戸名所百人美女　木場」歌川豊国・歌川国久　安政4（1857）大判錦絵　国立国会図書館蔵　One Hundred Beauties Set in Scenic Spots of Edo, Kiba, Utagawa Toyokuni, Utagawa Kunihisa, 1857, Vertical oban, National Diet Library
- 「ひとりとのこ姫八人」歌川豊国　安政5年（1858）大判錦絵　三枚続の内　国立国会図書館蔵　Hitoritonoko Hime Hachi Nin, Utagawa Toyokuni, 1858, Vertical oban triptych, National Diet Library
- 「大日本六十余州之内　淡路　新中納言平知盛」歌川国芳　大判錦絵　国立国会図書館蔵　Dai Nihon Rokujûyoshû no Uchi; The Series The Sixty-odd Provinces of Great Japan, Awaji Province, Shinchûnagon Taira no Tomomori, Utagawa Kuniyoshi, Vertical oban, National Diet Library

120,121p

人物文・南蛮人文　People/Southern Barbarian
- 「染付唐人文柑子口瓶」1660～70年代　36.4 × 4.7 × 9.1cm　佐賀県立九州陶磁文化館蔵　Kojiguchi(Orange-mouth)Bottle with Design of Chinese, Blue Underglaze, 1660-70 period, 36.4 × 4.7 × 9.1cm ,The Kyushu Ceramic Museum
- 「時絵南蛮人文鞍」越前北庄　井関　慶長9年（1604）35.9 × 27.5cm・40.1 × 26.5cm　神戸市立博物館蔵　Maki-e Saddle with Design of Westerners, 1604, 35.9 × 27.5cm・40.1 × 26.5cm, Kobe City Museum
- 「時絵南蛮人洋犬硯箱」安土桃山時代（17世紀初期）4.1 × 22.0 × 20.9cm　神戸市立博物館蔵　Maki-e Writing Box with Design of Westerners and European breed of dog, Early 17th century, 4.1 × 22.0 × 20.9cm, Kobe City Museum

唐子文　Chinese Boy
- 「唐子遊図」建部巣兆　江戸時代　紙本銀地着色　154.9 × 123.6cm　板橋区立美術館蔵　Chinese Children Playing, Takebe Souchou, Edo period, Pigment on paper, 154.9 × 123.6cm, Itabashi Art Museum
- 「鼈甲唐子遊戯図蒔絵櫛」江戸時代　11.2cm　国立歴史民俗博物館蔵　Maki-e with Design of Chinese Children Playing on Tortoiseshell Ground, Edo period, 11.2cm, National Museum of Japanese History

122p

■鬼遣文　Casting out Demons
● 「其昔秋津島立入ノ旧図」歌川豊国　大判錦絵　三枚続の内
国立国会図書館蔵　Sonomukashi Akitsushima Tachiiri no Kyu Zu,
Utagawa Toyokuni, Vertical oban triptych, National Diet Library
● 「時代模擬当白波　おさらば小僧伝次」歌川豊国　安政 6
年 (1859) 大判錦絵　国立国会図書館蔵　Jidai Moyo Ataru
Shiranami; The Series Current Patterns of the Underworld, Osaraba
Kozo Denji, Utagawa Toyokuni 1859, National Diet Library
● 「金太郎　凧上げ」鳥居清長　寛政門 (1789 − 1800) 大判錦
絵　山口県立萩美術館・浦上記念館蔵　Kintaro Flying a Kite, Torii
Kiyonaga, 1789-1800 period, Vertical oban, Hagi Uragami Museum

123p

■花籠文 Flower Basket
● 「白綸子地梅竹籐花籠模様縫小袖」江戸時代　145.0 × 58.0cm
国立歴史民俗博物館蔵　Kosode with Design of Plum, Bamboo,
Rattan and Flower Basket in Embroidery on White Figured Satin
Ground, Edo period, 145.0 × 58.0cm, National Museum of Japanese
History
● 「染錦間垣花籠文大皿」江戸時代中期 (18 世紀)　11.8 ×
54.5cm　愛知県陶磁美術館蔵　Large Dish with Design of Fence
and Flower Basket, Overglaze Enamels, 18th century, 11.8 × 54.5cm,
Aichi Prefectural Ceramic Museum
● 「花籠」山本探斎　杉戸二面　皇后御常御殿　北廂　宮内庁京
都事務所蔵　Flower Baskets, Yamamoto Tansai,Two panels, Imperial
Household Agency Kyoto Office

124p

■辻が花文　Flowers at the Crossroads
● 「染分練貫地桐矢襖文様辻が花胴服」重文　桃山時代 (16 世紀)
115.2 × 57.9cm　京都国立博物館蔵　Tsujigahana (Flowers-at-the-Crossing) Doubuku with Design
of Paulownia and Yabusuma on Dyed Minute Nerinuki Ground,
Important Cultural Properties, 16th century, 115.2 × 57.9cm, Kyoto
National Museum
■色紙文　Poem Pape
● 「白綸子地桜色紙短冊模様絞染小袖屏風裂」江戸時代　168.0
× 90.0cm　国立歴史民俗博物館蔵　Kosode with Design of Cherry
Blossom, Shikishi (Square piece of high-quality paperboard),
Tanzaku (Strip of paper) in Embroidery on White Figured Satin
Ground, Edo period, 168.0 × 90.0cm, National Museum of Japanese
History
■烏帽子文　Eboshi
● 「染付樹花文烏帽子形皿」1810 〜 50 年代　4.4 × 19.1 ×
14.0cm　佐賀県立九州陶磁文化館蔵 (柴田夫妻コレクション)
Eboshi Form Dish with Design of Tree and Flower, Blue Underglaze,
1810-50 period, 4.4 × 19.1 × 14.0cm, The Kyushu Ceramic Museum
(Mrs. Shibata Collection)

125p

■草紙文・冊子文　Book
● 「玉子麻地銀杏冊子散らし文様帷子」江戸時代 (18 世紀)
150.5 × 61.2cm　奈良県立美術館蔵　Katabira Dress with Design
of Maidenhair and Album in Yuzen Dyeing and Embroidery on Light
Yellow Linen Ground, 18th century, 150.5 × 61.2cm, Nara Prefecture
Museum of Art
● 「色絵縞草紙文皿」江戸時代中期 (17 世紀 -18 世紀)　6.0 ×
20.4cm　愛知県陶磁美術館蔵　Dish with Design of Scroll, Blue
Underglaze, 17th-18th century, 6.0 × 20.4cm, Aichi Prefectural
Ceramic Museum
■将棋駒文　Japanese Chess
● 「雙筆五十三次 三嶋　三嶋駅入口」歌川広重・歌川豊国　安
政元年 (1854) 大判錦絵　国立国会図書館蔵　Sohitsu Gojusan
Tsugi; The Series The Fifty-three Stations by Two Brushes, Mishima,
Entrance to Mishima Station, Utagawa Hiroshige, Utagawa Toyokuni,
1854, Vertical oban, National Diet Library

126p

■銭文　Coins
● 「象嵌永楽通宝銭・南蛮人鐙」安土桃山時代　25.8 × 14.1cm

神戸市立博物館蔵　Southern Barbarian Stirrups with Inlaid Design
of Eirakutsuhou Sen, Azuchi-Momoyama period, 25.8 × 14.1cm,
Kobe City Museum
■羽子板文 Battledore
● 「紅縮子地羽子板模様描絵縫縫付小袖」72.5 × 27.5cm
国立歴史民俗博物館蔵　Kosode with Design of Battledore in
Embroidery on Red Satin Ground, 72.5 × 27.5cm, National Museum
of Japanese History
■宝珠文　Sacred Jewel
● 「宝珠」『求古図譜』織文之部より　天保 11 年 (1840) 国立
国会図書館蔵　Houshu; Houshu Pattern, 1840, National Diet Library

127p

■宝巻文　Sacred Scroll
● 「見立闇づくし廓のやみ　三国小女郎」歌川豊国　安政 2
年 (1855) 大判錦絵　福井県立美術館蔵　Mitate Yamiyamishi
Kuruwa no Yami, Mikuni Kojyorou, Utagawa Toyokuni, 1855, Vertical
oban, Fukui Fine Arts Museum
● 「紫式部げんじかるた　三十一　まきばしら」歌川国貞
安政 4 年 (1857) 大判錦絵　国立国会図書館蔵　Murasaki
Shikibu Genji Karuta; The Series Lady Murasaki's Genji Cards, No. 31,
Makibashira, Utagawa Kunisada, 1857, Vertical oban, National Diet
Library
● 「新吉原道中図多満屋内改那木」菊川英山　文化 9 年 (1812)
大判錦絵　静岡県立中図書館蔵　Shin Yoshiwara Dochu Zu,
Kikukawa Eizan, 1812, Vertical oban, Shizuoka Prefectural Central
Library
■貝合せ文　Shell Matching Game
● 「水浅葱縮子地貝合梅松模様友禅染縫振袖」江戸時代　165.0
× 64.0cm　国立歴史民俗博物館蔵　Furisode with Design of
Kaiawase, Pine and Plum in Embroidery on Pale Indigo Figured Satin
Ground, Edo period, 165.0 × 64.0cm, National Museum of Japanese
History

128p

■源氏香文　Genjiko
● 「源氏雲拾遺　清玄お組亡霊」歌川豊国　安政 2 年 (1855) 大
判錦絵　三枚続の内　国立国会図書館蔵　Genjigumo Jyui, Seigen
Okumi Bourei, Utagawa Toyokuni, 1855, Vertical oban triptych,
National Diet Library
● 「雙筆五十三次　二川」歌川広重・歌川豊国　安政 2 年 (1855)
大判錦絵　国立国会図書館蔵　Sohitsu Gojusan Tsugi; The Series
The Fifty-three Stations by Two Brushes, Futagawa, 1855, Utagawa
Hiroshige, Utagawa Toyokuni, 1855, Vertical oban, National Diet
Library
■九曜文　Nine Heavenly Bodies
● 「桜九曜紋透象嵌鐔」熊府住秀勝　江戸時代後期 (19 世紀) 8.1
× 7.7cm, 八代市立博物館蔵　Tsuba with Inlaid Design of Sakura
Kuyo, Waifujyu Hidekatsu, 19th century, 8.1 × 7.7cm, Yatsushiro
Municipal Museum
■輪宝文　Wheel-shaped treasure
● 「雙筆五十三次　石薬師　高富士遠景」歌川広重・歌川豊国
安政 2 年 (1855) 大判錦絵　国立国会図書館蔵　Sohitsu Gojusan
Tsugi; The Series The Fifty-three Stations by Two Brushes, Shiyakushi,
Distant View of Takatomizan, Utagawa Hiroshige, Utagawa Toyokuni,
1855, Vertical oban, National Diet Library

【v】幾何学の文様
Geometric Motifs

129p

● 「江戸名所百人美女　しん宿」歌川豊国・歌川国久　安政 5
年 (1858) 大判錦絵　国立国会図書館蔵　One Hundred Beauties
Set in Scenic Spots of Edo, Shinjyuku, Utagawa Toyokuni, Utagawa
Kunihisa, 1858, Vertical oban, National Diet Library

130,131p

■縞文　Stripes

● 「鞘当かけ合いせりふ」歌川国政　明治 12 年（1879）大判錦絵　三枚続の内　東京都立中央図書館特別文庫室蔵　Sayaate Kakeai Serifu, Utagawa Kunimasa, 1879, Vertical oban triptych, Tokyo Metropolitan Library

● 「東錦絵（無題）」歌川豊国　大判錦絵　二枚続の内　国立国会図書館蔵　Azuma Nishiki-e, Utagawa Toyokuni, Vertical oban diptych, National Diet Library

● 「勧進帳 武蔵坊弁慶」歌川国芳　大判錦絵　国立国会図書館蔵　Actors in Kanjinchō；Ichikawa Ebizo V as Musashibo Benkei, Utagawa Kuniyoshi, Vertical oban, National Diet Library

● 「妙でんす十六利勘　朝寝者損者」歌川国芳　大判錦絵　国立国会図書館蔵　Beauties in a Parody of the Sixteen Arhats Painted by Mincho, Late riser's is a Disadvantage, Utagawa Kuniyoshi, Vertical oban, National Diet Library

● 「妙でんす十六利勘　短気者損者」歌川国芳　大判錦絵　国立国会図書館蔵　Beauties in a Parody of the Sixteen Arhats Painted by Mincho, Hothead is a Disadvantage, Utagawa Kuniyoshi, Vertical oban, National Diet Library

● 「染分麻地縞に麻の葉模様単衣」大正～昭和時代初期　146.0 × 64.5cm　須坂クラシック美術館蔵　Hitoe Dress with Design of Stripe and Ramie-leaf on Dyed Separately Linen Ground, Taisho-Showa era initial, 146.0 × 64.5cm, Suzaka Classic Museum

● 「忠臣蔵七段目図」江戸時代後期　軸一幅　紙本着色　64.7 × 11.5cm　熊本県立美術館蔵　Chushingura Shichidanme, Late Edo period, Hanging scroll, Pigment on paper, 64.7 × 11.5cm, Kumamoto Prefectural Museum of Art

132p

■格子縞　Latticework

● 「紅水浅葱繻子地段斜格子花唐草模様摺箔」江戸時代（18 世紀）142.0 × 68.0cm　髙島屋史料館蔵　Surihaku with Design of Diagonal Grid and Flower Arabesque on Red Light Blue satin Ground, 18th century, 142.0 × 68.0cm, Takashimaya Exhibition Hall

● 「花暦吉日姿　元服よし」歌川豊国　弘化初年（1846）頃　大判錦絵　東京都立中央図書館特別文庫室蔵　Hanagoyomi Kichijitsu Sugata, Genpukuyoshi, Utagawa Toyokuni, ca.1846, Vertical oban, Tokyo Metropolitan Library

● 「江戸名所百人美女　長命寺」歌川豊国・歌川国久　安政 4 年（1857）大判錦絵　東京都立中央図書館特別文庫室蔵　One Hundred Beauties Set in Scenic Spots of Edo, Chomeiji, Utagawa Toyokuni, Utagawa Kunihisa, 1857, Vertical oban, National Diet Library

133p

■石畳文　Checkerboard

● 「石畳文に三本格子羅紗地紙入」江戸～大正時代　8.0 × 17.5 × 1.5cm　国立歴史民俗博物館蔵　Pouch with of Stone Pavement and Three-grid on Woolen Cloth Ground, Edo-Taisho era, 8.0 × 17.5 × 1.5cm, National Museum of Japanese History

● 「石畳」『求古図譜』織文之部より　天保 11 年（1840）国立国会図書館蔵　Ishidatami; Stone Pavement Pattern, 1840, National Diet Library

● 「化粧を直す芸妓図」菊川英山　江戸時代後期　軸一幅　紙本着色　95.8 × 28.2cm　熊本県立美術館蔵　Geigi to Fix the Makeup, Kikukawa Eizan, Late Edo period , Hanging scroll, Pigment on paper, 95.8 × 28.2cm, Kumamoto Prefectural Museum of Art

● 「おさめ遊女を学ぶ図」月岡芳年　明治 19 年（1886）大判錦絵　二枚続の内　国立国会図書館蔵　Osame Yujyo Manabu-zu, Tsukioka Yoshitoshi, 1886, Vertical oban diptych, National Diet Library

134p

■網代文　Wickerwork

● 「染分縮緬地幕枝垂桜模様干友禅」江戸時代　15.5 × 109.5cm　国立歴史民俗博物館蔵　Yuzen Dress with Design of Weeping Cherry Tree and Aboshi on Dyed Separately Linen Ground, Edo period, 15.5 × 109.5cm, National Museum of Japanese History

● 「黒地群鳥網代文莨箇」江戸～大正時代　12.5 × 7.8 × 2.2cm　国立歴史民俗博物館蔵　Pouch with of Fowls and Wickerwork Pattern on Black Ground, Edo-Taisho era, 12.5 × 7.8 × 2.2cm,

National Museum of Japanese History

■枡形文　Nested Squares

● 「歌舞伎 暫図」鳥井清忠　軸一幅　絹本着色　113.0 × 40.0cm　熊本県立美術館蔵　Kabuki Shibaraku, Torii Kiyotada, Hanging scroll, Pigment on silk, 113.0 × 40.0cm, Kumamoto Prefectural Museum of Art

135p

■網目文　Woven Bamboo

● 「三代目沢村宗十郎」勝川春好　細判錦絵　山口県立萩美術館・浦上記念館蔵　Portrait of Kabuki Actor Sawamura Sojuro III, Katsukawa Shunko, Vertical hosoban, Hagi Uragami Museum

● 「雙筆五十三次 日本橋」歌川広重・歌川豊国　安政元年（1854）大判錦絵　国立国会図書館蔵　Sohitsu Gojusan Tsugi; The Series The Fifty-three Stations by Two Brushes, Nihonbashi, Utagawa Hiroshige, Vertical oban, Utagawa Toyokuni, 1854, National Diet Library

● 「豊国漫画図絵　仁木弾正」歌川豊国　万延元年（1860）大判錦絵　国立国会図書館蔵　Toyokuni Manga Zu-e, Nikki Danjo, Utagawa Toyokuni, 1860, Vertical oban, National Diet Library

136p

■籠目文　Basket-pattern

● 「紺地籠目花束蝶模様縫箔」江戸時代（18 世紀）143.0 × 70.0cm　髙島屋史料館蔵　Nuihaku with Design of Flower Bouquets over Basket-patterns and Butterflies on Dark Blue Ground, 18th century, 143.0 × 70.0cm, Takashimaya Exhibition Hall

● 「江戸名所百人美女　浅草寺」歌川豊国・歌川国久　安政 4 年（1857）大判錦絵　国立国会図書館蔵　One Hundred Beauties Set in Scenic Spots of Edo, Senso-ji, Utagawa Toyokuni, Utagawa Kunihisa, 1857, Vertical oban, National Diet Library

● 「白綸子地檜垣下藤模様縫小袖」江戸時代　163.0 × 60.0cm　国立歴史民俗博物館蔵　Kosode with Design of Higaki Under Wisteria on White figured Satin Ground, Edo period, 163.0 × 60.0cm, National Museum of Japanese History

137p

■菱文　Diamond

● 「白綸子地竹花菱模様絞縫振袖」明治時代　161.0 × 64.0cm　国立歴史民俗博物館蔵　Kosode with Design of Bamboo and Hanabishi in Embroidery on White Figured Satin Ground, Meiji Era, 161.0 × 64.0cm, National Museum of Japanese History

● 「猿若錦繪　市川高麗屋」歌川国芳　江戸後期　大判錦絵　国立国会図書館蔵　Saruwaka Nishikie; Kabuki Actor Ichikawa Koraiya, Utagawa Kuniyoshi, Late Edo period, Vertical oban, National Diet Library

● 「江戸名所百人美女　よし原」歌川豊国・歌川国久　安政 5 年（1858）大判錦絵　国立国会図書館蔵　One Hundred Beauties Set in Scenic Spots of Edo, Yoshiwara, Utagawa Toyokuni, Utagawa Kunihisa, 1858, Vertical oban, National Diet Library

● 「花菱」『求古図譜』織文之部より　天保 11 年（1840）国立国会図書館蔵　Hanabisi; Hanabishi Pattern, 1840, National Diet Library

138p

■鱗文　Scales

● 「源氏十二ヶ月之内　光氏磯遊び其三」歌川豊国　安政 6 年（1859）大判錦絵　三枚続の内　国立国会図書館蔵　Of the twelve months Genji, Hikaru Playing in the Surf, Utagawa Toyokuni, 1859, Vertical oban triptych, National Diet Library

● 「豊国漫画図絵　蛇丸」歌川豊国　万延元年（1860）大判錦絵　国立国会図書館蔵　Toyokuni Manga Zu-e, Hebimaru, Utagawa Toyokuni, 1860, Vertical oban, National Diet Library

● 「江戸じまん名物くらべ　王子みやげ」歌川国芳　弘化初期（1844-45）中判錦絵　山口県立萩美術館・浦上記念館蔵　The Series of Various Specialties of the Districts in Edo; Paper Dolls as Souvenir of Oji Shrine, Utagawa Kuniyoshi, 1844-45, Vertical chuban, Hagi Uragami Museum

● 「甲台鱗金具張地勝虫蒔絵櫛・笄」大正時代　2.4 × 7.3cm・0.7 × 13.6cm　国立歴史民俗博物館蔵　A Set of Laquered Comb and

Hair Ornament with Design of Dragonflies on Scale Metal Fittings Ground, Taisho era, 2.4 × 7.3cm・0.7 × 13.6cm, National Museum of Japanese History

139p

■麻の葉文　Hemp Leaf
- ●「赤地麻の葉模様銘仙着物」大正～昭和時代初期　155.0 × 62.0cm　須坂クラシック美術館蔵　Meisen with Design of Ramie-leaf Pattern on Red Hemp Ground, Taisho-Showa era initial, 155.0 × 62.0cm, Suzaka Classic Museum
- ●「雙筆五十三次 品川」歌川広重・歌川豊国　安政元年（1854）大判錦絵　国立国会図書館蔵　Sohitsu Gojusan Tsugi; The Series The Fifty-three Stations by Two Brushes, Shinagawa, Utagawa Hiroshige, Utagawa Toyokuni, 1854, Vertical oban, National Diet Library
- ●「蝦蟆のようじゆつおろちの怪異児雷也がうけつものがたり 児雷也ノ変身」歌川国貞　嘉永 5 年（1852）大判錦絵 二枚続の内　山口県立萩美術館・浦上記念館蔵　Magic of Toad, Mystery of Giant Snake, Jiraiya's Heroic Tale and Jiraiya's Transformation, Utagawa Kunisada,1852, Vertical oban,Hagi Uragami Museum
- ●「古今名婦伝　新町の夕霧」歌川豊国　文久元年（1861）大判錦絵　国立国会図書館蔵　Kokin Meifu Den, Shinmachi no Yugiri, Utagawa Toyokuni, 1861, Vertical oban, National Diet Library

140p

■井桁文　Grid
- ●「雙筆五十三次 浜松」歌川広重・歌川豊国　安政元年（1854）大判錦絵　国立国会図書館蔵　Sohitsu Gojusan Tsugi; The Series The Fifty-three Stations by Two Brushes, Hamamatsu, Utagawa Hiroshige, Utagawa Toyokuni, 1854, Vertical oban, National Diet Library
- ●「白地十字模様銘仙着物」大正～昭和時代初期　159.0 × 63.5cm　須坂クラシック美術館蔵　Meisen with Design of Cross on White Ground, Taisho-Showa era initial, 159.0 × 63.5cm, Suzaka Classic Museum
- ●「俤けんじ五十四帖　廿五　蛍」歌川国貞　元治元年（1864）大判錦絵　国立国会図書館蔵　Omokagekenji Gojuyon-jou, No.25 Hotaru, Utagawa Kunisada, 1864, Vertical oban, National Diet Library

141p

■蜘蛛の巣文　Spiderweb
- ●「染付蜘蛛巣文八角皿」延宝年間（1673 ～ 81）3.8 × 21.1 × 15.0cm　佐賀県立九州陶磁文化館蔵　Octagonal Dish with Design of Spider Webs, Blue Underglaze, 1673-81 period, 3.8 × 21.1 × 15.0cm, The Kyushu Ceramic Museum

■七宝繋ぎ文　Interlocking Circles
- ●「江戸名所百人美女　湯島天神」歌川豊国・歌川国久　安政 4 年（1857）大判錦絵　国立国会図書館蔵　One Hundred Beauties Set in Scenic Spots of Edo, Yushima Tenjin, Utagawa Toyokuni, Utagawa Kunihisa, 1857, Vertical oban, National Diet Library

142p

■釘抜き繋ぎ文　Linked Nail Pullers
- ●「扇合隅田川八景　墨田堤実の桜」歌川豊国　天保 14 年～弘化 4 年（1843-47）大判錦絵　東京都立中央図書館特別文庫室蔵　Ogiawase Sumidagawa Hakkei, Utagawa Toyokuni, 1843-47 period, Vertical oban, Tokyo Metropolitan Library
- ●「新撰東錦絵　神明相撲闘争之図」月岡芳年　明治 19 年（1886）大判錦絵　二枚続の内　国立国会図書館蔵　Shinsen Azuma Nisiki-e, Tsukioka Yoshitoshi, 1886, Vertical oban diptych, National Diet Library

■菱繋ぎ文　Linked Diamonds
- ●「色絵金銀菱繋文茶碗」江戸時代前期（17 世紀）8.5 × 12.5cm　愛知県陶磁美術館蔵　Tea Bowl with Design of Lozenges, Overglaze Enamels with Silver and Gold, 17th century, 8.5 × 12.5cm, Aichi Prefectural Ceramic Museum

143p

■輪繋ぎ文　Linked Circles
- ●「赤地輪繋ぎ模様銘仙着物」大正～昭和時代初期　155.0

× 61.0cm　須坂クラシック美術館蔵　Meisen with Design of Ring Connecting on Red Ground, Taisho-Showa era initial, 155.0 × 61.0cm, Suzaka Classic Museum

■分銅繋文　Linked Fundo Weights
- ●「綱五郎」歌川国芳　大判錦絵　二枚続の内　国立国会図書館蔵　Actor Ichikawa Danjuro VIII as Tsunagoro, Utagawa Kuniyoshi, Vertical oban diptych, National Diet Library
- ●「ひとりとのこ姫八人」歌川豊国　安政 5 年（1858）大判錦絵 三枚続の内　国立国会図書館蔵　Hitoritonoko Hime Hachi Nin, Utagawa Toyokuni, 1858, Vertical oban triptych, National Diet Library

144,145p

■唐草文　Arabesque
- ●「紫地花唐模様銘仙着物」大正～昭和時代初期　152.0 × 60.0cm　須坂クラシック美術館蔵　Meisen with Design of Flower Arabesque on Purple Ground, Taisho-Showa era initial, 152.0 × 60.0cm, Suzaka Classic Museum
- ●「唐草」『求古図譜』織文之部より　天保 11 年（1840）国立国会図書館蔵　Karakusa; Arabesque Pattern, 1840, National Diet Library
- ●「金銀鍍透彫華籠」鎌倉時代（12 ～ 14 世紀）28.3cm　福岡市美術館蔵　Geko (Buddist Basket for Flowers) with Hosoge Scroll Design in Open-work, 12-14th century, 28.3cm, Fukuoka Art Museum
- ●「染付唐草文鉢」天保 11 年（1840）17.0 × 21.0 × 25.5cm　愛知県陶磁美術館蔵　Jar with Design of Arabesque Pattern, Blue Underglaze, 1840, 17.0 × 21.0 × 25.5cm, Aichi Prefectural Ceramic Museum

146p

■円文　Circle
- ●「円」『求古図譜』織文之部より　天保 11 年（1840）国立国会図書館蔵　En; Circle Pattern, 1840, National Diet Library
- ●「江戸名所百人美女　妻戀稲荷」歌川豊国・歌川国久　安政 4 年（1857）大判錦絵　東京都立中央図書館特別文庫室蔵　One Hundred Beauties Set in Scenic Spots of Edo, Tsumagoi Inari, Utagawa Toyokuni, Utagawa Kunihisa, 1857, Vertical oban, National Diet Library
- ●「深鉢形土器」山梨県花鳥山遺跡出土　縄文時代前期　27.6 × 23.2cm　山梨県立考古博物館蔵　Deep Bowl, Hanatoriyama Site, Yamanashi Prefecture, Early Jomon period, 27.6 × 23.2cm, Yamanashi Prefectural Museum of Archaeology

■輪文　Ring
- ●「黒織部茶碗」桃山時代（17 世紀初頭）14.6 × 15.0 × 6.0cm 愛知県陶磁美術館蔵　Tea Bowl, Black Oribe Style, Early 17th century, 14.6 × 15.0 × 6.0cm, Aichi Prefectural Ceramic Museum

147p

■水玉文・鮫小紋　Water Droplets/ Sharkskin Pattern
- ●「忠臣蔵八景　四だん目の晴嵐」歌川豊国　大判錦絵　国立国会図書館蔵　Chusingura Hakkei, Yondanme Seiran, Utagawa Toyokuni, Vertical oban, National Diet Library
- ●「東錦絵　貞光ノ市・渡辺ノ福～今四天王大山帰り　季武ノ権・金時ノ米」歌川豊国　安政 5 年（1858）大判錦絵　二枚続の内 国立国会図書館蔵　Azuma Nishiki-e, Utagawa Toyokuni, Vertical oban diptych, National Diet Library

148p

■渦巻文　Whirlpool
- ●「深鉢形土器」重文　山梨県殿林遺跡出土　縄文時代中期　42.8 × 14.5 × 73.4cm　山梨県立考古博物館蔵　Deep Bowl, Tonobayashi Site, Yamanashi Prefecture, Jomon period mid-term, 42.8 × 14.5 × 73.4cm, Yamanashi Prefectural Museum of Archaeology
- ●「飴うり千太郎」市村羽左衛門」歌川豊国　文久元年（1861）大判錦絵　二枚続の内　国立国会図書館蔵　Ameuri, Ichimura Hazaemon, Utagawa Toyokuni, 1861, Vertical oban diptych, National Diet Library
- ●「浅葱地渦模様銘仙着物」大正～昭和時代初期　151.0 × 62.0cm　須坂クラシック美術館蔵　Meisen with Design of Spiral Pattern on Turquoise Blue Ground, Taisho-Showa era initial, 151.0 ×

【vi】様式の文様
Geometric Motifs

149p

◉「江戸名所百人美女　神田のやしろ」歌川豊国・歌川国久　安政 4 年（1857）大判錦絵　国立国会図書館蔵　One Hundred Beauties Set in Scenic Spots of Edo, Kanda no Yashiro, Utagawa Toyokuni, Utagawa Kunihisa, 1857, Vertical oban, National Diet Library

150,151p

■立涌文　Rising Steam

◉「風流発句五節句　五月雨や」菊川英山　文化中期（1809 〜 13）大判錦絵　山口県立萩美術館・浦上記念館蔵　The Series of Elegant First Phrases of the Poem for Five Seasonal Festivals, Early Summer Rain, Kikukawa Eizan, 1809-13 period, Vertical oban, Hagi Uragami Museum

◉「立涌」『求古図譜』織文之部より　天保 11 年（1840）国立国会図書館蔵　Tatewaku; Tatewaku Pattern, 1840, National Diet Library

◉「市川団十郎演芸百番　阿部貞任」豊原国周　明治 31 年（1898）大判錦絵　山口県立萩美術館・浦上記念館蔵　Ichikawa Danjuro Engei Hyakuban, Toyohara Kunichika, 1898, Vertical oban, Hagi Uragami Museum

◉「五節句之内睦月」歌川国芳　大判錦絵　三枚続の内　国立国会図書館蔵　Mutsuki (First Month) in the Five Seasonal Festivals, Utagawa Kuniyoshi, Vertical oban triptych, National Diet Library

◉「白縮子地変立涌桐模様裃狩衣」江戸時代（18 〜 19 世紀）62.0 × 105.0cm　髙島屋史料館蔵　Kariginu with Design of Tatewaku and Paulownia on White Satin Ground, 18th-19th century, 62.0 × 105.0cm, Takashimaya Exhibition Hall

◉「菊立涌」『求古図譜』織文之部より　天保 11 年（1840）国立国会図書館蔵　Kiku Tatewaku; Kiku Tatewaku Pattern, 1840, National Diet Library

◉「黒縮子地蝶雲立涌模様縫入帯」江戸時代　28.5 × 374.0cm　国立歴史民俗博物館蔵　Obi with Design of Butterfly, Clouds and Tatewaku in Embroidery on Black Satin Ground, 28.5 × 374.0cm, National Museum of Japanese History

152p

■亀甲文・毘沙門亀甲文　Tortoiseshell Hexagon/ Bishamon Hexagon

◉「濡衣女鳴神　近江八勇の内　粟津晴之助瀞郷」歌川豊国　大判錦絵　国立国会図書館蔵　Nurekoromo Onna Narukami, Utagawa Toyokuni, Vertical oban, National Diet Library

◉「名残りの橘八」歌川広貞　大判錦絵　国立国会図書館蔵　Nanokori no Kihachi, Utagawa Hirosada, Vertical oban, National Diet Library

◉「紅萌黄段花菱雪亀甲打板模様厚板」江戸時代（18 世紀）146.0 × 69.0cm　髙島屋史料館蔵　Atsuita with Wooden Gongs over Flower Hexagons on Alternating Red and Green Ground, 18th century, Takashimaya Exhibition Hall

153p

■七宝文　Interlocking Circles

◉「色絵唐花文変形皿」1670 〜 80 年代　3.4 × 16.9 × 14.0cm　佐賀県立九州陶磁文化館蔵　Deformation Dish with Design of Karahana, Overglaze Enamels, 1670-80 period, 3.4 × 16.9 × 14.0cm, The Kyushu Ceramic Museum

■蜀江文　Shu Brocade

◉「蜀江」『求古図譜』織文之部より　天保 11 年（1840）国立国会図書館蔵　Shokkou; Shokkou Pattern, 1840, National Diet Library

■輪違い文　Interlocking Rings

◉「見立三十六歌撰之内　藤原元輔」歌川豊国　嘉永 5 年（1852）大判錦絵　国立国会図書館蔵　Mitate Sanjuroku Kasen ; The Series

Popular Matches for Thirty-six Selected Man, Fujiwara no Motosuke, Utagawa Toyokuni, 1852, Vertical oban, National Diet Library

154,155p

■沙綾形文　Maze Pattern

◉「当盛見立三十六花撰　陣前の梅 熊谷直実」歌川豊国　文久元（1861）大判錦絵　国立国会図書館蔵　Tousei Mitate Sanjuroku Kasen, Jinzen no Ume, Kumagai Naozane, Utagawa Toyokuni, 1861, Vertical oban, National Diet Library

◉「赤羅紗地紗綾形地波亀丸文散小物入」江戸時代　10.8 × 7.6cm　国立歴史民俗博物館蔵　Pouch with Design of Wave and Turtle on Red Thick Woolen Cloth, Sayagata Pattern Ground, Edo period, 10.8 × 7.6cm, National Museum of Japanese History

◉「猿若錦絵　岩井杜若」歌川国芳　江戸時代後期　大判錦絵　三続の内　国立国会図書館蔵　Saruwaka Nishikie; Kabuki Actor Iwai Kakitsubata, Utagawa Kuniyoshi, Late Edo period, Vertical oban triptych, National Diet Library

◉「黒絽地破れ紗綾形模様単衣」大正〜昭和時代初期　156.0 × 62.0cm　須坂クラシック美術館蔵　Hitoe Dress with Design of Yabure Sayagata on Black Silk Gauze Ground, Taisho-Showa era initial, 156.0 × 62.0cm, Suzaka Classic Museum

■襷文　Lattices of Parallel Lines

◉「襷に向かい鳥」『求古図譜』織文之部より　天保 11 年（1840）国立国会図書館蔵　Tasuki ni Mukaidori; Tasuki and Bird Facing Pattern, 1840, National Diet Library

◉「襷巴万字文御守入」江戸〜大正時代　12.5 × 6.0 × 1.0cm　国立歴史民俗博物館蔵　Amulet Input with Design of Tasuki, Tomoe and Manji Pattern, Edo-Taisho Era, 12.5 × 6.0 × 1.0cm, National Museum of Japanese History

156,157p

■木瓜文　Gourd Slice

◉「猿若錦絵　市川海老蔵」歌川国貞　江戸時代後期　大判錦絵　国立国会図書館蔵　Saruwaka Nishikie; Kabuki Actor Ichikawa Ebizo, Utagawa Kunisada, Late Edo period, Vertical oban, National Diet Library

◉「猿若錦絵　尾上菊五郎」歌川国貞　江戸時代後期　大判錦絵　国立国会図書館蔵　Saruwaka Nishikie; Kabuki Actor Onoe Kikugoro, Utagawa Kunisada, Late Edo period, Vertical oban, National Diet Library

■唐花文　Chinese Stylized Flower

◉「風俗三十二相　しamong やかさう」月岡芳年　明治 21 年（1888）大判錦絵　国立国会図書館蔵　Thirty-two Facial Expressions of the Modern Day, Shinayakaso, Tsukioka Yoshitoshi, 1888, Vertical oban, National Diet Library

◉「色絵捻花唐花文鉢」1800 〜 60 年代　10.9 × 19.4 × 8.8cm　佐賀県立九州陶磁文化館蔵（柴田夫妻コレクション）Bowl with Design of Nejibana and Karahana Pattern, Overglaze Enamels, 1800-60 period, 10.9 × 19.4 × 8.8cm, The Kyushu Ceramic Museum (Mrs. Shibata collection)

◉「染付唐花文千代口」17 世紀後期　6.5 × 5.3cm　今右衛門古陶磁美術館蔵　Square bowl with Design of Karahana Pattern, Blue Underglaze, Late 17th century, 6.5 × 5.3cm, Imaemon Museum of Ceramic Anriques

◉「紺地唐花模様緞子打敷」文久元年（1861）47.0 × 81.2cm　国立歴史民俗博物館蔵　Uchishiki with Design of Karahana on Navy Blue Satin Damask Ground, 1861, 47.0 × 81.2cm, National Museum of Japanese History

158p

■絣柄　Kasuri

◉「江戸名所百人美女　白銀樹目谷」歌川国貞　安政 5 年（1858）大判錦絵　国立国会図書館蔵　One Hundred Beauties Set in Scenic Spots of Edo, Shirogane, Utagawa Toyokuni, Utagawa Kunihisa, 1858, Vertical oban, National Diet Library

◉「江戸名所百人美女　五百羅かん」歌川豊国・歌川国久　安政 4 年（1857）大判錦絵　国立国会図書館蔵　One Hundred Beauties Set in Scenic Spots of Edo, Gohyakurakan, Utagawa Toyokuni, Utagawa Kunihisa, 1857, Vertical oban, National Diet Library

安政 4 年（1857）大判錦絵　国立国会図書館蔵　Edo Meisho Hyakunin Bijo; The Series One Hundred Beautiful Women at Famous Places in Edo, Ushi Tenjin Shrine at Koishikawa, Utagawa Toyokuni, Utagawa Kunihisa, 1857, Vertical oban, National Diet Library
● 「紫綟地桐鳳凰模様舞衣」江戸時代（18 世紀）151.0 × 113.0cm　髙島屋史料館蔵　Maiginu with Paulownia and Phoenixes on Purple Silk Gauze Ground, 18th century, 151.0 × 113.0cm, Takashimaya Exhibition Hall
● 「色絵鳳凰図平鉢」古九谷　江戸時代（17 世紀）34.3 × 20.3 × 6.8cm　石川県立美術館蔵
Shallow Bowl with Design of Phoenix, Overglaze Enamels, 17th century, 34.3 × 20.3 × 6.8cm, Ishikawa Prefectural Museum of Art

170,171p

■龍文　Dragon
● 「青楼十二時　夜亥ノ刻　玉屋内しら糸　おとわ　たきの」菊川英山　文化 9 年（1812）頃　大判錦絵　山口県立萩美術館・浦上記念館蔵　The Twelve Hours in Yoshiwara; Courtesan Shiraito of the Tama-ya Hour of the Boar, Kikukawa Eizan, ca.1812, Vertical oban, Hagi Uragami Museum
● 「紺繻子地雷文龍模様袷法被」江戸時代（18 世紀）95.0 × 96.0cm　髙島屋史料館蔵　Lined Happi with Thunderbolts and Dragons on Dark Blue Satin Weave Ground, 18th century, 95.0 × 96.0cm, Takashimaya Exhibition Hall
● 「竜透鐔」江戸時代（17 〜 19 世紀）京都国立博物館蔵　Tsuba with Design of Dragon, 17-19th century, Kyoto National Museum
● 「赤絵金彩龍文鉢」浅井一毫　明治 42 年（1909）21.4 × 9.2 × 11.4cm　石川県立美術館蔵　Bowl with Design of Dragon, Overglaze Red Enamel and Gold, Asai Ichimo, 1909, 21.4 × 9.2 × 11.4cm, Ishikawa Prefectural Museum of Art
● 「江戸名勝図会及役者絵」歌川国周　国立国会図書館蔵　Edo Scenic Spot and Actor Picture, Utagawa Kunichika, National Diet Library
● 「東錦絵　其昔室町御所に重忠が琴責乃明断」歌川豊国　大判錦絵　三枚続の内　国立国会図書館蔵　Azuma Nishiki-e, Utagawa Toyokuni, Vertical oban triptych, National Diet Library

172p

■松竹梅鶴亀文　Pine, Bamboo, Plum, Crane, and Turtle
● 「白綸子地松竹梅鶴亀模様染縫振袖」江戸時代　154.0 × 61.0cm　国立歴史民俗博物館蔵　Furisode with Design of Pine, Bamboo, Plum Blossoms, Cranes and Tortoises in Embroidery on White Figured Satin Ground, Edo period, 154.0 × 61.0cm, National Museum of Japanese History
■松喰鶴文　Crane Grasping Pine Branch
● 「松喰鶴文」『求古図譜』織文之部より　天保 11 年（1840）国立国会図書館蔵　Matsukui Tsuru-mon; Crane with Branch of Pines in its Mouth Pattern, 1840, National Diet Library
● 「松喰い鶴」『求古図譜』織文之部より　天保 11 年（1840）国立国会図書館蔵　Matsukui Tsuru; Crane with Branch of Pines in its Mouth, 1840, National Diet Library

173p

■鴛鴦文　Mandarin Duck
● 「瑞花鴛鴦八稜鏡」伝福岡県内経塚出土遺物　永久 5 年（1117）神戸市立博物館蔵　Bronze Mirror with Design of Zuika and Mandarin Ducks, 1117, Kobe City Museum
● 「紺絖地鴛鴦梅樹模様縫振袖」江戸時代　165.0 × 62.0cm　国立歴史民俗博物館蔵　Furisode with Design of Mandarin Ducks and Plum Trees in Embroidery on Navy Blue Silk Ground, Edo period, 165.0 × 62.0cm, National Museum of Japanese History
■尾長鳥文　Long-tailed Bird
● 「色絵牡丹尾長鳥文壺」江戸時代前期　25.7cm　福岡市美術館蔵　Jar with Design of Peony and Tail Birds, Overglaze Enamels, Early Edo period, 25.7cm, Fukuoka Art Museum

174p

■富士文　Mt. Fuji
● 「白紋縮緬地富士松原模様友禅染縫小袖」江戸時代（18 世紀）

15.0 × 62.5cm　国立歴史民俗博物館蔵　Kosode with Design of Mount Fuji and Matsubara in Yuzen Dyeing Embroidery on White Crepe Ground, 18th century, National Museum of Japanese History
■蓬莱山文　Mt. Horai
● 「蓬莱雲鶴図蒔絵硯箱」大正 6 年（1917）24.7 × 20.1 × 5.7cm　東京藝術大学大学美術館蔵　Maki-e Writing Box with Design of Holy Mountain, Crane and Clouds, 1917, The University Art Museum, 24.7 × 20.1 × 5.7cm, Tokyo University of The Arts

175p

■鯉の滝昇り文　Carp Leaping up a Waterfall
● 「染付鯉滝登文大皿」1790 〜 1830 年代　6.7 × 43.1 × 24.4cm　佐賀県立九州陶磁文化館蔵（柴田夫妻コレクション）Large Plate with Design of Carps Climbing Falls, Blue Underglaze, 1790-1830 period, 6.7 × 43.1 × 24.4cm, The Kyushu Ceramic Museum（Mrs. Shibata collection）
■宝尽し文　Precious Objects
● 「紺綸子地宝尽雲文繋模様紋縫振袖」江戸時代　170.0 × 62.0cm　国立歴史民俗博物館蔵　Furisode with Design of Treasures and Clouds in Embroidery on Navy Blue Figured Satin Ground, Edo period, 170.0 × 62.0cm, National Museum of Japanese History

176p

■七福神文・宝船文　Seven Gods of Good Fortune/Treasure Boat
● 「大黒揚屋入図」西川祐信　江戸時代中期　軸一幅　絹本着色　35.4 × 51.7cm　熊本県立美術館蔵　Daikoku Enters the Ageya, Nishikawa Sukenobu, Mid-Edo period, Hanging scroll, Pigment on silk, 35.4 × 51.7cm, Kumamoto Prefectural Museum of Art
● 「色絵七福神文筒形注器」1730 〜 60 年代　41.0 × 7.9cm　佐賀県立九州陶磁文化館蔵（柴田夫妻コレクション）Ewer with Design of Seven Gods of Good Fortune, Overglaze Enamels, 1730-60 period, 41.0 × 7.9cm, The Kyushu Ceramic Museum（Mrs. Shibata collection）

索引 （五十音順）

[写真・資料掲載協力] Plates Cooperation
(50音順・敬称略)

愛知県陶磁美術館
Aichi Prefectural Ceramic Museum
熱田神宮
Atsuta-jingu Shrine
石川県立美術館蔵
Ishikawa Prefectural Museum of Art
板橋区立美術館
Itabashi Art Museum
今右衛門古陶磁美術館蔵
Imaemon Museum of Ceramic Antiques
馬の博物館
The Equine Museum of Japan
大阪城天守閣
Osaka Castle Museum
京都国立博物館
Kyoto National Museum
京都市立芸術大学芸術資料館
University Art Museum, Kyoto City University of Arts
宮内庁京都事務所
Imperial Household Agency Kyoto Office
宮内庁三の丸尚蔵館
The Museum of the Imperial Collections,
Sannnomaru Shozokan
熊本県立美術館
Kumamoto Prefectural Museum of Art
神戸市立博物館
Kobe City Museum
国立国会図書館
National Diet Library

国立歴史民俗博物館
National Museum of Japanese History
佐賀県立九州陶磁文化館
The Kyushu Ceramic Museum
静岡県立中央図書館
Shizuoka Prefectural Central Library
須坂クラシック美術館
Suzaka Classic Museum
髙島屋史料館
Takashimaya Exhibition Hall
東京藝術大学大学美術館
The University Art Museum,
Tokyo University of The Arts
東京都立中央図書館特別文庫室
Tokyo Metropolitan Library
奈良県立美術館
Nara Prefecture Museum of Art
福井県立美術館蔵
Fukui Fine Arts Museum
福岡市美術館
Fukuoka Art Museum
八代市立博物館
Yatsushiro Municipal Museum
山口県立萩美術館・浦上記念館蔵
Hagi Uragami Museum
山梨県立考古博物館
Yamanashi Prefectural Museum of Archaeology

[主要参考文献] Bibliography

『日本の意匠事典』岩崎治子著　岩崎美術社
『日本文様図鑑』岡登貞治編　東京堂出版
『文様の事典』岡登貞治編　東京堂出版
『図鑑　日本の文様美術』毛利　登編
『日本の文様』上條耿之介著　雄山閣
『文様の手帖』尚学図書・言語研究所編　小学館
『日本の文様図典』紫紅社
『きもの文様図鑑』長崎巌監修／弓岡勝美編　平凡社
『小袖』長崎巌著　ピエ・ブックス
『キモノ文様事典』藤原久勝著　淡交社
『日本文化のかたち百科』丸善株式会社
『日本のかたち』コロナ・ブックス編集部編　平凡社
『日本の文様』コロナ・ブックス編集部編　平凡社
『招福の美』編集室 青人社編　青幻舎

【表紙】　「水浅葱縮緬地滝花燕模様染縫小袖」（部分）
　　　　　国立歴史民俗博物館蔵
【表紙袖】「萌葱縮緬地薬玉御簾秋草模様染縫振袖」（部分）
　　　　　国立歴史民俗博物館蔵

日本の文様
TRADITIONAL JAPANESE PATTERNS AND MOTIFS

2013年8月17日 初版第1刷発行

企画・編集：濱田信義（編集室 青人社）
デザイン　：谷平理映子（スパイスデザイン）
翻　　訳　：ルーシー・マクレリー（ザ・ワード・ワークス）
校　　正　：小堀満子（北斗星）
制作進行　：関田理恵

発行元　パイ インターナショナル
〒170-0005　東京都豊島区南大塚2-32-4
TEL 03-3944-3981　FAX 03-5395-4830　sales@pie.co.jp

編集・制作　PIE BOOKS
印刷・製本　株式会社東京印書館
© 2013 PIE International
ISBN978-4-7562-4424-6 C3070
Printed in Japan

Traditional Japanese Patterns and Motifs
©2013 PIE International
All rights reserved. No part of this publication may be
reproduced, stored in a retrieval system, or transmitted
in any form or by any means, graphic, electronic or
mechanical, including photocopying and recording, or
otherwise, without prior permission in writing from the
publisher.

PIE International Inc.
2-32-4 Minami-Otsuka, Toshima-ku, Tokyo 170-0005
JAPAN
sales@pie.co.jp

ISBN 978-4-7562-4424-6 C3070
Printed in Japan